추사정혼

지은이 | 이영재 · 이용수
발행인 | 김윤태
발행처 | 도서출판 선
북디자인 | 디자인이즈 T_02.363.0773
초판 1쇄 발행 | 2008년 8월 15일
등록번호 | 제15-201호
등록일자 | 1995년 3월 27일
주소 | 서울시 종로구 낙원동 58-1 종로오피스텔 314호
전화 | 02-762-3335
전송 | 02-762-3371

ⓒ 이영재 · 이용수, 2008. | http://www.moamcollection.org
값 28,000원
ISBN 978-89-86509-61-8 93600

이 책의 판권은 지은이와 도서출판 선에 있습니다.

秋史精魂

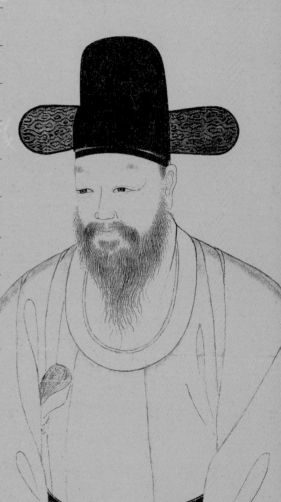

《추사정혼秋史精魂》에 부쳐

어느덧 《추사진묵》이 세상에 나온 지 2년이 넘는 시간이 흘렀습니다. 《추사진묵》이 출간되기 전 그리고 출간된 후 독자 분들께서 어떠한 반응들을 보이실지 많은 걱정들이 있었습니다. 적지 않은 부족함에도 불구하고 독자 분들의 과분한 성원과 격려에 감사할 뿐입니다. 좀 더 빠른 시일 안에 초판본의 오류들을 바로잡고자 하였지만 개정판을 이전 출판사와 다른 곳에서 출간을 하게 되는 등의 여러 가지 일들과 천성적인 제 게으름으로 시간이 지연되어 독자 분들께 송구스러운 마음뿐입니다.

책의 내용면에서는 이 전 책과 비교하여 크게 달라진 부분은 없습니다. 이 점 독자분들 특히 《추사진묵 - 추사작품의 진위와 예술혼》을 이미 구입하셨던 독자분들께 송구스럽습니다. 그렇지만, 독자분들의 이해를 돕기 위하여 필요한 경우 상당부분 설명이 추가되었고, 관련학계의 최신 연구결과를 검토하여 반영하려 노력했습니다. 사실 개정판의 작업을 하면서 책의 구성에 관한 많은 고민을 하였습니다.

2005년 8월 《추사진묵》 발간 후, 다시 많은 양의 추사에 관한 새로운 자료들이 나왔습니다. 그 중 대표적으로 청조경학淸朝經學 연구가였던 일본학자 후지스카 지카시 (1879~1948, 등총린藤塚鄰)의 유족들이 추사선생 관련 자료를 포함한 소장자료 일만 여점을 과천시에 기증하였던 일을 들 수 있습니다. 물론 이 기증된 추사관련 자료들에서도 적지 않은 문제작들을 발견할 수 있었습니다. 이 새로운 자료들에 관한 연구 성과들을 한데 모아 묶어 하나의 단행본으로 엮으면 어떨까하는 생각도 해보았습니다. 단행본으로 엮는 것이 추사작품에 대한 시대적 구분이나 변천과정, 추사진작과 위작 (문제작) 등을 독자분들께 더욱 명료하게 보여드릴 수 있지 않을까 하는 생각 때문이었습니다. 하지만 단행본으로 엮을 경우, 이전 책 《추사진묵》의 책으로서의 생명이 다 하게 될 것이고, 이전 책을 구입하셨던 독자분들께 더한 죄송스러움과 부담을 드리게 될 것이 염려되어 부득이하게 책을 분책하기로 결정을 하였습니다. 또한 개정작업 중에, 위에서 잠시 언급을 드렸던 것처럼, 이 개정판을 새로운 출판사에서 출간하게 되어 책의 제題가 《추사진묵秋史眞墨》에서 《추사정혼秋史精魂》이라는 새로운 이름으로 바뀌게 된 점 양해 부탁드립니다.

　　《추사정혼秋史精魂》에서는 많은 것을 추가하려 하지는 않았습니다. 다만 책의 완성도를 높이고자 더욱 노력을 하였습니다. 철자의 오류를 찾아 바로잡고 문장을 좀 더 매끄럽게 다듬고자 하였고, 잘못

된 도판, 도 52. 〈임한경명 발문〉과 도 67. 〈명월매화〉 대련을 바로잡았습니다. 또한 작품의 구성에 있어서도 약간의 변화가 있었습니다. 그간의 새로운 연구에 기초해서 초판본에서 '연구작硏究作'으로 분류하였던 작품들에 관한 재배치가 이루어졌고, 독자분들의 이해를 돕고자 《추사진묵》 출간 이후 논란이 되었던 〈소심란 素心蘭 (불이선란不二禪蘭)〉, 〈명선 茗禪〉 등에 관한 부연설명과 소고를 부록란에 첨부하였습니다. 또한 책의 디자인과 편집, 도판에 변화를 주어 독자분들께 산뜻함과 보다 나은 도판들을 제공하고자 노력하였습니다.

책 출간 후에도 추사의 작품들 뿐 아니라 여러 작가들의 작품들의 진위에 관한 많은 논란들이 있었습니다. 또 추사 선생님의 학문과 예술에 관한 다양한 기획 전시들이 이루어졌었습니다. 하지만 추사 서거 150주년을 기념한 대표적인 추사의 학문과 예술세계에 관한 기획전이라 할 수 있는 국립중앙박물관의 〈추사 김정희 - 학예일치의 경지〉, 간송미술관, 예술의전당 서예박물관의 기획 전시였던 〈추사 김정희 특별전〉, 〈추사 문자반야전〉 등의 모든 전시들에서 여전히 많은 문제작들이 눈에 띄어 마음이 그리 가볍지 않습니다. 특히 국립중앙박물관의 기획전시에 적지 않은 문제작들이 포함되었다는 일은 매우 심각한 문제가 아닐 수 없습니다. 한 국가를 대표하는 문화기관에서 이러한 문제가 많은 전시들을 기획했다는 것은 그 기관 관리자, 학예사 등과 관련학계 종사자들의 부족함을 명확하게 보여주기 때문입니다. 또

이러한 엉터리 기획 전시들을 엮으면서 발생된 대한민국 국민들의 혈세로 이루어진 공적자금의 낭비문제도 간과할 수 없는 부분입니다. 이러한 점에서 예술의전당도 자유로울 수 없습니다. 더욱 심각한 문제는 국립중앙박물관 구입작품들을 포함한 소장작품들 중 추사 작품 이외에도 현재玄齋 심사정沈師正(1707~1769), 표암豹菴 강세황姜世晃(1712~1791), 자하紫霞 신위申緯(1769~1847) 등 많은 다른 문인, 예술가들의 위작들이 포함되어있다는 사실입니다. 심지어 국립중앙박물관 소장품 중 절반이 위작이라는 말이 몇 해 전 있었던 문화관광위원회의 문화재청 감사에서 나왔을 정도입니다. 물론 절반이 가짜라는 말을 전적으로 믿을 수 는 없겠지만 국립중앙박물관 소장품들 중 상당수의 위작이 포함되었다는 것은 부정할 수 없는 사실입니다. 위의 감사에서 이와 같은 논의 이외에도 많은 의미있는 지적과 논의가 있었습니다. 당시 국민회의 최재승 의원은 문화재청의 목조건물 관리의 문제점을 지적하였고 한나라당 남경필 의원은 실사를 통한 대한민국 미술계에서의 위작의 문제점들을 지적하며 국가가 보장하는 공신력 있는 감정기구 설립의 필요성을 말하였습니다. 이미 자정기능을 상실한 한국미술계와 미술시장의 질서를 바로 세우기 위하여 국가가 적극적으로 나서야 한다고 생각합니다. 이와 같이 국가가 보장하는 공신력있는 감정기구와 더 나아가 경매기관의 설립이 이루어지면 상업화랑들과 경매회사들의 상업행위에 관한 세금의 문제도 자연스럽게 해결될 수 있으리라고 생각합니다. 얼마 전 우리나라 국보 1호이자 대표적인 목조건

축물인 숭례문崇禮門의 전소사건으로 온 국민이 허탈해하고 마음 아파하고 있습니다. 문화재청이 이 당시의 이 지적에 좀 더 많은 관심과 노력을 기울였더라면 화재로 인한 국보 손실이라는 실로 민족의 자존심을 처참하게 만든 이 사건을 막을 수 있지는 않았을까하는 생각에 많은 아쉬움이 남습니다. 특히 문화미술계의 근간을 무너뜨리는 위작의 문제는 가벼이 넘겨서는 안 된다는 생각입니다. 대한민국 문화예술계를 바로잡기 위하여 어디서부터 어떻게 손을 대야할지 막막하기만 합니다.

우리나라의 주요 상업화랑들이 대주주로 있는 대표적 경매사인 서울옥션과 K옥션의 경우 그 경매품의 진위에 관한 논란이 끊이지 않고 있습니다. 이 위작의 문제가 쉽게 근절되지 않는 이유는 여러 가지가 있겠습니다만 근본적인 문제는 학계와 미술계 종사자들의 안목이 현저히 떨어진다는 점입니다. 모든 문화재들의 주요 현안들을 결정하는 현 문화재위원회 위원장 이하 문화재 위원들만 살펴보아도 이들 중 정확하게 서화를 감식할 수 있는 감식안을 갖춘 분을 찾아 볼 수 없습니다. 한국미술을 전공하고 있는 국외 학자들을 지금도 거의 찾아볼 수 없는 상황에 지금으로부터 수십 년 전 국외 유수의 교육기관들에서 한국미술로 학위를 받고 국내에서 활동하는 분들의 행적도 이해하기 쉽지 않습니다. 또 국외에서 중국미술 등으로 학위를 받고 국내에서 한국미술 분야로 전향하여 활발한 연구활동을 하는 분들도 쉽게 납득

이 가지 않습니다. 물론 한국미술과 한국 인접 국가들의 미술을 비교 분석하여 그 영향과 관계들을 연구하는 작업은 중요합니다. 하지만 세계 미술사에서 자신이 속한 분야의 중요한 연구 등으로 인정받는 과정 없이 단지 한국인이라는 이유로 자신의 전공분야도 아닌 한국미술을 주요 연구분야로 삼는것이 과연 타당한 것인지 의문을 가지지 않을 수 없습니다.

비단 고미술 분야의 문제만은 아닙니다. 현대미술 분야도 그 문제가 심각하다고 생각합니다. 지금의 한국 현대미술의 상황을 살펴보면, 자체적인 예술론을 생산하지 못하고 20세기 초 중반부터 활성화된 전통적인 예술론의 근간을 뒤엎은 서구의 이론을 답습하고만 있다는 생각입니다. 물론 이러한 현재의 예술사조가 현대사회의 발전에 분명히 기인한 바가 있습니다. 하지만 제 생각에 이러한 예술론이 현대 사회에서 그 긍정적인 기능보다는 부정적인 영향이 더 커졌다고 생각합니다. 미술사와 예술철학 등을 공부하면서 "예술의 궁극적인 목적이 무엇인가?"라는 질문을 "예술이란 무엇인가?" 또 "예술은 어떠한 형태로 되어야 하는가?"라는 두 질문들과 함께 제 자신에게 끊임없이 물어 왔습니다. 물론 이 세상에 존재하는 모든 질문들과 마찬가지로 이러한 질문들에 대한 정답은 있을 수 없습니다. 과연 우리가 '예술'을 공부하는 목적이 무엇일까요? 비단 '예술' 뿐 아니라 지금 우리가 공부하고 있는 경제, 경영, 법학, 과학 등 모든 학문분야를 지금 우리

가 공부하는 궁극적 이유가 무엇인지 생각하지 않을 수 없습니다. 저는 추사 김정희 선생님의 예술을 포함한 전통 문인화사상과 서양의 예술철학들을 비교하며 예술의 본질적 의미와 가치, 또 그 이유를 보았습니다.(부록 7 참조) 우리가 예술을 포함한 모든 학문분야를 공부하는 이유는 궁극적으로 작고 좁게는 나, 우리가족, 우리사회, 우리나라, 크고 넓게는 온 나라, 전 인류를 위하여 정신적으로 물질적으로 좀 더 나은 세상을 만들기 위함이 아닐까요? 그러나, 현재 현대미술의 주 경향들을 살펴보면 이러한 본질적인 예술적 의미와 가치와 점점 멀어지고 있습니다. '뉴 미디어 아트', '팝 아트', '비디오 아트' 등 다소 난해하고 가볍고 비이성적이고 때때로 선정성, 상업성 등이 짙은 이와 같은 작품들이 과연 우리자신, 전 인류의 내적, 외적 향상에 어떠한 기여를 할 수 있을까요? 이러한 맥락에서 지금 경기문화재단에서 국민들의 혈세로 설립추진 중인 '백남준미술관'의 건립이 그다지 반갑지만은 않은 이유입니다. 또, 백남준과 그의 작품에 대한 깊은 성찰없이 맹목적인 추종과 떠받들기에 급급한 한심한 학계, 미술계관련 인사들의 행태와 또한 이를 보도하기에 바빴던 언론매체들에도 문제가 있다고 생각합니다. 이제 차분히 백남준과 그의 예술에 관한 다각적이고 진지한 재조명 작업이 필요한 때라고 생각합니다.

위작의 문제는 예술작품들이 물질적 가치로 여겨지는 한 없어지지 않을지도 모릅니다. 아니 없어지지 않을 것입니다. 그렇다고 방

관만 할 수는 없습니다. 우리의 자녀들에게 올바른 예술관과 예술의 올바른 가치를 알려주어야 한다는 사명감이 그 이유입니다. 또 이것이 이 책 《추사정혼》의 근본 뜻입니다. 이 근본 뜻은 이후 나올 책들에서도 마찬가지일 것입니다. 개정판 《추사정혼》의 작업을 하면서 과욕은 부리지 않겠다고 다짐 또 다짐을 하였습니다. 하지만 곳곳에 욕심을 부린 흔적이 눈에 띄어 얼굴이 화끈거립니다. 그렇지만 그 흔적들을 지우지는 않으려 합니다. 지금 제가 가감없이 독자분들께 들려드리고 싶은 이야기이기 때문입니다. 제가 아직 많은 날들을 살지는 않았지만 감히 말씀드리자면, 예술을 포함한 세상의 모든 문제들은 절대적인 진리나 정답이 있을 수 없고 다만 선택의 문제라 생각합니다. 그렇기에 제 뜻을 독자분들께 강요하고 싶지는 않습니다. 다만 이 글, 이 책에 담긴 또 앞으로 나올 글과 책에 담길 예술의 본질적 의미와 가치를 곰곰이 또 차근차근 되새겨 보시기를 바랍니다.

지금 여러 갈래의 길들이 우리 눈앞에 펼쳐져 있습니다. 선택은 온전히 독자분들의 몫입니다.

2008년 7월

이영재, 이용수 드림

여는 글

지금은 과거에 비해 추사 김정희에 대한 많은 연구 논문과 저서들이
나오고 있다. 또 이와 함께 여러 화랑들에서 추사 서화 예술에 대한
기획 전시들이 많이 이루어지고 있어 비단 학계의 전공자들 뿐 아니라
일반 시민들의 관심도 날로 증가하고 있다. 이는 분명히 환영할 만한
일이다. 하지만 한편으로 필자는 걱정이 앞선다. 2002년 4월에 출간
되어 세간의 높은 관심과 주목을 받아온 《완당평전》(유홍준 지음)을 비
롯한 여러 학술 논문들과 저서들 또, 최근 과천시의 〈추사탁본전〉, 간
송미술관 주관의 〈추사명품전〉을 비롯하여 동산방, 학고재의 〈완당과
완당바람전〉 등 추사선생의 대표적인 기획 전시들에서 진작보다 타
인작과 위작의 수가 더 많다. 그 뿐이 아니다, 매주 공중파에서 방영되
는 서화 감정 프로그램의 경우 잘못된 감정과 작품설명이 종종 눈에
띄었는데 그중 추사 작품의 경우는 더욱 극심하다. 이 프로그램의 경
우 추사작품의 예를 들어보면 감정단에서 진품으로 감정한 최근의
2004년 12월 26일 소개된 〈완당서첩〉, 2003년 8월 24일 〈벽수각碧水
閣〉 목판, 2002년 12월 15일 방영된 〈영화구년곡수서永和九年曲水序

산음도상백화개(山숲道上百花開) 대련 등은 소장자분들께는 죄송스러우나 진품이 아니었다. 또 수년 전 '병거사病居士'로 관서된 〈만휴卍休〉 횡액 작품을 추사진품으로 감정했으나 이는 추사작품이 아니었다. (필자는 《추사진묵》 초판에서 이 작품을 이재 권돈인 30대 작품으로 생각했지만 최근의 연구결과 '병거사病居士'를 추사의 아호로 오인한 위작자의 위작으로 생각된다.) 이 프로그램이 햇수로 십여 년간 방영되고 있으니 더 더듬어보면 추사작품뿐 아니라 다른 작품들에 있어서도 적지 않은 오판의 경우를 발견할 수 있을 것이라 생각한다. 방송사는 이 후 이러한 정확하지 않은 감정과 작품설명 등의 경우를 방지하기위해서 상인위주로 이루어진 평가단의 판단에만 의지할 것이 아니라 좀 더 긴밀한 학계 학자들과의 협의를 모색해야 할 것으로 생각한다. 또한 아직도 공영방송과 어울리지 않는 실력과 자격의 상인평가단 위주의 감정과 또 그에 대한 오판의 경우로 미루어 프로그램의 존폐에 관한 진지한 논의가 있어야 할 것으로 생각된다.

이렇게 추사의 진작이 아닌 그 진위가 불분명한 문제작(위작)들이 현 학자들과 미술평단의 무지의 소치인지 아니면 속된 욕심 때문인지 추사의 진품으로 유통되고 있으니 걱정이 앞설 수밖에 없다. 이러한 이유들로 온 국민, 나아가서는 전 세계의 한국미술 애호가들과 관계자들의 눈과 귀를 멀게 하고 있으니 이는 문화 국민임을 자랑하는 대한민국 국민들과 대한민국의 수치가 아닐 수 없다. 이에 필자는 이

러한 상황에 문제를 제기하여 이에 대한 진지한 논의와 토의가 이루어
지기를 희망했다. 하지만 현 학계 고서화관련 연구자들은 익명의 발
언만을 쏟아내고 감식안을 뽐내던 학자들도 함구하며 피하기 급급할
뿐 추사선생의 예술세계에 대한 진지한 논의가 이루어지지 않고 있다.
제대로 된 실력 없이 자신들의 기득권만을 챙기기에 몰두해온 그들에
게 제대로 된 평가를 바란다는 것 자체가 어찌 보면 어불성설일지도
모른다. 그렇다고 이대로 방관만 할 수는 없다는 생각에 노구를 일으
켜 졸고나마 이 책을 저술하게 되었다.

추사작품 유통의 현실을 예를 들어보자. 지난 임오년(2002) 3월
22일부터 4월 11일까지 '동산방' 과 '학고재' 에서 전시되었던 주요 추
사작품들 중, 진작은 9개 작품에 불과하고 나머지 48개 작품은 타인작
이거나 문제작(위작)들이었다. 이와 더불어 추사 일대기를 다룬 유홍준
저 《완당평전》을 살펴보면, 추사 일대기를 최초로 시도하였고 시기별
그의 작품들을 집대성하였다는 공보다도 그 과가 큰, 많은 오류들이
발견된다. 수많은 문제작(위작)들을 수록한 것이 그 첫 번째이고, 정확
한 근거 없이 집자 판본을 수록한 것이 그 두번째요, 마지막으로 정확
하지 않은 해석과 작품설명 또 추사 작품이 아닌 그의 제자들 - 이재彝
齋 권돈인權敦仁, 우봉又峯 조희룡趙熙龍, 침계梣溪 윤정현尹定鉉, 석파
石坡 이하응李昰應 등-의 작품들을 추사작품으로 오인하여 수록한 것
이다. 현재 전하는 수많은 자료들 중에서 그 진위를 판별하여 자료를

선별할 수 있는 감식안을 갖추는 것은 미술사학자에게 기본적으로 가장 필요한 덕목이라 할 수 있다. 물론 비단 유홍준만의 문제는 아니다. 현재 한국미술사학계에서 이러한 감식안을 갖춘 분을 찾아 볼 수 없다. 이는 정말 심각한 일이 아닐 수 없다. 또한 우리 고등교육기관들의 교과과정으로는 이러한 전문인들을 키울 수 없다. 이에 정부는 관련기관, 학교관계자들과 더불어 우리에게 가장 필요하고 알맞은 교과과정에 관한 진지한 고민이 필요한 때가 아닌가 생각된다.

〈완당과 완당 바람전〉의 전시 도록 중 9번 〈직심도량直心道場〉에서 액, '우사선궤병거사芋社禪几病居士'로 관서된 작품과 도록 44번 행서 '기제우사연등염나寄題芋社蓮燈髥那'로 관서된 작품의 '우사芋社' 두 자를 비교하여 보니 이 두 작품이 동일인의 작품임을 알 수 있었다. '우사芋社'는 초의선사의 아호이며, '거사居士', '병거사病居士'의 관서는 '염髥' '염나髥那'와 같은 이재 권돈인의 관서임이 〈완염합벽阮髥合璧〉의 존재로 확실해졌다.

본 저서에서는 추사 김정희에 관한 역사적인 접근이나 그의 학문세계에 관한 설명은 되도록 피하려고 노력했다. 그 이유는 필자의 문견이나 식견이 많이 부족한 점도 있고, 이 부분에 관하여는 기존의 많은 논문들과 저서들이 있기 때문이기도 하거니와 추사와 그의 작품세계에 관한 제일 큰 문제점이 그의 작품에 관한 진위의 판별이라는

필자의 생각 때문이다. 따라서 본고에서는 작품 진위의 구별에 그 역점을 둘 것이며, 이에 앞서 제1장에서 '고서화 감상의 바른 길正道'이라는 소제목으로 고서화 및 기타 예술 작품을 바르게 감상하는 법을 모암문고茅岩文庫 소장, 국오菊塢 작 〈충절가도〉와 국립중앙박물관 소장, 인재仁齋 작 〈고사관수도〉 작품을 비교하며 수록하여 후학들이나 예술애호가들, 더 나아가서는 온 국민들과 함께 예술 작품들을 올바로 감상하는 방법을 모색해 보려 한다.

　　현재 유통되고 있는 추사작품을 크게 4가지 - 진작, 타인작, 위작, 연구작 - 로 구분했다. 그 구분 기준은 글씨의 필획筆劃, 작자作字(글자 모양을 만드는 것), 배자配字(글자의 배치), 행획行劃(글자를 만들기 위해 붓에 먹을 찍어 그려가는 행위) 등에 의한 것으로 그 이유를 설명함에 있어 굉장히 어려움을 느꼈다. 나름대로 열심히 설명하려고 노력했으나 부족한 부분이 많아서, 서도書道(이 책 《추사정혼》에서는 서예書藝라는 용어대신 서도書道의 용어를 택했다. 서예라는 기예의 단계에 머물러서는 안 된다는 필자의 생각 때문이다. 일본에서 사용하고 있다는 이유로 옳은 것을 받아들이지 못한다는 것은 정당한 사유가 되지 못한다는 생각이다.)에 친숙하지 못한 독자들에게는 다소 이해하는 데 어려움이 있지 않을까 하는 걱정이 있다. 하지만 필자의 설명대로 또 '고서화 감상의 바른 길正道'과 '추사 서도의 이해'를 읽고 도판들을 대조해 가며 보면, 그 설명이 어느 정도 이해가 가리라고 생각하며 위안을 삼는다. 진작眞作은 그 말 그대로 추사의

진품을 일컫는 것이며, 타인작他人作은 추사의 작품이 아닌 그 제자들 - 이재 권돈인, 우봉 조희룡, 침계 윤정현, 석파 이하응 - 의 작품들을 추사 작품으로 오인한 것을 지적한 것이다. 위작僞作은 가품假品을 말하는 것이고, 연구작研究作은 그 진위가 명확하지 않아 좀 더 연구가 필요한 작품들을 골라놓은 것이다.

이 책 《추사정혼》은 많은 선학들의 연구와 모아놓은 자료들의 기반위에서 이루어졌고 선행된 연구에 빚진 부분이 적지 않다. 하지만 이전 연구의 성과들을 그대로 받아들이지는 않았다. 이 선행된 연구들을 하나하나 검토 비평하였고 이 과정에서 작품의 진위가 바뀐 경우가 적지 않아 문제작(위작)을 소장하고 계신 분들께 죄송스런 마음이 적지 않다. 하지만 우리의 후손들에게 올바른 예술관과 예술의 올바른 가치를 전하여 주기위해 거쳐야하는 과정임을 이해해 달라는 말을 전하고 싶다. 또, 이 졸고가 우리의 바른 예술문화 특히 올바른 추사문화의 구축과 다른 후학들의 학문 연구에 조금의 도움이라도 된다면 필자에게는 더없는 기쁨과 위안이 될 것이다.

이 책이 나오기까지 많은 분들의 노움이 있었다. 히지만 그분들의 이름을 일일이 열거는 하지 않으려 한다. 그분들에게 감사하는 마음을 그저 몇 자의 겉치레로 끝내고 싶지 않아서이다. 어머니의 품으로 돌아가게 될 그날까지 감사하는 마음을 고이고이 접어 간직하려고

한다. 다만 필자와 그 길고 두터운 인연을 나누다 먼저 세상을 뜨신 형님, 전 여의도 성모병원장 정환국 박사와 나의 서화 세계를 진심으로 이해해 주며 독려를 해주던 나의 벗, 전 서울대학교 섬유공학과 이재곤 교수의 영정에 이 책을 바친다.

2008년 7월

흰눈집 주인 이영재

阮堂先生海天一笠像

許小痴筆

小環操室弄

德貫真體於塵剎者密印之相傳也

減增寧有作止住滅七仙揚殊勝之

之要廣大之華嚴寶藏玄興之陀羅和

濕生化生之所影現無邊無量一傄

之所住持正等正覺此圓法珠之三昧

宗者也夫伽倻山海印寺白臺示因更

境金礬留傄南國賢無上勝幢繼釋迦

王標秀符大雜說經之震地德獻祥士

兜部偉抛梁上上方金園天香光

樹雜色寶華嚴種種諸色像

海此是般若海此是清净海此是

印此是首楞印此是金剛印此是

界此海而此印

維三十八年戊寅六月

伏惟 山泗印寺重建上梁文

竊以大雲普被火宅回濟法月重輪

毒而越三界更見歡喜之天現十德

1

고서화 감상의 바른 길

고미술품을 감상하는 데 있어 돌, 철, 흙, 도자기 등으로 만들어진 작품은 현대 과학기기로 그 진위眞僞와 연대를 측정할 수 있다. 하지만 미세한 모필毛筆로 자신의 예술혼을 새겨 넣은 서화書畵는 신중하고 또 신중하게 작가의 예술정신을 올바로 이해해야만 그 진위와 작품을 명확하게 감상할 수 있다. 필자의 문견이 부족한 탓으로 서화 예술 작품에 대한 철학적 논설이나 작가 자신이 작품에 임하는 자세 등을 논한 것을 별로 보지도 듣지도 못하였다. 그러나 다행히 조선왕조 초기, 세종~성종 연간의 형제 문인화가 중 한 분인 강희맹姜希孟(1424~1483, 호 국오菊塢, 사숙재私叔齋, 운송거사雲松居士)의 《논화설論畵說》과 조선왕조 후기 정종~철종 연간의 대학자이며 예술가인 김정희(1786~1856, 호 추사秋史, 완당阮堂, 예당禮堂, 과파果坡, 승설勝雪 등)가 흥선군에게 보낸 《난화일권蘭話一券》에서 그 일말을 찾아볼 수 있다.

　　강희맹이 《논화설》에서 말하기를,

論畵說曰 凡人之技藝 雖同 而用心則異. 君子之於藝 寓意而己,
小人之於藝 留意而己 留意於藝者 工師隷匠 賣技食力者之所爲也.
寓意於藝者 如高人雅士 心探妙理者之所爲也.
豈可留意於彼而累其心哉.

　　사람의 기예 비록 서로 같으나 그 마음 씀씀이는 아주 다르다. 군자의 예는 자신의 뜻을 일생 동안 자신의 몸에 꼭 붙여 살듯이 화품에 새겨

넣고, 소인의 예는 잠시 한순간만 자신의 뜻에 머물다가 어느 날 갑자기 이익을 좇아 떠나는 것이니, 소인의 예는 선생으로부터 공부하고 예장해서 기술을 팔아 배 채우는 행위를 하는 것이며, 군자의 예는 높은 인격과 아담한 정신을 갖춘 선비와 같아서 인류 문명을 위한 오묘한 진리를 마음속 깊이 탐구하는 행위이니 어찌 기를 팔아 배 채우는 데 빠져 고아한 선비정신을 더럽힐까 보냐?

라 하셨으며, 김정희는 그의 저서 《난화일권》에서,

> 大抵此事 直一小技曲藝 其專心下工 無異聖門格致之學.
> 所以君子一擧手一擧足 無德非道 若如是 又何論於玩物之戒.
> 不如是 卽 不過俗師魔界.

서화하는 것이 비록 작은 기예요 곡예이나, 그 자신의 마음을 오로지 다하여 서화하는 행위는 성인공부聖人工夫하는 데 격물格物하여 치지致知하는 학문과 하나도 다름이 없다. 말하자면 군자의 한 손짓 한 걸음이 덕이 없고 도가 아니면, (만약에) 이와 같다면, 어찌 완물(감상, 완상하는 사물)의 허물(옳고 그름)을 논할 수 있겠는가? 이와 같지 않다면, 즉 (곧) 마계 (악마의 세계) 의 속된 스승에 지나지 않는다.

라고 하셨으니, 두 분 모두가 서書, 화畵, 도道, 덕德이 동일함을 강조하셨다.

그렇다면 중국의 경우는 어떨까? 중국의 경우 역시, 예술을 행함에 있

어 '잡념과 속세의 욕심을 없애고 마음을 비우는 것虛靜'을 강조하였다.

　그 내용을 살펴보면, 유협劉勰(465~521)은《문심조룡文心雕龍》「신사
神思」에서,

　　　　陶鈞文思, 貴在虛靜, 疏淪五臟, 雪靜神.

　　　　문을 구상하는 동안에는 마음을 비우고 고요하게 하는 것이 중요하다.
　　　　오장을 씻어내고, 정신을 깨끗이 해야 한다.

고 하였으며, 포안도布顔圖는《화학심법문답畫學心法問答》에서,

　　　　夫惟胸滌塵埃, 氣消煙火, 操筆如在深山, 居處如在野壑.

　　　　마음의 티끌을 없애고 기의 불꽃을 소멸시켜야만, 붓을 놀려도 깊은 산
　　　　중에 있는 듯하고 집에 있어도 들판이나 계곡에 있는 것처럼 된다.

하였다. 또, 구양순歐陽詢(557~641)은《팔결八訣》에서 서예를 행함에 있
어서의 자세를 설명하였는데 그 내용을 살펴보면,

　　　　澄神靜慮, 端其正容, 秉筆思生, 臨池志逸.

　　　　정신과 생각을 깨끗하고 고요히 하며 용모를 바르고 단정히 해야만 붓
　　　　을 잡으면 구상이 떠오르게 되고, 습자를 할 때 그 뜻이 자유롭게 된다.

고 하였다.

이 밖에도 노자老子, 순자荀子 등 저명한 사상가, 철학가와 진사도, 조설송趙雪松, 양표정楊表正 등 많은 예술가와 문인들도 문文, 서書, 화畵, 악樂 등의 예를 행하는 데 있어 마음가짐을 굉장히 중요시했음을 알 수 있다.

한, 중, 일 동양 삼국의 미술 작품, 특히 서화 예술 작품을 감상하자면 서도書道를 알아야 하고, 서도를 이해하려면 서도를 직접 익혀야 되는데, 여기서 서도를 익힌다 함은 추사라는 높고 높은 봉우리를 뛰어 넘어야만 된다는 것을 의미한다. 모든 서화 예술 작품의 진위를 감정하려면 도인(인장印章)이나 그림의 양식보다도 가장 중요한 기준이 작가 자신의 친필親筆로 쓰인 화제와 관서款書이기 때문이다. 작가 자신의 친필 및 관서만 확실하다면 틀림없는 진품이요, 작가 자신의 친필이나 관서는 없고 도인만 찍혔다면 진품이라 말할 수 없음은 물론이고 기껏해야 전래품傳來品(전칭 작품)으로밖에 볼 수 없는 것이다. 도인이나 그림은 완전한 임모臨摹로 추인과 모방이 가능하기 때문이다. 작가 자신의 친필 및 관서만이 작품의 진위를 가리는 '무상의 척도'라고 말할 수 있으니, 서도 특히 추사의 서도가 고서화 미술 작품과 특히 추사 작품을 감정하는 데 필수 불가결한 접경인지 꼭 알아야만 한다. 앞에서 언급했듯이 그림(도화)은 거의 똑같이 모방(임모)이 가능하나, 작가 자신의 친필 화제와 관서는 절대로 모방이 불가능하기 때문이다. 그리고 필자가 추사 서도에 입각하여 감상해 보건대 도인圖印은 본시 낙관으로 중요시된

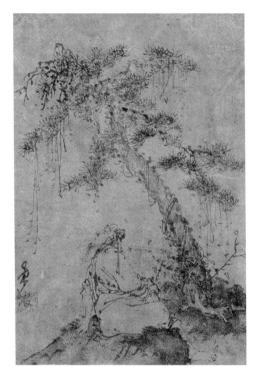

도1-1 〈충절가도〉 강희맹. 15.0×23.5cm. 개인 소장

도1-2 국오 〈충절가도〉 부분 확대

것이 아니라 작품상에, 또한 관서 밑에 전각 예술미를 더하여 그 작품을 좀더 아름답게 하고자 하는 예술 행위임에 틀림 없다고 생각한다.

감상에 대한 논설이 이왕 이에 이르렀으니 개인 소장 '국오菊塢 강희맹姜希孟(1424~1483) 작 〈충절가도〉'와 국립박물관 소장 '인재仁齋 강희안姜希顔(1417~1464) 작 〈고사관수도〉'를 비교하며 감상해 보자.

강희맹의 작품, 〈충절가도〉(도1-1)를 살펴보면, 가로 15cm×세로 23.5cm의 비단 위에 먹으로 그려진 작품으로 소나무 한 그루와 기품이 느껴지는 선비가 그려져 있다. 화면 구성을 살펴보면, 수천 년의 수령을 지닌 듯한 덩굴이 휘감고 늘어진 소나무가 화면의 오른쪽 하단에서 왼쪽의 상단 부분으로 향하며 위치해 있고, 소나무 밑동이 시작

되는 화면의 하단부에 바위 봉우리가 그려져 있는데, 정확히 왼쪽 밑 부분의 모서리에서 시작하여 오른쪽으로 약간 치우쳐 올라가며 표현되어 있다. 이 같은 구도는 그림 후의 관서를 쓸 자리를 미리 염두에 두고 그림을 그렸구나 하는 생각을 갖게 한다. 소나무 밑, 화면의 하단 중앙에 깊은 사색에 잠긴 듯한 선비가 맨발로 앉아 있다. 바위산은 오른쪽으로, 소나무는 왼쪽으로 기울고 있어 절묘한 안정감과 화면의 조화를 이루고 있고, 중간 밑 부분에 선비가 위치해 안정감과 조화가 극치를 이룬다. 인물의 얼굴 윤곽과 옷 주름, 뭐 하나 나무랄 데 없는 품격 높은 문인화의 경지를 보여 주는 작품이라고 말할 수 있다. 왼쪽 하단부 바위산 위에 '국오菊塢'(도 1-2, 부분 확대)라는 작가의 친필 관서가 있으니, 이는 어느 누가 보아도 국오 강희맹의 진품임에 틀림없다. 관서 '국오菊塢'의 '오塢' 자 위에 도인이 찍혀 있다. 후인으로도 볼 수 있지만, '국오菊塢'라는 친필 관서의 필획으로 보아 진품임에 이론이 있을 수 없다.

이와 비교해 국립박물관에서 소장하고 있는 〈고사관수도〉(도 2)를 감상해 보자. 이 작품은 국오 강희맹의 형인 인재 강희안의 작품이라 전칭되는 그림으로, 이 작품 역시 가로 15.7cm × 세로 23.4cm의 종이 위에 먹으로 바위산과 바위, 나무와 덩굴, 또 품격이 느껴지는 노선비가 그려져 있다. 구성을 보면, 화면의 오른쪽에 3단으로 바위와 바위산이 표현되어 있고, 중간 바위 위에 노선비가 팔로 턱을 괴고 수면을 바라

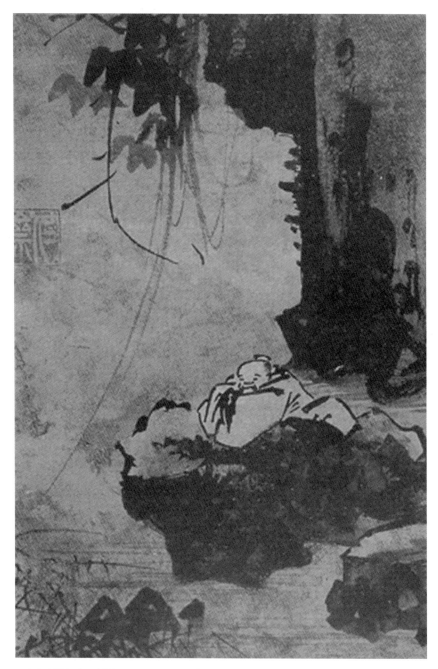

도 2 〈고사관수도〉 강희안. 15.7×23.4cm. 국립중앙박물관 소장

보고 있으며, 왼쪽 화면은 거의 여백 상태이나 하단에 수면 위의 바위와 (이름 모를) 풀 혹은 나뭇가지가 그려져 있다. 전체적인 구성이 자칫 오른쪽으로 치우쳐 있어 그 균형이 깨지기 쉬우나 중간 바위의 위치와 왼쪽 하단의 바위와 가지의 표현으로 균형과 조화를 이루고 있으며 왼쪽 중간 윗부분에 '인재仁齋'라는 도인이 있다. 이 그림 역시 바위산, 가지, 풀, 인물 윤곽과 옷 주름 표현에 있어서 어느 곳 하나 흠잡을 데 없이 훌륭한, 품격 높은 문인화의 경지를 보여 주고 있다. 하지만 이 작품에는 작가의 친필 관서가 없이 덩그러니 '인재仁齋'라는 도인圖印만이 찍혀 있다.

그럼에도 이 두 작품에 대한 평가는 상반된다. 〈충절가도〉는 작가의 뚜렷한 친필 관서가 있음에도 강희맹 그림의 기준작으로 평가받지 못하고 전칭 작품이라 홀대받고 있으며, 〈고사관수도〉는 확실한 친필 관서가 없음에도 강희안의 기준작, 대표작으로 취급되고 있다. 필자가 보기에 '인재仁齋'라는 도인圖印은 그 찍힌 위치도 이상하고 크기도 화면에 비해 어울리지 않는다. 이 이론은 강희안의 회화에 관한 평소의 생각으로 뒷받침될 수 있다. 강희안은 조선시대의 사회적 통념대로 화기를 천시 여겨 그 자신의 그림이 후세에 전하는 것을 치욕적으로 생각했다(오세창, 《근역서화징》 '강희안 편' 참조). 그의 생각이 이럴진대 어찌 그 자신이 그린 그림에 이러한 도인圖印을 찍었을까? 필자의 감상으로 위 두 작품은 두 작가가 형제라는 점과 그 크기가 거의 같다는 점으로 미루어, 강희

안과 강희맹 사후 그 가족과 친구들이 그 유작을 책으로 엮었으며 이 두 작품이 같은 책에서 떨어져 나왔을 것으로 생각된다. 하지만 이 '인재仁齋' 도인圖印은 분명 후인後印이라 볼 수밖에 없고, 때문에 전칭작으로 볼 수밖에 없다.

이 작품들을 당시의 시대상에 비추어 살펴보자.

형제 문인 화가인 인재 강희안과 국오 강희맹은 단종 복위운동에 가담했으나 송죽헌松竹軒(매죽헌梅竹軒) 성삼문成三問(1418~1456)의 비호로 일가 멸문지화를 면할 수 있었다. 그 크고 큰 은덕을 잊을 수 없어서 후손에게 깊이 기억되고 오래도록 전승케 하기 위하여 이 소폭의 〈충절가도〉를 그리게 되었던 것이다. 강희맹은 이 〈충절가도〉를 작은 책에 끼워 손상 없이 완전하게 전해질 수 있도록 되도록이면 아주 작으면서도 화의가 뚜렷하게 나타나는 작품으로 혼신의 심기를 다하여 작품하셨을 것으로 생각된다. 만에 하나 대폭으로 작품하셨다면 600년 이상의 세월이 흐른 오늘날까지 전해져 내려올 수 있었을까? 설사 전승은 되었을지라도 600년이라는 길고 긴 세월에 화필 획이 거의 낡아 떨어져 육안으로는 도저히 분별하여 볼 수 없을 정도의 그저 600년 묵은 너덜거리는 명주 조각에 불과할 것이니, 참으로 현명한 선견지명에 놀라고 감탄하지 않을 수 없다. 금강산 제일 높은 봉우리에 만고불변의 바위를 자리삼고 걸터 앉아 수천 년의 수령을 지닌 듯한 한 그루의 낙락장송을 바라보며 충절가를 부르는 고아한 선비, 그는 누구일까? 생동감 넘치는 화필 획

과 관서의 필획이 일치감을 주며 화품에 한층 더 어울리게 크지도 작지도 않고 딱 알맞게 쓰인 관서 필획이나 자체字體 배자配字에 이르기까지 작가 자신의 화설대로 고인아사高人雅士의 품격이 아니고서야 어찌 이렇게도 입묘통령入妙通靈한 작품이 나올 수 있겠는가?

강희안의 〈고사관수도〉는 이와는 조금 다르게 흐르는 물을 바라보며 모든 속세의 허망함과 부질없음을 느끼고 초탈하여 자연에 파묻혀 안분지족安分知足하며 관조적觀照的으로 살고 싶다는 소망을 표현한 것이라고 생각된다.

단종 복위운동 당시 인재 강희안의 나이는 40세이고 송죽헌 성삼문의 나이는 39세였으며 국오 강희맹은 두 사람보다 7~8세 아래로 32세였으니, 송죽헌 성삼문의 안면, 체신, 그리고 품격 높은 특징 등을 정확히 기억하여 이 〈충절가도〉에 새겨 그려 넣었음에 이론이 있을 수 없다. 국오 강희맹의 《논화설》대로 아주 고아한 선비를 추상이 아닌 실존 인물로 실사하다시피 그려 나타낸, 조선왕조의 선비정신과 철학사상의 극치인 것이다. 이와 같은 실존 인물 〈충절가도〉의 존재는 우리나라의 크나큰 자랑이 아닐 수 없다. 그럼에도 불구하고 이 위대한 작품이 전칭작이라 비하되어 올바른 평가를 받지 못하고 있으니 그 안타까움은 이루 말할 수 없다. 필자는 이 〈충절가도〉를 세상에 알리는 것이 우리문화의 건전한 발전에 기여하는 일이라 생각하며 추사 작품 및 '국오 작 〈충절가도〉'의 재고와 재평가를 바란다.

問津者甲寅季秋東

漢人刻印為
篆之一體三
代文字蓋乎延
宙歷千年不
變者刻印
之學莫之漢
遊海必葆歸場
述高晚贈鐵牛
下旁狄民伴讀
果者神墨

文聲居士

南宋趙州學畫
以元特作樂穀
為重勒后
横應細而唐

본래 동양의 서화 예술이란 부드럽거나 거친 동물의 털을 모아 만든 붓으로 운필의 묘를 탐구하는 학문이라 할 수 있다. 추사 서화예도書畵 藝道의 운필법은 한마디로 말해서 골풍육윤骨豊肉潤 입묘통령入妙通靈한 신묘경神妙境이라 할 수 있다. 음률音律에 춤추는 듯한 획으로 서권기書 卷氣 문자향文字香이 흘러 넘치는 예술의 경지를 보여주고 있다. 고대 중국의 육조체로부터 왕희지王羲之(307~365) 특히, 구양순의 화도사비, 구성궁비, 묘당비의 운필법을 완전히 체득하시고 그 위에 동파東坡 소식 蘇軾(1037~1101), 남궁南宮 미불米芾(1051~1107), 송설도인松雪道人 조맹부 趙孟頫(1254~1322), 사백思白 동기창董其昌(1555~1636), 석암石庵 유용劉墉 (1719~1804), 소재蘇齋(담계覃溪) 옹방강翁方綱(1733~1818) 등 많은 유명 서 가의 운필법을 두루 연마한 끝에 추사 특유의 자유자재하고 무소불능의 운필법을 창출해 낸 것으로 생각된다. 추사 서화 예술에 대해서는 한자 문화권 내에서도 찬인하고 있음은 주지의 사실이다.

추사의 서도를 이해하기 위하여 추사의 작품 중 시기별 기준작을 선 별하여 서체별, 연대별로 나누어 보면 다음과 같다.

해서체楷書體 20대 작품에 〈고전발문古篆跋文〉, 〈전주역篆周易〉, 30 대 작품으로 〈해인사海印寺 상량문上梁文〉, 〈동몽선습책童蒙先習册〉, 50 대 말 작품으로 〈묵소거사찬默笑居士讚〉, 〈증왕고영모암편배제식曾王考 永慕庵扁背題識〉, 〈반야심경般若心經〉, 60대 중·말기 작품으로 〈사공표 성司空表聖〉, 〈소요암逍遙庵〉, 〈양백기사품십이칙揚伯夔詞品十二則〉 등

이 있고, 돌아가시기 전인 60대 말~70대의 해서작으로 〈구전편區田扁〉
과 〈백파율사비문白坡律師碑文〉 등을 들 수 있다.

　행서체行書體로는 20대 후반의 〈고전발 동몽선습책서끝발문〉, 30대
후반의 〈수찰〉과 40대 말~50대 초 작품으로 〈옥호서지玉壺書之 6곡 병
장〉, 〈인정향투란人靜香透蘭〉 화제글, 50대 말~60대 초 작품으로 〈천
성후성千聖後聖 8곡 병장〉, 〈호문백복好問百福 8곡 병장〉, 〈원문노견遠聞
老見 대련〉 등이 있고, 60대 중·말기 작품으로 〈부억양양復憶襄陽 8곡 병
장〉, 〈반야심경般若心經 연구원문研究原文〉, 〈난화일권蘭話一卷〉, 〈완염
합벽阮髥合璧〉, 그리고 70대 작품으로 만년의 노숙한 행서로 쓰인 〈묵운
일루墨雲一縷 10곡 병장〉이 있다.

　예서체隷書體에는 52~53세시 〈잔서완석루殘書頑石樓〉, 53~54세시
작품인 〈신안구가新安舊家〉, 60대 초·중반 작품인 〈황화주실黃花朱實〉,
70대 작품인 〈대팽두부과강채大烹豆腐瓜薑菜〉, 〈설백지성雪白之性〉을
들 수 있다.

　이상에서 언급한 서체와 연대에 따른 기준작들을 비교하며 살펴보면,
추사 서도의 흐름을 어느 정도 이해할 수 있으리라 생각한다. 이제 작품
들을 살펴보자.

1 | 고전발문 古篆跋文

이 작품은 추사가 연경에서 돌아온 25~26세 때 금석고증학에 매료되어 고전을 연구한 작품으로 추사의 학문에 대한 열정을 느낄 수 있다. 〈전주역〉(도 4)과 같은 20대 중·말기 작품이나 시기가 조금 앞서는 작품이다.

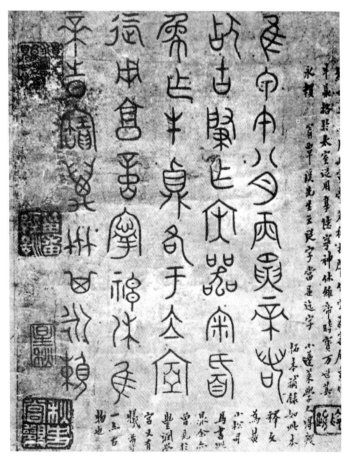

도 3 〈고전발문〉 김정희. 규격·소장처 미상

2 | 전주역 篆周易

이 작품은 추사가 연경에서 돌아온 26~28세 때 작품이다. 〈고전발문〉(도3)
에서 설명했듯이 금석고증학에 깊이 매료되어있던 추사가 고전각 및 탁본
을 보고 주역책을 전서, 해서로 손수 쓴 작품으로, 책서이지만 뛰어난 작품
이다. 추사가 여러 분야의 학문에 관심을 가지고 학예 연찬의 과정을 거치
셨다는 것을 짐작케 하는 작품으로 그 가치가 매우 크다 할 수 있다. 추사작
이라 유통되는 작품 중 '산제傘提'로 관서된 위작이 많으니 '산제수탁傘提手
拓'이라 전서로 쓰인 관서 또한 추사 서화 감정에 매우 중요한 기준이 된다.

도4 〈전주역〉 김정희. 규격·소장처 미상

³ | 가야산伽倻山 해인사海印寺 중건重建 상량문上梁文(부분)

조선 순조 18년(1818), 추사 나이 33세 때 당시 경상 관찰사로 있으면서
해인사 건립에 공헌한 추사의 아버지 김노경이 그의 아들 김정희로 하
여금 해인사 대웅전 건립을 위한 권선문勸善文(시주를 권하는 글)과 함께
이 건물의 상량문을 짓도록 하여 추사가 남긴 걸작 중 하나이다.

도 5 〈가야산 해인사 중건 상량문〉 부분 1818(33세). 90.0×480.0cm. 해인사 소장

경상남도 합천군에 위치한 해인사는 신라 애장왕哀莊王 3년(802) 10월 순응順應, 이정利貞 두 스님이 창건한 사찰로 통도사, 송광사와 더불어 우리나라 삼보사찰 중 하나이다. 창건 이래 여러 번의 화재를 당하였는데, 순조 17년(1817) 정축丁丑 2월 1일에 또 화재가 발생하여 삽시간에 수백 칸의 불당과 10여 방의 요사가 전소됨에, 당시 이 지역 관찰사였던 김노경 등이 중건하기에 이르렀다.

옹방강체 해서의 엄숙한 느낌이 나면서도 아름답고 깨끗한 신선미가 넘치는 작품으로 부처님께 바치는 정성이 그대로 글씨에 나타나 있다. 공손하고 엄숙하고 후덕한 풍미가 흐르는 작품이다.

4 | 동몽선습 童蒙先習(부분)

추사 35세 때 작품으로 노숙한 옹방강체에 구양순체를 보다 강하게 섞어 쓴 작품으로 추사체 형성의 전조前兆를 뚜렷하게 보여주는 해서 작품이다. 글씨의 발전 과정으로 볼 때 해서 자체의 완성 후 행서로 넘어가기에, 추사체에 있어서도 추사 해서 자체가 완성된 후 온전한 추사 행서 자체 형성이 가능했을 것이라 생각된다. 추사 해서를 예를 들어보면, 〈사공표성칠언절구〉(도 9), 〈소요암〉 현판 탁본(도 10), 〈백파율사비문〉(도 11), 〈구전편〉(부록 5), 〈양백기사품12칙〉(부록 6) 등을 들 수 있다. 타인작 〈계당서첩 중 옥순봉〉(도 193)과 비교하여 살펴보자. 옥순봉 중 '학學' 자와 동몽선습의 표시(○)한 '학學' 자를 비교해 보면 확연히 다름을 볼 수 있다. '학學' 자의 '子' 부분의 마무리 획 또한 전혀 다르다.

　〈동몽선습〉 해서는 옥을 깎아 만든 듯한 착각을 줄 정도로 아름답고 강하면서도 부드러운 느낌을 주며, 행서 발문 또한 그러한 획으로 이루어져 있다.

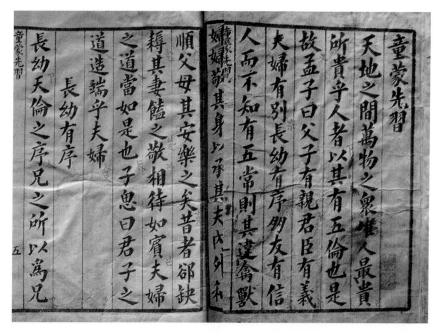

童蒙先習

童蒙先習

天地之間萬物之衆에惟人이最貴
所貴乎人者는以其有五倫也라是
故로孟子曰父子有親君臣有義
夫婦有別長幼有序朋友有信
人而不知有五常則其違禽獸
婦夫婦敬其身以承其夫氏이外平

順父母其安樂之矣昔者鄰缺
耨其妻饁之敬相待如賓夫婦
之道當如是也子思曰君子之
道造端乎夫婦

長幼有序

長幼天倫之序兄之所以爲兄

童蒙先習

五

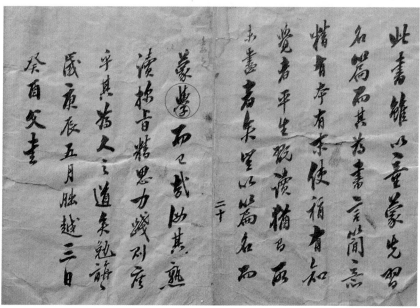

此書雖以童蒙先習

名篇而其爲書三言簡之意

精看序有未使須有之知

覺者平生觀讀猶吾而

未書若是以以篇名石

蒙學而已載以其熟

讀指音精思力幾別彦

平其爲人之道兼勉韓

歲庚辰五月脁越三日

癸百文書

二十

도6 〈동몽선습〉 부분 1820(35세). 각 25.0×14.0cm. 통문관 소장

5 | 영모암永慕庵 편액扁額 뒷면의 글에 대한 발문(부분)

추사 57세 때 작품으로 중후함이 넘치는 해서로 씌어 있는 좋은 작품이다. '영모암'이란 추사 집안, 경주 김씨 집안의 조상을 모신 사당을 일컬음인데, 1842년 이 사당을 중수하게 되었다. 이 과정 중 영모암 편액 뒷면에서 증조부 김한신의 글이 발견되어 이에 추사는 이 증조부의 글에 대한 발문(증왕고영모암편배제식曾王考永慕庵扁背題識)을 지어 보내게 되었다.

추사 해서의 또 다른 근엄함을 보여주고 있는 특유의 자체로 씌어져 있는데 아마도 추사 증조부의 글에 대한 발문이어서였을 것이다.

此
曾王考永慕庵扁背題識
手墨也山下事自吾家
專管八九十年矣不肖
後生祇知戊寅後事理
之或然不知有
高王考遺訓
曾王考受付託之重也今
因扁背 題識始知之
嗚呼楹訓庭詰幾乎沉
晦忽於驚飆鳳泊之中
如是覺得者焎
祖靈有以開發之凜然懼
惕顙汗益泚不肖之罪
若無以覆免也況於論
謫海上久曠瞻展者戟

도7 〈영모암 편액 뒷면의 글에 대한 발문〉 부분 1844(57세). 규격·소장처 미상

6 | 반야심경 般若心經(부분)

추사 50대 말이나 60대 초 작품이다. 〈세한도〉(도 68) 제題 해서와 비교하여 보면, 〈세한도〉의 해자는 완전한 구양순체가 아니고 구양순체에 약간 옹방강체와 예서획을 섞어 씌어진 글씨로 추사자체로 발전하여 가는 시기의 글씨이다. 이에 반에 이 〈반야심경〉은 세한도보다 2~3년 후의 작품으로 좀더 완전한 구양순체로 발전된 작품이다. 구양순의 화도사비, 구성궁비, 묘당 3비를 연구하여 익힌 후 작품하신 듯하다. 이후 추사 특유의 만년 해서체인 〈백파율사비문〉(도 11)체로 발전되었음을 알 수 있다.

이 〈반야심경〉은 옥을 깎아 놓은 듯 어여쁘고 윤기가 흐르는 획들로 이루어져 있으며 신중하고 중후하게 행획되었다. 어느 획 하나 흔들리고 멈칫거리거나 겉날리는 획을 찾아볼 수 없다. 부처님의 공덕을 생각하며 작품하였을 것이니 그 치성스러움이 온몸을 긴장케 하고 합장하게 하며 자연히 경문을 외우게 한다.

도8 〈반야심경〉 부분 김정희. 각폭 24.0×14.0cm. 간송미술관 소장

7 | 사공표성책司空表聖册(부분)

이 작품은 추사선생 60대 중·말기 작으로 전도 〈반야심경〉(간송미술관)(도 8)보다 진일보한 구양순체를 근간으로 자신의 해서체를 만든 작품이다. 비록 작은 글씨로 쓰인 소자책小字册이지만 추사의 해서획, 그리고 작자, 행획, 배자 연구에 절대적으로 필요하고 그 기준이 되는 매우 귀중한 작품이라 할 수 있다. 아름답게 어우러지고 어여쁘게 구성된 작자, 배자 모두가 추사 말년 해서로 모범이 될 만하다. 이에 준하는 추사 해서 작품으로 〈백파율사비문〉(도 11)을 들 수 있다. 글씨는 이 〈백파율사비문〉 작품이 〈사공표성책〉 자보다 크고 좋으나 그 글자 수가 너무 적어 추사 만년 해서의 명확한 기준을 제시하기 어려워 한스러우며, 따라서 〈사공표성책〉이 그 기준을 좀더 명확하게 제시할 수 있을 것으로 생각한다. 한마디로 추사 말년 해서체 연구에 없어서는 안 될 매우 소중한 작품이라 할 수 있다.

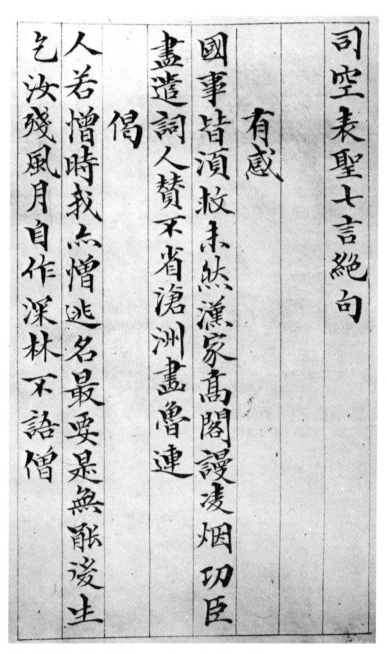

司空表聖七言絕句

有感

國事皆須救未然漢家高閣謾凌烟切臣
盡造詞人贊不省滄洲畫魯連

偈

人若憎時我亦憎逃名最要是無能後生
乞汝殘風月自作深林不語僧

도9 〈사공표성책〉 부분　김정희. 24.0×15.0cm. 전 정환국 소장

8 | 소요암逍遙庵 현판 탁본

추사 특유의 운필획으로 쓰인 추사 해자의 특징을 잘 보여 주는 작품이다. 비록 탁본이기는 하나 작자, 배자, 행획에 있어 그 어느 것 하나 흠잡을 곳 없는 신품이라 할 만하다. 원 작품이 남아 있었으면 이 현판 탁본보다 몇 배 더 돋보였을 것이니 상상만 해도 온몸에서 전율이 일어난다. 작품하시자마자 곧 각한 현판을 탁본한 것이라 생각된다. 이 정도의 탁본이라도 남아 후생의 귀감으로 삼을 수 있어 천만다행이라 생각한다.

이 탁본 현판과 간송미술관 소장 작품 중 문제작인 난정병사첩蘭亭丙舍帖 (도 136-1), 〈청리래금첩〉(도 136-2)을 비교해 보자. 이 두 작품 또한 이 소요암 현판과 같은 운필획으로 작품하려고 했던 것인데 잘 되지 않아 그 수준 차이의 극명함을 잘 보여 주고 있다.

도10 〈소요암〉 현판 탁본 김정희. 32.0×102.0cm. 개인 소장

9 | 백파율사비문白坡律師碑文 앞 · 뒷면 탁본

더 이상 말이나 설명이 필요치 않은 중요한 작품이자 또 진위 판별에 있어 그 척도가 되는 작품이다. 그러나 비문 뒷면 마지막 부분의 '완당학사阮堂學士' 부터 '오월일입五月日立' 까지 22자는 후인이 모각한 것이다. 추사가 몰沒한 시기가 병진년(1856)인데 2년 후인 '무오년(1858)오월일입戊午年五月日立' 이라 되어 있으니 후각이 틀림없으며, 비 원문의 추사 필본과는 행획이나 자체, 배자 등이 너무 다르다. 원문은 추사 만년의 독특한 해서체로 쓰인 반면, 후반 22자는 재래체, 즉 구양순체로 씌어있다. 획이 약하나 석각이기 때문에 그런대로 어울린다. 추사 획을 어느 정도 이해하고 각한 듯하니 각한 장인에게 고마움을 느낀다.

단정지어 말할 수는 없으나 위작인 후도 〈백파율사비문白坡律師碑文 우일본又一本〉(도 169)을 보니 후각한 글씨 22자와 그 서체가 꼭 같다. 아마도 두 작품의 작가가 동일인이 아닌가 하는 생각이 든다. 이만한 안목으로 위작을 하다니 필자도 동정이 가고 안타깝게 생각된다. 아마도 한 말이나 일제 초, 어지러운 세상에 생활고로 위작자가 되지 않았는지 생각이 된다.

도11-1 〈백파율사비문〉
앞면 탁본. 김정희. 123.5×50.5cm. 개인 소장

도11-2 〈백파율사비문〉
뒷면 탁본. 김정희. 123.5×50.5cm. 개인 소장

1 | 38세시수찰三十八歲時手札과
39세시수찰三十九歲時手札

39세시수찰(도 13)은 38세시수찰(도 12)보다 비록 1년 후의 수찰이지만 옹방강체翁方綱體에 동기창체董其昌體를 많이 가미하여 쓰신 편지로 추사만의 독특한 자체自體 형성의 기미氣味가 확연히 나타나 있는 수찰이다. 이 수찰과 같은 39세 때 작품으로 위작 예서 대련 호암미술관 소장 〈호고연경好古研經〉(도 116)의 협서夾書(본문 옆에 작은 글씨로 쓴 글씨)를 살펴보면 이 39세 때 행서 수찰과는 달리 50대 후반 60대 초 추사 자체 완성기에 가까운 글씨와 같이 느껴진다. 이 위작〈호고연경好古研經〉을 추사진작〈송창석정松窓石鼎〉(도 49)의 협서와 비교해 보면 확실하게 알 수 있다. 이 호암미술관 소장 예서 대련 협서 중에 '아雅'자의 '隹'부분, '개皆'자의 '比'부분, '고固'자의 '口'부분, '직直'자의 '�'부분의 운필획은 추사의 획이 아니다. 또 예서 본문 중에도 '유有'자의 '月'부분, '수搜'자의 '叟'부분, '경經'자의 '巠'부분 등은 추사 예서 글씨로는 의심이 가는 획으로 춤추듯 율동미 넘치는 획이 아니다. 간송미술관 소장품인 추사가 파락호 시절의 흥선대원군에게 써준 이와 똑같은 문구의 진작 대련(도 72)과 비교해 보면 명백해진다.

도12 〈38세시수찰〉 김정희. 규격 미상. 김원홍 구장

도13 〈39세시수찰〉 김정희. 규격 미상. 개인 소장

2 | 옥호서지玉壺書之 6곡병六曲屛

이 작품은 추사 40대 후반~50대 초 작품으로 완전히 옹방강체에서 벗어나 처음으로 자신의 서체書體를 이용하여 작품한 추사체의 효시작으로 볼 수 있는 작품으로, 추사 서화 예술 작품 연구에 있어 매우 귀중한 작품이라 할 수 있다. 이 작품만 보아도 중국, 일본, 우리나라 등 한자 문화권 내에 이러한 독특한 행획과 작자의 맛과 멋이 나는 작품이 있었던가 하는 생각이 절로 든다. 추사체의 형성은 한국뿐만 아니라 국제 서예사에 있어 매우 중요한 역사적 사건 중 하나라고 할 수 있다.

도14 〈옥호서지 6곡병〉 김정희. 규격 미상. 개인 소장

3 | 인정향투란 人靜香透蘭

이 작품 역시 옥호서지 6곡병과 더불어 추사 40대 후반이나 50대 초 작품으로 생각된다. 추사의 화제글 '인정향투人靜香透(인적이 고요한데 향이 사무친다)'와 같이 아무 욕심 없이 마음을 비우고 인적 없는 고요한 초당에서 화제 글의 뜻과 같이 운필하여 그렸으니 마치 속세를 떠나 깊은 산속에서 단아하게 정좌하여 수도하는 모습의 고승을 보는 듯 엄숙해진다. 자연스러우면서도 이슬에 젖은 듯 정중하게 느껴지는 난엽! 아무 사심 없는 듯 공손하고 날렵하면서도 깊이 숨어 배어 있는 듯한 은은한 향기! 추사의 고아한 선비정신이 '인정향투란人靜香透蘭'으로 고고하게 피어난 듯, 또 대자연을 그려낸 듯하니 추사가 난화 치기를 기피한 속의 한 편을 읽을 수 있으며 추사의 난화 작품이 매우 귀중함을 느낄 수 있다.(이 작품은 현재 국립중앙박물관에 기탁 중이다.)

도15 〈인정향투란〉 김정희. 36.0×35.7cm. 모암문고 소장

4 | 원문노견遠聞老見 대련

이 작품은 추사 50대 중·후기작 중 대표작에 속한다. 다만 표시(○)한 획을 보면 완전한 추사체 형성 이전, 즉 용이 여의주를 얻지 못하여 몸 부림치는 이무기 때의 작품임을 알 수 있기에 조금 아쉽다. 이 작품 또 한 다른 행서 작품과는 또 다른 맛과 멋이 있으니 추사 서화 예술 세계에 그 한계가 없음을 실감케 한다. 특히 협서挾書 부분이 다른 작품과 비교 하여 볼 때 독특한 멋을 느끼게 하는 작품이다. 추사 예술 세계의 또 다 른 신묘경을 보여 주는 명품 대련으로 관서 또한 '천동완당天東阮堂'으 로 되어 있어 이 관서의 기준을 제시하니 그 귀중함이 더하다.

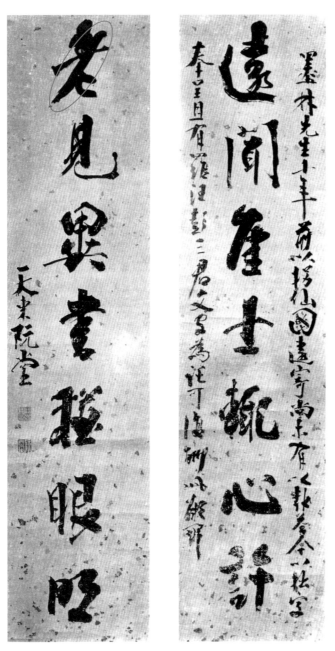

도16 〈원문노견 대련〉 김정희. 규격 미상. 호암미술관 소장

5 | 천성후성 天聖後聖 8곡병 八曲屛

작품 끝의 '무舞' 자가 의미하듯이 활어가 물 속에서 춤추는 듯 생동감 넘치는 획으로 행획되고 물 흐르듯 서슴없이 씌어진 작품이다. 다만, 비록 운율이 느껴지는 듯 생동감 넘치는 획으로 씌어있지만 군살과 기름기가 모두 빠진 골기의 획이 아직 보이지 않는 점으로 보아 만년의 작품으로 보기는 힘들다. 표시(○)한 획이 아직 여의주를 얻지 못한 이무기의 획이다.

도17 〈천성후성 8곡병〉 김정희. 각폭 67.8×31.2cm. 개인 소장

작품의 활달성으로 미루어 60대 중기 제주 유배에서 풀린 뒤, 제주를 떠나기 직전에 작품하셨거나 상경하자마자 어느 고제자의 부탁을 받고 유배지에서 연구하고 갈고 닦은 추사 자체를 마음껏 나타낸 뛰어난 작품이라고 말할 수 있다. 점획의 먹물 튀김을 보면, "글씨 곧 그림이다"라는 문구를 생각나게 하는 작품이다.

6 | 호문백복好問百福 8곡병八曲屏

이 작품은 제주 유배에서 풀려 상경한 후 작품하신 듯하다. 전도 '행서 〈천성후성 8곡병〉' 보다 1년 정도 후의 작품으로 보인다.

작품의 운필획을 보면 표시(○)한 획에 조금 잘못된 부분이 눈에 띄지만 〈천성후성 8곡병〉 운필획보다는 좀더 나은 느낌이 든다. 한참을 무아의 경지에서 휘둘러 행획하셨음이 분명해 보이며 자신만만한 성품이 그대로 작품 속에 녹아 드러났다.

어떻게 보면 추사의 말년 작품보다 한층 활기 있고 멋있게 느껴지기도 한다. 활어가 물 속에서 춤추듯 생동감 넘치는 획, 행획, 작자이고

도18 〈**호문백복 8곡병**〉 김정희. 규격 미상. 개인 소장

배자이지만 아직 용이 여의주를 얻기 전 시기, 즉 기름기나 살이 모두
빠진 획이 완성되지 못한 시기의 작품이기 때문에 정중한 멋이 눈에 띄
게 부족하다. 추사 역시 인간이었기에 연륜에 따라 작품이 다를 수밖에
없었구나 하는 생각이 들게 하는 작품이다.

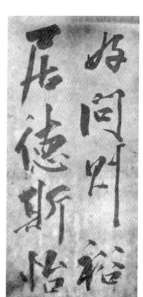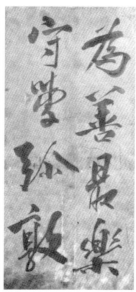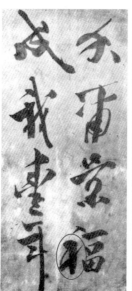

7 | 부억양양復憶襄陽 8곡병八曲屛

이 작품은 추사 66~67세 때 작품으로 보이는 병장 행서 대작품이다. 많은 다른 추사 행서 작품을 보아왔지만 이 작품에서처럼 추사 특유의 자체가 강하게 나타나는 작품을 보지 못했다. 표시(○)한 '조釣'자의 행획을 보자. 낚시 바늘에 둥근 미끼를 끼운 듯 행획된 것을 보면 감탄을 금치 않을 수 없다. 이 작품이 더욱 귀하게 느껴지는 이유는 막역한 지기이자 제자인 영의정 이재 권돈인에게 써 주었음을 말해 주는 '미절풍류未絶風流 상국능相國能'이라는 문구로 병장의 마지막 폭을 마감했다는 것이다. 한두 폭으로 쪼개어 나누어 보아도 추사의 특징이 물씬 풍기는 좋은 작품이니 8쪽이 완전하게 전해졌다는 것 자체만으로도 천우신조라 할만하다.

필자는 이 작품을 〈난화일권〉과 같은 시기로 보는데 〈난화일권〉과는 또 다른 새로운 느낌을 준다. 이 작품 중 '금金'자가 두 자 나오나 행획이 서로 다르며 '미未'자 또한 두 자가 나오나 행획, 작자 모두 다르다. 또 '인人'자도 두 자가 나오는데 행획이 전혀 다른 것을 볼 수 있다. 같은 글자가 반복되어 나와도 같은 모양과 느낌을 주는 글자가 없는, 그야말로 변화무쌍한 점이 추사 예술 작품의 정수라 생각한다. 보면 볼수록 새로운 느낌을 주는, 다시 보고 또 다시 보아도 또 다른 맛과 멋이 느껴지는 이것이 추사의 서화 세계인 것이다. (이 작품은 현재 국립중앙박물관에 기탁 중이다.)

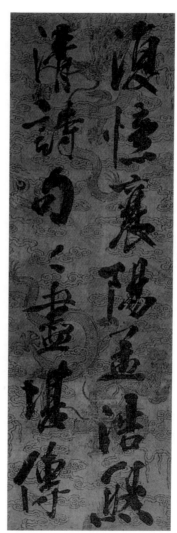
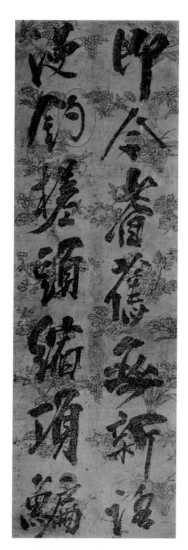

도19 〈**부억양양 8곡병**〉 김정희. 각폭114.0×38.5cm. 모암문고 소장

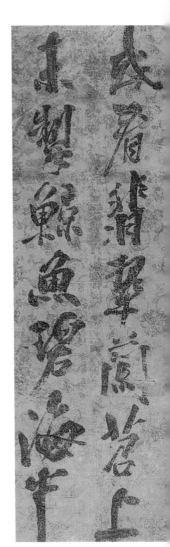
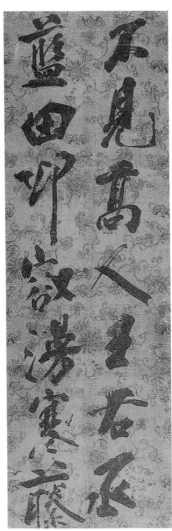
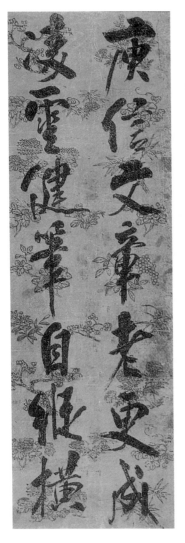

太眉非翠嵐岩上
工剗鯨魚碧海半

不見高人王右丞
藍田叩敬溏寒藤

庾信文章老更成
凌雲健筆自縱橫

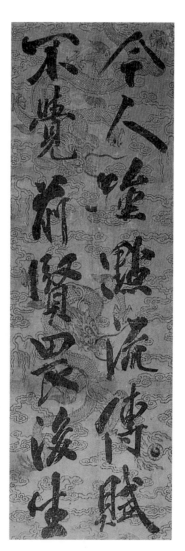

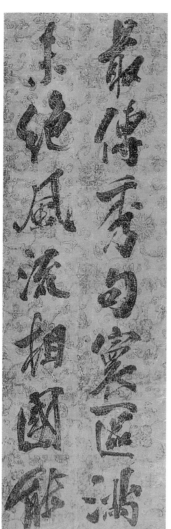

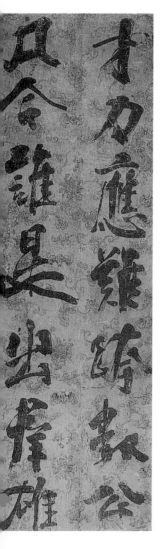

8 | 반야심경般若心經 연구원고研究原稿

이 작품은 추사 60대 말 《반야심경》을 연구하며 쓴 원고 작품으로 추사의 연구 논고가 극히 드문 점으로 비추어 볼 때 그 가치가 매우 크다고 할 수 있다. 무아경에서 극락세계와 사바세계를 오가며 썼을 것으로 생각되는데, 필치가 고요적적하게 느껴지는 부분이 있기도 하고 때론 거센 폭풍우가 몰아치듯 쓴 부분도 눈에 띄기 때문이다. 제주도 유배 생활에서

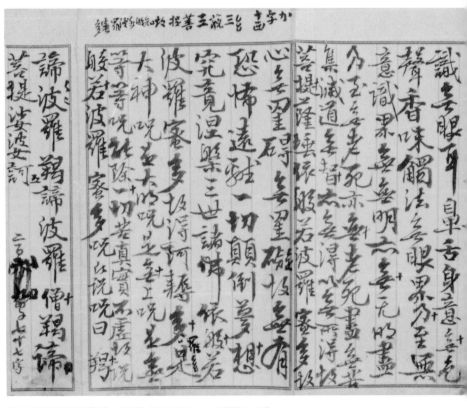

도20 〈반야심경 연구원고〉 김정희. 23.5×48.5cm. 모암문고 소장

이룩한 경지 위에 쓴 작품으로 〈화도비 모각본 발문〉(도 83)보다 독특한 자신의 체, 즉 추사체를 더 강하게 발전시켰음을 보여준다. 이 작품을 보고 있으면 행획과 자체의 독특함이 강하게 느껴진다. 우주 삼라만상의 변화를 이 《반야심경》 원고 안에 담은 듯하니 그 한계를 알 수 없는 추사의 정신세계가 부럽기만 하다. (이 작품은 현재 국립중앙박물관에 기탁 중이다.)

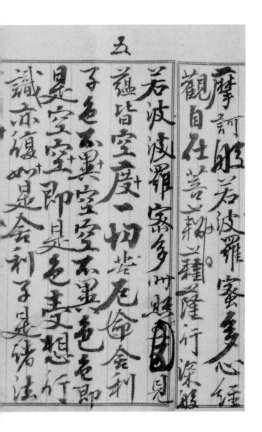

9 | 여석파란화 일권與石坡蘭話一卷

이 작품은 계축년癸丑年(1853) 추사 68세 때 대원군이 되기 전 파락호 시
절의 흥선군 이하응에게 난화 그리는 법을 담아 준 작품으로 세간에 많
이 알려져 있는 〈난화일권〉이다. 진본은 어디에 있는지 나타나지 않고
수많은 영인본만 나돌아 다니는 것을 문화재 관리국에서 엮어 간행하였

도 21 〈여석파란화일권〉 김정희. 규격·소장처 미상

고 그것을 필자가 고쳐 실어 놓았다.

〈반야심경〉(간송미술관)(도 8), 〈화도비 모각본 발문〉(도 83)과는 또 다른 행획과 자체로 씌어있어 또 다른 추사의 작품 세계를 보여 주는 명품이다.

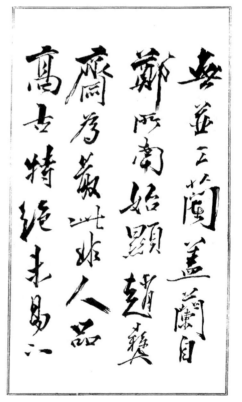

其所作可如所以不可
以妄作橫掃亂抹
如近日之差少忌憚
人皆可以為之也

鄭所南所畫蘭嘗
及見之今世所有
繞一庠而已其葉
其花紫近日所畫

者大興不可以妄擬
仿摹趙藝齋以
溪尚可以求其神
頴蹊徑畫於仿

橅又辭不可能所
以鄭趙兩人之品
高古特絶畫品點如
文非凡人可能追謫

也近代陳元素僧亦
丁石滯亦坐此弊
松橋錢舜舉右選
專工者兩人品亦皆

高者尖峰畫品亦
隨以上下不可但以
畫品論定也且歷
畫品言之不在斯

似不在漢隸又扣
忌八分法入之又多
作隸後可作不可
以至地成隸又

以多以束之捕龍
難到得九千九百
九十九分具餘一
分最難貝就九千

九百九十九分庶皆
可能此一分非人分
手雖而石出於人分
之外今東人所作不

知此義皆是作可
石坡深於蘭盡其
天機清好看所
近在可 所可進

見獵之想難不
能自作以前日所
和者幸趁此此
寄付万波須專

烹并刀更不使此
退院老雛強眠
不強有瞭於吾之
自任人之游求書吾

者皆於石坡花
之可有

癸丑春初老院

年後 一緘如蜜
歲新如進花開喜可
知有 但此賴放蕉華
石之以當 棠汪山寺

一約此浮世清緣砂以
易就且須隨喜方便
亦以自惜勞也蘭
話一卷安看題記順

此寄畫可以蒙
領去大抵此事直一
小技曲盡其專心不五
蓋異雲門松段之學

照人君子一峰主一峰足
無住非道若如某又修
論去玩物之我不如老此
不過俗師二魔眾至

如眥中五千卷腕下金
剛皆從此入可斤
侯
榮祉石翁 發元月日吾
祥其

10 | 완염합벽 阮髥合璧 표피글(조희룡 작)과 지란행서 芝蘭行書(권돈인 작)

이 〈완염합벽〉 작품은 추사 김정희와 이재 권돈인의 합작품으로서 역사 일면의 기록이 담겨져 있으며 추사 서도 예술의 감식에 있어 결정적 기준을 제시해 주는 우리나라를 대표하는 작품으로 지정될 만한 매우 중요한 작품이다.

지기이자 제자인 영의정 권돈인의 조천례祧遷禮사건(1851년 철종의 증조인 진종眞宗의 조천례祧遷禮에 관한 주정)에 연루되어 1851년 추사는 66세의 노구를 이끌고 또 다시 돌아올 기약 없이 북청 귀향길에 오르게 된다. 추사는 함경도 북청으로 유배되었으며 이재 권돈인은 '낭천현狼川縣'(철종실록 3권, 2년(1851 신해 / 청 함풍咸豊 1년) 7월 13일(정유) 4번째기사 참조)에 유배되었다.('낭천'은 보통 지금의 화천군華川郡으로 알려져 있는데, 어느 곳에서는 '순흥'이라 말하고 있어 혼란스럽다. 본래 '낭천'은 '북한강'을 일컫는 단어로 '화천군'으로 보는 것이 타당하다고 생각되나, 〈완염합벽〉의 내용 중 "추사와 같이 남북南北으로 유배가게 되었다"는 내용이 있어 이 지명에 관한 보다 정확한 연구가 필요하다고 생각된다.) 다행히도 그 후 일년만인 1852년 추사 67세, 이재 70세에 풀려나 추사는 생부 유당 김노경 묘가 있는 과천 봉은사 근처에 은거하고 이재는 번상樊上(지금의 경기도 광주 퇴촌) 근처에 머물렀다.('번상樊上'을 〈(국역)근역서화징〉 등에서 '서울 번동'이라 했으나, '추사가 이재에게 '퇴촌退村(촌으로 물러가서 삶'이라는 액을 써서 선사한 점(완당전집 권 3, 권돈인에게)과 추사가 쓴 글귀 중 "이재 권돈인을 찾아갈 요량으로 뱃길로 퇴촌을 가기위해 나섰는데 배를 놓쳐

돌아왔다"는 기록(완당전집 권5, 어떤이에게) 등의 정황으로 생각해 보면, '번상'은 도봉산 자락의 '서울 번동(번리)'라기보다 '경기도 광주 양평의 번천樊川(퇴촌)'으로 보는 것이 타당하다고 생각된다.) 이듬해에 추사의 제자인 우봉 조희룡이 추사와 유배에서 해제되자마자 금강산 유람 길을 떠났다가 돌아온 이재 두 분 선생을 모셨는데, 이때 두 분이 함께 작품하셨으니 추사 나이 69세, 이재 72세였다. 이렇게 만들어진 작품이 '완염합벽阮髥合璧'이다. 조희룡은 두 분 대가가 만드신 이 완염합벽을 집안의 보배로 간직하려했던 듯 책으로 꾸미고 이 첩의 나무피 머리에 예서로 '완염합벽阮髥合璧'이라 제하고 '석감石敢(石憨)'이라고 관서하였다(도 22-1). 최근 국립박물관에서 발행한 특별전시도록 〈추사 김정희 – 학예일치의 경지 (국립중앙박물관, 2006)〉에서 이 작품 〈완염합벽〉의 표지 아래부분이 박락되어 누구에게 준 것인지 확실하지 않다고 했는데, 필자가 이 작품을 기탁하기 전까지는 비록 선명하진 않았지만 조희룡의 아호인 '석감石敢(石憨)'이라는 글자를 확인할 수 있었다. '완염합벽阮髥合璧'이라 제한 글씨 또한 우봉 조희룡의 글씨로 국립중앙박물관 간 이

도 22-1 **지란행서 〈완염합벽〉 표제.** 조희룡. 모암문고 소장

특별전시도록의 내용이 잘못되었음을 알 수 있다. 따라서 합벽의 내용 중 이 작품을 '석추石秋'에게 준다는 글로 미루어 이 '석추石秋' 또한 조희룡의 한 아호임을 알 수 있다. 아마도 추사를 존경하는 마음에서 본래의 아호인 '석감石憨' 중 '감憨'을 '추秋' 자로 바꾸어 넣어 '석추石秋'라는 아호를 사용한듯하니 그 스승을 흠모하는 마음이 아름답게 느껴진다.

이재도 '우염노인又髥老人'이라 자신이 그려 넣은 지란도 첫머리에 관서하고 제식 끝에는 '염우제髥又題'라 관서했으며 서문 끝에도 '우염거사又髥居士'라고 관서하였다.

이재의 지란도나 서론 글씨 모두 추사 작품과 따로 보면 우리나라 개국 이래 이렇게 쾌활하고 멋있게 작자, 배자한 작가가 어디에 있을까 할 정도로 품위와 인격이 느껴지나 뒤의 추사의 작품과 비교해 보면 고졸古拙한 맛은 풍기나 어딘지 모르게 옹졸하게 보이니 나이 고하를 막론하고 그 스승과의 차이는 어쩔 수 없나 보다.(이 작품은 현재 국립중앙박물관에 기탁 중이다.)

도22-2 지란행서 〈완염합벽〉 권돈인. 각폭 32.4×26.5cm. 모암문고 소장

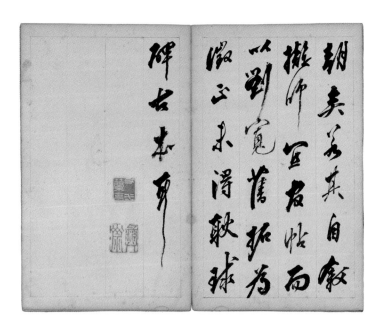

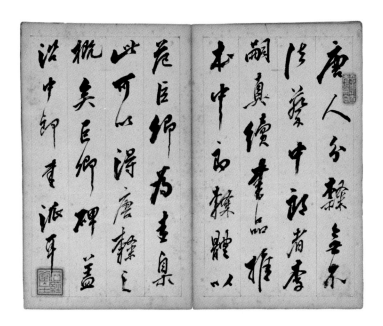

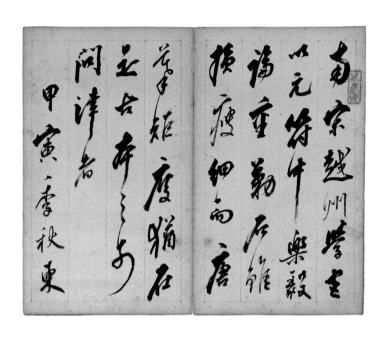

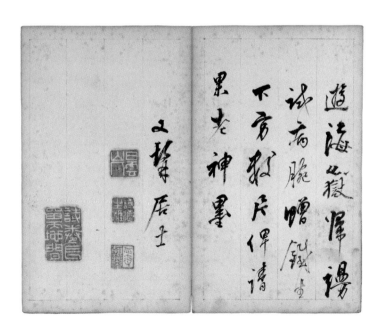

11 | 완염합벽阮髯合璧 지란행서芝蘭行書(김정희 작)

〈완염합벽〉 중 이 작품은 이재 권돈인 작품에 이어 쓴 추사 69세 때의 작품이다. 비슷한 추사 만년기의 작품들인 〈반야심경 연구원고〉(도 20), 파락호시절의 흥선군에게 보낸 〈여석파란화일권〉(도 21) 그리고 〈화도비 모각본 발문〉(도 83) 등과 또 다른 맛과 멋이 물씬 풍겨나는 작품이다. 또 이 〈완염합벽〉 작품 중 추사 작 마지막장 작품 역시 전술한 추사 자신의 행서체와 또 다르다.

이 세상의 삼라만상이 해마다 계절에 따라 자연법칙에 순응하며 변하 듯 추사의 서화 예술 세계 또한 이러하니, 이러한 추사 예술의 경지를 많이 부족한 필자가 이렇다 저렇다 논한다는 것 자체가 말이 안 되는지 도 모른다. (이 작품은 현재 국립중앙박물관에 기탁 중이다.)

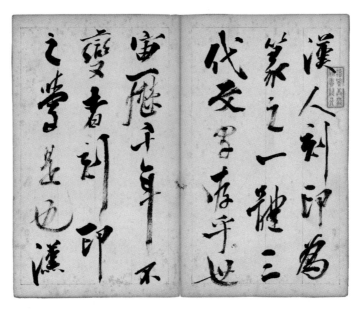

도 22-3 **지란행서 〈완염합벽〉** 김정희. 각폭 32.4×26.5cm. 모암문고 소장

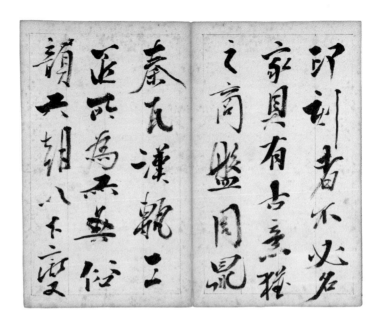

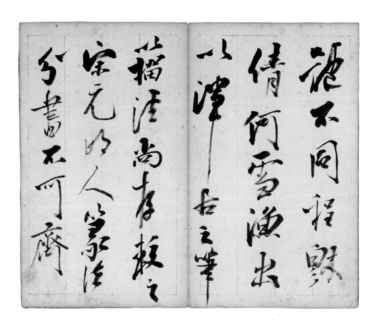

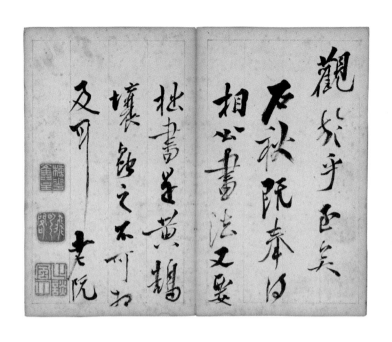

12 │ 묵운일루10곡병 墨雲一縷十曲 송자하 送紫霞 입연시 入燕詩

이 병장 작품은 추사 노년기 중에서도 말기의 작품으로, 돌아가시기 얼마 전에 작품하신 듯하다. 추사가 24세의 약관으로 대석학 옹방강을 만나 사제지의師弟之誼를 맺고 돌아온 후 28세 되던 해, 자하 신위 선배가 입연할 때 소개장처럼 써준 칠언시이다. 노년에 석묵서루의 전경과 대석학 옹방강을 생각하며 최고봉에 오른 운필획으로 옹획(옹방강체)을 약간 섞어 쓴 작품으로 필자가 지금까지 수많은 추사선생의 행서 작품을 보았지만 이 작품이 가지고 있는 새로운 맛과 멋은 그 어느 작품에서도 찾아볼 수 없었다. 이 병장 작품 중 표시(○)한 '월月' 자가 세 자 나오는데 세 자 모두 자체가 다르며 '풍風' 자 또한 세 자가 나오나 각각 자체 행획이 다르다. 그리고 무엇보다도 대자大字이지만 소자小子인 편지글보다 서슴없이 행획했음을 볼 수 있으며, 어느 한 획도 주저하거나 멈칫하거나 부자연스럽게 작자된 글자를 찾아볼 수 없다. 곧 앞에 닥칠 자신의 운명을 예감하신 듯 자신의 추억을 회상하며 산중에서, 그것도 아주 고요한 깊은 산 속에서 조용히 흘러내리는 물과 같이 써 내려가셨으니 참으로 강하면서도 부드럽고 부드러우면서도 강한 획으로 율동미가 넘친다. 또한 병장이 흔히 한두 폭으로 쪼개져 전해지는 예가 많은데 10곡 대병이 온전하게 전해 온 점도 매우 귀한 일로 마땅히 높이 평가되어야 한다고 생각한다. (현재 국립중앙박물관에 기탁 중이다.)

상단 우측에 도 23 표시가 있음

도 23 〈묵운일루10곡병 － 송자하 입연시〉 김정희. 각폭 130.0×34.5cm. 개인 소장

三百年來鞏此帮
石帆亭上聞家風

圍集八月生辰日
祝親碧雲紅梅中

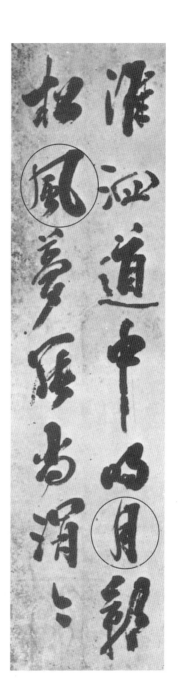
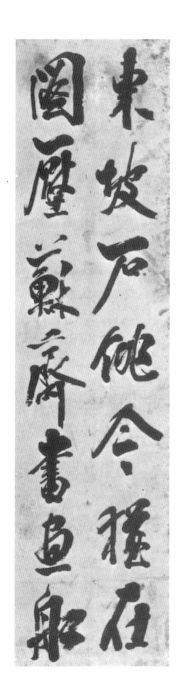

1 | 잔서완석루 殘書頑石樓

 '남은 글이 완악(둔탁하고 어리석은 모양)하게 새겨져 있는 돌이 있는 서재, 즉 고비古碑의 조각이 있는 서재'라는 뜻이다. 추사 52~53세시 작품이다. 춤추는 듯 율동미 넘치는 획이 마치 용이 되기 전의 이무기가 수양이 부족하여 기름기가 덜 빠진 몸통으로 여의주를 얻어 승천하려 몸부림치는 듯한 획이다. 꿈틀거리는 이무기처럼 부드러우면서도 강하고, 강한 듯하면서도 아주 부드러운 획으로, 상하 좌우 적재적소에 아름다운 집(잔서가 완악하게 새겨져 있는 돌이 있는 서재)을 높이 지었다. 이 작품은 끝의 관서 '서위소후書爲蘇侯 삼십육구주인三十六鷗主人'10자마저도 생동감 넘치는 이무기 같은 획이어서 더욱 일품이다. 예서액 〈사서루〉(도141) 위작과 비교하여 살펴보자. 이 위작은 획이 강하고 딱딱하게만 보이고, 율동미가 느껴지는 부드러우면서도 강하고 아름다운 생동감 넘치는 획이 보이지 않는다. 그리고 '사서루賜書樓'3자의 간격이 전체적인 조화와 균형에 어울리지 않게 너무 넓다. 위작의 '사賜'자에 표시(○)한

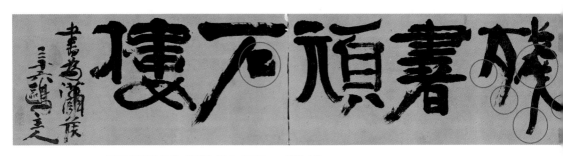

도24 〈잔서완석루〉 김정희. 31.9×137.8cm. 개인 소장

부분 획과 진작의 '잔殘'자에 표시(○)한 획을 비교해 보면 확실하게 다름을 느낄 수 있다. '서루書樓' 2자는 진작 '잔서완석루殘書頑石樓'의 '서書', '루樓'를 보고 모작하였으나 위에서 설명한 대로 획이 엄연하게 다름을 느낄 수 있다. 또 다른 위작 예서액 〈검가劍家〉(도 138)를 보자. 이 위작품은 〈사서루〉 위작보다도 더 못한 흉한 위작이다. 표시(○)한 획을 보면 말할 수 없이 지저분한 느낌만을 줄 뿐 율동미와 생동감 넘치는 아름다운 획이 아님을 느낄 수 있다. 오세창吳世昌(본관 해주, 호 위창葦滄, 본명 중명仲銘, 한말의 독립운동가, 서예가, 언론인. 주요 저서로 《근역서화징槿域書畵徵》 등이 있다)의 〈관증款證〉도 위작으로 생각된다.

이 〈잔서완석루〉보다 한 단계 위의 작품이라 할 수 있는 60대 이후 작품은 기름기가 완전히 빠진 완성된 추사체로 추사가 자유자재로 운필하신 작품들이라 할 수 있는데, 예를 들면 〈황화주실〉(도 26), 〈대팽두부대련〉(도 27), 〈설백지성〉(도 28), 〈쾌의당〉(도 90), 예산 화암사 〈무량수각〉(도 91), 〈정부인광산김씨지묘〉(도 97), 〈시경루〉(도 100), 〈단연, 죽로, 시옥〉(도 104) 등을 들 수 있다. 이 〈잔서완석루〉(도 24)와 비교하며 감상해 보기 바란다.

2 | 신안구가 新安舊家

이 편액은 '주자학을 깊이 이어온 집'이라는 뜻이다. 세간에 '낡고 오래됨이 스며들어 있는 집이 편안하다' 등으로 풀이되어 전해지고 있는데 이는 크게 잘못된 것이다. '신안新安'은 주자가 머물렀던 지명으로 전해지며, 따라서 '주자' 즉 '주자학(성리학)'을 이름이다.

추사 53~54세시 중기작으로 보인다. 꿈틀꿈틀하고 생동감 넘치는 획과 획의 상하 좌우가 조화롭게 어우러져 율동미가 강하게 나타나고, 강하면서도 부드럽고 아름다운 글자이나 획이 너무 살지고 기름지다. '완당제阮堂題'라 관서한 행서를 살펴보면, 이 당시 추사가 완전히 옹방강체에서 벗어나 자신만의 서체(추사체)로 변해 가고 있음을 보여준다.

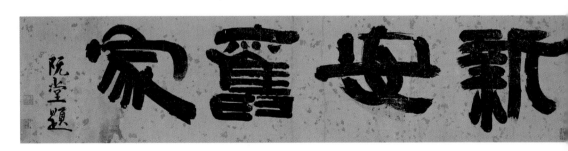

도25 〈신안구가〉 김정희, 31.9×137.8cm, 개인 소장

3 | 황화주실 黃花朱實

이 작품은 추사 60대 중기작으로 보인다. 금강석과 같은 획으로 춤추
는 듯 율동미 넘치는 행획, 그리고 작자 및 배자, 상하 좌우의 전체적
어울림, 어느 것 하나 흠 잡을 곳 없는 명품 중 명품이라 할 수 있다.
잠시 이재 권돈인 작품과 추사의 작품을 비교하여 설명하면 이재 권돈
인은 추사에게 가르침을 받았지만 행서와 예서를 주로 배웠던듯 해서
는 가르침을 거의 받지 않았던 것으로 생각된다. 두 분의 예서를 비교
해 보면 추사의 예획은 힘차고 예쁘고 전체적으로 획이 춤추는 듯 율동
미가 넘쳐 흐르며, 획이 강하면서도 부드럽고 정중한 맛과 멋을 주는
데 비해, 이재 권돈인의 예서 획은 추사의 획보다 더 강한 듯 느껴지나
정중함과 율동미, 생동감 넘치는 맛이 좀 부족하게 보인다. 어딘지 모
르게 좀 딱딱한 느낌과 광활한 느낌이 부족하여 아쉬움을 준다.

도26 〈황화주실〉 김정희. 간송미술관 소장

4 | 대팽두부大烹豆腐 대련對聯

추사 선생이 남긴 마지막 예서 작품으로 수작이다. 획과 작자를 살펴보면, 불필요한 기름기가 모두 빠진 추사 만년의 골기획으로 마치 어린아이의 글씨와 같이 작자, 행획하시어 가장 높은 서화의 경지를 보여 주는 작품이다. 용이 여의주를 물고 자유자재로 조화를 부리는 듯한 무소불능의 경지를 보여 준다. 작품 내용을 살펴보자.

大烹豆腐瓜薑菜
가장 좋은 반찬은 두부, 오이와 생강, 나물

高會夫妻兒女孫
가장 좋은 모임은 남편, 아내와 아들딸과 손자

많은 인생의 우여곡절을 겪으신 후, 추사가 깨달은 생의 가장 소중한 진리를 조용히 읊조리신 것과 같이 느껴져, 당시의 추사와 비슷한 시기를 지내고 있는 필자에게 더없는 감동과 교훈을 전해 주는 작품이다. 비단 필자에게 뿐 아니라 모든 가치의 근본이 흔들리는 현대를 살아 가는 우리에게 꼭 필요한 글귀라고 생각되어 작품 설명을 덧붙인다. 작품에 담긴 내용 못지않게 그 형식에 있어서도 추사 만년 작품의 척도라 불릴 만한 소중한 작품이라 할 수 있다.

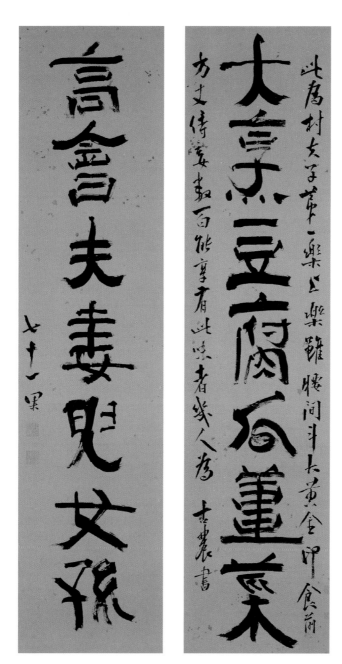

도 27 〈대팽두부〉 대련 1856(71세), 각 129.5×31.9cm, 간송미술관 소장

5 | 설백지성 雪白之性

이 작품 또한 추사 만년의 예서 작품이지만 현판 글씨가 아니고 첩에 쓴 글씨이다. 이 작품의 소장자이셨던 모운 이강호 선생(1899~1980)께서 횡액으로 표구하신 것이다. 작품을 살펴보자.

雪白之性

눈과 같은 하얀 마음

'설雪' 자의 처음 '一' 획을 보면 눈을 잔뜩 머금고 있는 구름이 하늘을 덮은 듯한 획이고, 그 밑의 표시(○)한 획은 초가를 그린 듯하며 그 밑에 있는 점들은 흰 눈이 내리는 경관을 묘사한 듯하다. 또 마지막 밑, 한글의 'ㅌ'을 거꾸로 뒤집은 듯한 획은 대청마루와 지면의 층을 그린 듯하니 '畵卽書요 書卽畵'라는 옛말이 꼭 들어 맞는 작품이다. '백白' 자도 획을 가급적 가늘고 똑같이 행획하였으니 흰 눈을 그리고자 한 듯이 보이

도28 〈설백지성〉 김정희. 25.0×88.5cm. 모암문고 소장

며, '지之'자는 돌밭 길, 순탄한 길 등의 자연 속 길을 그린 듯하다. '성性'자의 표시(○)한 '忄'부분을 보면, 전서의 '心'부분을 한 획으로 그린 것이며 '生'부분에 표시(○)한 처음 '一' 획은 송진을 품은 소나무 가지와 같고, 중간의 '一' 획은 소의 무릎 뼈와 같아서 추사 자신의 곧고 강직한 성품을 글로 보여주는 듯하며, 마지막 '一' 획은 인간의 아름다운 본성을 의미하는 듯하다.

이 작품 또한 〈대팽두부〉와 같이 흰 눈과 같은 순백의 마음으로 세속에 물들지 말고 강직하게 살아 가라는 추사 선생 만년의 가르침이 담겨 있는 작품이다.

작품의 감상이라는 것이 본래 주관적인 것이어서 보는 이마다 각자 느낌이 다를 것이고 그런 자유로운 느낌으로 감상하는 것은 지극히 자연스러운 것이다. 독자들의 자유로운 감상을 바란다.

필자가 생각하기에 소전 손재형은 이 작품에 쓰인 '성性'자의 '생生'자 중 두 번째 '一' 획과 같은(소의 무릎 뼈 같은 획) 획을 익혀 작품 활동을 했으며, 그의 작품 중 이러한 획을 써서 전서한 작품이 수작이라 생각한다. 소전 손재형은 행서, 해서 작품도 상기한 획으로 썼으나 그가 전서한 작품에 미치지 못한다는 생각이 든다.

추사 작품의 평가가 바르지 못한 이유

"아 선비가 옛 사람을 본받아 외로이 학문을 닦아서 이미 널리 배움으로
말미암아 깊은 경지에 이르렀는데도 묻혀버리고 세상에 알려지지 않는
다면, 응당 한이 되지 않을 수 없다. 그러나 만약 무식한 사람들에게 전
파되어 참으로 알아주는 것이 기대될 수 없는 경우라면 도리어 영원히
묻혀서 그 깊은 아름다움을 잘 보전하여, 무식한 자들의 입에 의해 수다
스럽게 더럽혀지지 않는 것이 오히려 더 나을 것이다."

– 위당 정인보, 〈완당전집〉 서문 중

추사선생께서 몰沒하신 지 150년이 지났어도 추사 예술 작품을 올바
로 감상하지 못하는 이유는, 추사 운필법을 모르기 때문이 그 첫 번째 이
유요, 추사 특유의 운필법에서 나오는 획을 이해하지 못함이 그 두 번째
이유이고, 고전에 입각한 다양한 작자와 아름다운 집을 짓듯 상하 좌우
알맞게 배자하는 특성을 이해하지 못함이 그 세 번째 이유이다. 이렇듯
복잡한 여느 학문보다 어려운 추사 예술 작품 세계를 한두 가지 서체와
글자형태의 비교만을 가지고 감상하려는 데서 오감誤鑑(잘못된 감정)이

오는 것이다. 추사의 예술(예도) 세계를 바르게 이해하고 감상을 하기 위해선 추사 특유의 운필법을 하루 속히 익히고 연구, 연마하여 추사와 근접한 안목과 서도書道의 수준을 갖추어야만 비로소 예술 작품 감상의 길이 열린다.

추사 운필법을 필자가 연구해 본 바로는 서울 삼성동 봉은사 〈판전板殿〉 현판 글씨가 아주 제격이다. 〈판전〉에서 'ㅡ' 획을 보면, 추사가 어려서부터 아버지에게서 배운, 즉 가문 대대로 전해 오는 운필법이 있는 듯 보인다. "하나, 둘, 세-엣, 넷, 다섯, 여섯, 일고-옵, 여덟"하고 끝맺는 'ㅡ' 획에서 역력하게 읽을 수 있다. 추사께서 돌아가신 이래로 오늘날까지 추사 예술 작품을 오판誤判하여 가짜가 진품이 되고 진품이 가짜의 수모를 겪고 있는 그야말로 난장판인 상황은, 추사의 서도정신과 운필법을 바르게 이해하고 이어받아 한마음 한뜻으로 연구, 노력한 작가가 없었다는 것을 입증한다.

그러면 추사의 제자, 이재彝齋 권돈인權敦仁, 우봉又奉 조희룡趙熙龍, 침계梣溪 윤정현尹定鉉, 소치小癡 허련許鍊, 석파石坡 이하응李昰應 등은 어떻게 추사 필법을 배웠는지 궁금해진다. 이들 제자 중 석파 이하응은

어느 정도 추사의 운필법을 제대로 배웠던 듯, 해서楷書 글씨도 좋다. 아마도 석파 이하응은 연배가 다른 제자들에 비하여 어렸기 때문에 제대로 추사의 필법을 전해 배운 듯하며, 기타 이재 권돈인, 우봉 조희룡, 침계 윤정현, 소치 허련 등은 나이가 들어 장년 때 추사를 만났으니, 어려서부터 나름대로 배우고 익힌 습관 때문에 행서에 적당한 운필법만을 배우고 익힌 듯 추사체다운 해서 작품을 보지 못하였다. 이러한 이유로 추사의 서체와 그 제자들의 서체는 확연히 다를 수밖에 없다. 18가지가 넘는 다양한 서체로 변화무쌍한 운필을 구사한 추사 작품과 같은 추사체지만 한두 가지 행서체로 만들어진 제자들의 작품과는 큰 차이가 날 수밖에 없다.

추사 운필법을 40년 넘게 연구하고 연마했어도 어떤 작품에 대하여는 머뭇거려지고 자신감이 서지 않아 연구 작품으로 남겨두는 필자인데, 추사 운필법이 아닌 다른 운필법으로 수십 년을 아니, 죽을 때까지 붓에 매달려 썼다 해도 추사 서화 예술 작품을 바르게 감상해 낼 수 없음은 당연한 결과라고 할 수 있다. 추사의 제자 이재, 우봉, 침계, 소치, 석파 등 이후 여러 유명 서예가들이 나왔으나 추사 작품 감정에 있어서는 무지한 것과 마찬가지였으며, 여기에 더하여 추사 운필법에 근접하지도 못하는 작가나 학자, 또는 전문가, 상인 등이 추사 서화 예술 문화를 진흙탕에 처박고 짓밟는 행위를 하면서도 자신이 옳다고 주장하는 작금의

행태는 최소한의 학자적 양심도 없이 탐욕과 사리사욕만을 채우며 살아가는 파렴치한의 모습이라는 비난을 피할 길이 없다.

또한 요즘 몇몇 서가들이 추사가 원교圓嶠 이광사李匡師(1705~1777) 서결書訣을 비판한 것을 놓고 설왕설래하고 있는데 이것은 크게 잘못된 것이다. 추사가 〈화도비化度碑 모각본模刻本 발跋〉에서 원교가 팔 드는 법을 말하지 않고, 붓 잡고 누르는 법을 말하지 않고, 작자 배자를 말하지 않고, 다만 만호제력萬毫齊力 한마디만 하였으니, 그(만호제력) 앞에 진한 먹을 듬뿍 찍어서 쓰는 법(장심색농漿深色濃)을 한마디라도 더했더라면 하고 나무랐다. 하지만 추사의 본심은 우리나라 필가들이 동국진체東國眞體라는 운필법에 빠져 그 체만을 고집하는 것을 지적한 것이며, 동국진체를 아무리 노력하고 써봐야 중국의 미불米芾(자 원장元章. 호 남궁南宮, 해악海岳. 중국 북송北宋의 서예가, 화가. 주요 저서로 《화사畫史》 등이 있다.)이나 송설 조맹부松雪 趙孟頫(자 자앙子昂. 시호 문민文敏. 호 집현集賢, 송설도인松雪道人. 중국 원나라의 화가, 서예가였다.), 조선 초기의 매죽헌梅竹軒 이용李瑢(본관 전주. 자 청지淸之. 호 비해당匪懈堂, 낭간거사. 조선 전기 세종대왕의 셋째 아들로 왕족, 서예가였다.)의 벽을 뛰어넘지 못함을 지적한 것이요, 또 새로운 서체를 창안하기 위한 노력이 없음을 지적했던 것이라 생각된다.(조선 초, 중기의 서예는 안평대군 글씨(송설체)와 한석봉체(송설체)가 기본틀로 자리 잡으면서 송시열宋時烈, 송준길宋浚吉로 이어지고, 이 양송체兩宋體가 당시의 기본서체로 자리를 잡아간다. 그리고 옥동 이서玉洞 李漵가 왕희지체王羲之體, 조선화된 조맹부

의 송설체松雪體, 한석봉체, 그리고 북송 미불米芾의 서법을 부분적으로 가미하여 '동국진체東國眞體' 를 창안하였고, 일반적으로 이 동국진체는 공재 윤두서, 백하 윤순을 거쳐 원교에 이르러 완성됐다고 전해진다. 하지만 이 동국진체는 미불체와 송설체가 그 기본인 바 필자는 동국진체東國眞體는 미불, 조맹부, 안평대군 이용의 한계를 넘지 못한 것을 지적한 것이다.) 동국진체東國眞體에 있어서는 이들의 벽을 뛰어넘기 힘들다 생각하고, 후생後生들에게 아주 새로운 서도, 서화작품의 출현을 독려한 비판임에 틀림없을 것이다.

전하는 말에 의하면, 어느 사람이 원교 서법에 관하여 물으니 추사가 대답하기를, "첫째는 인격人格이요, 둘째는 문장文章이요, 필법筆法은 그 다음이다."라고 하였으니, 원교 서도에 관한 추사의 이해(생각)가 짐작이 간다. 한마디로 18가지가 넘는 다양하고 독창적인 예술 작품과 서체를 남긴 추사이기에 원교의 서결書訣을 비판할 수 있는 것이거늘, 영·정조대의 문예삼절文藝三絕에 드는 원교 서화, 특히 서예에 한참 미치지도 못하는 현대 작가로서 원교나 특히 추사를 비판한다는 것은 정말 가당치도 않다. 또한 어느 학자는 추사가 '동인東人' 이라 우리나라 사람을 표기한 것을 지적하며 '사대모화주의자事大慕華主義者' 처럼 말했는데, 이 또한 어이없는 비판이다. 다양한 서체와 서화 예술 사상 전무후무한 서법을 창출해 냈듯이, 추사는 생시의 장김 일가(안동 김씨)에 의해 왜곡된 주자 성리학에 맞서 개혁을 꾀했을 거라 생각되어진다. 주

자 성리학이라는 미명 아래 당시 안동 김씨 일가는 우리나라와 국민을 농단하고 있었다. 때마침 중국에서 유행한 실용實用, 실증實證, 고증학考證學에 입각한 여러 이단 서적 - 산학算學, 기하학幾何學 등과 같은 과학서적과 농학農學에 관련된《구전편區田編》- 을 제자들이나 아는 역관들을 통하여 구하고 접하게 되어 우리나라에서는 보지도 듣지도 못했던 새로운 사상을 접하게 되었으니, 절로 중국, 중국하고 입에 오르게 되었음은 당연하다 생각된다. 이것이 어찌 사대주의事大主義, 모화사상慕華思想이라는 말인가? 추사는 우리나라와 국민, 더 나아가서는 전 인류를 위하는 것이라면 어떠한 학문이라도 받아들여야 한다고 주장하였음을 이 한시

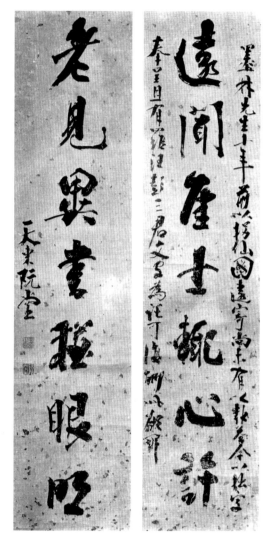

〈원문노견 대련〉 김정희. 호암미술관 소장

구절로 알 수 있다.

遠聞佳士輒心許, 老見異書猶眼明
저 멀리 아름다운 선비가 있어 문득 내 맘을 허락하며, 늙어 새롭고 다른 서책을 보니 오히려 눈이 밝아지네

– 호암미술관 소장. 김정희, 〈원문노견〉 대련

이 글에서 추사가 얼마나 새로운 학문, 사상에 관심과 마음을 두었는지 알 수 있다.

마지막으로 다시 한번 강조하고 싶은 것은 추사의 예술 세계, 더 나아가서는 한·중·일 동양 삼국의 예술 작품을 올바로 감정하기 위해서는 어떠한 학문보다 추사의 필법을 완전히 습득해야 한다는 것이다. 만일 추사 필법을 제대로 익힌다면 서화를 비평·감상함에 있어서 추사의 말처럼 눈이 환하게 밝아옴을 느낄 수 있을 것이다.

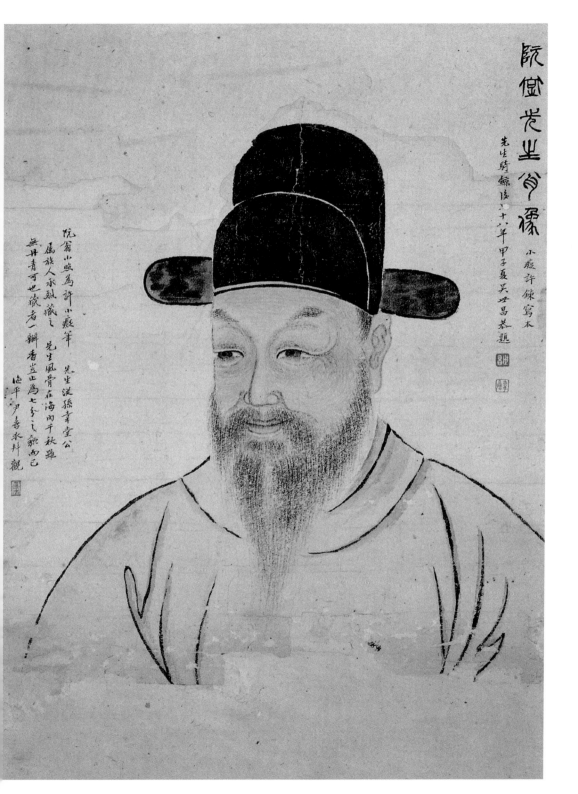

阮儆老生肖像 小蓋許鍊寫本

先生騎鯨後六十八年甲子夏吳廷昌恭題

院翁小蓋為許小蓋筆 先生洪孫辛堂公
屬族人永烈藏之 先生風骨在海內干秋雖
無片青可世藏者一瓣香豈止為七秦之飲而已
咸平尹喜永拜觀

3

추사진작

1 | 부친에게 보내는 편지

1793년(계축년) 유월流月(음력 6월) 초열흘 추사 8세 때 생부인 김노경에게 가는 인편에 보낸 편지이다. 이 당시 추사는 집안의 대를 잇기 위해 큰아버지인 김노영의 양자로 들어가게 되었다. 자신의 아들을 형님 댁에 양자로 보내게 된 아버지의 불편한 마음을 조금이나마 덜어 드리고자 하는 어린 추사의 기특함을 볼 수 있어 애틋함을 느끼게 하는 작품이다.

어린아이의 글이지만 획이 힘차며 맑고 예쁘다. 작자 중 기울어진 글자도 간혹 보이나 서로 걸리거나 붙은 획이 하나도 보이지 않는, 어린이답지 않은 작품으로 집안 대대로 내려오는 운필법이 남다름을 실감케 한다.

伏不審潦炎

氣候若何伏慕區區 子侍讀
一安伏幸

伯父主行次今方離發兩意未
己日熱如此伏悶伏悶命第
幼妹亦好在否餘不備伏惟

下監 上白是

癸丑流月初十日子正喜白 是

도29 〈부친에게 보내는 편지〉 1793(8세). 24.0×44.6cm. 개인 소장

2 | 추사秋史, 옹방강翁方綱 필담서筆談書(부분)

1809년 10월 28일 청나라에 사신으로 가는 생부 김노경을 따라 24세의 청년 김정희는 자제군관 자격으로 연경으로의 여정을 시작한다. 연경에 도착한 추사는 많은 문사와 만남을 갖게 되었는데, 스승 박제가에게 당대의 석학 담계覃溪 옹방강翁方綱 선생에 관한 이야기를 많이 들어 그를 흠모하고 있었던 바, 추사는 심암心庵 이임송李林松과 같은 옹방강의 제자들을 통하여 담계 선생과의 만남을 희망하는 뜻을 전하였다. 이런 추사의 뜻을 전하여 들은 옹방강은 그 뜻을 받아들여, 1810년 마침내 담계 선생의 거처 석묵서루石墨書樓에서 뜻 깊은 만남을 가지게 된다. 이 필담서筆談書는 이 만남에서 나눈 대화 중 부분이 전하는 것으로 추사의 비범함이 그대로 드러난 작품이라 할 수 있다. 이 필담 후, 옹방강은 청년 추사의 박식함에 놀라움을 감추지 못하고 '경술문장 해동제일經術文章 海東第一'이라 극찬한 후 그 자리에서 사제의 예를 맺게 된다. 또 추사는 당시 연경에 머물고 있었던 대학자 운대芸臺 완원阮元(1764~1849)과도 만나게 되고 그로부터 '완당阮堂'이라는 호를 받아 사제의 연을 맺게 된다.

도30 〈추사, 옹방강 필담서〉 부분 김정희. 30.0×37.0cm. 개인 소장

3 | 송나양봉시送羅兩峯詩 부채

추사가 연경에서 돌아온 때가 1810년(경오년) 3월경이니 이로 부터 약 3
개월 후, 경오년 6월 추사선생 25세 때 작품으로 옹방강체가 많이 섞여
있음을 볼 수 있다.

　평소 동파東坡 소식蘇軾을 몹시도 존경하고 흠모하였던 옹방강은 매
년 소동파의 생일 즉, 12월 19일 자신의 서재인 '보소재寶蘇齋'에서 그
의 제자들과 제사를 지내고 연회를 베풀었다. 추사가 연경에 도착한 때
와 옹방강과 만난 시기, 소식의 생일을 상기하여 생각해 보니, 연경 방
문 시 옹방강이 주연한 동파제와 연회에 참석했었을 것이라 생각된다.
옹방강의 친구인 나양봉(양봉兩峰 나빙羅聘, 1733~1799)이 외직으로 나가게
된 어느 날 연회에서 송별시를 지었는데, 이 시를 옹방강이 그의 서재
보소재에 보관하고 있었고 이를 추사가 보게 되었다. 연경에서 돌아온
후 그때를 회상하며 옮겨 적은 것이다. '담계를 보배로 모시는 서재' 라
는 뜻의 '보담재주인寶覃齋主人' 이라는 관서에 눈길이 가는 작품이다(부
록1 참조).

도 31 〈송나양봉시〉 부채 1810(25세). 24.1×67.0cm. 개인 소장

4 | 직성유궐하直聲留闕下 대련對聯

확실한 진품이나 연대가 의심된다. 추사 35세 때 작품으로 《완당평전》
에 표기되어 있는데 필자의 생각으로는 추사가 연경에서 돌아온 25세
때 작품으로 보는 것이 마땅하다고 본다. 같은 35세 때 작품인 전도 〈동
몽선습〉(도 6)과 이 〈직성유궐하〉 대련작품의 협서를 비교해 보면 그 차
이를 확연히 느낄 수 있다. 본문 '직성유궐하直聲留闕下, 수구만천동秀
句滿天東'과 협서 모두 초기 옹방강체로 씌어있어 추사 20대 작품의 특
징을 잘 보여주고 있다.

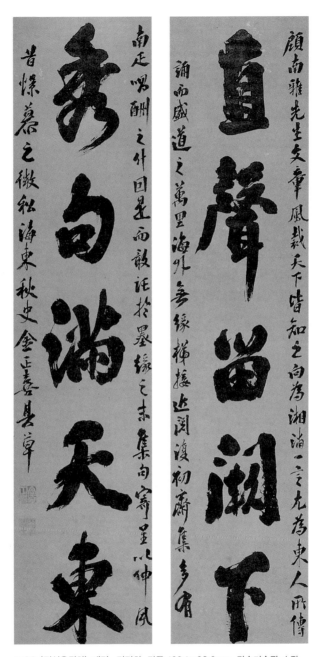

도32 〈직성유궐하〉 대련 김정희, 각폭 122.1×28.0cm, 간송미술관 소장

5 | 허천기적시권虛川記蹟詩卷 **발문**跋文(부분)

진품이나 그 작품 연대에 의심이 간다. 《완당평전》에서 유홍준은 이 작품을 추사 37세 때 작품이라고 기술했는데, 이 〈허천기적시권 발문〉을 추사 26, 27, 28세 작품인 〈조용진 입연 송별시〉(도 34), 〈옹수곤에게 보내는 편지〉(도 36), 〈자하 선생 입연 송별시〉(도 37) 등의 20대시 작품들과 비교해 보아도 이 20대 작품들보다 조금 못한 그 차이를 분명히 느낄 수 있다. 필자의 감상으로는 이 작품 역시 추사 25, 26세 때 작품이 아닌지 생각된다. 추사 25세 때 작품으로 생각되는 간송미술관 소장 대련 〈직성유궐하〉(도 32)의 협서 글과 비교하며 살펴보면 두 작품의 글이 매우 흡사해 그 우위를 분별하기 어렵다.

도 33 〈허천기적시권 발문〉 부분 김정희. 각폭 23.8×38.0cm, 간송미술관 소장

6 | 조용진曹龍振 입연 송별시送別詩

연암 박지원과 그 제자이자 추사의 스승인 초정楚亭 박제가朴齊家(1750~1805)가 청나라 연경 학계와 교유의 물고를 텄다면, 추사 이후 그 교유는 크게 확산되었다고 볼 수 있고 그 정점에 추사가 서 있었다. 이 전별시는 신미년 (1811) 추사 26세 당시 이조판서에 재직 중이던 동포東浦 조윤대曹允大의 자제군관 자격으로 청나라에 가게 된 조용진에게 써 준 것인데, 청나라 방문 시 담계 옹방강 선생을 만나 보라는 권유의 뜻이 담겨 있다. 추사 26세 때의 행서로 서체 연구에 귀중한 자료가 되며 역시 옹방강체가 많이 섞여 있음을 볼 수 있다.

도34 〈조용진 입연 송별시〉 1811(26세). 111.2×30.7cm. 국립중앙박물관 소장

7 | 전서篆書

《신해책력辛亥册歷》에 스크랩되었다. 추사
가 아니면 쓸 수 없는 획들로 이루어져 있다.
전서篆書로 갑골문자甲骨文字와 같은 글자이
지만 율동미 넘치는 획들로 이루어져 있어
생동감이 넘친다. 행획이 강한 듯하면서도
부드럽고 깔끔하게 되어있어 마치 아름다운
물고기가 춤추는 듯하다. 팔딱팔딱 생동감
넘치는 행획에 그림과도 같은 작자, 배자로
황홀감마저 주는 듯하고, '홍두산인紅豆山人'
이라는 도인에도 눈길이 가는 작품이다.

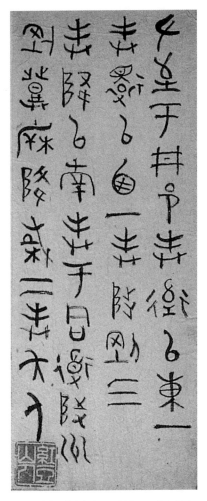

도35 **전서** 김정희. 25.5×11.2cm. 개인 소장

8 | 옹수곤翁樹崑에게 보내는 편지(부분)

임신년(1812) 가을 추사 27세 때 옹방강의 아들 옹수곤에게 답글로 보낸 편지글 중 부분으로 생각된다. 같은 해 봄 옹수곤으로부터 받은 '홍두산장紅豆山莊' 이라는 편액이 전한다. 같은 옹방강체로 씌어있으나 옹수곤의 작품보다 획이 더욱 힘차고 강해서 아름답게 보인다. 옹수곤의 편지글과 비교해 보면 쉽게 그 차이를 느낄 수 있다.

도36 〈옹수곤에게 보내는 편지〉 부분
1812(27세). 60.0×31.0cm. 개인 소장

자하紫霞 선생 입연 송별시

자하紫霞 신위는 임신년(1812) 진주 겸 주청사陳奏兼奏請使의 서장관書狀官으로 청나라에 가게 되었는데, 이때 추사는 입연하는 선배를 위해 〈천제오운첩天際烏雲帖〉의 시에서 운을 따 10수의 시를 짓게 된다. 조용진 전별시에서와 마찬가지로 "넓은 중국 연경에는 여러 가지 화려하고 새롭고 놀라운 문물이 수천, 수백 억이 있으나 소재 옹방강 노인 한 사람을 보는 것만 못하다"고 담계 선생과의 만남을 권하는 내용이 담겨 있다. 이 10수 시의 전문全文이 전하는데 그 작품이 모암문고 소장 〈묵운일루 10곡병 − 송자하 입연시〉(도 23)이니 위 작품과 함께 참조하여 보기 바란다.

이 송별시는 추사 27세 때 작품으로 비슷한 시기의 작품들과 같이 옹방강체로 씌어있으나 뭇사람이 따를 수 없을 만큼 획이 힘차고 아름답다.

도 37 〈자하 선생 입연 송별시〉 1812(27세). 55.0×70.5cm. 개인 소장

10 | 반포유고습유伴圃遺稿習遺 서문序文

계유년(1813) 하화생일荷花生日(음력 6월 24일, 관연절觀蓮節), 추사 28세 때 작품으로 옹방강체 해서로 쓴《반포유고습유》책의 서문이다.

《반포유고습유》는 군부의 서리였던 이만수李晩秀가 쓴《반포유고伴圃遺稿》서序에 전해지는 반포암 김광익이라는 중인 시인의 시집이다. 그의 아들 김재명이 아버지의 사후 유작을 모아 1778년《반포유고伴圃遺稿》라는 시집을 냈는데, 그로부터 35년 후 저명한 여항시인이 된 김재명이 그동안 새로 발견한 아버지 김광익의 시를 첨부하여 그 증보책으로《반포유고습유》를 내며, 그 서문을 당시 28세였던 추사에게 부탁하게 된 것이다. 그 내용을 살펴보면, '습유拾遺', 즉 '유산, 남아 있는 것, 또는 남길 만한 것을 주워 모으는 일'의 중요성을 역설한 내용으로 당시 청나라의 고증학과 실학에 매료되어 있던 추사 사상의 일면을 보여 주는 중요한 작품이다. 책의 서문 끝에 '실사구시재實事求是齋'라 관서하신 이유도 이러한 그의 사상과 무관하지 않게 보이며, 이 관서로 미루어 당시 추사께서 당호(서재의 별칭)를 '실사구시재實事求是齋'로 사용하셨음을 생각할 수 있다. 추사 28세 때의 작으로 보기 힘든, 획이 후덕하게 보이면서도 매우 강하고 아름답게 작자된 작품이다.

伴圃遺稿拾遺叙

伴圃金君天瑞遺稿既成其子
載明又旁搜博采又於壞壁屋
漏之發蟫蠹餘之餘得若干
篇篇殘而未完者若干句嗣刻
於原稿之下蓋而字之曰伴圃
遺稿於遺載明之於此可謂至

仁也扶微義也徵天下石刻之
信也公天下之所好惠也其於
天下尚能如此況於其先人之
遺文乎故曰伴圃道稿全於拾
遺石壺矣盡矣也伴圃道稿之
拾遺出石竊自感於天下古書
之不可得而拾遺也癸邪荷花

生日實事求是齋書

伴圃遺稿〈拾遺攷〉

도 38 〈반포유고습유 서문〉 목판 인쇄. 1813(28세)

11 | 다산초당茶山艸堂 현판

필자가 감상컨대 추사의 20대 중반이나 후반 작품으로 20대의 대표작이라 할 수 있다. 추사가 다산을 처음 찾아뵐 때 써서 강진 적거지로 가져간 것으로 알고 있다. 끝부분의 '즉과도인卽果道人'이라 쓴 4자는 후에 각할 때 모각한 것으로 생각된다. 그 이유는 '즉과도인卽果道人' 4자는 20대의 서체가 아닌 50대 후반 서체로 보이며 또 '즉과도인卽果道人'으로 관서된 좋은 작품을 보지 못하였기 때문이다. 이 현판작품은 20대 해서 현판으로는 가장 뛰어난 작품으로 생각된다. 중후하고 안정적이면서도 춤추는 듯한 획이 그림같이 아름다운 작품이다. '산山'자를 보면, "글씨 곧 그림이다"라는 말을 이 작품에서 느낄 수 있다. 산의 나뭇잎과 풀잎이 솔바람에 휘날리는 듯한 그림이며 '초艸'자는 바람이 없이 조용한 대지에 나무나 풀이 쫑긋쫑긋 생기 넘치게 뿌리박고 있는 전경 같으니 한 폭의 그림인들 이보다 아름다울 수 있으랴 그리고 첫머리 '다茶'자와 끝마무리 '당堂'자는 천만금의 무게보다도 더 무겁고 근엄한 획으로 마무리되어 회화적 서예 작품으로서의 완전한 아름다움을 이루었다. 이 작품으로 미루어 추사는 이미 20대에 무한의 경지에 우뚝 섰음을 알 수 있다.

도39 〈다산초당〉 현판 김정희. 강진 다산초당

추사 20대 후반이나 30대 초반 작품으로 보인다. 옹방강체를 약간 섞어 동기창체로 쓴 것으로 보인다. 중국의 시성詩聖인 소릉 小陵(호) 두보(712~770)의 시를 적어 놓은 것이다.

확실한 진품이나 어떤 이유에서였는지 조금 불확실한 자체의 글씨로 이루어진 추사의 작품으로 좋은 작품이라 말하기 힘들다.

도40 〈두소릉 절구〉 김정희. 114.0×55.0cm. 임옥미술관 소장

13 | 소림산수도 疎林山水圖

추사 20대 말이나 30대 초 작품으로 문기文氣가 넘치는 소담한 필치의
산수화를 그려 넣은 부채그림으로, 옹방강체, 유석암(유용)체에 약간 동
기창체를 섞어 쓴 추사의 화제글과 이와 더불어 추사의 지기였던 황산
김유근의 제가 더해져 있어 의미있는 작품으로 생각된다. 추사의 화제
글을 살펴보면, 마치 수정을 깎아서 나열한 듯한 느낌이 드는 작자, 배
자, 행획 모두가 시원스럽고 중후하고 강하게 씌어있고, 이 글들이 산수
화와 적절히 조화를 이루고 있다.

　화제글과 화제글에 나타난 인물들에 관한 더욱 정확하고 심도 있는
연구가 필요하다.

도 41 〈소림산수도〉 지본수묵. 김정희. 227.7×60.0cm. 선문대박물관 소장

14 | 이위정기以威亭記 탁본(부분)

이 남한산성 〈이위정기〉는 1816년(병자년) 추사 31세 때 작품이다. '이위정'이란 남한산성에 있던 정자의 이름으로, 이 당시 남한산성을 수호하던 두실斗室 심상규沈象奎가 활쏘기를 할 때 사용할 목적으로 지은 정자亭子이다.

1812년 병조판서로 홍경래洪景來의 난을 수습한 후, 심상규는 같은 해 성절사聖節使로서 연경燕京에 다녀 왔고, 자연스럽게 연경에서 추사의 명성을 듣게 되었을 것이다. 따라서 연경에서 돌아와 남한산성에 머물면서 이 정자를 짓고 그 기문을 추사에게 요청하게 된 것이다.

1950년 한국전쟁으로 이위정과 본 기문현판이 소실되어 그 실물을 볼 수 없으나, 다행히 탁본이 전하고 있어 그 일말을 살펴볼 수 있다. 원본을 상상해 보면 전도 〈반포유고습유 서문〉(도 38)의 책서와 같이 하얀 종이 위에 검은 먹물로 작품하였을 것으로 생각되니 얼마나 황홀하고 아름다웠을까? 각이 원망스럽기도 하다.

도42 〈이위정기〉 탁본 부분 1816(31세), 각폭 20.0×13.0cm, 통문관 소장

15 | 조인영趙寅永에게 보내는 편지

정축년(1817) 6월 8일 추사가 지기 조인영趙寅永과 진흥왕순수비眞興王巡狩碑를 판독하고 이를 고증하는 내용을 적어 보낸 편지이다.

청나라 연경학계와 교류하며 금석학과 고증학에 관심이 많았던 추사는 병자년(1816) 7월 친구 김경연과 함께 북한산에 올라 당시까지 '도선국사비道詵國師碑'라 알려져 오던 비가 '신라新羅 진흥대왕眞興大王 순수비巡狩碑'라는 사실을 발견하게 되고 이를 비석에 새기게 된다.

此新羅眞興大王巡狩之碑 丙子七月 金正喜 金敬淵 來

이 비는 신라 진흥대왕순수비이다. 병자년 7월 김정희와 김경연이 오다.

이 비석이 진흥왕순수비임을 발견한 추사는 다음해인 정축년(1817) 6월 8일 친구인 조인영과 이 비를 다시 찾아 남아 있는 68자를 자세히 살피어 판독한 후 다시 이를 비문에 새겨 기록한다.

丁丑六月八日 金正喜 趙寅永 同來 審定殘字六十八字

정축년 6월 8일 김정희와 조인영이 같이 와서 남아 있는 글자 68자를 자세히 살피어 판독하다.

옹방강체의 글로는 이보다 더 잘 쓸 수 없다고 말할 수 있을 만큼 우수한 작품이라 할 수 있으며, 그 내용 또한 진흥비를 학술적으로 고증하는 내용이기에 더더욱 귀중하고 소중한 작품이 아닐 수 없다. 수장가로서 소장하고 싶다는 소지욕이 일어나는 명품 수찰이다.

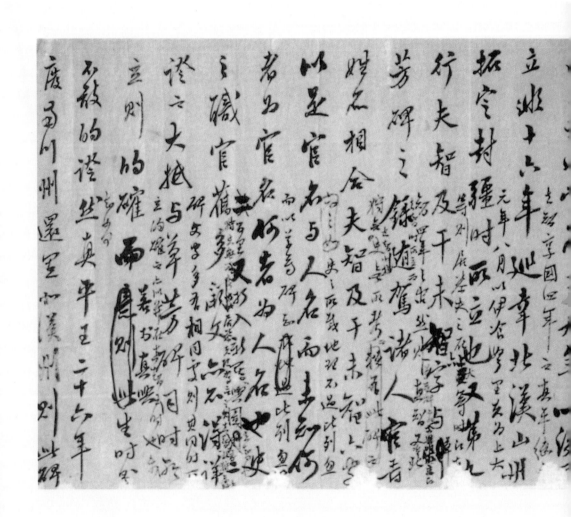

도 43 〈조인영에게 보내는 편지〉 김정희. 25.3×67.6cm. 개인 소장

風雨懷人無以遣情兄作

何思鍵獨居再取碑

古碑反復細閱第一行真興

太王下二字初以爲研年爲三十八年之間

九年乃巡狩二字又其下

字者⋯臣字⋯

依俙是境字⋯

真興太王巡狩管境⋯

見於咸興⋯院北巡碑⋯

道人二字又与草⋯

時隨駕沙門道人之⋯

誤又第⋯行南川二字⋯

16 | 아내에게 보내는 편지

1818년 2월 추사 33세 때의 한글 편지이다. 당시 경상도 관찰사였던 부친 김노경을 뵈러 갔을 때 한양 장동 월성위궁 본가에 있던 부인에게 보낸 글이다. 물이 위에서 아래로 흐르듯 머뭇거림 없이 써 내려간 한글편지 글로 보는 이로 하여금 시원스러움을 느끼게 한다. 추사 한글 글씨는 주로 동기창체를 많이 가미하여 쓰신 것으로 생각된다.

도 44 〈아내에게 보내는 편지〉 1818(33세). 29.5×101.5cm. 개인 소장

추사 37세(1822) 때 쓴 편지로 비록 작은 글들로 이루어져 있지만 추사
30대 시 자체의 특징을 잘 보여주고 있는 작품이라 할 수 있다. 자체, 행
획, 배자 어느 한 곳도 흠잡을 곳을 찾아보기 힘들다. 속도감이 느껴지는
획들로 막힘없이 물 흐르듯 써 내려가 시원스러운 느낌을 준다.

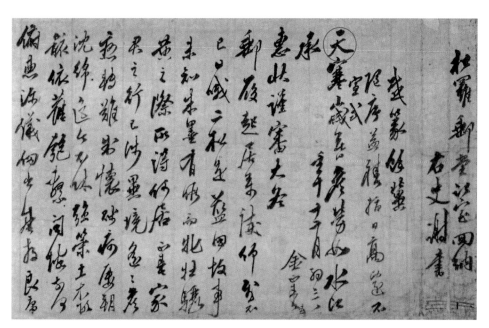

도 45 〈편지〉 1822(37세). 36.5×63.5cm. 개인 소장

18 | 송석원松石園 바위 글씨

〈송석원〉은 서울 옥인동 인왕산 기슭 바위에 추사가 새겼다고 전해지는 글로써 현재 남아있지 않고, 본 도판과 같은 옛 사진으로만 그 흔적을 찾아볼 수 있다. 송석원松石園은 조선 후기 중인 출신의 시인이었던 천수경千壽慶(?~1818)의 당호堂號로 알려져 있다. 빈한한 집안 중인출신으로 한시漢詩에 조예가 있어 조선시대 정조 21년(1797)에 위항시인의 시집인 《풍요속선風謠續選》을 동인들과 편찬하기도 했던 천수경은 옥류천玉流泉 근처의 소나무 바위松石 아래 소박한 집을 짓고 송석도인松石道人으로 자처하며 동인同人들을 모아 시를 읊었다. 이 시인들의 모임을 송석원시사松石園詩社, 서사西社, 혹은 서원시사西園詩社라고 하였다. 어떠한 경로

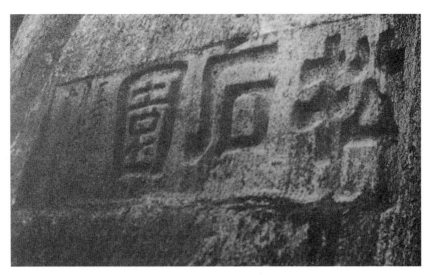

도46 〈송석원〉 바위 글씨 서울 옥인동

로 30대 초반 장년의 추사가 이 송석원 바위에 그의 글씨를 남기게 되었는지, 또 추사의 신분을 초월한 교류에 관한 심도있는 연구가 필요하다고 생각한다. 위항시집인《풍요속선風謠續選》편찬시 시집의 권두에 당시 대제학이던 홍양호와 정창순, 이가환의 서문을 실었다는 점을 생각하면 당시 양반과 중인 등 아래계층과의 교류가 어느 정도 활성화 되었을 거라 짐작할 수 있지만 정확한 연구가 필요하다.

두툼한 대자 예서획으로 이루어진 '송석원松石園' 3자는 옹획이 섞여 있어 장년기 추사획의 특징을 잘 보여준다.

19 | 편지

　　추사 41세(1826) 때 쓴 편지로 이 해에 환갑을 맞은 부친 김노경의 생일 잔치에 주위 친지 분들을 초청하는 내용이 담겨있다. 동기창체로 씌어있으며 물 흐르듯 머뭇거림 없이 시원스럽게 썼다. 이 편지글을 살펴보니 옹방강체의 영향이 보이지 않아 이 시기 무렵부터 추사가 옹체에서 벗어나기 시작하여 자신만의 서체를 만들어가기 시작했다는 것을 알 수 있다. 이 추사 41세시 편지(수찰)는 추사자체 형성의 근거를 제시하여주는 작품으로 그 의미가 더하다 할 수 있다. 즉, 추사체 형성의 전조가 뚜렷하게 보이는, 막힘이 없고 자연스럽게 행획된 시원스러운 작품이라 할 수 있다.

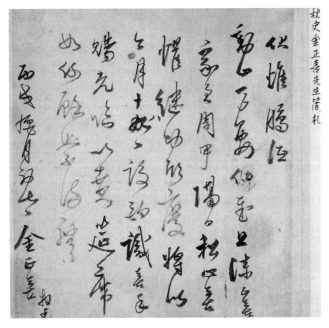

도 47 〈편지〉 1826(41세). 30.1×31.1cm. 개인 소장

추사 43세(1828) 때 쓴 편지로 이 편지글 역시 추사 41세시 편지글(도 47)에서 확인했던 것과 마찬가지로 옹방강체의 영향에서 벗어나 추사체 자체로서의 특징이 잘 나타나는 작품이다. 추사체 형성과정의 단계를 보여주는 작품으로 이 편지글 역시 의미가 있다 할 수 있다. 이 작품들을 통해서 추사 특유의 자체의 형성이 40대 초반부터 이루어졌음을 알 수 있다.

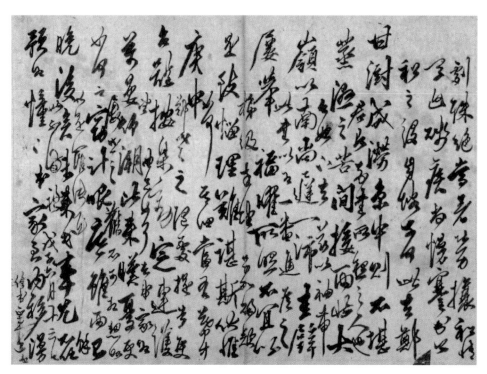

도 48 〈편지〉 1828(43세). 38.0×51.5cm. 개인 소장

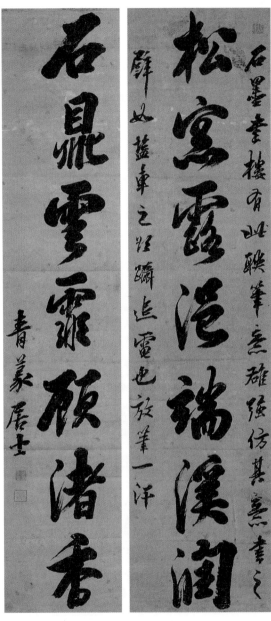

도 49 〈송창석정〉 대련 김정희. 각폭 120.0×29.0cm. 개인 소장

21 | 송창석정 松窓石鼎 대련對聯

추사 40대 중반 혹은 말기 작으로 보이는 작품이다. 옹방강체에 동기창, 유석암체 등 각 선학들 자체의 장점들을 취한 후, 이러한 장점들을 가미하여 섞어 쓴 작품으로 추사체 완성의 전조가 확실하게 보인다.

협서의 내용에서 알 수 있듯 추사가 연경을 방문했을 때 옹방강의 석묵서루에서 이 글씨를 보았고 그 필의筆意를 좇아 쓴 대련 행서이다. 중후하면서도 율동미가 넘치고, 강한 듯하면서도 부드러운, 어디 하나 막히는 곳 없이 물 흐르는 듯한 매끄러운 행획으로 이루어져 있다. '청전거사靑篆居士'라는 관서가 눈길을 끈다.

22 | 고목증영古木曾嶸
대련對聯

추사 40대말 작품이다. 본문 대자는 40대말 작으로 이미 옹방강체에서 벗어나 예서 획에 구양순 해서체를 섞어 쓴 행서작품이다. 협서의 작은 글로 씌어진 행서 또한 이와 같은 획과 자체로 이루어져 있어, 추사체 형성 직전의 모습을 명확하게 보여주는 작품으로 그 가치가 사뭇 귀중하다 할 수 있다.

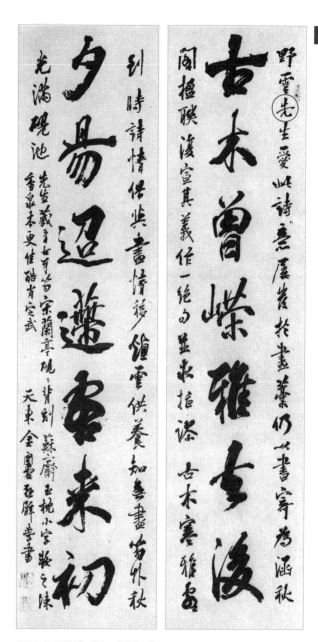

도50 〈고목증영〉 대련 김정희. 각폭 135.0×32.5cm. 개인 소장

23 | 해란서옥2집陔蘭書屋二集 표제 글씨

비록 인쇄본으로 아쉽지만 추사 40대 후반 50대 초 중기 작의 특징을 잘 보여주는 작품이다. 옹방강체, 유석암체, 동기창체에 구양순의 해서를 완전 체득한 후, 각 체의 장점들을 조화시켜 '추사체'라는 신기원의 시작을 보여주는 작품으로 추사 서체 연구에 귀중한 작품이라 할 수 있다. 청나라 반증수의 청을 받아 써준 책 표제 글씨로써, 이 작품은 모암문고 구장 〈옥호서지 6곡병六曲屛〉(도 14)과 같은 시기의 작품이다. 추사체 형성 직전의 서체를 보여주는 귀중한 자료로서, 특히 해서로 씌어진 협서와 '계림김추사제鷄林金秋史題'를 보면 완전히 옹방강체에서 벗어났음을 보여주고 있다. 또한 추사의 작품들 중 이 시기의 작품이 매우 귀하니 그 소중함이 더하다 할 수 있다.

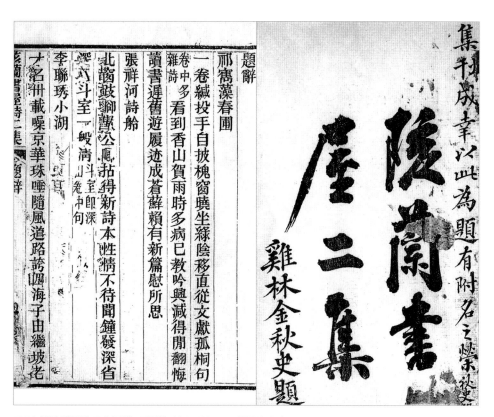

도 51 〈해란서옥2집 표제 글씨〉 김정희. 23.0×26.0cm. 통문관 소장

24 | 임한경명臨漢鏡銘**(부분)과 임한경명**臨漢鏡銘 **발문**跋文

추사 40대 후반 또는 50대 초반 작으로 보이는 예서로 씌어진 작품으로, 호암미술관 소장 〈임한경명臨漢鏡銘〉(도 75)보다는 수준이 떨어지는 작품이라 생각된다. 호암미술관 소장 〈임한경명〉은 추사 60대 중반 작품으로 보이며, 국립중앙박물관 소장 〈임한경명 발문〉과 호암미술관 소장 작품을 비교하여 살펴보면, 이 국립중앙박물관 소장〈임한경명 발문〉은 어딘지 모르게 자유자재하고 능수능란한 맛이 부족해 보인다. 하지만 그 발문이 전해 이를 임모한 이유가 명확하게 전하고 있어 그 중요함이 더하다고 할 수 있다. 발문을 살펴보자.

漢隷之 今存皆東京古碑 西京槪不一見 已自歐陽公時然矣 如都君銘 東京之最古, 尙不大變於西京 略有鼎鑑爐鐙殘款斷識 可溯於西京者, 纔數種而已 今以其意仿之 以塞史言之 求. 禮堂.

한나라 예서는 지금 모두 동경의 고비에 남아 있고 서경은 대개 하나도 보지 못했는데 이는 구양공 시대부터 자연히 그러했다. 이는 축군의 명이 동경의 가장 오래된 것이 된 것과 같다. 오히려 서경에서 크게 변하지 않은 것은 대개 살펴보니 솥, 거울, 화로, 등잔 접시에 남아 있는 글씨나 깨어진 기록들에 있어 가히 서경의 것(예서)에 거슬러 올라갈 수 있다. 겨우 수종일 따름이나 이제 그 뜻을 모방하는 것으로 그 벌어진 역사의 말씀을 구한다. 예당.

도52 〈임한경명〉 부분과 〈임한경명 발문〉 김정희. 26.7×33.8cm. 국립중앙박물관 소장

25 | 서예론書藝論 **해서액**楷書額

이 작품은 추사 40대 말 혹은 50대 초반 작으로 앞서 설명한 행서 〈옥호서지 6곡병〉(도 14)과 비슷한 시기의 작품으로 보인다. 추사가 나름대로 안진경체顔眞卿體를 섞어 해서한 작품으로 또 다른 맛과 멋을 풍기는 특이한 작품이다. 이 작품 내용대로 천태만상의 변화무쌍한 추사 서도예술 세계를 보는 듯하다.

소전 손재형의 제식 또한 소의 무릎 뼈와 같은 전서 획으로 씌어있어 보기도 좋다.

도 53 〈서예론〉 해서액 김정희. 개인 소장

이 책자는 추사 50대 초반 작품으로, 이 행서 원고는 일본학자 등총린藤
塚鄰(후지스카 지카시)의 저서인《청조문화 동전의 연구》에 이재 권돈인의
작품 원고로 소개되어 있다. 그러나 원고의 필획이나 자체, 행획으로
보아 추사의 작품임이 명백하다. 이런 연유로 등총린도 추사가 대작해
준 작품이라고 해설해 놓았다.

　당시 청나라 문인인 왕희순汪喜荀(1786~1847)이 추사의 친구이자 제자
인 이재 권돈인의 이름으로 1838년 받은 편지를 책자로 엮어 놓은 것이
다. 편지의 내용은 청나라 연경학계를 평한 것으로 이 논설은 당시 청나
라 연경학계에서 큰 호응을 얻었고, 자연히 권돈인의 이름이 크게 알려졌
음을 등총린은 전하고 있다.

도 54 〈해외 묵연〉 행서　김정희

옥추보경중각서 玉樞寶經重刻序 (부분)

'옥추경' 혹은 '옥추보경'이라고 하는 이 책은 도교 서적으로 추사가 유교와 불교 외에 도교에도 관심을 가졌다는 사실을 보여 주는 귀중한 자료이다.

중국 본래의 도교 경전에는 《옥추경》이 없고, '옥추경玉樞經'이란 〈뇌성보화천존법어雷聲普化天尊法語〉를 일컫던 것으로 이는 후인이 조작한 것이라고 한다. 맹인盲人이나 박수무당이 점을 치거나 제사·기도를 드릴 때 이 경을 읽었다고 하며, 병굿이나 신굿 같은 큰 굿에서만 읽는데, 이 경을 읽으면 천리 귀신이 다 움직인다고 전해진다. 우리나라에서는 1733년 묘향산 보현사에서 초판을 간행하였고 1838년 이를 중간하게 되었는데, 추사께서 바로 이 중각본의 서문을 쓰게 된 것이다.

글씨를 살펴보면 추사 50대 초반 작품으로 대표작이라 할 수 있다. 추사체의 완성이 가까워졌음을 보여 주는 작품으로 옹방강체나 동기창체, 유석암체 등 어느 뚜렷한 자체에 치우친 획이 보이지 않는, 추사 특유의 행획이 보이기 시작하는 매우 중요한 작품이다. 활어가 물 속에서 춤추는 듯하는, 부드러우면서 힘이 넘치는 획으로 씌어있다. 옹방강, 동기창, 유석암 등의 자체를 섞어서 작품한 3~40대 작품과 비교하여 볼 때, 작자와 배자가 한층 성숙되어 상하 좌우의 전체적 어울림이 더욱 조화를 이루는 50대 작품 중 수작이다. 여의주를 얻으려고 용트림하는 듯한 작품이라 할 수 있다.

도 55 〈옥추보경중각서〉 부분 김정희. 1838년 중각본. 영남대 도서관 소장

도 56 〈천축고선생댁〉 김정희.
136.1×30.3cm. 예산 화암사

28 | 천축고선생댁 天竺古先生宅

추사의 증조부인 김한신은 1725년 예산 추사 고택 뒤 오석산烏石山에 화암사華巖寺라는 작은 사찰을 짓고 그 현판을 직접 썼다. 추사는 이 화암사 대웅전 뒤 병풍바위라 불리는 암벽에 중국 송나라 시인인 육방옹陸放翁의 예서 글씨 '시경詩境'을 새겨 놓고 그 오른쪽 옆에 다시 '천축고선생댁天竺古先生宅'이라는 글씨를 행서로 각하여 놓았는데 이 암각이 그것이다.

이 〈천축고선생댁〉 암각은 추사 50대 글씨로 보이는데 여타의 추사 작품에서는 보기 드문 고졸한 맛을 풍기는 작품이다. 추사는 이 작품에서 기나긴 세월과 풍상에 남은 글자가 둔탁해지고 흠집으로 일그러진, 즉 고비古碑에 남겨져 있는 글씨(잔서완석殘暑頑石)를 나타내려 했음에 틀림이 없다고 생각한다. 표시(○)한 '천天'자 획과 '선先'자의 획은 위작자들이 많이 인용했으니 주의하여 보기 바란다.

29 | 은해사 대웅전大雄殿 현판

글씨로만 보면 추사 50대 작품으로 보이는데 그 연대가 좀 불명확하다. 획이 두껍고 기름지나 우아하고 근엄하다. 은해사는 경상북도 영천 팔 공산에 위치한 사찰로 현재 대한불교 제 10교구 본사의 자리를 지키는 경북 지방의 대표적 사찰이다. 은해사의 기원은 신라 41대 헌덕왕 1년 (809) 혜철국사가 해안평에 창건한 해안사로부터 그 기원을 찾을 수 있다. '은해사'라는 이름의 기원은 "한 길의 은색 세계가 겹겹이 쌓인 바다와 같다. 一道銀色世界如海重重."라는 신라대 진표율사의 평에서 그 연유를 찾을 수 있다. 사찰 창건 후 여러 차례 화재를 거치면서 중건과 보수를 거듭했는데, 추사 당대인 1847년 은해사 역사 이래 일어난 가장 큰 화재로 15년간의 중건 작업을 거치게 된다. 이 과정에서 당시 은해사에 있던 혼허스님이 추사께 현판의 글씨를 부탁하여 써 주신 작품이다. 그 획의 굵기와 기름진 정도로 보아 추사체 완성기 직전의 글씨로 보아야 한다. 따라서 화재가 일어난 직후, 당시 제주도에서 만년의 유배 생활을 하던 추사께 현판 글씨를 부탁했다고 보아야 할 것이다. 이 현판 글씨를 통해서 유배 중 더욱 깊어진 추사의 불심佛心을 느낄 수 있다.

도57 〈대웅전〉 현판 김정희. 은해사

30 | 일석산방인록—石山房印錄 표제

추사 50대 초·중반작으로 보인다. 본시 〈일석산방인록—石山房印錄〉은 청나라 유식의 인보로 추사는 이 책을 구한 후 표제 글을 적게 되었는데, 이는 당시 추사가 얼마나 전각에 관심이 있으셨고 또 얼마나 높은 안목을 가지고 계셨는지 잘 보여 준다. 또한 소산 오규일과 같은 전각으로 일가를 이룬 제자를 두게 된 것이 결코 우연이 아님을 알 수 있다.

이 〈일석산방인록〉의 표제 글도 추사 자체의 완성이 가까워졌음을 보여 주는 작품이다. 표시(○)한 획이 아직 옹방강체의 굴레를 완전히 벗어나지는 못하였으나 글씨가 단정하고 엄숙하다. 이 책은 현재 국립중앙도서관(위창문고)에 소장되어 있다.

도 58 〈**일석산방인록 표제**〉 김정희. 19.8×13.9cm. 국립중앙도서관
(위장문고) 소장

31 | 옥산서원玉山書院 현판

'옥산서원'은 16세기의 유학자 회재 이언적을 배향한 서원으로 1573년 (선조 6년) 이언적이 세상을 뜬 지 20년 만에 창건되었으며 1574년에 편액과 서책을 하사받았다. 그러나 1839년(기해년)에 편액이 화재로 소실되어 다시 편액을 하사하게 되었는데 이를 추사에게 쓰게 했다. 이에 추사는 '옥산서원玉山書院'이라 대자로 쓰고 그 왼쪽 옆에 이를 다시 쓰게 된 경위를 적어 놓는다.

> 萬曆甲戌 賜額後二百六十六年 己亥失火改書宣賜
>
> 만력갑술년(1574) 사액 후 이백 육십 육년 후 기해년(1839)에 화재로 소실하여 다시 써서 선사한다.

추사 54세 글씨로 획이 마치 옥을 깎아 놓은 듯 힘차고 투명하고 아름답기가 말로 형언하기 힘들다. '옥玉'자의 점획도 마치 옥구슬과 같이 동그랗게 찍혀 있어 한 폭의 그림을 보는 것 같다. '옥산서원玉山書院' 대자大字와 그 발문 소자小字 간의 배자 간격과 표시(○)한 글자와 글자의 사이를 보면, 한 치의 오차도 없이 마치 신이 옥루玉樓를 지은 듯하다. 한 폭의 성화를 보는 듯한 느낌이 드니 역시 현인을 모신 집이로다.

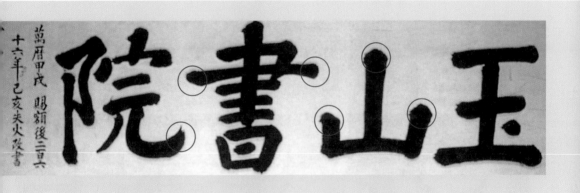

도59 〈옥산서원〉 현판 1839년(54세). 경주 옥산서원

32 | 대둔사 무량수각無量壽閣 현판

전라남도 해남에 있는 대둔사의 현판으로 그 필획이 살지고 기름진 것
으로 보아 추사 50대 중반작으로 보인다. 앞에서 설명한 간송미술관 소
장 〈신안구가新案舊家〉(도 25) 예서액과 비슷한 시기의 작품으로 생각된
다. 그 필획을 살펴보면, 여의주를 얻기 전의 이무기가 용트림하는 듯
한 획으로 씌어있음을 알 수 있다. 획과 획 사이를 바늘 만큼의 좁은 간
격을 두고 꼭 같이 행획한 것은 신력神力으로도 만들기 어려운 기가 막
힌 작자라 할 수 있다.

도60 〈무량수각〉 현판 김정희. 대둔사

33 | 양산주초서묵권 梁山舟艸書墨卷(표제)

추사 50대 중반의 작품으로 생각된다. 추사가 소장한 〈양산주초서묵권〉으로 '양산주초서묵권추사제梁山舟艸書墨卷秋史題'라 뚜렷하게 제題했다. 본면의 글은 중국 청나라 서예가이자 학자로 첩학파帖學派의 대표자였던 양동서梁同書(1723~1815)의 행서 글씨이다. 추사의 표제글을 살펴보면 해행획楷行劃에 약간 예획隷劃과 예작자隷作字를 섞어 쓴 멋들어진 작품이다. 위작에 이같이 흉내낸 작품이 많으니 주의하여 살펴보기 바란다. 특히 우봉 조희룡이 이와 같은 서체, 특히 운필획을 습득하여 자체화自體化한 듯 생각된다.

도 61 〈양산주초서묵권〉 표제 김정희. 각폭 33.1×19.1cm. 학고재 소장

3장 | 추사진작 **167**

도 61

34 | 아내에게 보내는 편지와 별지

추사 55세 때 한글 글씨로 마음을 비우고 물이 흐르듯 서슴없이 썼다. 글을 살펴보면, 33세 때 써 한양 장동 본가에 보냈었던 한글편지와 별반 다를 게 없이 느껴진다. 20년 후의 글씨이지만 이전의 편지글과 거의 같다는 말은 이전과 같은 운필법으로 씌어졌다는 것을 의미하는 것으로 붓을 꼿꼿이 세워 운필했다는 것을 말해준다.

이 편지글은 추사가 제주도 유배 시 음식과 질병 등에 의한 고충을 호소하며 음식 등을 보내달라 요구하는 내용이 담겨있어 유배시의 추사의 괴로움, 어려움을 짐작케 해 마음이 저려온다. 이러한 편지글이 여러편 전하

도 62-1 〈아내에게 보내는 편지〉 1840(55세). 22.0×80.0cm. 개인 소장

고 있어 추사의 인간적인 면
모를 보여주어 애착이 간다.

그 별지를 살펴보면 그 행
획, 작자가 더욱 막힘이 없
이 시원스럽게 씌어져 있다.
이 행획 운필법이 추사의 진
품과 위작을 가리는 가장 큰
척도 중 하나이다.

도62-2 〈아내에게 보내는 편지〉 중 별지 9.0×13.0cm. 개인 소장

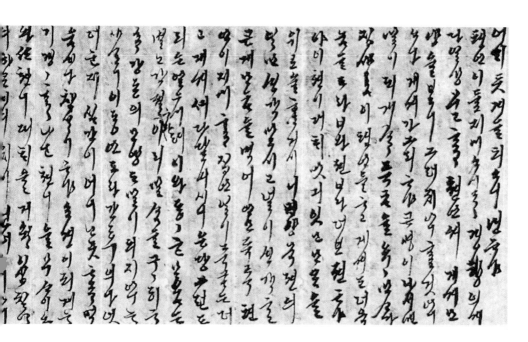

35 | 편지

추사 57세시 편지 작품으로 아무런 막힘없이 시원스럽게 작자, 배자, 행획되었고, 글자와 글자와의 이음이 전체적으로 조화를 이루며 아름답게 엮여 있다. 비록 잔글씨로 이루어진 장문의 편지글이지만 선학들의 각 자체의 장점들을 섭렵하고 자체화하는 과정중인 추사 50대 글의 특징을 잘 보여주고 있는 작품이라 할 수 있다.

도63 〈편지〉 1842(57세). 31.3×87.2cm. 부국문화재단 소장

작자와 필획으로 보아 추사 50대 후반 작품으로 보인다. 이재상국 彝齋相國(권돈인)에게 써 준, 완전한 득의 획이 아닌 추사체 완성 이전 시기의 작품이지만, 아름답고 경쾌하게 쓰인 작품이다.

万樹琪花千圃葯 一莊修竹半牀書
만 그루의 기이한 꽃과 천 이랑의 국화, 대나무로 꾸며진 별장과 반상의 책

이는 당시 권돈인의 별장 정경을 묘사한 것이라 생각되는데, 참 두 분의 교우가 깊고도 깊음을 느낄 수 있다. '서응書應 이재상국방가정지彝齋相國方家正之 과산김정희果山金正喜'라 쓴 관기 15자는 지금까지 볼 수 없었던 새로운 느낌을 주는 작자로 추사의 다른 작품 감정에 참고가 될 것이라 생각한다. '과산果山'이라 관서하신 것으로 미루어 과천에 머물 당시의 작품이 아닌지 생각해 보았지만, 획이 추사 만년의 획이 아니다. 미루어 짐작컨대 부친 김노경의 묘소가 과천에 있었던 바 아마 이를 인연으로 과산이라는 호를 사용하기 시작하시지 않았을까 추측해본다.

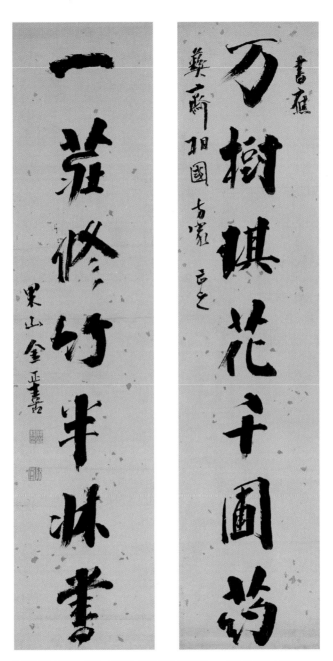

도 64 〈만수기화〉 대련 김정희. 각폭 127.4×31.2cm. 간송미술관 소장

37 | 시위施爲 마평磨泙과 시위施爲 마여磨厲 예서隷書 대련對聯

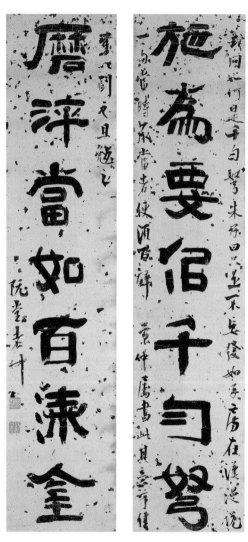

도65 〈시위마평〉 대련 김정희. 각폭 29.7×129.7cm. 간송 미술관 소장

이 간송미술관 소장 〈시위마평〉 작품은 50대 말 작품으로 보인다. 작품의 내용은 고려대학교 박물관 소장 〈시위마평〉 작품과 거의 유사하다. 다만, 이 간송미술관 소장 작품에는 '천균千勻'으로 쓴 것을 고려대학교 박물관 소장 작품에서 '천근千斤'으로, 또 '평泙' 자를 '여厲'자로, '요要' 자를 '욕欲' 자로 바꾸어 쓴 점이 다를 뿐이다. 용이 여의주를 얻기 바로 전, 즉 완전한 추사체 형성 직전의 이무기 획으로, 개인 소장 〈잔서완석루〉(도 24)보다는 약간 시기가 후이고, 고려대학교 박물관 소장 작품 〈시위施爲 마여磨厲〉보다는 전에 씌어진 작품으로, 이 두 작품을 비교하며 보면 추사체 형성 직전에서 추사체 완성기로의 과정을 살필 수 있다. 이 간

송미술관 소장 예서의 획은 완전
히 기름기가 빠지지 않아 아쉬움
을 준다.

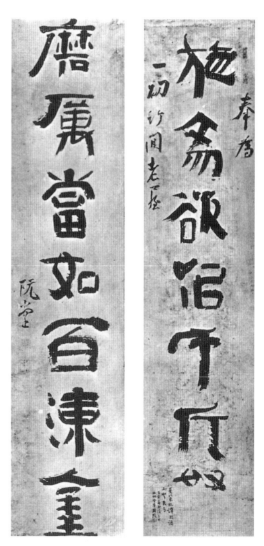

도 66 〈시위 마여〉 대련 김정희. 고려대 박물관 소장

명월매화 明月梅花 대련對聯

추사 50대 말 최고 득의 작품으로 보인다. 개인 소장 작품인 〈잔서완석루〉(도 24)와 비교하여 보면, 이 〈명월매화〉가 좀더 추사체 완성에 진일보한 작품이고 수작이라 할 만하다. 음율감 있게 율동미 넘치는 획들이 매우 간결하게 어우러져 있고, 너그럽고 광대해 보이는 획으로 서슴없이 행획되어 있어 시원한 느낌을 준다. 이 대련은 추사가 동인桐人 이진사李進士에게 써 준 대련으로 촉나라의 예서법으로 써 주었다고 적혀 있다. 그 내용을 살펴보면,

且呼明月成三友 好共梅花住一山

다시 밝은 달을 불러 세 벗을 이루어, 아름다운 매화와 더불어 한 산에 살다.

행서로 쓴 협서의 관서도 본문 예서에 어울리게 '예체'를 섞어 격에 맞게 작품하였으니 전체적으로 작품이 잘 어우러져 한층 빼어나다.

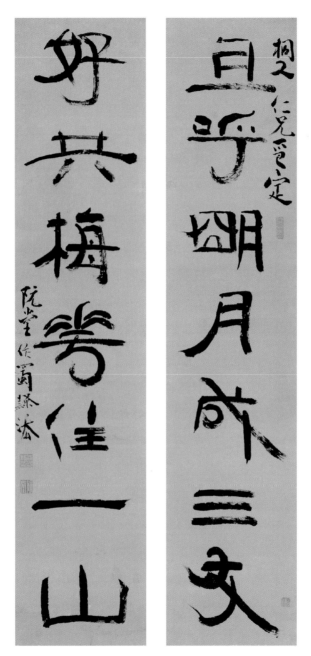

도 67 〈명월매화〉 대련 김정희. 각폭 135.7×30.3cm. 간송미술관 소장

39 | 세한도 歲寒圖

이 〈세한도 歲寒圖〉는 추사가 그의 나이 59세(1844)로 제주 유배중이던 때에 이상적에게 그려 준 작품이다. 이상적은 당시 역관으로 연경을 자주 왕래하면서 제주도에서 유배 생활을 하던 스승 추사 김정희를 위해 총 120권, 79책인 《황조경세문편皇朝經世文編》이라는 방대한 양의 저서를 비롯한 여러 귀중한 서책을 구해 스승에게 보내 드렸는데, 이에 감격한 추사가 고마움의 뜻으로 이 〈세한도〉를 그려 그 제자의 인품과 의리를 기렸다. 이는 세한도 발문에 잘 나타나 있는데, 추사는 사마천司馬遷의 《사기史記》와 "날씨가 추워진 연후에야 소나무와 잣나무가 늦게 시든다는 사실을 알게 된다"라는 공자의 말씀인 《논어論語》 자한편子罕篇의 한 구절을 인용하여 지위와 권력, 이익만을 쫓는 세상 인심을 꼬집고, 그런 중에서도 늙고 힘없는 스승을 생각한 이상적 인품을 상찬하였다.

그림을 살펴보면, 화면 우측 상단에 예서기가 강한 글자로 '세한도歲寒圖'라 제題하신 후 그 왼편에 '우선시상 완당'이라는 관지와 관서를 써 놓아 이 그림이 이상적을 위한 작품이라는 것을 분명히 하셨다. 소담한 집 앞에 소나무와 잣나무가 우뚝 솟아 있고, 집 뒤편에 잣나무 한 그루를 더 그려 넣어 그림의 균형과 조화를 이루었다. 전형적인 삼각 구도가 안정감을 주고, 그림의 간결한 필치는 문인화의 여백미를 한층 돋보이게 한다. 형태를 묘사하는 데 중심을 둔 화원들의 그림과 다르게 제자 이상적의 '인품과 의리'라는 화의를 한층 뚜렷하게 나타내고자 한 추사

선생의 염원이셨으리라 생각된다. 따라서 항간의 '지나치게 여백이 많은 작품이다' 라는 등의 감상은 잘못된 것이라 생각된다.

얼마 전 국립중앙박물관의 한 학예사가 최근 발표한 논문을 통해 추사 〈세한도〉의 치밀한 수리적 구성을 밝혔다고 하는데, 이는 논문의 구상단계에서부터 잘못된, 한국을 포함한 동양화의 기본을 망각한 글이라는 생각이다. 옛 문인 그리고 화원들은 수많은 습작 등을 통해 자연스럽게 작품의 구성과 배치 등을 몸에 익히고 있었다. 이러한 몸에 베인 자연스런 습득의 결과들이 그 작품들에 자연히 드러나고 있는 것이다. 따라서 추사의 경우 〈세한도〉를 포함한 모든 다른 작품들에서 이러한 균형미, 조화미, 특히 서도작품들에 있어 거의 완벽에 가까운 배자미가 나타나는 것은 이러한 연유이다.

그야말로 이 〈세한도〉 작품은 추사의 '서권기' 와 '문자향' 을 느끼게 해 주는 신품이자, 특히 외적인 것, 물질, 지위와 권력을 쫓으며 현대를 살아가고 있는 우리들에게, '인생을 어떻게 살아야 하는가?' 라는 큰 질문에 넌지시 답을 주는 귀중한 작품이다.

去年以晚學大雲二書寄來今年又以
藕畊文編寄來此皆非世之常有購之
千萬里之遠積有年而得之非一時之
事也且世之滔滔惟權利之是趨爲之
費心費力如此而不以歸之權利乃歸
之海外蕉萃枯槁之人如世之趨權利
者太史公云以權利合者權利盡而交
踈君亦世之滔滔中一人其有超然自
拔於滔滔權利之外不以權利視我耶
太史公之言非耶孔子曰歲寒然後知
松柏之後凋松柏是毋四時而不凋者
歲寒以前一松柏也歲寒以後一松柏
也聖人特稱之於歲寒之後今君之於
我由前而無加焉由後而無損焉然由
前之君無可稱由後之君亦可見稱於
聖人也耶聖人之特稱非徒爲後凋之
貞操勁節而已亦有所感發於歲寒之
時者也烏乎西京淳厚之世以汲鄭之
賢賓客與之盛衰如下邳榜門迫切之
極矣悲夫阮堂老人書

도68 〈세한도〉 지본수묵, 1844(59세), 23.3×108.3cm, 개인 소장

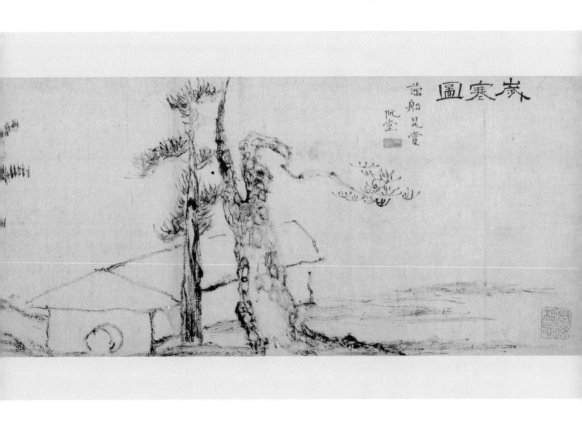

40 | 공유객무公有客無 행서行書 대련對聯

이 작품은 추사 50대 말 작품으로 보인다. 해서를 쓰듯 작품하신 추사 특유의 행서이나 표시(○)한 '간看' 자의 획은 추사 득의획得意劃이 아니다. 그러나 이 획劃을 제외한 부분의 행획이나 작자는 새로운 느낌과 깨달음을 주며, 어느 한 곳도 흠잡을 곳 없이 완벽하다.

다만 추사가 관서 폭 두 자 '완당阮堂'의 배자에서 실수를 하였다. '완당' 두 자 관서는 작자와 특히 배자가 잘못되어 공간감과 자연스러운 느낌이 부족하고, 본 작품의 대자 글자와의 조화가 완전히 이루어지지 않았다. 아마도 무아경에서 써 내려가다 실수하신 듯하다. 하지만 실수한 관서 폭 두 자와 본 작품 '간看' 자의 표시(○)한 획의 부족함을 이외의 글자들이 모두 보상하고도 남는다. 추사 자신도 비록 실수한 작품이지만 다른 작품에서 나타내지 못했던 강한 해서의 느낌을 표현한 행서의 멋 때문에 차마 버리지 못하고 관서하셨을 것으로 생각된다.

도69 〈공유객무〉 대련 김정희

41 | 애호艾虎 행서行書 족자簇子

이 작품은 추사 50대 말이나 60대 초 제주 유배 시에 쓰신 작품이다 해, 행, 예서체를 섞어 '애호艾虎'라 대자로 내려 썼으니, 또 다른 새로운 맛과 멋을 풍기는 작품이다. '애호'는 '늙은 호랑이'라는 의미로 제주도 유배 당시 추사의 마음을 헤아릴 수 있다. "병중시완력病中試腕力(병중의 팔목 힘으로 쓰다)"이라 제발題跋한 글씨 역시 해서, 행서, 예서를 섞은 행획과 운필로 썼으나 본문 두 자와 다른 느낌을 준다. 유배지에서 늙어가고 있는 자신의 모습, 무기력함, 또 병중의 몸으로 자조 섞인 '애호' 두 자를 써 내려가는 추사의 모습이 눈에 선하여 가슴이 저미어 온다.

도70 〈애호〉 족자 김정희. 박영철 구장

42 │ 이재彝齋 권돈인權敦仁 세한도歲寒圖 및 화제畵題에 대한 행서行書 발문跋文

추사가 이재 권돈인의 세한도를 보고 제발題跋한 것으로 이 작품 역시 제주 유배 시절인 50대 말이나 60대 초 작품이다. 이재의 세한도 예서와 해, 행, 예를 섞어 쓴 화제 글씨가 추사의 행서 발문과 잘 조화를 이루고 있는 매우 좋은 작품이다. 이재 권돈인의 세한도 발문도 비록 몇 자 되지는 않지만 절도가 있으면서도 부드럽고 힘찬 행획으로 작자되고 배자된 뛰어난 작품이다.

두 사람 작품을 따로 보면 이재 권돈인 작품도 높은 문인화의 경지를 보여 주나, 추사 작품과 함께 비교하여 보면 이재 작품은 고졸한 맛은

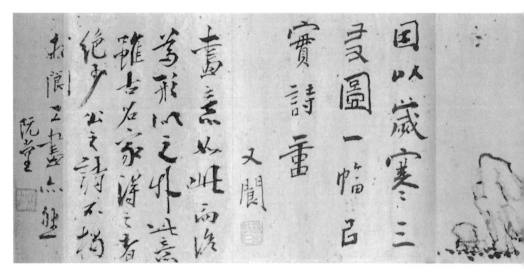

도71 〈이재 권돈인 세한도 발문〉 지본수묵 김정희. 22.1×101.0cm. 국립중앙박물관 소장

물씬 풍기나 생동감 넘치고 음율(리듬감)이 느껴지는 율동미가 부족하여
좀 딱딱하고 옹졸한 느낌마저 든다.

이재 〈권돈인 세한도〉의 예서, 해서, 행서 세 가지 체로 쓰인 화제 글
씨와 추사의 행서 글씨, 그리고 문기가 물씬 풍겨나는 그림이 조화를 이
루어 매우 훌륭한 작품이 되었다. 이후 추사와 이재의 작품 감정에 중요
하다고 생각되는 새로운 '우랑又閬'이라는 권돈인의 관서에 눈길이 가
는 중요한 그림이다.

호고연경好古硏經 예서隷書 대련對聯

간송미술관 소장 예서 대련은 추사 50대 말이나 60대 초 작품으로 보인
다. 물고기가 물 속에서 춤추듯 율동미 넘치는 획으로 작품하셨다. 내
용을 살펴보자.

好古有時搜斷碣 研經婁日罷吟詩
옛것이 좋아 조각난 비석을 찾아서, 그 경(글)을 여러 날 연구해 (비석
에 새겨진) 글을 깨달았네.

협서(書爲 石坡先生 正鑒)의 내용으로 보아 석파 이하응(대원군)에게 주기
위하여 쓰신 작품이다. '삼연노인三硯老人' 이라는 관서에 눈길이 간다.

위작인 호암미술관 소장 예서 대련 〈호고연경好古硏經〉(도 116)과 비
교해 보면 그 획의 차이를 확연히 알 수 있다. 호암미술관 소장 대련에
표시(○)된 부분의 획을 보면 조각난 나무 장작과 같이 뻣뻣하게 보일
뿐 부드럽고 율동미가 넘치는 획이 보이지 않는다. 또 표시(○)된 경經
자의 부분 획은 윗부분인 '一' 획에 비하여 아래의 획들이 너무도 가늘
게 행획되어 균형과 조화를 잃었다. 위작 편 호암미술관 소장 〈호고연
경好古硏經〉(도 116)의 설명을 참조하기 바란다.

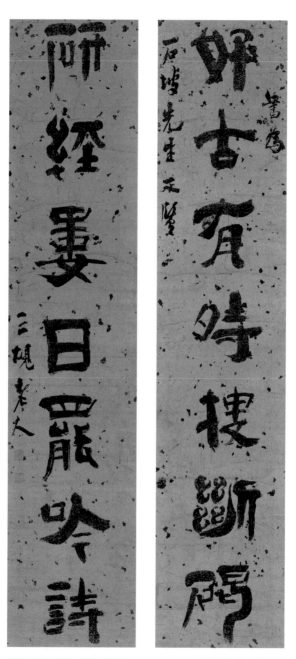

도72 〈호고연경〉 대련 김정희. 29.5×129.7cm, 간송미술관 소장

44 | 화법畫法 서세書勢 예서隸書 대련對聯

이 작품 역시 간송미술관 소장품으로 추사 50대 말이나 60대 초 작품이다. 부드러우면서도 강한 금강석과 같은 획으로 예서획을 사용하여 작품하셨지만, 각 획에서 해서, 전서획의 기운을 느낄 수 있어 여느 작품과 다른 새로운 느낌을 준다. 내용을 살펴보자.

書法有長江万里, 書勢(藝)如孤松一枝

화법은 장강 만 리에 있고, 서세(서도)는 오래된 고송의 한 가지와 같다.

본문 내용 그대로 추사는 이 작품을 그림 그리듯 행획하고 글을 쓰듯 수백 년의 수령을 지닌 듯한 노송의 가지를 그리려 했음이 뚜렷하게 나타난다. 협서 행서 또한 새로운 느낌을 주니 추사 작품 중 이 행서 작품은 고졸한 맛이 다른 작품에서보다 강하게 느껴진다. 금강석과 같은 획으로 작자되고 배자된 '승련노인勝蓮老人' 관서가 작품의 기품을 한층 돋운다.

시중에 유통되는 추사 작품 중 '승련노인勝蓮老人'으로 관서된 위작이 매우 많기 때문에 이 작품의 관서 '승련노인勝蓮老人' 네 자는 추사 작품 감정에 있어 매우 중요한 기준을 제시한다. '승련노인勝蓮老人'으로 관서된 여타 작품들과 비교하며 감상해 보기 바란다.

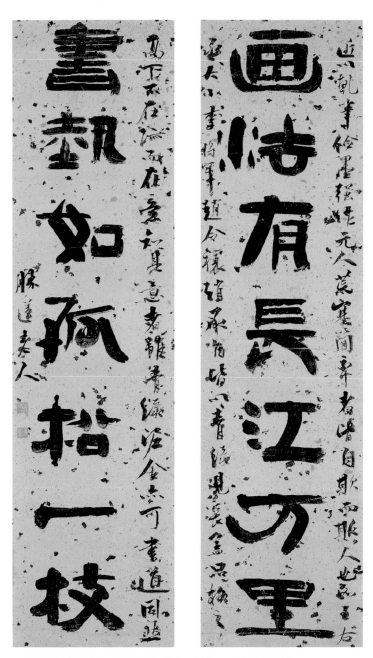

도73 〈화법 서세〉 대련　김정희. 각폭 30.8×129.3cm. 간송미술관 소장

45 | 죽로지실竹爐之室 예서액隷書額

추사 50대 말이나 60대 초 작품으로 생각된다. '대나무 화로가 있는 서재'라는 뜻으로, 모든 예획이 좋으나 표시(○)한 '화火' 자 획은 군살과 기름기가 아직 덜 빠진 획으로 운필되어 있어 아쉬움을 준다. 이 표시된 획 때문에 이 작품을 위작으로 보는 분도 계시나, 표시(○)한 획을 빼고는 물고기가 물 속에서 춤추듯 하는 율동미 넘치는 획으로 거침없이 행획 · 작자되었고, 배자 또한 그림과 같으니 추사가 아니고서는 이렇게 아름다운 집을 지어 내지 못한다. 지면을 자로 잰 듯, 한 치의 오차도 없이 표시(○)한 글자와 글자 사이의 배자 간격과 상하 좌우의 균형을 이루어 한 부분을 제외하고 어느 곳 하나 흠잡을 곳이 없는 작품이다.

190

도74 〈죽로지실〉 김정희. 호암미술관 소장

이 작품은 추사 60대 중반작으로 생각되며, 국립중앙박물관 소장 작품과 마찬가지로 추사가 서한 시대의 동경, 화로, 등잔, 접시 등의 잔편들에 남아 있는 글씨를 임모한 작품이다.

　이 호암미술관 소장 예서 〈임한경명〉과 국립중앙박물관 소장 〈임한경명〉(도 52)을 비교하여 보면, 호암미술관 소장 작품이 좀더 높은 수준의 작품임을 느낄 수 있다. 기름기나 군살이 보이지 않는 획으로, 먹지 않고도 사는 용이 꿈틀하는 듯하더니 몸을 쭉 펴고 다시 꿈틀하다가는 쭉 펴고 비와 바람을 일으키면서, 율동미 넘치는 획으로 해가 지려는 노을진 서쪽 하늘에 한 치의 오차도 없이 선가仙家와 같은 아름다운 집을 수십 채 지은 듯 보인다. 추사 예서획의 진수를 보여 준다고 할 수 있다. 마지막 부분의 '집경문集竟文' 세자는 해, 행, 예서 세 가지 서체를 섞어 쓴 새로운 글자로, 〈임한경명〉 예서를 필흥에 겨워 쓰다 보니 그 여흥이 '집경문集竟文' 세자에 그대로 이어져 나온 서체임을 알 수 있다. 호암미술관 소장 〈임한경명〉 예서 작품은 추사 만년 예서의 귀감서라 할 만하다.

도75 〈임한경명〉 예서 부분 김정희, 호암미술관 소장

47 | 묵소거사자찬 默笑居士自讚(부분)

확실한 추사 진품으로 수작이다. 추사가 옹방강체로 해서를 쓴 시기는 20, 30, 40대 초이나 이 〈묵소거사자찬默笑居士自讚〉은 추사 50대 말이나 60대 초 노숙기의 작품으로 생각된다. 매우 부드럽고 자유자재의 운필로 씌어진 작품으로, 57세 때 작품인 〈영모암 편액 뒷면의 글에 대한 발문〉(도 7)과 같은 서체임을 확인할 수 있다.

이처럼 추사체의 다양함은 후도 〈반야심경〉(도 8)을 보아도 잘 드러난다. 이 외에 〈사공표성책〉(도 9), 〈소요암〉(도 10), 〈백파율사비문〉(도 11), 봉은사 〈판전〉(도 110), 〈대웅전〉(도 135-2), 〈구전편〉(부록 5), 〈양백기사품12칙〉(부록 6) 등 매우 다양함을 알 수 있다. 해서에 4, 5체, 행서에 4, 5체, 예서에 3, 4체, 그리고 전서, 초서 등, 자신이 마음먹은 대로 다양한 작품을 창작할 수 있는 추사의 능력이 그저 부러울 뿐이다.

194

佛乎人情 理靜而不 不悖於天 之際動而 屈伸消長 可否之間 乎中周旋 笑而笑近 近乎時當 當黙而黙

도76 〈묵소거사자찬〉 부분　김정희, 30.2×128.1cm, 국립중앙박물관 소장

⁴⁸반야심경般若心經 첩帖(부분)

추사 50대 말이나 60대 초반 작품으로 보인다. 구양순 해서에 기반을 두고 행획되었다. 추사 특유의 부드러우면서도 강하고 강하면서도 부드러운 운필획이 더해져 더욱 아름다운 느낌을 준다. 추사는 '구양순체'를 습득한 후 '구양순체'를 그대로 답습하여 쓰지 않고, 부드러우면서도 강한 느낌이 들고 모나지 않은 자신의 획으로 썼다는 사실을 이 〈반야심경첩〉을 통하여 확인할 수 있다. 옥을 깎아 놓은 것과 같은 획, 윤기가 흐르는 획으로 신중하고 중후하게 행획되었으며, 조금의 흔들림도 없고 멈칫거리거나 겉날리는 획을 찾아볼 수 없다. 아마도 반야심경(반야바라밀다심경)의 '색즉시공공즉시색色卽是空空卽是色'으로 대표되는 공사상의 이치처럼 마음을 비우고 사심없이 부처님을 공양하는 마음으로 정성을 다한 데 그 이유가 있을 것이다.

이 작품을 50대 말 60대 초로 감상하는 것은 전도 〈세한도〉(도 68)의 발문 글씨(59세)와 비교하여 알 수 있었다. 〈세한도〉 발문 해자는 완전한 구양순체歐陽詢體를 습득하기 이전 작품으로 구양순체에 옹방강체翁方綱體와 예획을 섞어 행획하여 작품한 것이다. 따라서 구양순체 습득 후 쓰여진 이 〈반야심경〉 첩은 세한도보다 시기가 뒤인 50대 말이나 60대 초, 전도 〈백파율사비문〉(도 11)의 행서와 같은 추사 만년 특유의 해서체로 발전되어 가는 시기의 작품으로 확감確鑑한다.

196

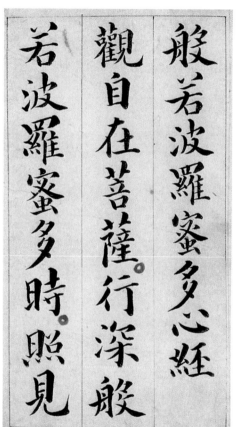

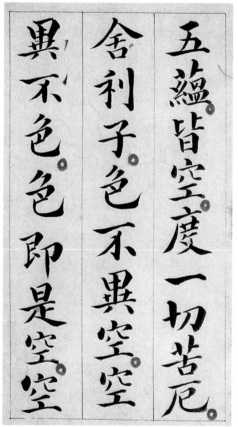

도77 〈반야심경〉첩 부분 김정희, 각폭 24.0×14.0cm, 호암미술관 소장

49 | 편지

추사 60세 때 작품으로 수찰이다. 비록 편지글이지만 추사체 완성기 자체의 특징을 잘 보여 주는 편지글로, 획이 힘차게 행획되어 있어 시원스러운 느낌을 준다.

도78 〈편지〉 1845(60세). 33.0×94.5cm. 개인 소장

50 | 일로향실—爐香室 현판

추사 60대 초반 작품으로 생각된다. 작자, 행획, 글자와 글자와의 이음,
배자가 모두 시원스럽다. 추사자체 완성 직전시기의 작품으로 볼 수 있
다. 획이 넉넉하고 여유 있게 행획되어 있고 공간과의 조화도 좋다. 일
지암에 꼭 알맞은 '일로향실—爐香室' 이니 초의선사가 얼마나 마음 흡족
해하며 좋아했을까?

도79 〈일로향실〉 현판 김정희. 해남 대둔사 일지암

51 | 삼십만매수하실三十萬梅樹下室 예서액隸書額

추사 60대 초·중기 작품으로 생각된다. 용이 여의주를 입에 물고 풍운 조화를 부리듯 꿈틀꿈틀하며 움직이는 획으로 작자하였으니 다른 작품에서 보기 어려운 작자요, 행획으로 새로운 맛과 멋이 난다.

'삼십만 그루의 매화나무 밑의 서재(집)'라는 뜻으로, 예서 획으로 이루어진 작품이라도 '실室' 자의 표시(○)한 부분과 '만萬' 자의 표시(○)한 획은 전서 획의 느낌이 나면서 새롭다. 이점이 추사 서화 예술 작품의 위대함이다. 추사는 작품 작품마다 변화와 새로움을 주는 예술성과 멋을 지니고 있었다.

도80 〈삼십만매수하실〉 예서액 김정희. 간송미술관 소장

52 | 보담재寶覃齋 왕복간往復簡 표지와 편지(부분)

이 간찰첩은 추사가 박정진朴鼎鎭이라는 문인文人에게 보낸 14통의 편지를 모아둔 책으로 전해지고 있는데, 이 14통의 편지를 살펴보니 추사의 진작과 위작이 섞여있었다. 첩 표지의 〈보담재왕복간〉 제는 추사가 아닌 후인後人의 글씨이고, 첩 첫면과 끝면에 세필의 서문과 발문이 전한다. 불행하게도 이름 부분이 지워져 서문과 발문의 글을 쓴 후인을 확인할 수 없어 단정하기 힘들지만 그 내용으로 미루어 추사 편지글의 수신인인 박정진이 아닌 그 후인이 이 간찰첩을 엮은 것으로 생각된다. 박정진이 모아두었던 추사의 편지글을 소장하게 되었던 후인이 당시 추사가 박정진에게 보냈었다 시중에 전해지던 편지글들을 구해 덧붙여 첩을 만드는 과정에서 진작과 위작이 섞이게 되지는 않았을까 추측하여 볼 수 있는데, 이에 관한 보다 정확한 연구가 필요하다고 생각된다.

이 편지글은 〈보담재왕복간〉 14통의 편지 중 한편으로 추사 60대 초반이나 중반 시기의 편지 작품으로 자유롭게 행획되어 있어 시원스러운 느낌을 준다. 자체로 보아 추사체 완성기의 작품으로 보여진다. 작은 편지글이지만 여유있게 행획되었고, 물 흐르듯 막힘없이 씌어져 있어 시원한 느낌을 준다.

도 81 〈보담재 왕복간〉 표지와 편지 부분 김정희. 32.0×48.2cm. 개인 소장

추사 60대 초반이나 중반 작품으로 자신이 전에 지었던 〈산사〉라는 시를 적은 작품이다. 막힘없이 행획되어 시원스러우며 특히 '칠십이구당七十二鷗堂' 관서의 멋이 뛰어난 작품이다. 대략 추사는 50대에 '삼십육구三十六鷗'라는 호를 사용하셨고, 60대에 이 작품과 같이 그 배수인 '칠십이구七十二鷗'를 호로 사용하셨음을 알 수 있다.

도82 〈산사구작〉 김정희. 24.0×60.5cm. 개인 소장

화도비化度碑 모각본摹刻本 발문跋文 행서行書

이 작품 또한 추사의 제주 유배 시절인 60대 초나 중반 자체 완성기 행서 작품으로 〈화도사비 모각본〉을 근거로 여러 가지 서법을 논하면서 '근우 동인일서가(원교 이광사)'의 서법, 특히 운필법을 평한 작품이다.

추사 특유의 금강석과 같은 획으로 씌어있어 힘이 느껴지고 배자에 어떠한 흠도 보이지 않는다. 왕희지, 구양순, 동파 소식, 남궁 미불, 사백 동기창, 송설도인 조맹부, 성친왕 등 중국의 많은 명필가들과 그 많은 고비古碑들을 섭렵하신 후에 자신만의 서체를 만들어 내셨음을 보여 준다. 추사 행서의 진수를 보여 주는 작품으로, 실수한 획, 실수한 자체, 실수한 구도와 실수한 배자가 보이지 않는 신품이다. 이내 마음이 무한한 우주 공간을 나는 듯 시원해진다.

歐碑今海內見者爲七此其一也但原石已誤此本爲第事
溪老人合校宗拓諸本摹別於濟寧學院春也嘗見成
親王所藏一本較此本發字多少不一成親王所藏即南海吳
氏本也此本合校時少未及並如歐法易易於方勁此本
崇得圓神此本歐法自羅代至歷中葉皆悟邁渤海遺武
東人崇奉歐法自羅代至歷中葉皆悟邁渤海遺武
矣歷來甚豎本朝初專學松雪轉失書家舊法不知
歐書之爲何樣其後又高自標此家之習種戶之鍾
王童兩智之香皆學黃庭經遺敎達外是輒卑此宋
顧朱知其所以樂發黃庭遺敎竟主何本耶樂發真
本乃有唐代難得黃庭若軍書以遺發即唐時
經豎書也是以題子固云入道於楷董化度九成願學

三碑題之距今已六七百年 岌岌乎石年之新筆此
此三碑爲楷法之率 程子個山豈不知有樂發黃庭如
是造說也樂發諸法書訛失難護憶此等碑尚存
石石者以瀟源雪人此由唐人字之定軌舍是奉適也
近又東人一書家拈出万意齋以此万意不
石又東人一書家見其不知量也既拈万意
禱極脆不謂書法事揭不諱九宮間架以此萬意
齋力一種沙於書法事見其上句之漿深色濃硏不覺
放筆一笑 禮堂學人湯書於燈影庵中

이 작품은 추사가 제주 유배에서 풀려난 60대 초·중반의 작품이다. 표시(O)한 행획이 그의 마음에 들지 않았을 것이다. 추사는 대련이나 주련을 쓸 때 반드시 해서 느낌이 나는 행서로 작품하셨는데 이 작품도 예외가 아님을 알 수 있다. 내용을 살펴보자.

> 唯愛圖書兼古器 且將文字入菩提
> 오직 그림과 글씨를 사랑하되 옛 그릇(고기)을 겸하고, 또 문文과 자字를 거느리면 보리(깊은 깨달음)에 들게 된다.

오만과 편견으로 현대를 살아가는 우리들에게 많은 가르침을 주는 문구라고 생각한다. 활기 넘치는 획으로 작자되고 행획되어 강한 생동감을 준다. 그러나 표시(O)된 '기器' 자에서 작은 실수가 보인다. 하지만 이 한 부분을 제외한 다른 부분은 어느 곳 하나 흠잡을 곳이 없다.

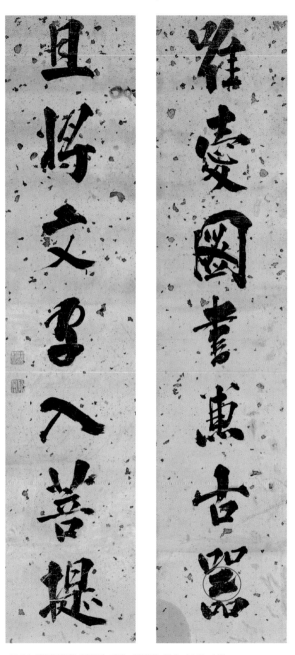

도84 〈유애차장〉 해행서 대련 김정희. 간송미술관 소장

56 | 좌선문坐禪文 행서行書

추사 60대 초반이나 중기작으로 보이며 전술한 일본 학자 등촌린 소장 〈화도비 모각본 발문〉(도 83)보다 후에 작품한 것이다. 추사체 완성기 작품으로 자유롭게 이 세상 저 세상을 마음대로 넘나들며 무소불위하듯 한 작품이니 더 이상의 설명이 필요치 않다. 일제 강점기 때 장택상張澤相 씨 소장품으로 지금은 누가 소장하고 있는지 그 소재를 모르겠으니 가슴이 답답하다. 6.25 당시 인민군에 의해여 집이 불탔다고 하니 〈모질도〉와 함께 소실되었을 가능성이 크다. 이 세상 어디에라도 남아 있기만 기원할 뿐이다.

도 85 〈좌선문〉 행서 김정희. 규격·소장처 미상

57 | 소심란 素心蘭

이 소심란은 제주 유배에서 풀리고 난 얼마 후, 추사 60대 중반에 그리신 작품으로 생각되는데, 화제 및 관서의 필획과 특히 '구경우제溫竟又題'라는 관서가 이를 증명해 준다. 추사 자신이 아주 만족스럽게 생각하고 자찬한 명작이다.

이 작품에 관한 설명을 하기 전에 먼저 하나 짚고 넘어가야 할 문제가 있다. 이 작품의 명칭에 관한 부분이다. 세간에서는 '부작난' 혹은 '불이선란'이라 불리어지고 있는데 이는 모두 잘못된 명칭이다. 이 작품은 '소심란素心蘭'이라 불리어져야 한다. 그 이유를 설명하면 다음과 같다.

《근역서화징》 추사편을 자세히 살펴보면 추사의 고제인 우선 이상적이 그의 문집 《은송당집》에 이러한 시구를 남긴 것을 알 수 있다.

> (중략)
> 知己平生存手墨 素心蘭又歲寒松
>
> 평생 나를 알아주신 수묵이 있으니 '소심란'과 '세한송'이라.

추사께서 돌아가시자 이상적이 눈물을 흘리며 지은 시로 진실된 사제 간의 관계를 보여 주어 현대에 시사하는 바도 크다. 또 '소심란'의 의미를 알아 보면 '빈마음의 난, 무념 난' 등으로 그 풀이가 가능한 바, '우연히 그렸더니 천연의 본성이 드러났네'라는 화제와도 부합됨을 알 수 있다. 따라서 '吳小山見而豪奪 可笑'라는 문구의 해석도 '오소산이 보고 좋아하며 빼앗으려 하니 가히 우습다'가 되어야 할 것이다. 따라서 이 난

초를 소산 오규일이 빼앗아 갔다는 일화도 잘못된 것임을 알 수 있다. '始爲達俊放筆 只可有一不可有二. 仙客老人'이라 제제하신 것으로 보아 이 작품은 달준에게 작품해 주었는데 이로써 달준이라는 사람이 다른 사람이 아니라 우선藕船 이상적李尙迪임을 알 수 있다. 이제 화제를 살펴보자.

> 不作蘭畫二十年 偶然寫出性中天
> 난초를 그리지 않은 것이 스무 해인데, 우연히 그렸더니 천연의 본성이 드러났네.

> 閉門覓覓尋尋處 此是維摩不二禪
> 문을 닫고 찾고 또 찾은 곳, 이것이 유마거사의 선과 다르지 않네.

이 화제는 지금까지 '선'에 이르는 방법을 찾아 헤매었으나, '무념무상'의 마음 상태, 즉 '평상심'의 상태가 '선'에 이르는 길이라는 가르침을 주는 문구이다. 선에 이르는 길이 먼 데 있는 것이 아니라 가까이 즉, '우리의 마음 속 상념을 버리는 것에 있다'라는 뜻이다.

> 若有人强要 爲口實又當以毗耶無言謝之. 曼香.
> 만일 강요하는 사람이 있다면 구실을 위하여 비야리성의 유마의 무언의 사양으로 대답하겠다. 만향.

이는 함부로 난화를 치지 않은 추사의 일면을 말해 주고 있다.

> 以草隸奇字之法爲之 世人那得知那得好之也. 漚竟又題.
> 초서와 예서의 기이함을 그 법으로 삼았으니 어찌 세인들이 만족하게 알고 만족하게 좋아하겠는가. 구경우제(구경이 또 제하다).(부록 2 참조)

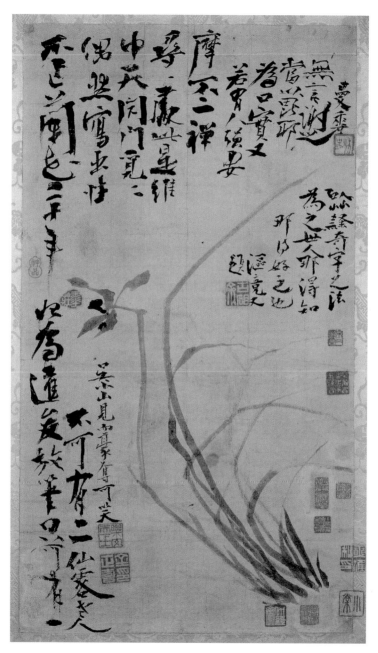

도86 〈소심란〉 **지본수묵** 김정희. 55.0×31.1cm. 개인 소장

강성동자康成董子 해행서 대련

이 작품은 60대 중기작이다. 협서에 이르기를 "일찍이 유석암劉石庵(유
용)의 대련 작품 글씨를 보고 그 필의筆意가 원화하고 신묘하여 써서 태
제에게 주다"라고 하셨듯이, 이 작품 또한 연경 방문 당시 옹방강의 서
재인 '석묵서루'에서 보았을 가능성이 크다. 태제는 추사의 생질(누이의
아들)인 조태제를 말함이다. 석암의 필의筆意를 본받아 유석암체로 썼으
나 운필법이 독특하여 남이 따를 수 없으니, 석암체를 모방해 썼어도 오
히려 석암 작품보다 좋게 생각된다.

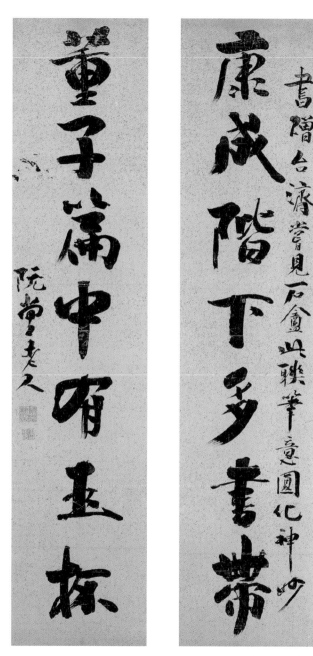

康成階下多書帶
董子篇中有玉杯

書階台濟嘗見石盦此聯筆意圓化神妙

阮堂老人

도 87 〈강성동자〉 해행서 대련 김정희, 각폭 32.0×144.0cm, 간송미술관 소장

59 | 야수野水 행서行書 8곡병八曲屏

이 작품은 60대 중반 작품이다. 추사 자체 완성기의 작품으로 용이 여의
주를 물고 구름을 타고 승천하듯 보이는 매우 아름다운 글씨이다. 붓털
의 길이가 긴, 장호필로 썼음에도 겉날리는 획이 보이지 않고 모든 획이

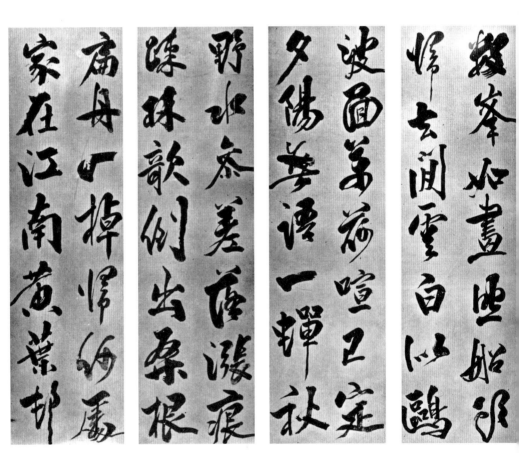

도88 〈야수 8곡병〉 행서 김정희. 규격·소장처 미상

정확하게 운필되어 있어 더욱 아름답고 좋게 느껴진다.

용의 몸통이나 꼬리가 구름 속에 잠시 사라진 듯 가늘게 꿈틀거리는
가 하면 큰 몸통은 구름 밖에 튀어 나와 굵어지기도 하는 조화를 부리는
작품이 아닌가! 한마디로 일품이라 할 수밖에 없다. 8쪽의 대병인데도
그 짝을 잃지 않고 온전히 보전되었으니 수장가에게 감사할 뿐이다.

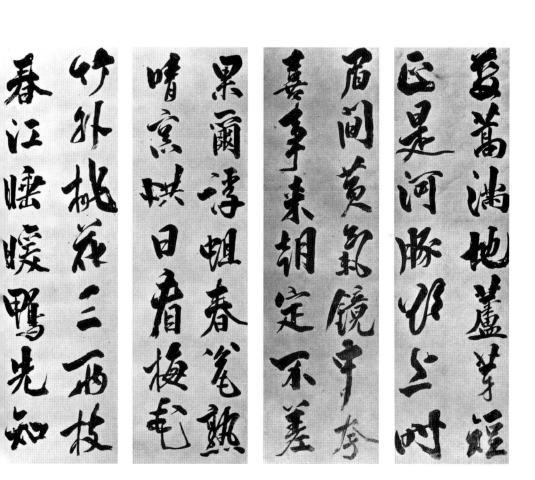

60 | 행서行書 병장屛帳 중 한 폭

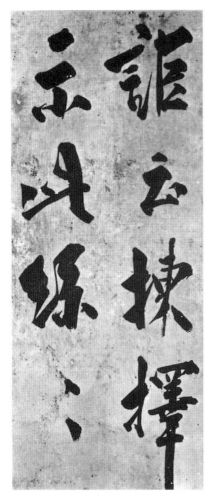

도89 **행서 병풍(한 폭)** 김정희. 규격·소장처 미상

이 작품 또한 추사 60대 중기 작품이다. 용이 여의주를 물고 풍운조화를 부리는 듯 하고, 물고기가 물 속에서 춤추는 듯 율동미 넘치는 획으로 행획, 작자, 배자된 명품이다.

한 가지 흠이 있다면 이 작품도 틀림없이 6곡, 8곡, 10곡의 병장 작품이었을 것으로 생각되는데 필자가 항상 염려한 대로 떨어져 홀로 돌아다닌다는 것이다. 이 작품 또한 여타의 추사 작품들과 같이 새로운 느낌을 주는, 세한도 발문 해서체가 발전한 듯한 맛을 풍기는, 강하고 정중한 해서로 씌어진 작품이다. 흩어지지 않고 온전한 병풍으로 남아 있었으면 얼마나 좋았을까 하는 많은 아쉬움을 주는 작품이다.

61 | 쾌의당快意堂 예서액隷書額

이 작품은 추사 60대 중기작으로 보이며 율동미 넘치는 획으로 행획되었다. 어린아이가 붓을 쥐고 장난치듯 쓴 듯한 천진함이 묻어나는 작자며, 지면 상하 좌우가 꽉 찬 느낌을 주는 자로 잰 듯한 배자가 작품의 격을 한층 끌어올린다. 자유자재로 마음껏 운필한 행획이니 그 상쾌함이 제자題字 '쾌의당'의 의미와 꼭 맞아 떨어진다. 이러함이 추사 작품의 진수가 아니겠는가?

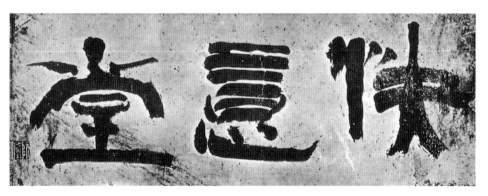

도 90 〈쾌의당〉 예서액 김정희. 고려대 박물관 소장

62 | 무량수각 無量壽閣 현판

추사 61세(1846) 때 작품이다. 예산 화암사의 〈무량수각〉과 부여 무량사의 〈무량수각〉 두 작품이 우수작이다. 나머지 대둔사의 〈무량수각〉(도 60)은 이 두 작품을 임모한 것이 아닌지 의심이 된다. 임모한 것이 아니면 추사 50대 작, 〈신안구가〉(도 25)와 같은 시기 작품으로 생각된다.

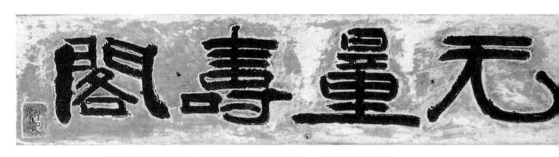

도91 〈무량수각〉 현판 1846(61세). 26.5×120.5cm. 예산 화암사 소장

63 | 난원혜묘 蘭畹蕙畝

이 작품은 60대 중기작으로 새로운 운필법으로 해서, 행서를 섞어서 쓴 예서 작품이다. 율동미 넘치는 활달한 필치로 쓰셨다. 획을 살펴보면 부드러우면서도 강하고 강하면서도 부드러운 추사 운필의 묘가 잘 드러나는 작품으로 수작이다. 어떠한 법칙에도 구속받지 않으면서 법도에 어긋남이 없이 자유로이 작자하고 행획, 배자한 아름답기 그지없는 작품이다.

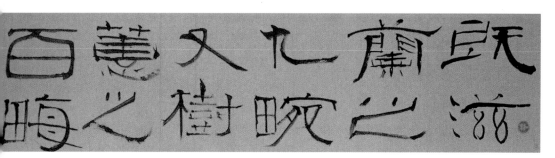

도92 〈난원혜묘〉 김정희. 20.5×99.5cm. 풍서헌 소장

64 | 모질도 耄耋圖

모질도는 6·25 한국전쟁 때 소실된 작품이다. 사진으로나마 볼 수 있으니 그 얼마나 다행인가. 〈모질도〉는 장수를 기원하는 그림으로 이제까지 세간에는 추사가 제주 유배지로 내려 가던 55세 때 작품으로 전해져 왔으나 필자가 감상하건대 화제 글씨로 보아 추사체 완성기인 60대 중반 때 제주 유배에서 풀려나 상경하던 도중에 그리신 것으로 생각된다. 여정 도중 자신의 처지와 닮은 처마 밑의 늙은 고양이를 보게 되었고, 이 고양이에 자신을 이입하여 표현하신 것이라 생각된다. 몸은 처량하고 늙었으나 천하를 제압할 듯한 매서운 안광, 그리고 무엇인가 흡족하게 먹은 듯한 입 등이 역경을 발판으로 자신의 철학과 학문, 그리고 예술을 완성시킨 자신감과 만족스러움을 나타내는 듯하다. 화제 글씨도 금강석과 같은 획으로 단 한번 먹물을 찍어 단숨에 써 냈으니 생기가 넘친다.

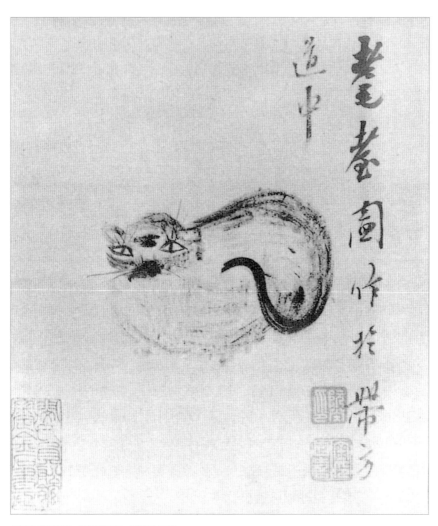

도93 〈모질도〉 1840(55세). 장택상 구장

65 | 편지

추사 66세 때 수찰이다. 비록 편지이지만 추사 만년작으로 완성된 추사 자신의 글자체로 써 내려나간 추사 60대 후반 자체의 특징을 잘 보여주는 작품이라고 할 수 있다. 편지글의 작자, 배자, 행획, 그리고 전체적인 글자의 이음 모두 추사의 진가를 보여주는 작품이라 할 만하다.

도 94 〈편지〉 1851(66세). 22.8×84.5cm. 명지대 박물관 소장

66 | 일본日本 문자지기文字之起 행서行書 원고原稿

이 원고는 추사 60대 중반이나 후기 작품으로 보인다. 일본 문자의 기원과 일본이라는 국호 또한 백제인 황비씨의 제작임을 등을 밝힌 아주 귀중한 논고이다. 아쉽게도 전문이 전하지 않고 마지막 부분이 떨어져 나가 없어 참으로 안타깝다.

추사는 역사, 고증학, 금석학, 종교, 철학 등은 물론이요, 기타 여러 과학에 기초한 책자도 많이 읽고 관심을 가져 이에 관한 문헌도 남겼다고 전하는데, 일본학자 등총린 저서 《청조문화 동전의 연구》를 보면 추사가 세상을 떠나기 전, 2~3일 동안이나 자신의 저서와 원고를 거의 다 불태웠다 하니 그 내용이 거짓이 아님을 이 원고가 증명한다. 왜 추사는 자신의 글들을 불태우신 것일까? 자신의 꼿꼿한 주장이 담긴 글들이 후학들의 눈과 귀를 가리게 될 것을 걱정하신 것일까? 이 논고를 보며 여러 가지 상념들이 머리를 스치고 지나간다.(현재 국립중앙박물관에 기탁 중이다.)

도 95 〈일본 문자지기〉 행서 김정희. 22.0×29.0cm. 개인 소장

67 | 춘풍대아春風大雅 행서行書 대련對聯

추사 65~7세 시 작품으로 생각된다. 내용을 살펴보자.

春風大雅能容物, 秋水文章不染塵

봄바람같이 큰 뜻은 만물을 능히 용납하고, 가을물과 같은 문장은 티끌에 물들지 않네.

이 대련은 중국 청대의 서가이자 전각의 대가였던 등석여鄧石如(등염鄧琰, 1743~1805)의 대련(도 96-2)을 방한 작품이다. 글씨의 원류격인 고비古碑의 글씨에 지대한 관심을 가졌던 추사이고 보면, 전서, 전각의 대가였고, 진한秦漢 이래의 금석학을 익혀 복고적 성향이 강한 서풍을 세웠으며 '비학파碑學派'의 선구자였던 등석여의 글씨에 관심을 가졌던 것은 당연하다 할 수 있다. 하지만 추사의 글과 등석여의 글씨는 보는 바와 같이 매우 다르다. 이는 추사가 글씨의 외양을 따른 것이 아니라 그 뜻을 본받아 쓰신 것임을 보여 주고 있다. 등석여의 글씨는 예서기가 강한 획으로 씌어있고, 추사는 본인 특유의 해행서로 작품하셨다. 추사가 필흥에 겨워 쓴 작품으로 어느 곳 하나 흠잡을 곳이 없다. 줄 상대가 없어 관서, 도인치 않았으며, 왼쪽 밑 부분에 도서를 지운 흔적이 나타나지만 그 필획으로 보아 진품임에 틀림이 없다. 이는 후인後人이 작품을 고가에 매각하기 위하여 도인을 찍었다가 위치가 어울리지 않아 지우고 그 위에 다시 '완당阮堂', '김정희인金正喜印'으로 후인後印한 것으로 생각된다.

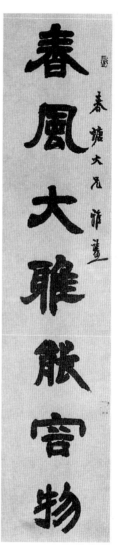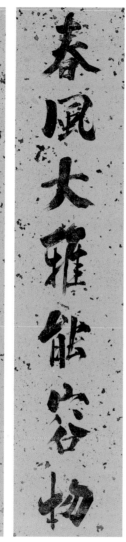

도 96-1 〈춘풍대아〉 대련
김정희. 각폭 130.5×29.0cm. 간송미술관 소장

도 96-2 〈춘풍대아〉 대련
등석여. 각폭 121.5×25.5cm. 소장처 미상

68 | 정부인광산김씨지묘貞夫人光山金氏之墓 묘비전면 탁본

'산山'자를 보니, 후도 〈산숭해심〉(도 203)의 '산山'자와 '숭崇'자의 '山' 부분이 이 비탁본을 보고 흉내냈음을 확실히 느낄 수 있다. 표시 (○)한 부분을 보면, 〈정부인광산김씨지묘〉의 획은 붓댄 운필에 의한 자연발생적인 먹물 튀김의 그림과도 같은 획이지만, 〈산숭해심〉의 '산山'자는 덧칠을 한 듯 흉하기만 하니, 그 필획의 차이는 확연하다 할 수 있다. 이러한 자연스러운 먹물 튀김의 그림과도 같은 획을 그대로 새겨 낸 장인에 그저 감사할 따름이다. 틀림없이 추사의 바람이었을 것으로 생각된다. 추사 선생의 운필법을 온전히 엿볼 수 있는 작품으로 그 누구도 흉내낼 수 없는 운필획으로, 그 작자, 배자 또한 빼어난, 가히 신품이라 할 만하다. 자유자재로 조화를 부리는 듯한 점으로 미루어 추사 만년의 작품임을 알 수 있다.

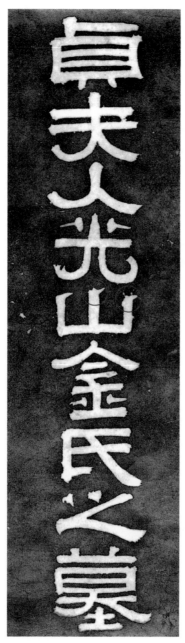

도97 〈정부인광산김씨지묘〉 묘비 전면 탁본
김정희, 104.0×43.5cm, 개인 소장

69 | 소장품所藏品 **목록**目錄

추사의 소장품 목록으로 알려져 있는 작품으로 진품이나 그 내용과 제
작시기 등에 관한 보다 상세한 연구가 필요하다. 여타의 추사작품들과
같이 추사체 완성기의 행서로 한 치의 머뭇거림없이 자유자재로 씌어있
어 아름답다. 글자와 글자 간의 이음, 그리고 비록 작은 글자이지만 작
자와 행획이 다른 행서와는 또 다른 느낌을 준다. 이 단편적 목록으로
미루어 추사 서화 모음의 방대함을 짐작할 수 있다.

도 98 〈소장품 목록〉 김정희, 11.5×55.5cm. 개인 소장

唐研 五雲 齊大小

吳凌小硯一

竹剔筆山洞一別妙堂

竹夢筵一具 跋尾

宣德爐一足 李芳事

英石二方 胃 跋尾

淮石一方 有 跋尾

蘭畫五叉

廣研 四壺 名石知齊大小

紅盒名畫綠一

漢甎一方

竹葉蘭一畫 秋屑硯

木輪自鳴鐘一臺

南坡畫硯裝一

蘇齋圓硯軸一

張古栢蘭撰軸一

鄰禪石蘭秋石之窗褒一

文衡山吳泉蔵若帖一

70 | 소장본所藏本 **목록**目錄

추사 60대 초·중반 작품으로 보인다. 비록 작은 글씨의 책 목록이지만
단정하고 아름다운 해서체로 씌어있다. 다른 해서 작품과 또 다른 맛이
나는 작품이니 추사의 변화무쌍한 서체가 그저 경외스러울 뿐이다. 추사
의 장서는 수만 권에 이른다고 전하는데, 이 장서들이 화재로 소실되어
그 정확한 장서 수와 규모를 확인하기는 불가능해졌으나, 이 소장본 목록
의 존재로 그 규모의 일면을 짐작할 수 있다. 그야말로 그 규모의 방대함
에 놀라지 않을 수 없다.

도 99 **〈소장본 목록〉** 김정희. 규격·소장처 미상

71 | 시경루詩境樓 현판

추사 61세시 작품이다. 예산 화암사 〈무량수각〉(도 91)과 같이 용이 여의주를 물고 용트림하는 것과 같은 군살과 기름기가 보이지 않는, 맑고 깨끗한 금강석과도 같은 획으로 이루어진 작품이다. 아주 강하면서도 부드러운 느낌을 준다. 용이 되기 전 이무기와 같은 획으로 이루어진 작품인 〈잔서완석루〉(도 24)와도 좋은 비교가 된다.

도100 〈시경루〉 현판 1846(61세), 화암사

72 | 대운산방문고 大雲山房文槀 표지 제목과 낙관

이 책서 〈대운산방문고〉는 제자 이상적이 제주도에서 유배중인 스승 추
사를 위하여 북경에서 구해 보내준 것이었다. 이에 추사는 책 표지에
《대운산방문고통례大雲山房文槀通例》라 제하고 '봉래산초제蓬萊山樵題''
라 썼다. '봉래산초蓬萊山樵(봉래산 나무꾼)'라는 관서에 눈길이 간다. 새
로운 느낌이 나는 해서 자로 씌어있다.

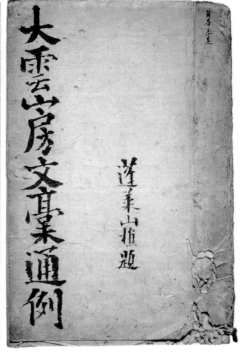

도101 〈대운산방문고〉 표지 제목과 낙관 김정희

73 | 창포익총 菖蒲盆總

본 예서는 〈백석신군비白石神君碑〉(102-2)와의 비교를 통해 확지하게 되었다. 작품 중 행서글을 살펴보니 간송미술관 소장 〈만수기화〉(도 64)의 '만万'자의 '一' 획과 '천동완당天東阮堂'으로 관서된 호암미술관 소장

도102-2 〈백석신군비〉 규격 · 소장처 미상

〈원문노견遠聞老見〉대련(도 16)의 '사士' 자 '一' 획과 같이 매우 가는 획에 굵은 획을 조화롭게 섞어가며 자연스럽게 엮어나갔다. 행서 글들이 아기자기하고 시원스럽게 어우러져 있는 어여쁜 작품이다. 지금으로부터 60여 년 전(1941) 경매 때 나왔었는데 지금은 어디에 있는지 알 수 없다. 또한 이 작품을 보니 간송미술관 소장 〈제장포산첩題張浦山帖〉(도 102-3, 최완수 외, 〈간송문화 48〉, 한국민족문화연구소, 1995, pp.44-45)에서 '동해랑환東海浪環'으로 관서된 전문과 기유년 64세에 썼다는 후문 서체와도 비슷함을 느낀다. 그러나 두 글을 비교하며 살펴보면, 간송미술관 소장 〈제장포산첩〉

도102-1 〈창포익총〉
김정희. 규격 · 소장처 미상

중 전문의 '차시此是'로 시작하는 글씨는 힘차고 시원한 맛이 적고 질질 끄는 듯한 느낌을 주며 획이 약하다. 한편 '기유사월이십일완당己酉四月二十日阮堂'으로 관서된 작품 후문은 약하나 전문보다는 춤추듯 율동미 넘치는 획이 더욱 돋보여 마치 우봉 조희룡의 작품을 보는 듯한 착각을 느낀다. 우봉 조희룡을 구습한 위작자의 작품으로 '완당阮堂' 관서만 없었으면 우봉 조희룡의 우수작으로도 볼 여지가 있는 작품이다. 또한 기유년 추사 64세시면 '노완老阮'으로 관서함이 옳았을 것이다. 이 역시 진품임을 의심케 한다. 따라서 〈제장포산첩〉은 진작과 대조되는 위작임을 알 수 있다. 이 〈제장포산첩〉은 비록 위작이나 추사 작품의 진위를 가리는 데 있어 참고가 되는 작품이라 할 수 있다.

도102-3 〈제장포산첩〉 25.4×18.0cm. 간송미술관 소장

74 | 소동파蘇東坡 초상肖像

위모 작품인 후도 〈소동파 초상〉(간송미술관)(도 126)과 비교해 보면 그 차이가 확연하여 더 이상의 설명이 필요하지 않다고 생각된다. 예서 '파 공오하소전진상坡公吳下所傳眞像 제題'는 추사 소서이고 화제 행서는 이 재 권돈인의 글이다. 참으로 좋고 좋은 작품이다.

도103 〈소동파 초상〉 지본수묵. 23.0×38.7cm. 개인 소장

75 | 단연端硯, 죽로竹爐, 시옥詩屋

한마디로 신품이다. 추사 만년의 득의 작품이다. 그야말로 군더더기가
없는 골기와 같은 획으로 조금의 기름진 느낌도 없이 쓰인 작품이다. 간
송미술관 소장 예서 대련 〈황화주실〉(도 26), 〈대팽두부〉(도 27), 필자
소장 〈설백지성〉(도 28)과 더불어 추사 만년 예서 글의 모범을 제시하는
작품이다.

도104 〈단연, 죽로, 시옥〉 김정희. 81.0×180.0cm. 영남대 박물관 소장

240

76 | 촌은구적 村隱舊蹟

이 작품 또한 명작이다. 전서획에 예서 획을 약간 가미한 획들로 씌어진 작품으로 아무리 칭찬하고 찬양하여도 부족한 신품이라 할만하다. 이 〈촌은구적〉 작품과 후도 〈효자 김복규비〉 탁본(도 153)을 비교하여 살펴보면 추사의 진작과 위작의 차이를 명확하게 알 수 있다. 위작 비각 탁본은 추사의 진작이라 할 수 없는 흉악한 위작임을 알 수 있다. 후도 위작 탁본의 설명을 참조하여 비교하며 감상하기를 바란다.

도105 〈촌은구적〉 김정희. 규격·소장처 미상

77 | 숙인상산황씨지묘 淑人尙山黃氏之墓

도106 〈숙인상산황씨지묘〉 앞면 탁본
1849(69세). 125.6×37.5cm. 서산 개심사 옆

《완당평전》에서는 전서篆書라 설명했으나 필자가 감상하기에는 〈백석신군비〉(101-2)를 모방하여 쓴, 예서에 해서체를 조금 섞어 작품한 것으로 보이며, 보기 드문 걸작이라 생각된다. 표시(○)한 '산山'자와 후도 위작 〈산숭해심〉(도166)의 '산山'자와 비교해 보면 그 획의 차이를 명확하게 알 수 있다(전도 〈정부인광산김씨지묘〉(도97) 묘비 해설 참조). 추사는 행서나 예서, 전서, 초서 모두 해획楷劃 또는 해서楷書체를 가미하여 쓰셨다. 이것이 추사체의 특징 중 하나이다.

78 | 초의에게 보내는 편지

초의선사의 '일로향실이처一爐香室移處'에 보낸 편지로 매우 좋다. 표시(○)한 '시試'자 2자를 위작품인 〈윤생원에게 보내는 편지〉(도 152)의 '시試' 자와 비교해 보자. 비교하여 살펴보면 그 획의 차이를 확연하게 느낄 수 있다. 그리고 이 진품 편지의 '시試' 2자를 보면, 똑같은 작자와 행획이라도 '시試' 자는 표시(○)한 획을 짧게 하고 '시試'는 길게 행획하여 변화를 주었다. 이러한 점이 추사 예술의 특징과 추사의 비범함의 일면을 보여준다 할 수 있다.

도107 〈초의에게 보내는 편지〉 김정희. 28.5×48.5cm. 태평양 박물관 소장

79 | 영하스님에게 보내는 편지

조금의 머뭇거림도 없이 씌어진 시원한 느낌이 물씬 풍기는 편지 작품
이다. 편지의 글들을 유심히 살펴보면, 붓을 꼿꼿이 세워서 행획하였던
추사 자체 운필법의 특징이 두드러지게 나타난다.

도108 〈영하스님에게 보내는 편지〉 김정희. 24.5×35.5cm. 직지사 성보박물관 소장

비록 임서이지만 고졸한 서체를 연구하는 데 있어 서체 연구에 중요한
자료가 된다. 색이 많이 퇴색해 흐리고 작은 작품이지만 추사의 고졸한
맛을 엿볼 수 있다.

　〈예학명瘞鶴銘〉은 중국 강소성 초산이라는 양자강의 작은 섬에 남아
있는 석각 글씨를 이름이다. 크게 기교를 부리지 않은 순수함, 글씨의
무게감이 느껴지는 글씨로 추사의 고졸함을 사랑하는 마음을 알 수 있
다. 완전한 기교의 단계 후에 오는 고졸의 경지가 가장 높은 글쓰기의
경지임을 보여준다.

도109 〈예학명 임서〉 부분　김정희. 규격·소장처 미상

⁸¹ | 판전板殿 현판

대자大字 해서 현판으로서 더 이상의 설명이 필요치 않을 만큼 많이 알려져 있는 명작이며, 추사의 서체를 연구하는 데 있어 기본이 되는 매우 귀중한 사료이다. '2장 추사 서도의 이해'에서 설명한 바와 같이 추사 운필법을 명료하게 보여주는 작품이다. '판板'자의 '목木'부분 'ᄀ'획과 봉은사〈대웅전〉(도 135-2) 현판 '대大'자의 'ᄀ'획을 보면, 앞에서 설명했던 대로 8단계의 과정을 거치는 운필법으로 행획한 것임을 알 수 있다.

추사 선생 71세 때 돌아가시기 3일 전에 쓰셨다고 전해지는, 추사께서 이 세상에 남기신 마지막 작품이다. 이 시기 추사는 봉은사에 머물고 계셨고 당시 봉은사에서는 화엄경을 목판으로 만드는 작업과 이 완성된 화엄경 판을 보관할 목적으로 전각의 축수 작업이 진행 중이었다. 마침내 화엄경 판과 전각이 완성되어 화엄경 판을 전각에 비치하고 당대 최

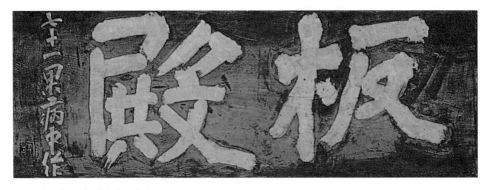

도110 〈판전〉 현판 김정희. 봉은사

고의 석학이자 서예가인 추사 선생께 이 전각의 현판 글씨를 부탁하게 되었는데, 이렇게 해서 만들어진 작품이 '판전'인 것이다. 추사는 큰 글씨로 '판전板殿'이라 쓰신 후 옆에 추사 만년의 무르익은 행서로 '칠십일과병중작七十一果病中作'이라 관서하신다. 이 관서로 미루어 당시 추사의 건강이 매우 좋지 않았음을 알 수 있다. '판전' 해서 대자 역시 꾸밈없는 고졸한 최상의 서도 경지를 보여 주고 있다. 이는 '화엄경'이 지니고 있는 내용과 무관하지 않다. 화엄경은 석가여래가 깨달음을 얻고 그 진리를 설법하는 내용이 주된 것으로 알고 있다. 불가의 여러 경전을 습득하시고 불교의 교리에 누구보다 밝으셨던 추사가 그 내용을 모를 리 없었다. 그는 이 작품을 쓰시며 석가여래의 깨달음을 자신의 생에 이입하셨으리라! 도대체 추사께서 깨달았던 진리는 무엇이란 말인가. 인생의 허망함이었을까, 아니면 아무런 욕심도 없는 무욕의 진리였을까. 아니 둘 다였을지도 모른다.

작품을 하신 후 3일만에 돌아가셨다는 사실을 필자가 알고 있기 때문일까? 추사의 다른 만년 작품보다 더욱 그 경지가 심오하고 높아 보여 숙연해진다. 이 작품을 한참 바라보며 흐르는 눈물을 금할 길이 없다.

並畸庵諸名宿各有
見識与鴉相上下其
於透空似皆淺於鴉
子以三人鴉是大唐
大鴉詩是朴大唐天
之空昔有人云禪是
天子之禪也耳尚記
鴉眼細而點瞳碧射
人雖火滅灰寒瞳碧
尚存見此三十年後
落筆呵三大笑應
如三角道峰之間

海鴉 大師影

七十一果寄題

4

투사위작

海鷗之
皆空之
色之空
宗非也不在於宗文
或謂之真空從然矣
吾又恐真之累具空
又冰鷗之空也鷗之
空即鷗之空空生大

1 | 선계비불 禪偈非佛

한마디로 우수한 위작이다. 첫째로 획이 아주 약하다. 획획마다 속빈 강정 같아서 속이 꽉 차 보이지 않으며, 작자, 배자, 행획으로 보아 이 재 권돈인을 구습한 작자의 위작이다. 서슴없이 머뭇거리지 않고 행획 했기 때문에 수준 있는 위작품이 되었다. 획이 좀더 강하게 행획되었다 면 틀림없는 이재 권돈인 작품이다. 《완당평전》에서는 이 작품을 추사 행서 작품 중 추사체다운 명작 또는 대표작, 추사 행서체의 기준이 되는 아주 우수한 작품으로 설명하고 있는데, 그러하다 할 만큼 뛰어난 위작 이라 할 수 있다. 추사의 진작 행서 〈옥추보경중각서〉(부분)(도 55)와 비 교해 보면 뚜렷하게 그 획의 차이를 볼 수 있다. 그뿐만 아니라 이재 권돈인 작품인 행서 〈기제우사연등寄 題芋社燃燈〉(도 179)과 비교해 보아도 획의 허虛와 실實을 명확하 게 알 수 있다.

도111 〈선계비불〉 25.3×14.4cm. 간송미술관 소장

2 | 선면묵란 扇面墨蘭

전도 〈인정향투란〉(도 15)이나 〈소심란〉(도 86)과 비교해 보면 이 선면묵란이 위작이라는 것이 확실해진다. 즉 난옆 중 표시(○)한 부분이 두꺼워 추사의 필치와 확연히 차이가 나며 꽃도 화점花點이 매우 다르다. 그러나 '인정향투人靜香透' 제자題字와 '추사秋史' 관서는 틀림없는 것으로 보이니 이상하다. 자세히 살펴보니 화제, 관서 모두 고무나 나무 등으로 모각하여 찍고, 오래 전에 만들어진 작품으로 보이기 위해 비벼댄 흔적이 보인다.

도112 〈선면묵란〉 규격·소장처 미상

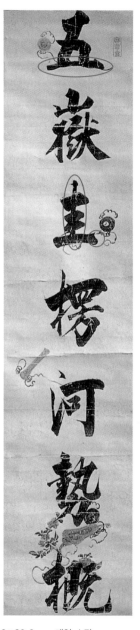

3 | 육경근저 六經根柢 대련 對聯

이 개인소장 〈육경근저〉 작품이 호암미술관 〈육경근저〉(도 114)보다 잘 쓰인 위작품이다. 표시(○)한 획이 턱없이 약하고 추사답지는 않으나, 흥선대원군(이하응)의 서체를 많이 구습한 작자의 위작으로 보인다. '청전산인青篆山人'이라 관서한 것으로 보아 추사 30대 후반이나 40대 작으로 보아야 하는데, 이 위작품의 서체는 50대 말, 60대 초의 서체로 보이니 연대를 측정함에 있어서도 오류가 있음을 알 수 있다. '석파石坡'라 관서되었다면 흥선대원군 작품으로 볼 사람이 많았을 정도로 잘 만들어진 위작이다.

도113 〈육경근저〉 행서 대련 125.0×30.0cm. 개인 소장

4 | 호암미술관 소장 육경근저六經根抵 대련對聯

우선 획이 괴이하면 추사의 작품이 아니라고 할 수 있다. 모든 서화 작품은 눈으로 보아 아름다워 보는 사람이 즐겁고 흥미로워야 하는 것이 그 첫 번째이고, 그 다음으로 철학적 '성문격치지학聖門格致之學'을 담고 있어 더욱 깊은 성경聖經적 아름다움이 있어야 한다. 이 위작품은 약한 획으로 억지로 괴이하게 만들었으니 보기 흉할 수밖에 없다. 추사의 괴이한 듯 보이는 획은 마음을 비우고 무심코 행획한 데서 자연스럽게 우러나온 매우 곱고 아름다운 획이라 할 수 있다. 하지만, 이 위작품의 표시(○)한 부분 획을 살펴보면 굳은 살이 너덜너덜 붙어 있는 것처럼 보기 흉하다. '승련노인勝蓮老人'이라 제題한 관서도 진작 〈화법 서세〉(도73)의 '승련노인勝蓮老人' 관서와 비교해 보면 확연히 다름을 알 수 있다. 또 협서의

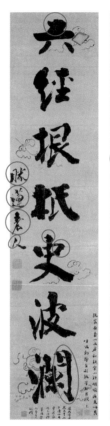
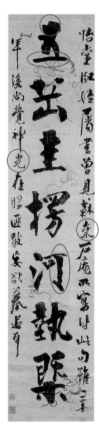

도114 〈육경근저〉 대련 126.5×29.8cm. 호암미술관 소장

'재齋' 자를 살펴보면, '재齋' 자가 '재齌' 자로 작자되어 있음을 알 수 있다. 하지만 추사, 이재 모두 이와 같이 작자하지 않았음이 분명하기 때문에 '재齋' 자가 '재齌' 자로 작자되어 있는 것도 위작임을 보여주고 있다.

첫째, 획이 약하며 물고기가 물 속에서 춤추듯 하는 율동미와 생동감이 전혀 보이지 않는다. 작자와 행획으로 보아 우봉 조희룡을 구습한 작자의 위모작이다. 특히 '광光' 자의 'ル' 부분 획을 전도 추사진작 〈고목증영〉(도 50)의 협서 '야운선생野雲先生' 중 '선先' 자의 'ル' 부분 획과 비교해 보면, 이 위작품의 '광光' 자는 어딘지 균형을 잃어 불안해 보이고 '야운선생'의 '선先'은 균형이 잡혀 안정감을 준다. 또 다른 진작 호암미술관 소장 〈원문노견 대련〉(도 16)의 관서 '묵림선생墨林先生'의 '선先', 전도 〈동몽선습〉(도 6)의 '선先' 자와 비교해 보아도 이 위작 '광光' 자와 같지 않으며, 다만 같은 위작품인 후도 〈주광단전〉(도 143)의 '광光' 자와는 꼭 같으니, 위작을 보고 위작했음을 알 수 있다. '단파檀波'로 관서된 좋은 작품을 보지 못하였으며 표시(○)한 자의 획이 약하다. 추사진작인 〈고목증영〉과 비교해 보면 더욱 확실해진다. 전도 위작 호암미술관 소장 〈육경근저〉(도 114)에서 설명한 것과 같이 '소재蘇齋'의 '재' 자를 '棗'로 쓴 것도 이상하다. 추사 아니 권돈인도 좀처럼 '재齋'를 '棗'로 작자하지 않았다. 다만 같은 위작인 〈육경근저〉(도 114)의 '재棗' 자와 일치하여 위작임을 알 수 있다. '선先' 자는 전도 〈천축고선생댁天竺古先生宅〉(도 56)의 '선先' 자를 모방했음을 알 수 있다.

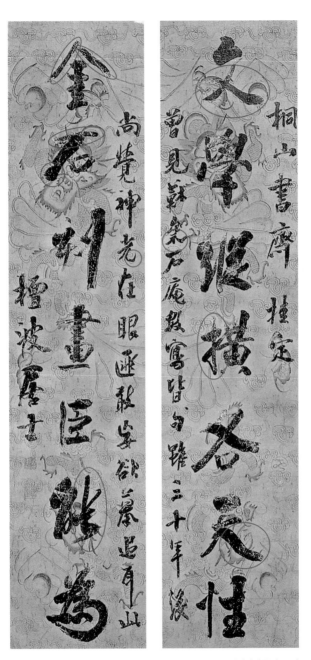

도115 〈문학종횡〉 행서 대련 각폭 130.8×30.8cm. 부산시립박물관 소장

6 | 호고연경 好古硏經 대련 對聯

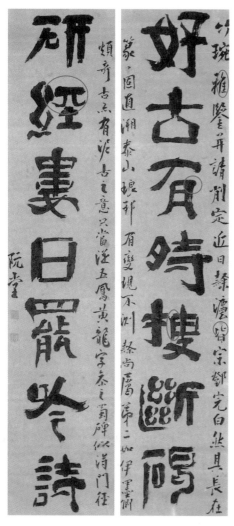

도116 〈호고연경〉 대련 각폭 124.7×28.5cm, 호암미술관 소장

이 위작품은 등총린 저서에 올랐다 하여 추사 작품 중에서도 대표작으로 칭송받는 작품이다. 표시(○)한 본문 대자는 강하게만 보일뿐 춤추듯한 생동감과 율동미 넘치는 획이 아니며, 특히 '경經' 자의 표시(○)한 부분이 위의 'ㅗ' 획은 두껍게 굵고, 밑의 '儿' 부분은 가늘게 행획되어 균형을 잃어 보기 흉하다. 간송미술관에서 소장하고 있는 석파 대원군에게 써 준 이와 똑같은 문장의 예서 대련(도 72)과 비교해 보면 확실해진다. 행서로 쓴 협서 '아雅' 자의 '隹' 부분, '개皆' 자의 '匕' 부분, '직直' 자의 '十' 부분이 모두 한결같이 추사가 기피하는 획이며, 이재 권돈인이 즐겨 쓰는 획이니 이재를 구습한 작자의 위작임을 확실히 알 수 있다. '이재彝齋'로 관서했다면 진품으로 볼 수 있으나 '완당阮堂'으로 관서되어 있기 때문에 위작이 될 수밖에 없다.

256

7 | 편지

추사 48세 때 조눌인에게 보낸 편지라 전하는데 그 진위를 가리는 데 굉장히 힘들었던 매우 잘 만들어진 위작품이다. 표시(○)한 행획이 추사답지 않다. 특히 표시(○)한 '천天' 자를 보면 전도 〈천축고선생댁〉(도 56)의 '천天' 자를 보고 모방한 것이 확실하다. 이 작은 편지글에 나오는 '천天' 자 2자 모두 똑같이 행획되었다는 것도 의심이 간다. 조눌인曹訥人에게 보낸 편지로 이렇게 된 위작이 많으니 더욱 놀라운 일이다. 혹자는 이 작은 편지 글씨에도 추사 특유의 '천天' 자를 써 넣었으니 조눌인에 대한 예우가 아니겠는가라고 할지 모르나 이 편지의 행획, 작자, 배자는 모두가 추사의 글씨와 거리가 있다. 그런데 어찌 '천天' 자 2자만 가지고 추사 작품이라고 말할 수 있겠는가? 진품 수찰들(도 12, 13, 43, 45, 47, 48, 62, 78, 94, 107, 108), 특히 개인 소장 추사 37세 때 수찰(도 45)의 '천天' 자와 비교해 보면 확실해진다.

도 117 〈편지〉 29.0×65.0cm. 개인 소장

8 | 편지

추사 53세 때 조눌인에게 보낸 편지라 전하는데 표시(○)한 행획이나 작자, 배자가 추사답지 않고, 전체적인 이음이 조잡해 보이고 시원스럽지 않으니 전도(도 117) 위작 수찰보다 못하다. 무술년이면 추사 53세 때인데 전혀 이 당시의 추사의 글씨가 아니다. 추사가 조눌인에게 보냈다 전해지는 편지작품 중 진품을 보지 못했다. 앞의 위작 편지와 동일한 위작자의 작품임에 틀림없다. 추사의 서체를 어느 정도 이해한 필재가 있는 위작자의 작품이다.

도118 〈편지〉 28.0×44.4cm. 국립중앙박물관 소장(동원 기증)

부국문화재단 소장 추사 57세 때의 진품 〈편지〉(도 62) 글과 비교해 보면 확실히 알 수 있다. 아무리 편지글이지만 운필, 행획이 매끄럽고 자연스럽지 못하여 어딘지 어색하고 답답한 느낌이 든다. 표시(○)한 자체와 행획, 특히 '래來' 자의 '十' 부분으로 보아 우봉 조희룡과 이재 권돈인을 구습한 작자의 위모작 편지임에 틀림없다.

도119 〈편지〉 30.8×46.5cm. 부국문화재단 소장

10 | 산수도山水圖 발

'나수那廋'로 관서되었으니, 소치 허련화(그림)에 이재 권돈인이 제발한
것이라 생각할 수 있다. 표시(○)한 작자, 행획을 자세히 살펴보면, 우봉
조희룡을 구습한 위작자가 '나가산인那迦山人'을 추사의 아호로 오인하
고, '나수那廋'로 관서한 위제偽題이니 소치의 산수화가 아깝다.

도120 〈산수도〉 발 지본수묵, 24.8×34.0cm, 호암미술관 소장

11 | 연식첩 淵植帖(부분)

추사체를 많이 연구한 위작자의 작품이다. 첫째 약한 획으로 글자 하나 하나 작자한 듯 딱딱한 느낌이 나며 배자, 행획이 매끄럽지 않아 전체적으로 작품이 조화를 이루며 어우러지지 않았다. 행서 아닌 해楷 자를 나열해 놓은 듯이 보이니 춤추는 듯한 율동미와 생동감도 부족하다. 표시(○)한 부분은 더욱 획이 약하거나 딱딱하여 따로 노는 듯 행서 느낌이 부족하며 묵색도 고르지 못하다. 획이 약하고 보잘 것 없는 것은 그렇다 하더라도 행서의 작자 및 글자와 글자와의 이음, 전체적 조화, 뭐 하나 제대로 된 부분을 찾아 볼 수 없다. 이 작품은 여러 가지 획 중에서도 점획이 얼마나 어려우며 작품의 아름다움을 결정짓고 좌우하는지 잘 보여주는 위작품이다. 서예의 꽃이라 할 수 있는 행서가 어찌 보면 '해행초예' 서 중에서 가장 어렵다 할 수 있는데, 요즘 서예가들이 심지어 해서는 뒤로하고 행서로 바로 들어가 행서로 일관하는 것은 행서를 쉽게 보고 행서의 어려움을 모르는 것이다. 특히 추사의 행서는 4체 혼용 아니면 5체의 혼용이거나 아니면 최소한 해, 행, 예의 혼용이 많다.

도121 〈연식첩〉 부분 각폭 23.1×12.1cm, 개인 소장

괴이하고 험하다고 하여 추사로 본 위작이다. 첫째, 획에 군살이 붙어 보기 흉하다. 처음 붓대는 획과 끝마무리 획을 살펴보면 율동미가 부족하고 자획마다 제대로 마무리가 되지 않고 얼버무린 듯 보인다. 작자를 살펴보면, 전도 〈명월매화〉(도 67)의 '주住' 자를 그대로 모작했으나 표시(○)한 부분 획이 매우 다름을 쉽게 알 수 있다. 대련 공간으로 보아 이 작품의 작가가 추사였다면 협서에 관서하였을 것으로 믿는다. 작자, 배자로 보아 추사 작품을 보고 임모한 듯한데 쓸데없는 군살이 많은 것이나 행획의 느낌으로 보아 탁본으로도 보이며, '가家' 자의 표시(○)한 획, '두斗' 자의 'ㄴ' 획, '남南' 자의 표시(○)한 획이 이상하다. 특히 표시(○)한 '창窓' 자가 예서로 씌어있는 작품 중 좋은 작품을 보지 못했다.

도122 〈가주북두〉 대련 각폭 135.5×36.5cm, 소장처 미상

13 | 예서隸書 병장屏帳(부분)

이 위작 예서 병장의 작자, 배자는 그럴 듯하나 춤추듯 하는 율동미와 생기가 부족하고 획이 둔탁하여 예쁘지 않다. 본문 예서는 진품을 보고 임모한 듯 우수한 위작임에 틀림없으며 행서를 살펴보니 전도 진작 〈창포익총〉(도 102-1)을 보고 임모한 것이 분명해 보인다. 행서의 작자, 배자, 행획으로 보아 이재 권돈인을 구습한 위작자의 작품인 듯하다. 글 내용뿐만 아니라 '족足' 자 한 자만을 비교해 보아도 확실히 알 수 있다.

도123 **예서 병장 부분** 각폭 100.9×31.2cm. 소장처 미상

14 | 증인 오언고시 五言古詩

작품을 감상할 때 진품을 대하면 바로 곱고 아름다움이 느껴져야 하고 시
원스러워야 한다. 이 위작품은 대자를 쓰듯 행획했으나 획이 시원스럽지
못하고 획과 획, 글자와 글자와의 이음이 어색하여 자연스럽지 않아, 전체
적으로 어울리는 균형미, 조화미가 많이 부족하게 보인다. 《완당평전》에
서는 구양순의 힘 있는 결구로 비문을 쓰듯 써내려 갔다고 설명했으나 필
자가 보기에 나긋나긋한 느낌은 지나칠 정도이며 내려 그은 획은 구양순의
힘찬 획이 아님을 표시(○)한 부분의 획을 통해 확연하게 느낄 수 있다. 특
히 '고古' 자의 표시(○)한 부분 획은 추사는 즐겨 쓰지 않고 이재가 즐겨
쓴 획이니, 이재 권돈인을 구습한 작자의 위작임을 알 수 있다.

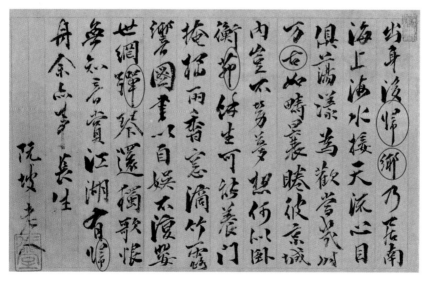

도124 〈증인 오언고시〉 22.6×33.3cm. 개인 소장

15 | 시우란 示佑蘭

추사의 아들(서자) 상우를 위하여 추사가 그려주었다고 전해지는 이 〈시우란〉을 후도 〈증 번상촌장란〉(도 182) 이재 권돈인 작품과 비교해 보면 구도나 난엽, 난화가 거의 같아 보인다. 이재 권돈인의 난엽은 거의 추사에 가까운 운필획이나, 다만 다르다면 난엽 중간 부분이 약간 두껍다. 〈인정향투란〉(도 15) 〈소심란〉(도 86)과 비교하며 감상해 보면 확실하게 느낄 수 있다. 이 위작 난엽도 이재 작품과 같이 난엽 중간 부분이 약간 두꺼움을 볼 수 있어 〈증 번상촌장란〉(도 182)을 보고 위모했음을 알 수 있다. 그러나 난엽, 난화의 획력이 〈증 번상촌장란〉에 미치지 못하며,

도125 〈시우란〉 23.0×85.0cm. 개인 소장

화제도 차분하고 정중한 맛은 있으나 획이 매우 허약하다. 표시(○)한 '사란寫蘭', '중中'자의 내려 그은 획이 아주 약하며 '래來'자의 '十' 부분은 추사는 즐겨 쓰지 않고 이재가 즐겨 쓰는 획이며, 작자, 배자, 행획의 전체적 균형 등으로 보아 추사 작품과 다름을 알 수 있다. 특히 춤추는 듯한 율동미와 생동감 넘치는 획이 아니다. 전도 진작 〈권돈인 세한도 발문〉(도 71), 〈창포익총〉(도 102-1) 행서 등과 비교해 보면 확연히 다름을 알 수 있다.

2006년 추사서거 150주년을 기념해 국립중앙박물관에서 기획했던 전

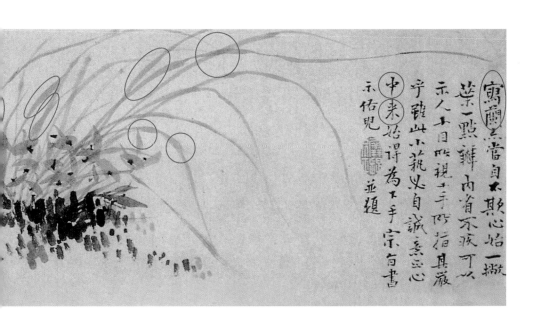

시의 도록 〈추사 김정희 학예일치의 경지〉 뒷부분에 수록된 한 학예사의 글을 살펴보면, 이 〈시우란〉을 몇 가지 이유를 들며 추사 유배시절 작품으로 진작이라는 의견을 밝혔다. 그 이유들을 살펴보면, 이 〈시우란〉의 화제글에서 나타나는 횡획과 종획의 굵기 차이가 추사 서체의 전형적 특징이라는 점과 이 화제글이 추사의 대표작 중 하나인 세한도 발문글 그리고 개인소장 추사 61세시 수찰(전시도록 p. 381 참조) 글씨와 비슷하다는 것이다. 이러한 그의 견해는 많은 오류를 가지고 있다. 우선 대부분의 추사 글들에서 보여지는 횡획과 종획 굵기의 차이는 추사의 독특한 운필법에 의한 행획과 작자에 의한 자연스러운 결과물이고, 이러한 획들은 특유의 강함과 부드러움을 동시에 가지고 있다. 그리고 이에 더하여 글과 글의 위치를 공간과 어울리게 적재적소에 위치시키는 배자의 과정을 통하여 모든 추사의 진작작품들은 거의 완벽한 균형과 전체적인 조화를 이룬다. 그렇다면 이 위작의 화제글이 추사 글의 이러한 특징들을 담고있다고 말할 수 있을까? 위에서 표시(○) 지적한 부분 이외의 거의 모든 자들에서 추사다운 행획, 작자, 배자의 특성을 찾아 볼 수 없다. 또, 위 학예사의 논리를 따르자면, 모든 횡획과 종획의 굵기 차이가 나타나는 작품들을 추사 진작작품으로 볼 수 있다는 말이 성립될 수 있는데 이는 말이 되지 않는다. 또 이 위작의 화제글을 〈세한도〉의 발문과 비교

하며 서로 통한다 했는데, 도대체 어느 부분이 통한다는 것인지 이해할 수 없다. 세한도 발문의 추사 진작 글과 이 위작의 화제글을 필자가 위에서 설명한 추사 진작들에서 나타나는 행획, 작자, 배자의 특성을 상기하며 다시 한 번 자세히 비교하여 보기 바란다. 또, 이 위작 화제글을 개인 소장 61세시 편지글과도 비교하였는데 필자가 이 편지를 살펴보니 추사의 진작이 아닌 위작 수찰이어서 이 두 위작의 글을 비교하는 것이 무슨 의미가 있는지 의문이 든다. 행획, 작자, 배자 등 다른 점을 언급하지 않더라도 수찰의 글이 점점 좌측으로 기울고 있는 이 편지 작품을 추사 61세시 만년 편지글이라 할 수 있을까? 물론 행획, 자체, 배자에 있어서도 어느 것 하나 추사다운 면을 갖추고 있다 할 수 없다.

16 | 소동파초상 蘇東坡肖像

본 위작품은 추사와 추사의 서자(김상우金商佑)의 합작품이라 전해지고 있다. '염기髥記(염이 기록한다)'로 관서되었으니 이재 권돈인과 김상우와의 합작품으로 보아야 하는데, 화제 내용 중 표시(○)한 '아우우중모兒佑又重摹(아들 상우가 다시 중모했다)'라는 글이 있어 화제의 내용과 관서가 일치하지 않음을 알 수 있다. '우佑'는 추사의 서자 상우商佑를 가리키는 것이다. 이 위작자 역시 '염髥'의 호를 추사의 아호로 오인하였다. 화제에 적혀있는 내용과 같이 〈소동파초상〉 그림은 상우가 그렸다고도 생각해 볼 수 있으나 이 위작이 만들어진 정황으로 미루어 이 그림 자체도 위작일 가능성이 크다. 이러한 점들을 통하여 간송미술관 소장 〈소동파초상蘇東坡肖像〉 작품은 위작임을 확실히 알 수 있다. 화제 글도 자세히 살펴보면 작자, 배자, 행획은 이재 권돈인에 가까우나 획이 턱없이 약하고 표시(○)한 부분은 조잡하기 이를 데 없다. 전도 개인소장 추사 진작 〈소동파초상蘇東坡肖像〉(도 103)을 보고 위모했음이 명백하다.

도126 〈소동파 초상〉
지본수묵, 50.2×23.0cm, 간송미술관 소장

17 | 편지

필자가 표시(○)한 자획을 자세히 보면 우봉 조희룡의 필치가 느껴진다. 따라서 이 위작은 우봉을 구습한 위작자의 위모 수찰이다. 전체적으로 보아 획이 시원스럽고 매끄럽지 못하며 어딘지 조잡한 느낌이 많이 든다. 진품 수찰 전도(도 12, 13, 43, 45, 47, 48, 62, 78, 94, 107, 108) 등과 비교해 보면 분명히 진품 수찰들과 위작의 차이점을 알 수 있다.

도127 〈편지〉 32.0×49.5cm, 개인 소장

18 | 삼십육구초당 三十六區艸堂

이 위작의 표시(○)한 부분을 살펴보면, 우선 획이 매우 약하며 작자, 배자, 행획으로 보아 흥선대원군의 필치가 느껴진다. 이점으로 보아 대원군을 구습한 위작자의 위작품임을 알 수 있다. 만일 흥선대원군의 도인이 찍혔다면 흥선대원군의 진품으로 속기 쉬운 잘된 위작이다. '삼십육구초당三十六區艸堂'이면 추사의 당호이니 추사가 써서 집에 걸었다는 것인데 추사의 해서와는 다르다. 같은 추사체이지만 추사와 석파 흥선대원군을 비롯한 제자들과는 그 필치가 엄연히 다름을 앞에서 설명했다.

도128 〈삼십육구초당〉 31.0×131.0cm. 임옥미술관 소장

19 | 황간黃澗 현감께 보내는 편지

이 간찰이 씌어진 연대를 살펴보면, 간송미술관 소장 〈제장포산첩〉 (도 102-3)과 같은 기유년己酉年(1849)으로 명시되어 있다. 따라서 추사 64세 때 간찰 글씨로 보아야 하는데 표시(○)한 글자의 작자나 배자, 행획 모두 추사 60대 중반의 글씨로 보기 어렵고 우봉 조희룡의 필치를 느끼게 한다. 또 이 글씨를 살펴보면 우봉 조희룡을 구습한 위작자의 작품 〈제장포산첩〉의 글씨와 너무도 많은 비슷한 점이 눈에 띈다. 추사 진품 편지(도 12, 13, 43, 45, 47, 48, 62, 78, 94, 107, 108)와 비교해 보면 그 차이를 확실히 느낄 수 있다.

도129 〈황간 현감께 보내는 편지〉 34.0×56.0cm, 개인 소장

20 | 시홀방장十笏方丈 현판

이 현판 작품은 따로 해설이 필요 없을 정도로 그 행획, 작자, 배자 등
모든 부분이 전혀 다르고, 그 수준이 전혀 추사에 근접하지 못하다.

도130 〈시홀방장〉 현판 백흥암

21 | 소치小痴에게 보내는 편지

첫째 획이 약하며 표시(○)한 '일一' 자는 추사는 잘 쓰지 않고 우봉 조희
룡이 즐겨 쓰는 획이니 우봉을 구습한 작자의 위작 수찰임을 알 수 있다.
작자, 배자, 특히 내려 그은 획이 매우 가냘퍼 보이고, 글자와 글자의
이음이 부드럽지 못하여 시원스러운 느낌이 없으며 어딘지 조잡해 보이
니 위작은 어쩔 수 없다. 추사의 진품 수찰(도 12, 13, 43, 45, 47, 48, 62,
78, 94, 107, 108)과 비교해 보면 그 차이를 분명하게 느낄 수 있다.

경술년庚戌年(1850)이면 추사 65세이고 허 선달이라면 소치를 말함이
니 흔히 있을 수 있는 편지라 생각되어 여러 사람들이 위작임을 알지 못
했던 것이라 생각한다. 앞에서 언급한 조눌인에게 보낸 위작 〈편지〉들
과 비슷한 경우라고 할 수 있다. 이 위작 편지는 그 필치로 보아 기유년
己酉年(1849)에 쓴 〈황간 현감께 보내는 편지〉(도 129)의 위작자와 동일
위작인의 위작품으로 생각된다.

도131 〈소치에게 보내는 편지〉 규격 · 소장처 미상

보정산방寶丁山房 현판

배자는 근사하나 예서 획이 추사 획과 매우 다르며 '방房' 자의 작자 또한 어딘지 모르게 어색하고 보기에 좋지 않으니 어찌 추사 작품이라 할 수 있겠는가? 《완당평전》에서는 현대적 디자인 감각이 가장 뛰어난 명품이라 했는데 아무리 다산초당에 걸려 있어도 위작이 진품으로 될 수는 없다. 예서의 행획이 추사 예서 획과는 전혀 다름을 '산山' 자 한 자만 보아도 확실하게 알 수 있다. 이런 위작이 다산 초당에 걸려 있다니 말이 안 된다. '추사'로 도인된 부분을 지우고 무명씨 작으로 함이 옳다. 전도〈다산초당〉(도 39)의 '산山' 자와 비교해 보면 더욱 자명해진다.

도132 〈보정산방〉 현판 강진 다산초당

진품 | 〈다산초당〉 현판 (도39)

표시(○)한 작자, 배자, 행획 모두 우봉 조희룡 작품을 보는 듯하다. 만일 우봉으로 관서되었다면 진품으로 볼 사람이 많았을 정도로 잘된 위작이다. 그러나 '기유초동서어옥적산방완당己酉初冬書於玉笛山房阮堂'으로 관서되었으니 위작이 될 수밖에 없다.

같은 기유년(64세) 작으로 표시된 간송미술관 소장 위작 〈제장포산첩〉(도 102-3)과 비교하여 살펴보면 이 계첩고 글씨는 〈제장포산첩〉보다는 못하지만 우봉 작품과는 거의 같게 보이니 우봉(조희룡)의 서체를 많이 구습한 위작가의 작품이다. 추사 64세 때면 '노완老阮'으로 관서하였어야 옳았을 것으로 보는데, '완당阮堂'으로 관서하였다는 것도 말이 되지 않는다. 특히 '기유년己酉年'에 제작되었다 씌어진 위작들이 많으니, 한 위작가의 소행인 것으로 생각된다.

도133 〈계첩고〉 첫 면과 끝 면 각폭 33.9×27.0cm, 간송미술관 소장

24 | 조화접 藻花蝶

어느 정도 추사의 획을 이해한 위작자의 위작품이다. 이 작품은 추사가
제주 유배에서 풀려나 머물던 때에 이재 권돈인을 위하여 써 준 작품으
로 전해지고 있다. 하지만 작품을 살펴보면 우선 획을 억지로 강하게만
보이려고 애쓴 흔적이 역력하다. 특히 표시(○)한 'ㅡ' 획은 붓을 묶어
만들어 쓴 듯 딱딱하게만 보이고 춤추듯 하는 율동미가 부족하다. 행서
관서 또한 획이 턱없이 약하며 생동감 넘치는 획이 보이지 않고 묵색도
고르지 못하여 본문의 대자와 어울리지 않는다.

도134 〈조화접〉 33.0×127.0cm. 개인 소장

한마디로 해자 위작으로는 제일 잘된 위작이라 할 수 있다. 봉은사 대웅전(도 135-2) 현판 글씨와 비교해 보자. 봉은사의 '대웅전' 현판 글씨는 춤추는 듯 생동감 넘치는 획과 강함, 부드러움이 적절하게 어우러져 이루어진 대작이라 할 수 있다. 반면 이 '다반향초茶半香初' 4자의 획은 매우 무르며 표시(○)한 반半자의 '二' 부분은 더욱 허약하고, 작자도 4자 중 '반半' 자의 획이 상하로 길게 튀어 나와 전체적인 균형이 깨져 보기에 좋지 않다.

'완수阮叟'라 쓰인 관서 또한 본 해자 4자의 공간과 비교해 보면 도저히 관서할 공간의 여유가 없어 보이는데, 좁은 공간에 어울리지 않게 관서를 하였다는 점도 이해가 되지 않는다. 그나마 관서도 조금 큰 느낌이 들고 그 아래에 도인까지 찍혀 있으니 답답하게 보인다. 봉은사 '대웅전' 작품과 비교하여 살펴보면, 대웅전 현판은 약간의 기름진 느낌도 보이지 않는, 추사가 말씀하신대로 '고송일지古松一枝'와 같은 획으로 여의주를 문 용이 풍운의 조화를 부리듯 자유자재로 씌어진 최고의 수작 중 하나라 말할 수 있다. 표시(○)한 배자 간격을 보면 그 완벽함에 감탄이 절로 나온다. 추사체 완성 직전의 작품인 〈잔서완석루〉(도 24)보다 한층 높은 수준의 작품으로 추사 만년 필획의 정수를 보여 준다고 할 수 있다.

도135-1 〈다반향초〉 규격·소장처 미상

진품 | 도135-2 〈대웅전〉 봉은사

²⁶│난정병사첩蘭亭丙舍帖과 청리래금첩青李來禽帖 대련對聯

두 작품 모두 본문 대자를 살펴보면 추사의 운필획과는 크게 달라 더 이상 설명할 필요를 느끼지 못할 정도이다. 특히 〈난정병사첩〉을 살펴보면 '칠십이구초당七十二鷗艸堂'이라 씌어 있는데, '칠십이구초당'이면 추사 당호로서 관서이다. 그런데 또다시 투박하고 보기 흉한 획으로 '승련노숙勝蓮老叔'이라 중복으로 관서한 것부터가 위작임을 말하여 준다.

〈청리래금첩〉의 협서와 관서는 〈난정병사첩〉보다는 조금 나아 보이나 표시(○)한 'ㅡ'획만 보아도 아주 허약하고 추사 운필획이 아님을 바로 알 수 있다. 같은 간송미술관 소장 진품 전도 〈화법 서세〉(도 73)의 예서隸書

도136-1 〈난정병사첩〉 대련 각폭 89.9×24.2cm. 간송미술관 소장

288

대련對聯의 관서 '승련
노인勝蓮老人'과 비교
해 보면 그 획의 차이
를 확실하게 느낄 수
있다.

도136-2 〈청리래금첩〉 대련 각폭 95.5×28.0cm. 간송미술관 소장

27 | 청리래금첩靑李來禽帖 선면扇面

우선 획이 매우 허약하며 표시(○)한 '우乂'자 끝 획의 운필이 제대로 되지 않아 둔탁하고 뒤범벅이 된 느낌이 나고, '계溪'자의 표시(○)한 획은 아주 빈약하며, '목木'자의 '十'부분 운필획은 이재가 즐겨 쓰는 획으로 추사는 잘 쓰지 않고 기피하는 획이다. 역시 획이 둔탁하고 뒤범벅이 되어서 깨끗하고 단정하고 근엄한 맛을 느끼기 힘들다. 관서도 '칠십이구초당주인七十二鷗艸堂主人'이라 쓰면 그만인데 구태여 '칠십이구초당추일노완七十二鷗艸堂秋日老阮'이라고 재차 관서한 것을 보아도 진품이라 말할 수 없다. 추사는 절대 두 가지 관서를 같은 작품에 하지 않은 것으로 알고 있다. 전도 추사 진작 〈산사구작〉(도 82)의 관서 '칠십이구당七十二鷗堂'과 비교해 보면 명확해진다.

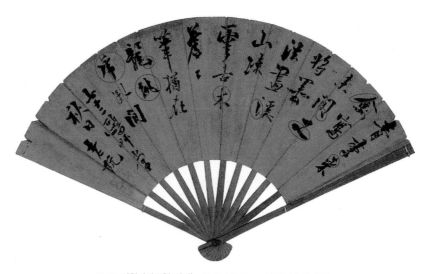

도137 〈**청리래금첩 선면**〉 16.5×48.5cm. 호암미술관 소장

28 | 검가 劍家

표시(○)한 획을 살펴보면 말할 수 없이 지저분한 느낌만 줄 뿐 단정하
고 아름다운 느낌이 전혀 들지 않는다. 더 이상의 설명이 필요치 않을
것이라 생각한다. 위창 오세창의 친발親跋도 위작으로 생각된다.

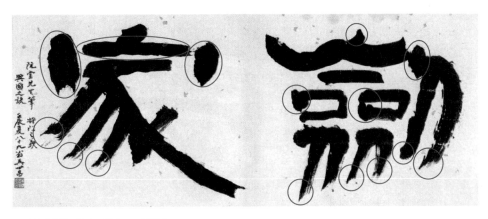

도138 〈검가〉 26.0×62.3cm. 청관재

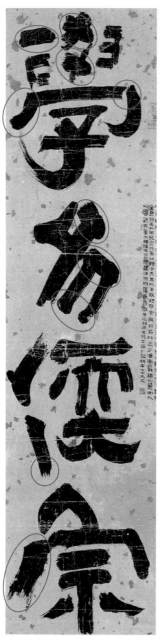

도 139 〈학위유종〉 131.5×35.5cm, 호암미술관 소장

29 | 학위유종 學爲儒宗

강필로 획의 강기만 강조하여 행획, 작자하였을 뿐 활어가 춤추듯 하는 강함과 부드러움이 적절히 어우러진 획이 전혀 보이지 않는다. 추사는 어려서부터 춤추듯 율동미 넘치는 행획을 배우고 익혔음에 틀림이 없을 것이다. 이 책 '2장 추사 서도의 이해'에서 잠깐 언급했듯이, 봉은사 〈대웅전〉(도 135-2) '대大' 자의 'ㅡ' 획이나 〈판전〉(도 110)의 '판板' 자에서 '木' 부분의 'ㅡ' 획을 자세히 보면, '하나, 둘, 세-엣, 넷, 다섯, 여섯, 일고-옵, 여덟' 하고 춤추듯 율동미 넘치는 획을 썼음을 확실히 알 수 있다. 유홍준은 운미 민영익이 소장하고 있다가 중국인이 이어 소장해 온 작품이라고 설명된 후발이 있다 하여 진품이라 단정했으나 이는 더욱 신임하기 힘들다. 중국인의 위모

수준은 세계 제일이라 해도 과언이 아니기 때문이다. 표시(○)한 부분 획을 자세히 보자. '학學'자의 표시(○)한 획이 너무 두껍게 행획되어 밑 부분의 획과 어울리지 않고 중간 또한 고르지 않아 보기 흉하며, 'ㅡ' 부분의 이음이 시원스럽지 못하고 각각 따로 떨어져 이어져 있음을 알 수 있다. '위爲'자 획은 더욱 둔탁하게 운필되어 매우 보기 싫다. 또한 유홍준은 그의 저서 《완당평전》에서 추사 작품을 감상함에 추사 특유의 작자, 행획, 배자에 있어 추사만의 독특한 특성을 지적하며 '괴怪'한 것 이 추사 작품의 큰 특징이라 설명하였는데, 이는 올바른 추사 예술의 평 가라고 볼 수 없다. '괴怪' 하면 추사가 아니다. 추사 예술의 괴한 듯 보 이는 부분은 단순한 괴이함이 아니라 자신을 비운(허정) 무아경에서 운 필되고 자연발생적으로 이루어진 보기 좋은 획, 인력으로 만들 수 없다 고 느껴지는 획으로서, 이는 괴이한 것이 아니라 그림보다도 더 아름다 운 참된 아름다움을 지니고 있는 획이라 할 수 있을 것이다. 그렇다면 이 위모 작품의 획이 자연발생적인 획으로 이루어졌는지 다시 한번 살 펴보기 바란다. 눈을 씻고 찾아 보아도 추사다운 획을 한 획도 찾아 볼 수 없다. 추사의 운필법을 배우고 익히고 이해해야만 올바른 추사 작품 의 감정, 감상이 가능해진다. 추사의 운필법을 직접 익히고 이해하지 않고는 설명을 들어도, 이 책을 보아도 정확하게 추사의 작품을 감상하 고 이해할 수 없다.

30 │ 법해도화法海道化, 토위단전吐爲丹篆, 은지법신銀地法臣

이 세 작품은 길게 설명할 필요를 느끼지 못할 정도로 행획, 작자, 배자에 있어 전혀 추사다운 특징을 찾아볼 수 없는, 추사의 작품과는 거리가 먼 작품들이다. 획이나 행획, 작자, 배자 모두 수준 이하의 작품들이다. 이러한 위작을 만든 위작자들은 앞에서 언급했던 추사 획의 특성을 제대로 이해하지 못하고, 그저 괴怪이하게만 보이게 만들면 추사 작품이 된다고 생각한 사람들이라 할 수 있다.

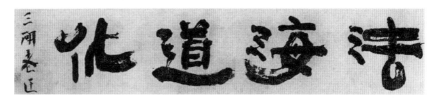

도140-1 〈법해도화〉 규격·소장처 미상

도140-2 〈토위단전〉 32.5×119.8cm, 개인 소장

도140-3 〈은지법신〉 28.8×121.1cm, 풍서헌 소장

전도 개인 소장 〈잔서완석루〉(도 24)를 모방하여 썼으나 획이 강하게만 보
이고 율동미가 부족하여 생동감 넘치는 아름다운 느낌이 적으며, 글자와
글자 사이의 간격도 너무 넓다. 표시(○)한 획은 전혀 추사의 운필획이라
할 수 없다. '사賜' 자의 표시(○)한 부분 획과 전도 〈잔서완석루〉(도 24)
의 '잔殘' 자 부분 획을 비교해 보자. 〈잔서완석루〉의 획은 모두 한결같
이 율동미 넘치고 부드러우면서도 강건한 맛이 나는 생기 넘치며 아름
답고 어여쁜 획인데, 이 위모작의 획은 딱딱한 참나무 토막을 걸쳐 놓
은 듯한 느낌을 준다. '서루書樓' 두 자는 〈잔서완석루〉의 '서書', '루
樓'를 본 그대로 임모했음이 명백하게 보이는 위모작이다(도 24. 〈잔서
완석루〉 설명 참조).

도141 〈사서루〉 27.0×73.5cm. 개인 소장

32 | 합벽산수축合璧山水軸과 합벽산수축合璧山水軸 서문序文

이 작품은 김정희의 서문, 권돈인의 산수, 그리고 하단에 김정희의 산수로 구성되어있다고 전해지는 일본 고려미술관 소장품이다. 먼저 〈합벽산수축〉을 보자. 본 작품을 보아야겠으나 축軸(족자) 중간 부분에 위치한 산수 2폭중 상단의 산수도를 살펴보면 그림의 좌측 하단에 '번염樊髥'이라는 관서와 관서의 필획으로 보아 확실한 이재 권돈인의 작품으로 보인다. 축軸(족자) 제일 하단의 김정희 작품이라 전해지는 산수를 보면 작품의 상단에 '추산죽수소경작원인필의秋山竹樹小景作元人筆意(가을 산 대나무가 있는 작은 풍경이다. 원인의 필의로 그렸다)'라 씌어있는 작가의 화제가 위치하고 있다. 화제 끝 부분에 '석전石顚'이라고 관서되어 있는데 화제의 글과 관서의 필획과 행획, 작자로 보아 우봉 조희룡의 작품이 확실하다. 따라서 '석전石顚'이라는 아호 역시 '석감石憨(석감石敢), 석추石秋'와 같은 우봉 조희룡의 아호임을 알 수 있다. 따라서 이 작품은 추사와 이재 권돈인의 합작품이 아닌 이재 권돈인과 우봉 조희룡의 합작 작품으로 생각할 수 있다. 그렇다면 '완당근제阮堂謹題'나 '완수阮叟'로 관서된 발문은 어찌된 것이며 〈합벽산수축 서문〉의 내용과 '완당한서阮堂汗書'의 관서는 어찌된 일인가? 또한 축 하단의 우봉 조희룡 산수의 '석전' 관서와 그 밑에 찍혀있는 '완당阮堂' 도인은 무엇이라는 말인가?

자세히 축(족자)의 추사가 썼다고 전하는 서문과 각각의 산수그림 좌우와 좌측에 씌어있는 발문을 살펴보니 모든 획들이 허약하고 추사의

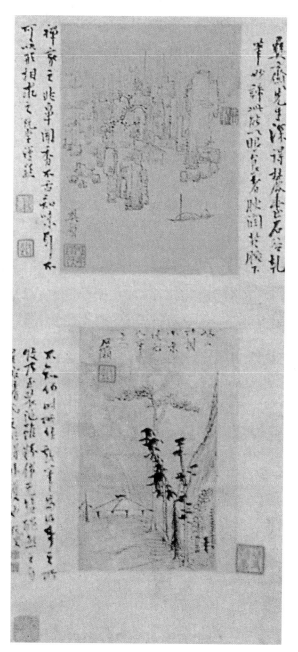

도142-1 〈**합벽산수축**〉 **부분** 지본수묵. 92.7×25.1cm.
일본 고려미술관 소장

획과 차이가 난다. (○)한 부분의 획이나 행획, 작자, 배자를 살펴보니 우봉 조희룡의 필치가 느껴진다. 우봉 조희룡의 아호로 관서되었더라면 진품으로 볼 수 있으나 '완당한서'라 관서되어 있으니 이 서문이 위작임을 알 수 있다. 우봉(조희룡)을 구습한 위작자의 위작으로 그 재능이 아깝다. 완당과 합벽했다면 산수화 두 폭 중 한 폭에는 '추사秋史', '완당阮堂', '예당禮堂', '노완老阮', '승련勝蓮', '승설勝雪', '과산果山', '과파果波' 등의 관서가 뚜렷해야 되는 것이 아닌가? '석전石癲'이 추사라니 '석전'이 추사라면 어찌해서 화폭에는 '석전'으로 관서하고, 서문과 제발에는 세 번씩이나 '완당한서阮堂汗書', '완당근제阮堂謹題', '완수阮叟'로 관서를 했다는 말인가? 그러면 축 하단 우봉의 산수에 씌어있는 관서 '석전'과 밑의 도인 '완당'은 어떻게 된것인가? 관서 아래 도인이 찍힌 위치는 확실히 도인이 찍힐 위치이기 때문이다. 자세히 '완당阮堂'이라 찍혀있는 도인 부분을 살펴보니 '완당' 도인 부분 주위에 이전 도인이 지워진 흔적이 보인다. 따라서 이 도인은 우봉의 산수를 추사의 것으로 만들기 위하여 위작자가 우봉의 본 도인을 지우고 후인한 것이다. 종합해보면, 각각 구한 이재와 우봉의 산수를 이재와 추사의 합벽작품合璧作品으로 만들어 이 위작을 고가에 매각하기 위하여 축으로 꾸미고 위작 서문과 발문을 적어넣은 것으로 합벽품이라고도 할 수 없다. 우봉 산수의 '완당' 도인 부분을 지우고(원래의 우봉 도인 부분이 지워짐으로 작품 자체도 심각하게 훼손되었고 그 가치 또한 낮아졌다.) 이재 권돈인과 우봉 조희룡의 산수로 각각 보관함이 옳다.

2006년 추사서거 150주년을 기념해 국립중앙박물관에서 기획했던 전시의 도록 〈추사 김정희 학예일치의 경지〉에 수록된 이 합벽축(전시도록 도 74)에 관한 작품에 대한 설명과 뒷부분에 수록된 한 학예사의 글(전시도록 pp. 376~378 참조)도 잘못되었음을 알 수 있다.

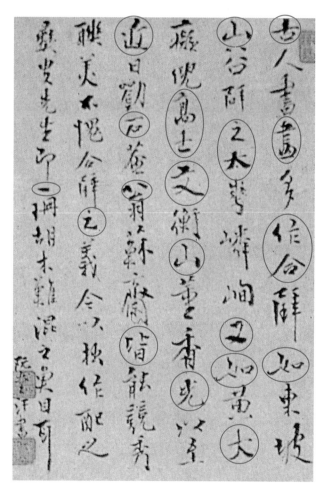

도142-2 〈합벽산수축 서문〉 일본 고려미술관 소장

33 | 주광단전珠光丹篆 대련對聯

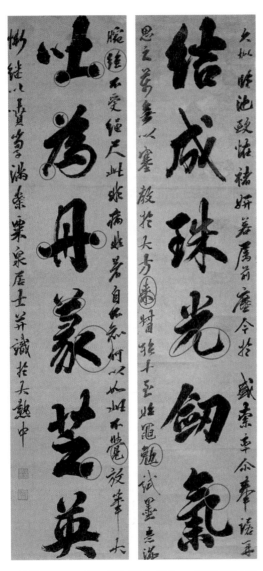

도143 〈주광단전〉 대련 각폭 125.5×26.8cm, 호암미술관 소장

추사 30대 후반이나 40대 초기의 대표작이라 할 수 있는 전도 〈송창석정〉(도 49) 대련과 비교하여 보면, 〈송창석정〉의 획은 활어가 춤추듯 아름답고 부드러우면서 강한 맛을 풍기는 율동미가 느껴지는데 이 작품은 앞에서 설명했던 다른 위작들에서와 마찬가지로 강필로 획의 강한 느낌만 나타내려 애썼으며 표시(○)한 획은 추사 운필획이 아니다. 특히 '기氣'자의 '气' 부분의 꺾는 운필이 아주 부드러우면서도 시원스럽게 운필되지 않고 두루뭉술하게 얼버무린 듯 보이니 위작품임을 확실히 알 수 있다. 행서로 쓴 협서는 어느 정도의 수준을 갖춘 잘 쓴 위모 작품이나 특히 '래來'자의 표시(○)한 부분을 사펴보면 획이 춤추듯 절도 있게 제대로 운

필되지 못하고 꺾 돌려 운필되었기 때문에 획이 보기 싫고 둔탁하게 보인다. 본문 '광光' 자의 'ル' 부분과 '토吐' 자의 밑 'ㅡ' 획 부분, '위爲' 자의 첫 점과 삐침 부분, '단丹' 자의 'ㅡ' 획 표시(○)한 첫 머리 부분, '전篆' 자의 표시(○)한 부분, '지芝' 자의 끝 표시(○)한 부분, 협서 중 '면勉' 자의 표시(○)한 부분, '각覺' 자의 'ル' 획 부분이 본문 '광光' 자 획과 똑같이 운필되어 있다. 이 획들을 추사 진품 전도 〈고목증영〉(도 50)의 협서 '야운선생野雲先生'의 '선先' 자와 전도 〈동몽선습〉(도 6)의 '선先' 자를 비교해 보면 그 획의 차이가 확연히 나타나며, 이 작품의 '강强' 자를 보면 전체적으로 획이 늘씬하고 예쁘지 않고 투박하고 둔탁하게 운필되어 '강强' 자인지 '절絶' 자인지 잘 구분이 되지 않는 점도 위작임을 알 수 있게 한다.

34 | 산심일장란 山深日長蘭

이 작품 역시 달리 설명할 필요를 느끼지 못하는 수준 이하의 작품이다.
난엽, 난화, 화제, 관서 모두 추사의 필획과 거리가 먼 작품이다.

도144 〈산심일장란〉 28.8×73.2cm. 일암관 소장

표시(○)한 난엽을 전도 〈소심란〉(도 86)의 난엽과 비교해 보면 그 차이를 명백하게 느낄 수 있다. 도인이 '완당'으로 찍혀 있으니 위작일 수밖에 없다. 당대 제일의 감식안이었던 위창 오세창 선생이 엮은 《근역화휘槿域畫彙》에 수록된 작품이라 하여 서울대학교 박물관에서 기획했던 전시도록의 책피冊皮(책표지)에 실었을 정도로 추사의 진작으로 믿어 의심치 않았던 작품이라 할 수 있다. 난초의 구도와 위치, 공간과의 조화 등으로 살펴보아도 이 난초는 공간과의 조화가 이루어져있지 않고 답답하게 느껴진다. 필자의 생각으로 본래 난초의 우측에 타인의 화제와 관서가 있던 것을 추사의 작품으로 만들기 위하여 재단하고 좌측에 '완당阮堂'이라는 도인을 찍었을 것으로 생각된다. 이러한 과정 때문에 이러한 무리한 구도가 나온 것으로 생각된다. 또 인장도 그 찍힌 위치가 이상하고 그 크기도 난초와 어울리지 않는다.

도145 〈묵란〉 30.1×25.5cm. 서울대학교 박물관 소장

36 | 도덕신천 道德神遷

본 예서와 관서가 추사 작품이라니 허망하기 그지없다. 진작 전도 〈잔서완석루〉(도 24), 〈단연, 죽로, 시옥〉(도 104)과 비교해 보면 진작과의 차이를 분명하게 알 수 있다. 먼저 작자, 행획을 살펴보면, 춤추듯 하는 율동미는 보이지 않고 투박하고 딱딱하기만 하며 생기와 곱고 예쁜 느낌이 전혀 없다. 제와 관서를 보면, '공송침계상서 동해랑환恭頌梣溪尚書 東海浪環'이라 씌어있는데 그 크기가 너무 작고 본문 대자와 어울리지 않아 전체적으로 볼 때 없는 것만 못하다. '동해랑환東海浪環'으로 관서된 추사 작품 중 진작으로 보이는 좋은 작품을 보지 못하였으며, 위작이지만 간송미술관 소장 〈제장포산첩〉(도 102-3)이 '동해랑환東海浪環' 관서로는 제일 잘 된 것이라 할 수 있으니 이 위작을 보고 본뜬 위작관서임에 틀림없다(도 102-1 설명 참조). 또한 '동해랑환' 관서의 위치도 작품 끝 모서리에 위치해 있어 어울리지 않는다.

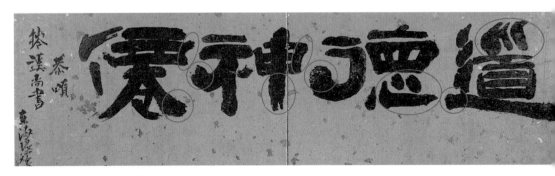

도 146 〈도덕신천〉 32.2×117.5cm. 개인 소장

37 | 진흥북수고경眞興北狩古竟 현판 탁본

우선 작자, 배자도 시원스럽지 않고 글자와 글자간의 간격도 고르지 못하다. 특히 상하 좌우의 간격이 다르고, 활어가 춤추듯 율동미 넘치고 부드러우면서도 강하고 맑고 아름다운 획, 금강석과 같은 획이 보이지 않는다. 또한 글자와 글자 사이의 이음이 고르지 않아 보기에 좋지 않으니 위작은 어쩔 수 없다. 필획들을 살펴보니 위작인 후도 〈산숭해심〉(도 166), 〈유천희해〉(도 167)의 획들과 거의 같다. 동일인의 위작품임에 틀림이 없다.

2006년 추사서거 150주년을 기념해 국립중앙박물관에서 기획했던 전시의 도록 〈추사 김정희 학예일치의 경지〉를 보면, 이 위작품 탁본의 원각현판이 황초령진흥왕 순수비보호각에 걸려있는 흑백사진을 싣고, 침

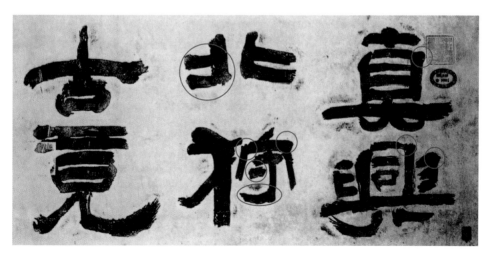

도147 〈진흥북수고경〉 현판 탁본 규격·소장처 미상

계 윤정현의 요청에 의하여 이 현판글씨를 추사가 써주었다는 일화를 들며 이 탁본 작품이 진본탁본임을 강조했다. 하지만, 필자의 생각에 전시도록에 실려있는 흑백사진은 보호각에 걸려있던 현판이 추사의 글을 각했던 진본현판이라는 근거가 되지 못한다.(전시도록 pp. 166~167 참조) 아마도 이 사진은 일제강점기 시 찍은 사진으로 생각되는데 이 흑백사진을 통하여는 이 탁본이 이 사진에 나타난 원 현판의 탁본이라는 것도 증명하기 어렵다. 또한 추사가 이 현판을 윤정현의 요청에 의해 쓰셨다는 일화의 근거도 없다.

앞의 위작 현판 탁본인 전도 〈진흥북수고경眞興北狩古竟〉(도 147)을 보
고 본 떠 만든 작품으로, 위작을 보고 위작하였으니 더 이상 설명할 필
요를 느끼지 못한다. 전도 〈진흥북수고경眞興北狩古竟〉(도 147)의 설명
을 참고하기 바란다.

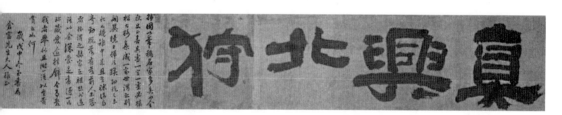

도148 〈진흥북수〉 규격·소장처 미상

39 | 윤질부에게 보내는 편지

이 수찰은 추사가 북청에서 만났었던 윤질부라는 사람에게 보냈다 전해
지는 간찰인데, 표시(○)한 글자의 작자, 배자, 행획이 모두 너무 터무
니없다. 특히 '노완老阮' 관서 중 '노老'자의 '土' 부분이 가늘게 운필
되어 전혀 추사 운필획과는 거리가 멀다.

도149 〈윤질부에게 보내는 편지〉 19.5×34.5cm. 개인 소장

308

40 | 석노시 石笯詩(첫 면과 끝 면)

강필로 서슴없이 써내려간 풍으로 보아 진품이 아니라고 보기 힘든 매우 잘 된 위작품이다. 하지만 이 작품은 전체적으로 획이 약하고 겉날려 정중한 느낌이 많이 부족하다. 먼저 획을 살펴보면 춤추듯 율동미 넘치는 획의 느낌이 부족하며, 그 작자, 배자, 그리고 행획을 살펴보면, 모두 추사의 서체와 다른 점이 많이 눈에 띠며, 특히 , '미未', '말末', '래來'자의 '十' 부분의 운필은 이재 권돈인이 즐겨 썼던 획임을 앞에서 여러 번 강조했다. 결정적으로 '노耂' 자의 표시(○)한 부분의 내려 긋는 획이 추사답지 않게 너무 가늘게 행획되어 있다는 점이 위작임을 말하여준다. 추사 진품들의 관서 '노耂' 자와 비교해 보면 그 차이를 분명하게 느낄 수 있다. 심지어 추사 제자들의 작품 중에서도 이렇게 씌어진 '노耂' 자는 찾아보기 힘들다. 또 이 작품 중 표시(○)한 글자체가 모두 꼭 같은 것도 추사의 진품이 아니라는 것을 입증한다. 추사는 같은 서체를 거듭해서 쓰지 않는다. 그 대표적인 예로 석파 대원군에게 써주신 〈난화일권〉을 살펴보면, 그 내용 중 '구천구백구십구분九千九百九十九分'의 '구九' 자가 여러 번 중복되어 나오나 같은 자체로 씌어진 자를 한 자도 찾아볼 수 없다.

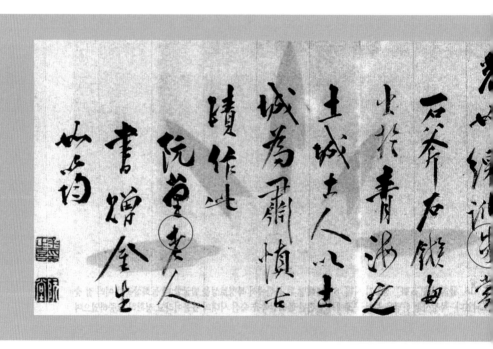

도150 〈석노시〉 첫 면과 끝 면 32.2×340.5cm, 호암미술관 소장

310

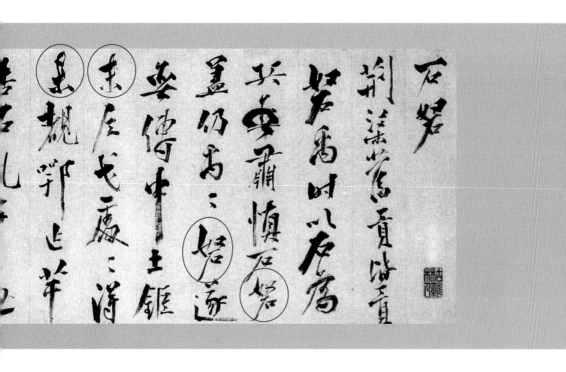

41 | 시첩

이 시첩을 살펴보면, 추사가 달준(이상적)에게 써주었다 전해지는데 우선 획이 너무나 허약해서 전혀 추사의 만년 작이라고 볼 수 없다. 특히 표시 (○)한 획은 보기 싫을 정도로 형편없이 운필되어 있고, 그 작자, 배자, 행획으로 보아 추사의 진품을 보고 위모한 작품임에 틀림이 없다고 생각된다.

추사가 머물던 과천집 '청관산옥靑冠山屋(과우果寓)'을 《완당평전》 등에서 추사의 말년을 보내던 '과지초당瓜地草堂'이라 했는데, 이는 매우 잘못된 것이다. '과지초당瓜地草堂'은 추사의 아버지 김노경金魯敬 (1766~1840)이 과천果川의 야산과 밭을 구입하여 지었던 별옥을 가리키는 당호가 아니라 이재 권돈인이 머물던 그의 별장당호이다. 권돈인에 관한 모든 자료에서 '과지초당노인瓜地草堂老人'이 이재 권돈인의 별호

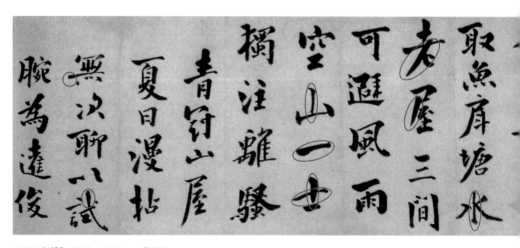

도151 〈시첩〉 29.0×145.5cm. 청관재

임이 나타나고 있다. 또, 간송미술관 소장 '과지병생瓜地病生'이라 관서 되어있는 대련작품(《간송문화 – 서예Ⅱ 완당(2)》도 38 참조)을 살펴보면, 이는 이재가 번상(번천, 퇴촌)에 머물던 당시의 작품이다. 따라서 이 '과지초 당'은 과천의 추사집안 별장의 당호가 아니라 이재의 번상(번천)의 별장 당호임을 알 수 있다.

이상에서 알 수 있듯, '과지초당瓜地草堂'은 이재 권돈인의 당호임이 확실한 바 《완당평전》과 《과천관련 추사 김정희 연구보고서, 한신대박 물관, 1996》에 실린 추사 부친 김노경이 청나라 등전밀鄧傳密에게 보냈 다 전해지는 편지도 위작임이 확실하다 생각된다. 2007년 말 경기도 과 천시에서 30억 원의 예산을 들여 건립 복원한 '과지초당瓜地草堂'은 그 시작부터 잘못되었음을 알 수 있다. (이에 관한 소고를 따로 준비 중이다.)

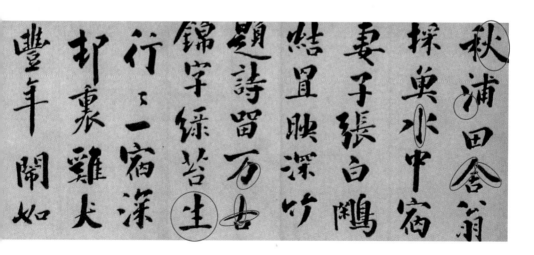

42 | 윤생원尹生員에게 보내는 편지

추사 69세 때 쓰신 편지라 전하는데, 먼저 표시(○)한 작자 '동정動靖'의 이어짐이 끊어져 있는 것이 어색해 보인다. 특히 이 편지의 표시(○)된 '시試'자를 전도 추사의 진품 편지 〈초의에게 보내는 편지〉(도 107)의 '시試'자와 비교해 보면 그 획의 차이를 확실히 볼 수 있으니 진품이라 말할 수 없고 더욱 추사 69세 만년의 편지라 할 수 없다. 또 표시(○)한 '질質'자를 살펴보면 그 작자나 행획이 추사답지 않고 우봉 조희룡의 서체와 비슷하며, 꼭 같은 모양의 작자도 이 편지가 위작임을 증명한다. 하지만 이 위작 수찰은 다른 여러 위작 편지 중 가장 잘된 위작이라 할 수 있다. 표시(○)한 부분을 제외한 나머지 글자는 매우 잘 씌어져 있어 이 편지를 감정함에 어려움을 느꼈다. 다시 한번 추사 작품 감정의 어려움을 실감케 된다.

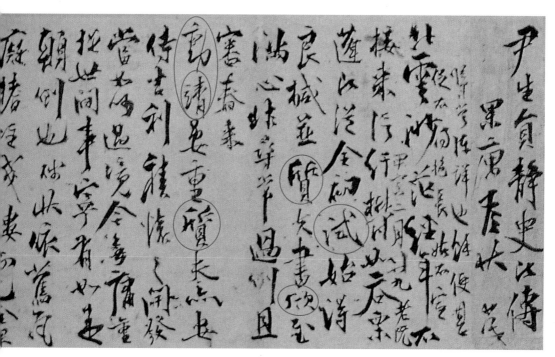

도152 〈윤생원에게 보내는 편지〉 27.8×47.5cm, 개인 소장

43 | 효자孝子 김복규비金福奎碑 탁본

추사 70세 때 썼다는 이 효자 비문은 먼저 어떠한 기록이나 근거로 추사가 이 비문을 쓰셨다는 것인지 알 수 없다. 또한 글씨를 살펴보니 획이 너무 약하다. 《완당평전》에서 전서라 설명되어 있으나 필자가 보기에는 예서에 전서체를 약간 가미한 전예체로 보이며, 그 작자, 배자가 눈에 띄게 좋은 것으로 보아 집자 각비임에 틀림 없다고 생각된다. 집자 과정에서 글자를 크게 또 작게 그려 썼을 것으로 보이나 이 획들은 추사의 획이라기보다는 우봉 조희룡의 예서획에 매우 가깝다. 그리고 글자를 각하게 되면 그 획이 원본보다 더 강하고 예쁘게 나타나는 것이 당연한 것인데, 이 비의 탁본은 각한 획이 이렇듯 약하게 보이니 위작임이 분명하다고 생각된다. 원본이 전한다니 그 원본 작품을 보면 이 탁본이 위작임이 더욱 명백해질 것으로 생각되며, 그 원본도 추사의 아호 등으로 관서되어 있다면 위작이다. 이 예서 획들이 우봉 조희룡의 획에 가까운 점으로 보아 우봉의 작품으로 볼 수도 있으나, 획이 약해 그 마저도 어렵다. 획이 약하다함은 추사 운필법대로 붓을 꼿꼿이 세워 행획되지 않았음을 말하는 것으로, 이 말을 상기하며 획들을 꼼꼼히 살펴보기를 바란다. 특히 전도 〈정부인광산김씨지묘〉(도 97)와 〈숙인상산황씨지묘〉(도 106) 등 추사의 진품 비문의 글들과 비교해 보면 그 차이를 실감할 수 있을 것이라 생각한다.

도153 〈효자 김복규비〉 탁본 96.5×38.8cm. 전주

44 | 일독一讀 **이호색**二好色 **삼음주**三飲酒

첫째 춤추듯 하는 율동미가 보이지 않는다. 표시(○)한 글자의 첫 붓댄 획이나 끝마무리 획으로 볼 때 붓을 펜처럼 묶어서 그리듯 쓴 흔적이 역력하다. 평할 가치를 크게 느끼지 못할 정도로 추사의 필획과 차이가 나는 작품으로 생각된다. 이 위작품의 내용 또한 호주 호색한의 언동과 같아 '무이성문격치지학無異聖門格致之學' 이라 한 추사와 어울리지 않게 생각된다.

도154 〈일독 이호색 삼음주〉 21.0×73.3cm, 개인 소장

318

45 | 경구 부채

첫째 획이 약하고 춤추듯 하는 율동미가 보이지 않고 잔뜩 긴장하여 행 획한 흔적이 표시(○)한 작자, 행획을 살펴보면 확연하게 나타난다. '동 인同人'에게 써 줬는데 '동인同人'은 누구인지?

'동인桐人'에게 써 준 간송미술관 소장 '차호명월且呼明月, 호공매화 好共梅花' 대련(도67)과 비교해 보면 쉽게 이해가 가리라 생각한다.

도155 〈경구〉 부채 17.0×51.0cm, 개인 소장

46 | 단전의 관악산 시에 제하다

이 위작 역시 춤추듯 하는 율동미가 부족하며 획이 경직되고 부자연스
러워 보기에 '괴怪'하고 딱딱한 느낌만 주며 전체적으로 시원스러우면
서 아름답고 어여쁜 느낌이 들지 않는다. 대자를 쓰듯 한 자, 한 자 억지
로 추사 획을 만들었다는 점이 표시(○)한 글자 획을 보면 확실하게 드
러난다. 더욱이 표시(○)한 '천天'자와 앞에서 설명한 '천축고선생댁'

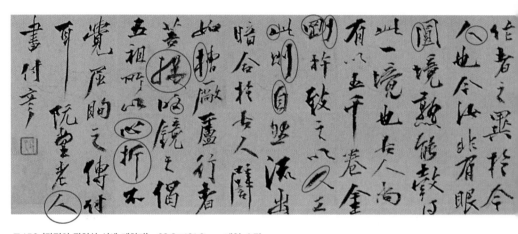

도156 〈단전의 관악산 시에 제하다〉 22.2×121.3cm. 개인 소장

(도 56)의 '천天'을 비교하며 살펴보면, 이 '천축고선생댁' 암각의 '천天'
은 고졸함을 나타내는 자연스러운 행획인데 반해, 이 위작의 '천'자는
그저 그 외양만을 모방하기에 급급해 자연스러운 느낌이 보이지 않고
글자 역시 경직되게 행획되었다.

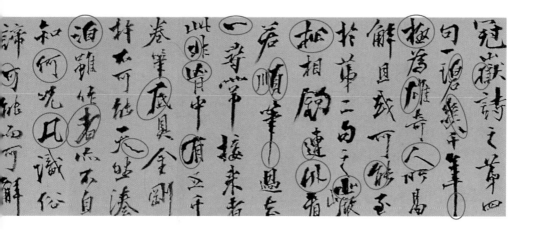

47 | 자묘암慈妙庵 **현판**

먼저 첫 붓 댄 부분과 끝마무리 부분의 예서 획이 추사의 획이 아니다.
추사의 진품을 보고 위작자가 흉내낸 위작으로 생각된다. 표시(○)한
획, 특히 '승련勝蓮' 관서를 추사 진품 〈화법 서세〉(도 73) 대련의 '승련
勝蓮' 관서와 비교해 보면 확실해진다.

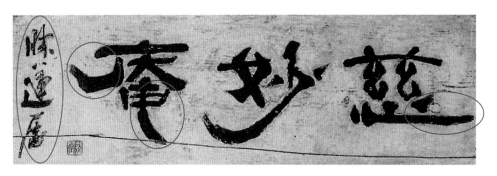

도157 〈자묘암〉 현판 계룡산 동학사

48 | 시골집 봄날 (첫 면과 끝 면)

첫째 획이 매우 약하며 추사 운필획이 아니다. 위작자가 춤추듯 생동감
있는 획을 써보려고 애썼으나 가당치 않다. 표시(○)한 획을 보면, 처음
'백百' 자의 '⌐' 획 머리가 둥글게 운필되어 있어 보기에 좋지 않다. '백
百' 자의 첫획부터 위작임을 보여 주고 있다. 또한 관서를 살펴보면, 그
획들이 추사 만년의 획으로 보이지 않는다.

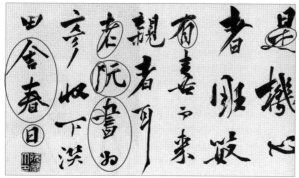

도158 〈시골집 봄날〉 첫 면과 끝 면 27.6×357.0cm. 간송미술관 소장

병장의 마지막장에 표시(○)된 기년과 관서 부분인 '절임곽유도비節臨郭
有道碑, 계축춘초노완癸丑春初老阮'을 보면 이 작품이 위작이라는 더 이
상의 설명이 필요치 않다. 〈여석파란화일권〉(도 21)의 관서와 비교해 보
면, 그 차이가 확연하게 드러난다. 또한 추사는 병풍서에 관서치 않는 특
징이 있다. 관서가 있으면 위작이라 할 수 있다. 추사가 이렇게 병장에
관서하지 않았던 이유는 앞서 설명했듯 작자, 배자, 행획, 전체 작품의
조화미 등에 있어서 추사의 작품은 다른 작가들이나 자신 제자들의 작
품들과 확실한 차이가 남을 알고 계셨음이 그 한 이유였을 것이다. 다시
한번 강조하건대 추사의 병풍서에 기년記年과 관서가 되어 있는 작품은
위작이다.

도159 〈곽유도비 병장〉 부분 8폭 중 4폭. 각폭 102.0×32.0cm. 영남대 박물관 소장

50 │ 사야 史野

자세한 설명이 필요치 않은 작품으로 확실한 위작품이다. '사史' 자의 표시(○)한 부분을 보면, 끝에 다시 그은 획, 즉 가필(덧칠)을 한 흔적이 분명히 드러난다. 이 점만 보아도 이 작품은 추사의 작품이 될 수 없다. 혹자는 추사가 처음 획을 마무리하신 후, 글자가 당신의 마음에 들지 않고 또 공간과의 조화를 위하여 가필을 한 것이라 말하는데, 과연 다른 분도 아닌 추사가 자신의 작품에 이러한 가필을 하셨을까? 작품에 흠이 있다면 그 잘못된 작품을 버리고 다시 작품을 하는 것이 서가의 도리로 알고 있다. 누구보다 당신의 작품에 엄격하셨고 서의 도리와 이론에 밝으셨던 추사가 어찌 이런 덧칠을 자신의 작품에 하셨다는 말인가?

도160 〈사야〉 37.5×92.5cm, 간송미술관 소장

확실한 위작이다. 표시(○)한 행획을 살펴보면, 획이 매우 약하고 추사 운필획으로 행획되어 있지 않고, '과칠십果七十' 관서의 '칠七'자도 추사의 획이 아니다. '과칠십'에서 '십十'자의 내려 그은 획은 매우 보기 흉하고 약하니, 아마도 〈백파율사비문 우일본〉(도 169)의 '노과서시년칠십老果書示年七十'을 보고 위작한 듯하다. 또 소전이 이 정도의 위작품을 구별하지 못했을 리 없기 때문에 소전 손재형의 발문跋文도 위작으로 생각된다.

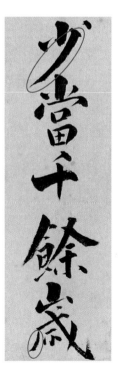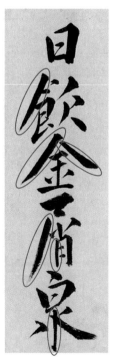

도161 〈산중당유객 시첩〉 부분　각폭 38.5×12.3cm. 청관재 소장

52 | 백벽百檗

우선 '백百' 자의 머리 부분 'ㅡ' 획이 제대로 운필되지 않아 두루뭉술하여 보기 흉하니 추사의 운필획이 아님을 알 수 있으며, 〈백파선사비문우일본〉(도 169)의 '백百' 자 보다 못한 위작품이다. 획력이나 자체로 보아 앞에서 설명했던 〈시골집 봄날〉(도 158)의 위작자와 동일인의 위작으로 생각된다. 또 추사는 액자 대자는 절대 행서체로 쓰지 않고 해자楷字아니면 예자隷字로 썼다.

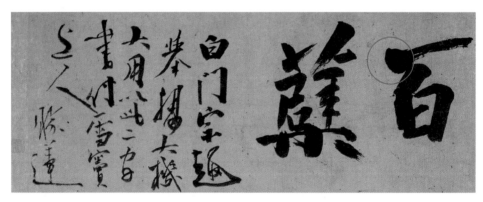

도162 〈백벽〉 37.0×95.0cm. 개인 소장

328

53 | 호운대사에게 보내는 편지

후도 〈해붕대사 화상찬〉(도 171)을 위작하기 위한 위작 수찰이니 다른
설명이 필요치 않다고 생각된다.

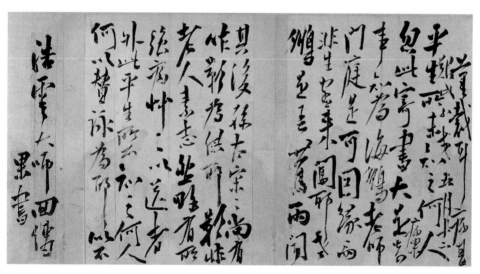

도163 〈호운대사에게 보내는 편지〉 28.0×56.0cm. 청관재 소장

54 | 유재 留齋

'유재留齋' 2자의 예서를 바로 추사 진작인 〈무량수각〉(도 91), 〈시경루〉(도 100) 등과 비교해 보면 확실해진다. 이 〈유재留齋〉 작품은 어느 추사 연구자가 집자하여 새긴 듯하며 행서 관서 모두 집자 조성은 좋으나 괴하게만 보이면 추사의 작품인 것으로 오인한 듯 괴획怪劃으로 나타내 새긴 것이 흠이다. 완당제阮堂題라 관서되어 있으니 위작이 될 수밖에 없다.

도164 〈유재〉 32.7×103.4cm. 일암관 소장

진품 | 〈무량수각〉 현판 (도91)

55 | 석금실 石琴室

잘 만들어진 위모작이다. 표시(○)한 부분 획을 살펴보자. 처음 붓대는 부분 획과 끝마무리 획 부분이 얼마나 중요하고 어려운 운필획인지 명확하게 보여주는 위작이다. 작자나 배자로 보아 진품을 보고 필재 좀 있는 사람이 임모한 것으로 생각되는 뛰어난 위작품이다. '금琴' 자의 '人' 부분, 특히 파임 획은 처음 붓댄 부분부터 잘못 운필되어 추사 특유의 춤추듯 부드러우면서도 강한 획이 보이지 않는다. 다음 행획도 참나무 토막 같은 느낌만 주고, 강함과 부드러움이 알맞게 어우러진 율동미 넘치는 아름다운 느낌이 없으며, 파임획의 끝마무리 획 역시 따로따로 노는 획처럼 어색하게 운필되어 있다. '실室' 자도 '宀' 획을 보면 역시 참나무 토막 같은 느낌에 율동미가 보이지 않는다. 그리고 '宀' 의 마무리 끝부분 획에 쥐꼬리 끝 털과 같은 획은 전혀 추사 운필 행획이 아니다. 추사 진작인 〈잔서완석루〉(도 24)와 비교해 보면 그 큰 차이를 알 수 있다.

도165 〈석금실〉 28.5×120.5cm, 개인 소장

56 | 산숭해심 山崇海深

작자 배자는 근사하고 좋으나 획에 춤추는 듯한 율동감이 부족하다. 부드러운 듯하면서도 강하고 예쁘고 시원스러운 감이 없다. 특히 '산山' 자의 표시(○)한 부분, 즉 갈라진 획이 보기 좋지 않으니 마음을 비우고 안전하게 붓을 대지 못하고 약하게 대어서 죽은 획이 되었으며, '산山' 자의 마지막 표시(○)한 부분의 획은 지저분하고 괴상하게만 보인다. '숭崇' 자의 '山' 부분도 위 '산山' 자와 마찬가지로 지저분하고 괴상하고 경박스러우며, '숭崇'의 표시(○)한 '一' 획 부분이 전체 '숭崇' 자의 획보다 두꺼웠다가 조금 가늘게 운필되어 부자연스럽다. 율동미 없이 답답하고 힘들게 억지로 운필되었으며 '심深' 자의 표시(○)한 '⺅' 부분 역시 딱딱한 느낌과 강한 느낌만을 풍길 뿐 부드러우면서도 강하고 아름다운 획이 아니다. 추사 작 〈정부인광산김씨지묘〉(도 97)와 〈숙인상산황씨지묘〉(도 106)의 '산山' 자와 비교해 보면 그 차이를 명확하게 알 수 있다.

도166 〈산숭해심〉 42.0×207.0cm, 호암미술관 소장

57 | 유천희해 遊天戲海

'유遊' 자의 표시(○)한 운필획을 율동미 없이 딱딱하고 경직되게 꺾어 옆으로 그어 뺐으나 표시(○)의 끝마무리 획이 시원스럽게 뻗어 나오지 못하고 얼버무린 듯이 보이며, '천天' 자 끝 파임 획 또한 그러하다. '희戲' 자도 붓을 처음 댄 부분과 끝마무리 부분의 획이 지저분하게 얼버무려졌다. 또한 '해海' 자의 표시(○)한 획이 전체 자획에 비하여 크기가 너무 작고 가늘게 행획되어 보기 흉하다. 특히 관서를 살펴보면 '노완老阮'의 '노老' 자가 초서로 씌어있는데 추사가 이러한 대작의 관서를 초서로 쓴 것을 이보다 작은 중·소 작품에서도 보지 못하였고 수찰(편지)에서도 보기 드물다. 더욱 이상한 점은 '필筆' 자의 마지막 표시(○)한 부분으로 획이 힘차게 구불구불 내려왔고 끝마무리 붓 빼는 획이 바람에 날리는 가냘픈 풀잎 끝 꼬리 같이 행획되었으니 위작임을 알 수 있다. 전도 위작품 〈산숭해심〉(도 166)을 제작한 위작자와 동일인이 만든 같은 작품으로 보인다. 수준을 갖춘 위작이라 할 수 있다. 그 필재가 아깝다.

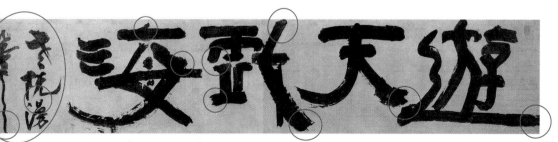

도167 〈유천희해〉 42.0×207.0cm. 호암미술관 소장

첫째 획이 썩 좋아 보이지 않으나 다른 위작 〈사야〉(도 160)보다는 뛰어난 위작품이다. 이 작품 역시 각각의 자획마다 처음 붓댄 부분 획과 끝마무리 획이 매우 중요하고 어렵다는 것을 잘 보여주는 작품이다. '계谿' 자의 표시(○)한 부분 획, 특히 양 밑 부분 획과 오른쪽 획 끝을 보면 이 작품이 위작이라는 사실을 확실히 알 수 있다. '산山' 자도 표시(○)한 부분 획이 보기에 좋지 않다. 표시(○)한 부분 획은 멋없이 굵고 밑 부분 획은 '산山' 자의 전체 획 중 가장 가늘게 행획되어 허약해 보이며, 수평으로 행획되었어야 보기에도 좋고 안정감도 주었을 것이다.

배자도 '계谿' 자 밑에 '산山' 자를 넣어 두 줄로 작품을 했어야 옳았을 것이고 추사라면 지면 공간에 어울리지 않게 이렇듯 배자하지 않았으리라 생각된다. 같은 간송미술관 소장 진품인 〈황화주실〉(도 26), 〈삼십만 매수하실〉(도 80) 등과 비교해 보면 그 차이를 확실히 느낄 수 있다.

도168 〈계산무진〉 62.5×165.5cm, 간송미술관 소장

59 | 백파율사비문白坡律師碑文 우일본又一本 구륵본
(첫 면과 끝 면)

앞에서 설명했듯, 획력은 약하나 어느 정도 운필법을 근사하게 배운 위작자가 만든 작품이다. 《완당평전》에서는 추사필 〈백파율사비문의 우일본〉이라고 했는데 그렇게 본 것이 당연하다 할 수 있다. 이 위작품은 검은 종이에 하얀 분으로 씌어졌는지 모르겠으나 전도 진품 비문을 보고 쓴 잘 씌어진 위작품으로 위작자의 필재가 아깝다. 추사의 서도를 깨닫고 정진했더라면 유명 서가가 될 수 있지 않았을까하는 생각에 아쉬움이 남는다. 백파白坡 자찬自贊에 해자로 〈백파율사비문〉(도 11)과 같이 '완당학사 김정희무오선서阮堂學士金正喜戊午撰書'라고 관서하고 무엇 때문에 또 '노과서시년칠십老果書示年七十'이라고 재차 관서하였는지 의심이 간다. 앞서 〈백파율사비문〉 설명했듯 추사가 병진년丙辰年(1856)에 몰沒하셨는데 이 구륵본에는 추사 사후 2년 후인 무오년戊午年(1858)에 썼다 씌어있으니 말이 되지 않는다. 또, 이 위작 구륵본에 씌어있는 대로 무오년에 이 구륵본을 썼다 가정하면 추사 73세라 해야 옳은데 70세라 되어 있으니 이 또한 잘못 표기되었음을 알 수 있다. 그리고 만일 이 위작 구륵본에 씌어있는 대로 추사가 이 본을 그의 나이 70세에 썼다면 그 간지를 을묘년乙卯年(1855)이라 했어야 옳다. 하지만 무오년(1858)에 썼다 표기되어 있으니, 이 점도 이 구륵본이 위작임을 보여주고 있다.

도169 〈백파율사비문 우일본〉 구륵본(첫 면과 끝 면) 각폭 27.0×35.0cm 개인 소장

비록 획은 약하나 춤추는 듯한 운필법을 이해하고 익힌 작자의 위작품
이다. 표시(○)한 '제第'자의 끝 삐친 획과 '一'자는 붓을 묶어 추사 획
을 만들어 보려고 애썼으나 끝마무리 부분 획이 시원스럽지 못하고 얼
버무린 듯 지저분하며, 특히 '일一'자의 처음 붓댄 부분 획과 끝마무리
부분 획이 지저분하여 보기 싫다. 협서 중 표시(○)한 점을 찍은 듯한
'소小'자나, 관서인 '칠십일과七十一果'의 '일一'자를 아래로 비스듬히
점찍듯 한 획은 우봉 조희룡이 즐겨 썼던 획이다. 아마도 〈호운대사에
게 보내는 편지〉(도 163), 〈해붕대사 화상찬〉(도 171)의 위작품과 동일인
의 위작임에 틀림없다고 생각된다. 참으로 필재가 아까운 위작자이다.

도170 〈산호가 비취병〉 대련 각폭 128.5×32.0cm. 일암관 소장

61 | 해붕대사海鵬大師 화상찬畫像讚

비록 획은 약하나 춤추듯한 율동미가 보이며 획이 가볍게 보이지 않고
정중한 느낌이 있어 수준이 느껴지는 위작품이 되었다. 표시(○)한 '지
之'와 '인人'자가 여러 자 나오나 한결같이 같은 자획과 자체로 씌어졌다
는 것이 추사 작품이 아님을 증명해 준다. 더더욱 추사가 몰沒한 71세 때
작품이랴!

　추사가 흥선군에게 써 준 〈여석파란화일권〉(도 21)을 참조해 보면, '구
천구백구십구분九千九百九十九分', 또 '구천구백구십구분九千九百九十九分'
을 거듭 썼어도 똑같은 작자나 행획이 거의 없이 서로 다르게 운필되었음

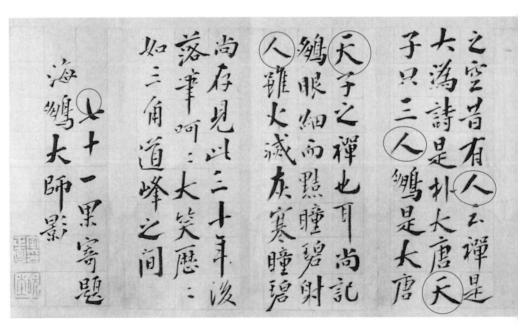

도171 〈해붕대사 화상찬〉 28.0×102.0cm. 청관재 소장

을 앞서 설명하였다. 따라서 위 작품이 위작임을 알 수 있다. 또한 '칠십
일과七十一果' 중 '칠七'자의 표시(○)한 부분 획이 붓을 위에서 운필 없
이 그저 내려 그어 구부렸으니 윗부분이 가늘고 약하게 운필되었다. 위
작품인 전도 〈산호가珊瑚架 비취병翡翠瓶〉(도 170)과 비교하여 살펴보면
〈산호가珊瑚架 비취병翡翠瓶〉 행서로 쓰인 협서의 예쁘고 정중한 느낌이
나 이 위작 해자의 느낌이 꼭 같으니 의심할 여지없이 동일인의 위작품으
로 생각된다.

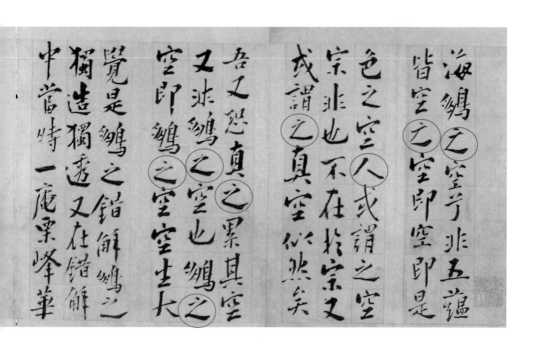

62 | 상원암 上元庵 현판

추사는 현판 글씨는 해서 아니면 예서로 쓴다. 이 현판은 추사 행서를 집자
확대한 듯한데 표시(○)한 부분 획이 시원치 않아 추사의 필획과 차이가 있
음을 알 수 있다. 아무런 관서나 도인이 되어있지 않았다면 무명씨작인
하나의 작품으로 그 가치를 인정받을 수 있지만 현판에 '추사秋史'의 도
인이 찍혀 있으니 위작이 될 수밖에 없다.

도172 〈상원암〉 현판

342

63 | 소창다명 小窓多明

목판을 탁拓했다고 하나 본시 집자 목판인 것이 틀림없다 생각된다. 판
서板書 자체字体가 근사하게 보이며 배자도 상하는 좋으나 옆으로는 글
자와 글자의 간격이 조금 넓은 듯하며, '칠십이구초당七十二鷗艸堂' 관
서는 두루뭉술하게 진흙으로 만든 듯 흉하니 집자 때 배자미의 부족으
로 보인다. 추사 진작 〈단연, 죽로, 시옥〉(도 104)과 비교해 보면 그 차
이를 명확하게 알 수 있다. 이 작품도 관서와 도인이 되어있지 않았다면
집자목판작품 자체로의 가치를 지니고 있다 할 수 있지만 '칠십이구초
당七十二鷗艸堂' 관서와 도인이 찍혀있기에 위작이 될 수밖에 없다.

도173 〈소창다명〉 38.5×136.5cm, 유홍준 소장

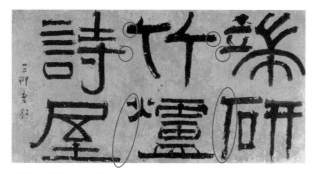

진품 | 〈단연, 죽로, 시옥〉 (도104)

画能事必求其用，修而致此山
數室於不見万物而珠
不覺冷咽神溪寺僧人輩
多本舊身尚以此好将喉
人阻人安知舊時一遊武岳
又復作北山移文曲寄来
魔思盡其若懿屬就此到生
两帙是好董身寧云畫
慮是難每道生一意另三二山
妙眼花此烟不勝長語又不
得一行緣字寄饊甚意
衰久憶之不識
　雪平十月十日　　金冲

縱刖覽鼻盂圖玉又劂呂
嫡金剛万二千峯呈脰
帶小萬賈驂窋二揚州

5

타인작

현재 추사 작품이라 유통되는 작품 중 상당수가 추사의 작품이 아닌 그의 제자들의 작품이다. 혹자는 애초 속이기 위한 목적으로 만들어진 위작보다 낫지 않느냐고 반문할지 모른다. 도의적 차원에서는 물론 그렇다 할 수 있다. 하지만 타인작으로 분류된 추사 선생 제자의 작품들이 더욱 선별해내기 까다롭고, 그로 인하여 추사 작품 진위의 혼돈이 가중되고 있기 때문에 어찌 보면 위작의 문제보다 먼저 해결되어야 하는 부분이라고 생각된다. 이의 해결을 위하여 많은 수의 오류가 보이는 제자의 작품들을 골라 설명하기로 한다.

먼저 개인소장인 〈초의에게 주는 글〉(도 183)을 살펴보자.

이 작품은 추사의 작품이 아니고, 추사 제자이자 지기 중 한 분인 이재彝齋 권돈인權敦仁 의 작품이다. 우선 작자, 배자, 행획이 추사의 것과 많이 다르며, 더욱 결정적인 단서는 관서로, '거사居士'는 권돈인 선생의 아호이다. 모암문고茅岩文庫 소장 작품인 추사秋史와 이재彝齋의 합작품인 〈완염합벽〉(도 22)'을 보면 쉽게 이해가 간다. 이 책자 작품을 보면, 먼저 이재彝齋가 책의 앞부분을 '우염노인又髥老人', '염우제髥又題', 그리고 '우염거사又髥居士'라는 관서를 사용하시어 작품하셨고, 추사秋史가 책 후반을 작품하신 후, '노완老阮'과 '노완시안老阮試眼'이라

는 관서를 사용하셨다. '염髥' 이란 수염이라는 뜻으로 '염우제髥又題' 란 '염이 다시 제하다' 라는 의미가 된다. 이 〈완염합벽〉의 존재로 '염髥' 의 관서가 이재 권돈인의 아호임이 확실해졌다. '우염又髥' 이란 직역을 한 다면 "또 다시 수염이 자랐다"라는 뜻으로, 추사의 '노완老阮' 과 같은 의미로 '나아가 더 드신 후, 늙은, 노인' 등의 뜻으로 해석함이 타당하 다. 항간에 '염髥' 의 관서는 추사의 아호이고, '우염又髥' 의 관서는 권돈 인의 아호라 주장하는 분이 계신 것으로 아는데, 이는 잘못된 것임을 알 수 있다. 앞에서 설명했듯이 〈완염합벽〉은 권돈인 선생 72세, 추사 69세 시 작품으로 '우염又髥', '노완老阮' 의 관서와 일치한다. 따라서 '거사居 士', '병거사病居士', '염髥', '우염又髥', '염나髥那', '나가那伽'. '나 가산인那伽山人' 등의 관서는 이재 권돈인 선생의 관서임이 확실해진다. 따라서 간송미술관 소장 '명선茗禪' 은 그 필획에 있어서도 추사의 획과 차이가 있고 '병거사病居士' 라 관서되어 있는 바, 추사 선생의 작품이 아 닌 이재 권돈인 선생의 작품임을 알 수 있다.(도 22 〈완염합벽〉, 도 191 〈명선〉 설명 참조)

1 | 김경연에게 보내는 편지

춤추듯 율동미 넘치는 획은 좋다. 그러나 작자, 배자, 행획 등 표시(○)한 글자를 보면 추사의 필치와는 그 차이가 나며, 글자와 글자의 이음으로 보아 확실한 이재 권돈인의 편지 작품이다. 이것은 앞서 설명한 추사 27세 때 작품 〈조용진 입연 송별시〉(도 34)나 28세 때 작품 〈옹수곤에게 보내는 편지〉(도 36) 등 추사 진품 편지글(도 12, 13, 43, 45, 47, 48, 62, 78, 94, 107, 108) 등과 비교하여 보면 확실해진다.

도174 〈김경연에게 보내는 편지〉 권돈인. 23.5 x 50.1cm. 개인 소장

2 | 율봉영찬 栗峯影讚

작품의 자체, 배자, 행획으로 보
아 이재 권돈인의 작품이 확실하
다. 또 도인도 '염髥'으로 찍혀 있
다. '염髥'의 아호는 '염나髥那',
'나가那伽', '나가산인那伽山人' 등
의 호와 같이 이재 권돈인의 아호
임을 앞서 설명하였다. 이재 권돈
인 작품 중 명품이라 할 수 있다.

도175 〈율봉영찬〉 권돈인. 규격·소장처 미상

이 〈운외몽중雲外夢中〉 작품은 획도 좋고 예서, 행서 모두 좋으나 작자, 배자, 행획이 추사의 필법과 조금씩 차이가 난다. 예서 〈운외몽중雲外夢中〉은 획은 강하나 춤추는 듯한 율동미가 조금 부족하며 관서도 '나가산인那伽山人'으로 제제題되어 있기에 이재 권돈인 작품이 확실하다. 후도 〈제월노사안게〉(도 195)의 설명을 참조하기 바란다.

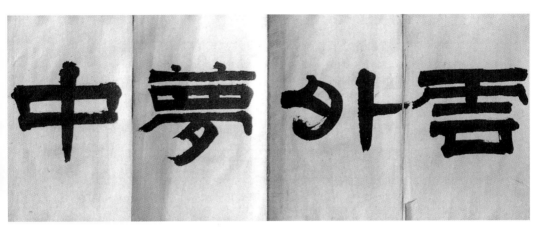

도176-1 〈운외몽중〉 권돈인. 27.0×89.8cm. 개인 소장

도176-2 〈운외몽중〉 첩 부분 권돈인. 27.0×374.0cm. 개인 소장

4 | 난맹첩蘭盟帖 중 2폭

이 〈난맹첩〉은 간송미술관 소장 작품으로 상하 두 권으로 이루어져 있고, 각각 2폭과 5폭으로 이루어진 서문 등 화기와 9폭과 6폭의 난화가 담겨있어 총 22면으로 이루어져 있다. 이 첩 중 유홍준의 《완당평전》에 두 폭의 난화작품이 실려 있다. 이 두 작품을 살펴보자. 이 2폭 난초그림 화제의 자체, 배자, 행획을 살펴보니 추사의 것과 차이가 나고 또 난엽이나 꽃을 표현한 화점도 추사 작품과 조금씩 차이가 난다. 이 〈난맹첩〉에 담겨있는 난화들은 추사의 난초그림 작품을 베끼듯 모사한 느낌을 준다. 특히 '차국향야군자야此國香也君子也'라 화제가 씌어있는 난초그림을 살펴보면, 예서로 씌어있는 화제(차국향[나라에서 제일가는 미인; 난초]야 군자야此國香也君子也)의 자체, 배자, 행획 모두 매우 근사하나 자세히 살펴보면, 추사 예서와 많이 다르고, 또한 이재 만년 획들과도 차이가 있다. 또, 이첩 전면全面 7폭의 글과 15폭의 난화와 화제를 살펴보니, 이재 권돈인이 확실해 보인다. 또한 15폭의 난화에 찍혀있는 도인은 모두 후인으로 보인다. 15폭 중 대부분의 난화에 있는 도인들은 그 위치와 크기 등이 화면과 어울리지 않는다. 필자가 감상하건대 이 첩 작품은 이재 권돈인 완숙기 이전, 추사께 난초를 배우던 시기의 작품으로 생각된다. 또 이 〈난맹첩〉에 수록되어 있는 총 15폭 난초그림의 관서를 살펴보면, '거사居士', '산심일장인정향투거사山深日長人靜香透居士' 등 상권의 9폭에 모두 '거사居士'로 제제되어 있는 바 이 〈난맹첩〉은 이재 권돈인의 작품으로 보는 것이 타당하다.

도177 〈난맹첩〉 중 2폭 지본수묵, 권돈인. 각폭 27.0×45.8cm. 간송미술관 소장

2006년 추사서거 150주년을 기념해 국립중앙박물관에서 기획했던 전시의 도록 〈추사 김정희 학예일치의 경지〉에 실린 글(전시도록 pp. 363~366 참조)을 살펴보면, 국립중앙박물관 소장품인 〈완당소독阮堂小牘〉첩 등을 통한 '명훈茗薰'에 관한 추론이 실려 있다. 의미가 있는 자료의 발견이라 생각되지만, 자료의 연구와 그 적용의 시작에서부터 문제점들이 눈에 띈다. 대표적으로 이 〈완당소독〉 간찰첩은 추사의 편지글만이 아닌 추사의 편지와 이재 권돈인의 편지가 섞여 있다. 추사의 편지보다 오히려 이재의 편지가 훨씬 많다. 이 첩 안에 5장의 피봉(편지봉투)이 전하는데, 이를 살펴보는 과정에서 재미있는 점을 발견하였다. 이 피봉들에서의 '명훈茗薰'의 표기가 '명훈茗薰(茗熏)', '명훈命勳'으로 다르게 씌어있는데, 살펴보니 '명훈茗薰(茗熏)'이라 씌어있는 글은 이재 권돈인의 글씨이고, 추사는 '명훈命勳'이라 적었다. 다음 권에서 이 〈완당소독〉에 관한 자세한 설명을 전 도판과 함께 수록하기로 한다. 따라서 〈난맹첩〉(간송미술관)에 수록된 글 '거사사증명훈居士寫贈茗薰('거사居士'가 '명훈茗薰'에게 그려주다)'라는 글을 근거로 이 〈난맹첩〉을 추사의 작품으로 보는 것은 잘못된 것임을 알 수 있다.(부록 2 참조)

5 | 난맹첩蘭盟帖 중 난결

〈난맹첩蘭盟帖〉 상권 중 행서로 씌어있는 서문글로 〈난결〉로 많이 알려져 있다. 글들을 살펴보면, 표시(○)한 작자, 행획으로 보나 전체 글씨의 배자, 글자와 글자의 이음으로 보아도 이재 권돈인 작품이 확실하다고 생각된다. 이 행서 서문작품은 이재 권돈인 50대 초반 작품으로 보이며, 이 〈난맹첩〉 서문 행서글을 보아도 전도 〈난맹첩蘭盟帖〉에서 설명한 것처럼 이재 권돈인이 추사의 난첩을 보고 모사했을거라는 생각이 든다. 이로 미루어 이 당시 이재 권돈인이 깊게 추사의 서화예술에 심취하였음을 잘 보여주는 작품이라 할 수 있다.

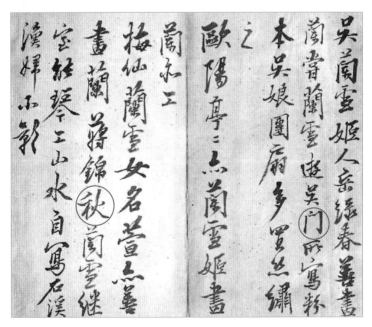

도178 〈난맹첩〉 중 〈난결〉 권돈인. 27.0×45.8cm, 간송미술관 소장

6 | 기제우사연등 寄題芋社燃燈

필자가 책머리(서두書頭)에서 언급했듯 '염髥'이나 '염나髥那'의 관서가
추사의 것이 아니고 이재 권돈인의 관서라는 사실을 서체와 글의 행획,
작자, 배자 등의 비교연구과정을 통하여 밝혔던 작품 중 하나이다. 우사
芋社 초의선사草衣禪師에게 써 준 작품으로 이재 권돈인의 최고작이라
해도 과언이 아니다. 추사 작품과 비교해 보지 않으면 어느 한곳의 흠도
찾아내기 힘든 작품이다. 다시 한 번 추사작품과 그의 제자, 특히 이재
권돈인의 작품 구별의 어려움을 느끼게 된다.

하지만 '염나髥那'라는 뚜렷한 이재 권돈인의 관서가 제題 되어 있으
니 이 작품이 이재 작이라는 점에는 한 치의 이론이 있을 수 없다.

도 179 〈기제우사연등〉 권돈인. 25.8×33.8cm. 개인 소장

7 | 편지

필자가 표시(○)한 자획을 자세히 살펴보면 자체, 배자와 행획에 있어 추사의 획과 조금씩 차이가 있음을 알 수 있다. '수충手沖' 관서로 보나 전체 작품의 어울림으로 보아 이재 권돈인의 64세 때 수찰(편지)임에 틀림없다.

도180 〈편지〉 권돈인. 27.0×57.0cm, 개인 소장

8 | 수선화부水仙花賦 목판본

작자, 배자, 행획으로 보나, '감옹憨翁'으로 관서되어 있는 것으로 보아 우봉 조희룡 작품이다. '석감石憨', '석감石敢', '석추石秋', '석전石癲', '감수憨叟', '감옹憨翁' 등은 모두 우봉 조희룡의 호이다. 이 〈수선화부〉는 1977년 《추사유묵도록》에도 실렸으나 《추사유묵도록》에 실려 있는 〈수선화부〉는 위작이고 본 작품은 우봉 조희룡의 진품으로 매우 좋다. 다만 목판본인 것이 아쉽다.

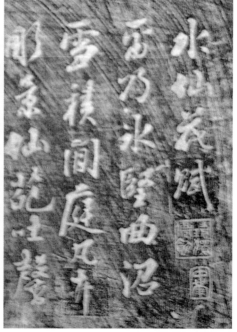

도181 〈수선화부〉 목판본 조희룡. 개인 소장

9 | 증贈 번상촌장란樊上村庄蘭

난엽, 난화 모두 추사 난초를 모방한 작품이나 구도가 추사와 다르다. 더욱 추사 작품이 될 수 없는 이유는 매우 고졸한 필치로 씌어진 화제와 '번상제樊上題'라 관서된 점이다. '번상제란' '번염樊髥(번옹樊翁)이 번상樊上에 머물며 쓰다'라는 의미이다.('번상'의 지명에 관하여 〈완염합벽〉(도 22)의 설명을 참조하기 바란다.) 2006년 국립중앙박물관에서 발행한 도록에 의하면 "이재 권돈인은 1846년부터 1849년 그의 나이 64세부터 67세까지의 기간동안 도봉산 밑 번리樊里에 거하였다."하였다. '번상'의 위치에 관하여 이견이 있지만 이 전시도록의 내용을 따른다하더라도, 이 난화의 화제와 관서가 무신년戊申年(1848)에 씌어졌다고 되어있으니 추사나이 63세, 이재 66세 시로 그 시기가 정확히 맞아 떨어진다. '번상제樊上題'라 뚜렷하게 관서된 이재 권돈인 작품을 어느 누군가 한쪽 귀퉁이에 추사답지 않은 서체로 '번상촌장균공樊上村庄与共'이라 쓰고 '정희正喜'라고 도인까지 찍어 추사작으로 둔갑시켰다. 다엽다화多葉多花한 구도로 보아도 추사가 아니다. 추사가 진정 이재에게 작품하여 주었다면 그 잘 쓰는 글씨와 시로써 당당하게 작품하여 주었을 것이지 한구석에 그것도 끝 변의 난화 획 위에 '번상촌장균공樊上村庄与共'이라 쓰고 '정희正喜'라 도인해 주었을까? 아무리 생각해 보아도 이해하기 어렵다.

도182 〈증 번상촌장란〉 32.2×41.8cm, 개인 소장

10 | 초의艸衣에게 주는 글

우선 작품의 작자, 배자, 행획이 추사 작품과 많이 다름을 알 수 있으며 또한 책머리(서두書頭)와 본문의 이재 권돈인의 작품 설명에서 여러 번 강조했듯 '거사居士'의 관서는 이재 권돈인의 관서로 이 〈초의에게 주는 글〉은 이재 권돈인의 작품임을 알 수 있다.

〈만휴卍休 예서액〉과 간송미술관 소장 〈난맹첩〉 등에 씌어있는 '거사居士' 관서를 보고 추사의 것이라 오인하고 위작한 것이 많았던 것으로 생각된다.

도183 〈초의에게 주는 글〉 권돈인. 20.8×38.0cm. 개인 소장

11 | 묵란 墨蘭

한마디로 추사 작품은 아니다. 표시(○)한 부분의 행획, 작자, 배자로 보나 그 난엽, 난화로 보아 흥선대원군의 작품이 틀림없다고 생각된다. 후에 추인하여 추사 작품으로 둔갑시킨 도인은 절대 작품의 올바른 감상과 감정에 도움이 되지 않는다. 앞서 설명했듯 본래 도인의 주된 목적은 작가를 나타내는 것보다 작품의 미적 효과를 배가시키기 위한 부수적 작업이었다. 작가 자신의 친필 관서만이 올바른 작품 감상과 감정의 척도임을 이 작품 화제 글씨를 통해서도 잘 알 수 있다. 따라서 이 난 작품은 추사 작품이 아닌 그 제자 대원군의 작품이기에 추사 도인을 지우고 석파 대원군 작품으로 바로잡음이 옳다.

도184 〈묵란〉 이하응. 규격·소장처 미상

12 | 향조암란 香祖庵蘭

난엽 특히 화제 글씨로 보아 우봉 조희룡 작품이 틀림없다. '향조암香祖庵'은 중국 동기창董其昌의 당호로 우리나라의 문인들도 때때로 차용했다. 도인은 믿을 수 없고 화제 글씨가 관서를 대신함을 여러번 설명하였다. '정희' 도인은 확실히 후대에 추인한 것이다. 따라서 이 난 작품은 추사 제자 중 한분인 우봉 조희룡의 작품으로 '정희正喜'로 후인된 인장을 지우고 우봉 조희룡 작품으로 바로잡음이 옳다.

도185 〈**향조암란**〉 조희룡. 26.7×33.2cm, 개인 소장

13 | 황초령黃草嶺 진흥왕순수비眞興王巡狩碑 탁본과 황초령 진흥왕순수비 이건비문移建碑文 탁본

추사 제자 침계 윤정현의 작품이다. 추사 제자로 손색이 없는 매우 좋은 작품이다. 하지만 역시 추사의 필획과는 차이가 있다. 이 〈황초령 진흥왕순수비〉 탁본, 〈황초령 진흥왕순수비 이건비문〉 탁본과 〈서산대사 화상당명 병서〉(도 201)의 '수충사酬忠祠' 글씨를 비교하여 이 '수충사酬忠祠' 글이 추사의 작품이 아니고 그의 제자 침계 윤정현의 글씨임을 고증할 수 있었다.

도 186-1
〈황초령 진흥왕순수비〉 탁본 윤정현

도 186-2 〈황초령 진흥왕순수비
이건비문〉 탁본 윤정현, 통문관 소장

14 | 토성재구土城載句 시고

작자, 배자, 행획으로 보아 이재 권돈인 작품임에 틀림없다. 특히 표시
(○)된 내려 빼는 획 부분이 추사의 획과 다르다. 추사는 이 같은 내려
긋는 획을 운필할 때 일단 멈췄다가 빼나, 이재 권돈인은 멈춤 없이 내
려 뺀다. 추사의 진작 〈산사구작〉(도 82)과 비교하여 살펴보면 이 획의
차이를 알 수 있다. 이 〈토성재구〉 시고 작품이 이재 행서 중 최고의 수
작이라 생각된다.

도187 〈토성재구〉 시고 권돈인. 규격·소장처 미상

15 | 묵란墨蘭

'염髥'으로 관서되어 있으니 이재 권돈인의 작품이 틀림없다. 권위 있는 기관에서 소장하였다고 하여 타인 작품이 추사 작품으로 될 수는 없지 않은가? 추사의 수제자라고 할 수 있는 이재 권돈인 작품이면 우리나라 최고 수준의 문인작가 작품이라고 할 수 있다. 추사 제자 중 한 분으로 같은 추사체를 쓰셨지만 추사의 글씨와 구별되는 자신만의 서체와 그림 작품을 남기려 함은 예술가로서 당연한 태도라고 생각된다. 추측컨데 이러한 점 또한 추사와 그 제자들의 서체나 예술 작품에 차이가 나는 중요한 이유라고 생각한다. 따라서 추사 작품 못지않은 높은 문인화의 품격을 갖춘 작품으로 우리 모두가 보존하고 우러름이 마땅하다고 생각한다.

회화에 있어서 산수화의 대가 현재玄齋 심사정沈師正과 그의 제자인 칠칠七七 최북崔北의 작품 품격은 거의 비슷하게 평가가 되는 반면에, 추사와 이재 권돈인을 비롯한 추사 제자들의 작품 품격 평가는 그 차이가 왜 이리 극심한지……. 이러한 이유로 추사 작품이 아닌 이재나 우봉의 작품을 추사 작품으로 뒤바꾸고 있는 실정이 되었으니, 우리 모두가 대오 각성하여 이들(추사 제자들) 작품에 대한 올바른 평가가 이루어지도록 해야 한다고 생각한다. 이 사안만 올바로 된다 하여도 많은 추사 작품의 오류가 시정될 수 있을 것이라 생각한다.

도188 〈묵란〉 권돈인. 121.5×28.0cm. 간송미술관 소장

16 | 노안당 老安堂

〈노안당老安堂〉예서는 흥선대원군이 추사 작품을 보고 임서하듯이 모방한 듯하다. '서위석파선생노완서書爲石破先生老阮'는 후인後人이 추서한 글씨인데, 추사가 석파 대원군에게 써준 예서 대련 〈호고연경〉(도 72)의 협서, '서위 석파선생아람 삼연노인'으로 관서된 작품을 보고 모서한 것으로 생각된다. 따라서 '노완老阮'이라는 관서는 가당치도 않다. '삼연노인三硏老人'이라 쓰기도 힘들고 네 자보다 두 자가 액자에는 어울리니 '노완老阮' 두 자로 위서했다. '노완老阮' 관서는 보기에 너무 좋지 않으며, 추사와 대원군의 연령 차는 34년으로 추사가 돌아가신 해인 1856년 추사 71세 때에 써주었다 해도 대원군 37세 때인데 노老자로 넣어 '노안당老安堂'이라 쓰고 또한 '노완老阮'으로 관서해 주었다는 것은 말이 되지 않는다. 대원군에 오르기 전 흥선군 시절이요. 운현궁도 새로 짓기 전이니 청년기인 흥선군에게 당호로 '노안당老安堂'이라 쓰고 '노완老阮'이라 관서했다는 것은 말이 되지 않는다. 추사가 몰沒한 후에 씌어진 작품임이 확실한데, 그렇다면 추사의 혼이 쓰셨다는 말인가?

자세히 살펴보니, '노안당老安堂' 현판글씨의 획도 추사의 획이 아님은 물론이고 대원군의 획도 아니다. '위작'일 가능성이 커, 이 현판에 관한 기록의 원문 등 관련자료를 찾아 살펴보는 등의 정확한 연구가 필요하다고 생각된다.(위작으로 생각되나 보다 정확한 확인작업이 필요하기에 일단은 '타인작' 부분에 남겨두기로 한다.)

도189 〈노안당〉 이하응. 운현궁

흥선대원군 작품으로 매우 뛰어나며 신품神品이라 불릴 만한 작품이다. 추사와는 다르게 대원군 나름대로 즉자체(석파체)로 쓴 훌륭한 작품이다. 글씨의 근본은 추사체에 두고 있으면서도 추사의 서체와 구별되는 자신만의 서체를 창안하였다.

추사의 서체를 거의 답습했던 이재, 우봉 등과는 다르게 자신의 해서, 행서, 예서를 쓴 점이 대원군의 뛰어난 점이라 할 수 있어, 이재 권돈인과 더불어 추사의 수제자라 불릴 만하다.

도190 〈좌해금서〉 이하응. 경주 양동 민속마을 무첨당

이 간송미술관 소장 〈명선〉 작품 역시 이재 권돈인의 작품이다. 앞에서 여러 차례 설명했듯 '염髥', '우염又髥', '우염거사又髥居士', '거사居士', '병거사病居士', '염나髥那', '나가那伽', '나가산인那伽山人' 등의 관서는 모두 이재 권돈인의 아호임이 모암문고 소장 이재 권돈인과 추사 김정희의 합작 서첩인 〈완염합벽阮髥合璧〉(도 22)의 존재로 확실해졌다. 또, '동산방', '학고재'에서 2002년 3월 20일부터 4월 11일까지 열었던 〈완당과 완당바람〉전의 전시 도록 9번과 44번 작품을 비교하여, '거사居士', '병거사病居士'로 관서된 작품들이 '염髥', '염나髥那'로 관서된 같은 이재 권돈인 작품임을 증명해 냈다. 본 책의 서 부분과 〈완염합벽阮髥合璧〉(도 22)의 설명부분을 참조하기 바란다.

따라서 이 간송미술관 소장 〈명선〉 작품은 '병거사病居士'로 관서되어 있고 그 필획이 추사의 획과 차이가 있어 이재 권돈인의 작품임을 보여준다. (부록 3 참조)

도191 〈명선〉 권돈인. 115.2×57.8cm, 간송미술관 소장

19 | 계당서첩溪堂書帖 칠언절구七言絶句와 계당서첩溪堂書帖 발문跋文

〈가야산 해인사 중건 상량문〉(도 5), 〈송나양봉시〉 부채(도 31), 〈반포 유고습유 서문〉(도 38), 〈이위정기〉(도 42) 등의 추사의 진작들과 비교해 보면 그 필획에 차이가 있음을 알 수 있다. 〈계당서첩〉 중 〈옥순봉〉(도 193)과 같이 그 작자, 배자, 행획 등으로 보아 이재 권돈인 작품으로 생각된다.

도192-1 〈계당서첩 칠언절구〉 권돈인. 28.0×35.0cm. 개인 소장

도192-2 〈계당서첩 발문〉 권돈인. 28.0×35.0cm. 개인 소장

20 | 계당서첩溪堂書帖 중 옥순봉玉筍峯

이 작품 역시 〈동몽선습〉(도 6), 〈송나양봉시〉 부채(도 31), 〈조용진 입연 송별시〉(도 34), 〈옹수곤에게 보내는 편지〉(도 36), 〈반포유고습유 서문〉(도 38), 〈두소릉 절구〉(도 40), 〈조인영에게 보내는 편지〉(도 43) 등 추사 진작의 글씨와 비교해 보면 그 작자, 배자, 행획에 있어 차이가 있음을 느낄 수 있다. 막힘없이 써 내려간 것을 보면 추사 20대 후반이나 30대 작품으로 보아야 하나 표시(○)한 '월月'자와 '인人'자의 '乀' 획부분과 '목木'자의 '十' 부분과 '한閒'자의 'ㅣ' 획 부분과 '학學'자의 '子' 부분이 추사의 획이 아니며, 전체적으로 보아 자획이 가벼워 근엄하면서 무게 있게 느껴지는 맛이 부족하다. '계당溪堂'으로 관서된 작품 중 추사다운 작품을 보지 못하였고 '계당溪堂' 관서도 추사의 필획이 아니니, 필자가 감상하건대 이재 권돈인이 즐겨 쓰는 '목木'자의 표시(○)한 부분 획으로 보아 '계당溪堂' 역시 이재 권돈인의 아호이며, 이 작품 역시 이재 권돈인의 30대 작품이 확실하다고 생각된다. 표시(○)한 '학學'자를 전도도 〈동몽선습〉(도 6)의 '학學' 자와 비교해 보면 더욱 확실해진다.

도193 〈계당서첩〉 중 〈옥순봉〉 권돈인. 28.0×35.0cm. 개인 소장

21 | 추수재심秋水纔深 행서 대련對聯

작자, 행획으로 보아 이재 권돈인의 작품이 확실하다고 생각된다. 첫째 획이 추사의 획과 차이가 있고 작자와 행획 또한 추사의 글과 차이가 난다. 추사의 작품과 비교해 보면, 이 작품은 좀 넉넉하고 광대한 느낌이 부족하다.

도194 〈추수재심〉 행서 대련 권돈인. 각폭 124.5×28.8cm. 간송 미술관 소장

22 | 제월노사안게 霽月老師眼偈

모암문고 소장 〈완염합벽〉(도 22)을 참조해 보면 '염髥'
의 관서가 이재 권돈인의 관서임이 명확해진다. '염나
髥那'로 관서하여 초의선사에게 보낸 수찰(도 107) 또한
이재 60대 때 수찰임이 분명하다. '염나髥那'는 '염髥',
'나가那迦'로써 '나가那迦', '나가산인那迦山人' 모두
이재 권돈인의 관서임이 명백하다. 작자, 배자, 행획
모두 추사와 이재가 다르다. 추사 작품은 막힘없이 너
그럽고 넉넉하고 시원스러운 느낌을 주지만, 이재 작
품은 고졸한 맛은 풍기나 약간 답답한 감도 주는 듯하
니, 두 분의 천성이 다름이 그대로 작품에 드러나기 때
문이라 생각된다. 추사의 대자 병풍서에는 관서가 없
다. 〈곽유도비 병장〉(도 159)은 그 행획, 작자, 배자 등
모든 면에서 추사의 글과 큰 차이가 있지만, 더욱이 관
서가 되어 있기 때문에 더욱 위작임을 쉽게 알 수 있었
다. 그렇다면 추사는 왜 관서하지 않았을까? 추사는
권돈인을 비롯한 제자들의 작품을 비롯하여 다른 작가
들의 작품과 자신의 작품을 비교했을 때 획, 작자, 행
획이나 배자, 또 전체 작품의 엮음 등에 있어서 그 차이
가 있음을 확실하게 알고 있었고, 그만큼 자신의 작품
에 대한 자부심이 강했음을 알 수 있다.

도 195 〈제월노사안게〉
126.0×28.0cm, 개인 소장

23 | 산수 山水

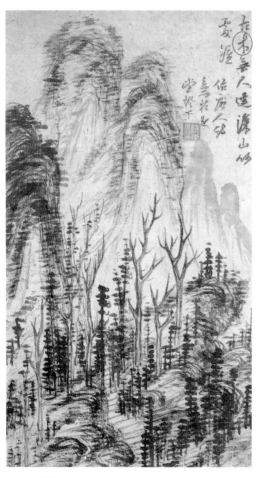

이 국립중앙박물관 소장 산수 작품은 화제畫題가 있고 도인이 '완당阮堂'으로 찍혀 있다. 앞서 여러 번 설명했듯 도인은 믿을 게 못되고 화제 글씨로 감상해야 한다. 필자가 보기로는 '목木'자의 '十' 부분을 살펴보면 이 획이 여러 번 지적했듯이 추사는 잘 쓰지 않고 이재 권돈인이 즐겨 쓰던 획이다. 〈완염합벽阮髥合璧〉(도 22)의 도판을 참조하기를 바란다. 또 '고목무인경古木無人逕 심산하처종深山何處鍾' 등 글씨는 고졸한 맛은 풍기나 추사다운 획의 느낌이 부족하고 차이가 난다. 이러한 점으로 보아 확실한 이재 권돈인 산수 작품으로 감상하는 바이다.

도196 〈산수〉
자본수묵. 권돈인. 46.1×25.7cm. 국립중앙박물관 소장

24 | 원교필결후 圓喬筆訣後(마지막 면)

자체, 배자, 행획으로 보나 글자와
글자의 이음으로 보아 이재 권돈인
작품에 가까우며 이재 작품으로는 매
우 우수한 작품이다. 굳이 지적하라
면 표시(○)한 행획이나 작자가 추사
의 획과 같이 춤추는 듯 생동감 넘치
는 율동미가 부족하고, 부드러우면
서도 강하고 시원한 느낌이 부족하여
어딘지 딱딱하고 약간 답답한 느낌이
든다. 추사 작품과 비교하며 보지 않
고 이재 작품만 보면, 이 이상 좋은
작품이 없다는 느낌이 들 정도로 훌
륭한 품격을 지닌 작품이나, 추사 작
품과 비교하며 감상하게 되면 고졸한
맛은 풍기나 좀 조잡한 느낌이 들고
시원스러운 감이 부족함을 느끼게 되
니 이상하다. 〈제월노사안게〉(도 195)
의 설명을 참조하기 바란다.

도197 〈원교필결후〉 마지막 면
23.2×9.2cm. 간송미술관 소장

25 | 일금십연재 一琴十研齋

작자, 배자, 행획 모두 좋으나 행획에 춤추는 듯한 율동미가 부족하여 둔한 느낌이 강하고 부드러우면서도 강한 획의 느낌이 부족하다. 필자가 감상해 보니 작자, 배자는 추사에 가까우나 행획으로 보아서는 이재 권돈인에 매우 가까워 보인다. 특히 '일一' 자 끝마무리 획이 추사답지 않으며(〈일로향실一爐香室〉(도 79)의 '일一' 자와 비교해 보면 그 차이를 확실히 알 수 있다.) '十' 자의 행획이 둔해 보인다. 차라리 '노완老阮'이라는 관서와 도인이 없었다면 이재 권돈인 작품 중 최고 수준의 수작으로 볼 수 있고, 추사 40대 말, 50대 초·중반 작품으로도 볼 수 있는 좋은 작품이다. 그러나 '노완老阮'이라 관서되어 있고 도인이 찍혀 있는 점이 이 작품의 크나큰 흠이라 할 수 있다. 행서로 쓴 관서는 예서보다 작자나 행획에 있어 임모하기가 더더욱 어려워 제대로 행획되지 못했다. 따라서 '노완老阮' 관서로 보아서는 위작일 수밖에 없다. 추사 진품인 간송미술관 소장 〈신안구가〉(도 25)와 비교하며 살펴보자. 획이 기름지고 두툼

도 200 〈일금십연재〉 30.3×125.5cm, 일암관 소장

하며 작자의 유사성으로 보아 추사 작 〈신안구가〉와 같은 시기의 작품임을 알 수 있다. 〈신안구가〉와 비교해 보면, 첫째 '완당阮堂'이라 관서하지 않고 '노완老阮'이라 관서한 점, 둘째 '노완老阮'자 행획이 두껍고 괴하게 보이며 '완阮'자의 표시(○)한 내려오는 획이 왼쪽으로 기울게 행획된 점이 위모된 관서임을 확신케 한다. '노완老阮' 모두 둔탁하고 괴하게만 보이지, 〈신안구가〉의 '완당제阮堂題' 관서처럼 아름답고 자연스럽지 못하니, 작품을 오려 붙일 때 붓장난을 한 것이 틀림없다고 생각된다. 작품이 아깝다. 관서를 제외한 〈일금십연재〉 본문 예서는 이재 권돈인의 글일 것이라고 필자는 확신한다.

26 | 부람난취 浮嵐煖翠

춤추듯 율동미 넘치는 획이 부드러우면서도 강하고 힘차며 아름답다. 배자 또한 좋으나 작자가 좀 넉넉하고 담대한 맛이 부족한 것이 흠이다. 관서도 '노격老隔'이라 되어 있는데 어찌해서 추사 작품으로 뒤바뀌었는지 이해가 되지 않는다. 예서의 획력이나 자체, 행서 관서로 보아 이재 권돈인의 예서 작품이 분명하다고 본다. 추사의 작품 〈대팽두부〉(도 27)나 〈난원혜묘〉(도 92)와 비교해 보면 필획에 차이가 있음을 알 수 있다. 이 작품은 거의 추사 획에 근접한 작품으로 보이며 이재 권돈인의 예서 작품 중 최고의 수작이라 할 수 있다. 다시 한번 추사 서도의 운필법, 작자, 배자미의 연구가 얼마나 어려운 일인지 엄숙하게 깨닫게 된다.

어찌 보면 이 작품 속 이재 권돈인의 획이 추사의 획보다 더 강하게 보인다. 하지만 차분하게 가라앉은정중한 맛과 한없이 너그러운 멋이 조금 부족하게 느껴진다. 이 작품만을 보면 추사인들 이런 작품을 쓸 수 있었을까 의심이 될 정도로 잘 된 작품이다.

도199 〈**부람난취**〉 28.5×128.0cm. 개인 소장

다향유운 茶香幽韻

획이 부드러우면서 아름다우며, 글씨의 작자와 행획
으로 보아 자하紫霞 신위申緯의 작품이다.

도 200

도 200 〈다향유운〉 행서
124.5×28.8cm, 간송미술관 소장

28 │ 서산대사西山大師 화상당명畵像堂銘 병서幷書

추사체로 잘 씌어있으나 작자, 배자, 행획이 추사의 글씨와 다른 점이 많다. 《완당평전》에서는 추사 중년 대작이라 했는데 이도 잘못된 감상이다. 갑인년甲寅年 4월이면 추사 69세 말년이 되어야 옳은 것이 아닌가! 필자가 감상해 보건대 추사의 제자 침계梣溪 윤정현尹定鉉의 작품임

도201 〈서산대사 화상당명 병서〉 행서 첩 각폭 20.7×18.9/20.7×43.6cm. 소장처 미상

에 틀림이 없다고 본다. 전도 타인작 윤정현의 〈황초령 진흥왕순수비 이건비문〉(도 186)과 비교해 보면 두 작품이 확연하게 같은 작가의 작품임을 알 수 있다. 침계樗溪 윤정현尹定鉉은 추사보다 7세 아래로 이때가 갑인년이면 62세 때 작품이다.

영영백운도 英英白雲圖

문인화풍으로 품격이 느껴지는 작품이다. 그러나 화제 글씨를 〈난맹
첩〉(도 177) 화제 글씨와 비교해 보니 이재 권돈인의 필획에 가깝게 느
껴진다. 그리고 표시(○)한 '금今' 자와 '자者' 자의 이음이 시원스럽게
연결되어 있지 않아 추사의 작품과는 그 차이가 느껴진다. 이 〈영영백
운도〉의 화제 글씨를 〈난맹첩〉의 글씨와 비교해 보면, 〈난맹첩〉 글씨
는 이 작품 화제 글씨보다 완숙미가 덜할 뿐, 표시(○)한 '추秋' 자, '문
門' 자의 작자, 배자 행획이 이재 완숙기의 작품임을 확실하게 보여준다.
관서할 공간이 충분한데 관서치 않은 것은 줄 상대가 없어서였을 것으
로 생각된다.

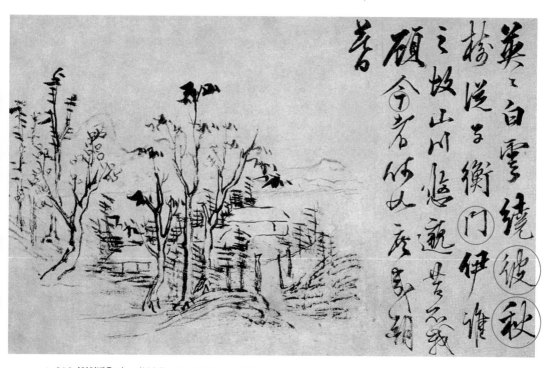

노202 〈엉엉백운노〉 시본수묵, 23.5×38.0cm, 개인 소상

6

연구작

1 | 추일상서벽정 秋日上捿碧亭 (타인 연구작)

'신해태정辛亥泰正 길상여의관吉祥如意館' - 신해년이면 추사 66세 때인데 - 표지 글씨(도 203-1)는 추사 제자 중 한 분인 우봉 조희룡의 글씨이다. 추사 문하에서 수학할 때 추사를 도와 책력을 써드린 듯 하니, 추사 고택에서 전해 온다고 해서 아무런 비평과 고증 없이 추사의 진품으로 본다면 이는 고증학, 실증학, 금석학에 근거한 감상, 감정이 필요 없다는 말이 된다(〈완당과 완당바람〉 전시 도록 도 70, 71 참조).

도 203-1 〈추일상서벽정〉 표지

옹체翁體(옹방강, 호 담계覃溪, 금석학金石學, 비판碑版, 법첩학法帖學에 통달한 중국 청나라의 학자, 서예가, 주요 저서로 《양한금석기兩漢金石記》 등이 있다.)의 획이 약간씩 보이나 '일一', '이二' 자의 획과 표시(○)한 파임획이 추사의 필획이 아니다. 자체, 작자, 행획으로 보아 추사 40대 말이나 50대 초반 작품으로 보아야 하는데 상기上記한 획이 아니니, 필자의 생각에는 추사의 아우인 산천 김명희 작품인 듯하나 더욱 심도있는 연구가 필요하다.

도203-2 〈추일상서벽정〉 32.5 x 42.1cm. 개인 소장

2 | 고사소요도 高士逍遙圖 (타인연구작)

화폭으로 보아 첩에 그린 듯한데 화제는 없고 도인만 찍혀 있다. 여러 차례 앞에서 설명했듯 도인은 작품의 진위를 가리는 데 큰 도움이 되지 않는다. 아마도 첩 중에 글씨나 그림이 더 있었을 것으로 보이며 그림 내용도 아주 간결하고 우아한 느낌이 부족하여 추사 작품으로 보기 힘들다. 단지 권위 있는 기관의 소장품이어서 진품이라는 감상은 금물이다. 추사의 감상에 대한 금언을 상기해 보면, "서화 감상에 부득불不得不 금강金剛 같은 안목과 혹독酷毒한 관리의 수법으로 가려야 한다." 하였으니 상고 연구해 보자. 화폭 가운데에 접힌 자국이 있는 것으로 보아, 첩帖 중中에 반드시 화제나 예서 글씨가 있을 것으로 생각되니 아주 궁금하다. 첩 전체를 보았으면 한다.

도 204 〈고사소요도〉 지본수묵, 24.9×29.7cm, 간송미술관 소장

3 | 배잠기공비 裵岑紀功碑
구륵본 (타인연구작)

본 작품을 보아야겠지만 그 필획, 자체, 작자, 배자로 보아 우봉 조희룡 작품에 가깝게 보인다.

도205 〈배잠기공비〉 구륵본 개인 소장

4 | 청성초자 靑城樵者 (타인연구작)

첫째 획이 허약하고 표시(○)된 획은 더욱 약하거나 중봉中鋒 필획이 아니고 점획 또한 추사의 획이 아니다. 그러나 작자, 배자로 보아서는 추사임에 틀림없어 보이니 어느 후학이 추사 진품을 보고 임모했거나, 비록 획력은 약하나 추사 진품을 많이 보고 배운 타인의 우수작이다. 첩으로 되어 있는 것으로 보아 관서가 틀림없이 있을 것이라 생각된다. 만일 '추사秋史'로 관서되어 있다면 위작이니 궁금하다.

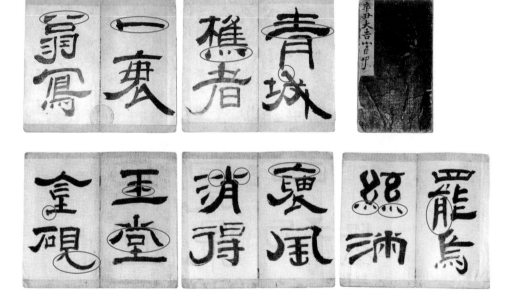

도 206 〈청성초자〉 각폭 25.5×15.5cm. 개인 소장

5 | 의문당疑問堂 현판 (타인연구작)

자체, 배자, 행획 모두 좋으나 표시(○)한 획, 그리고 '공孔', '탄誕' 글씨 모두가 이재 권돈인의 필획에 매우 가깝게 보인다. 추사체이기는 하나 추사의 작품과는 차이가 난다. 혹시 제주에 가서 추사의 제자가 된 강위姜瑋의 작품이 아닌가 생각된다.

도 207 〈의문당〉 현판 대정향교

6 | 침계 梣溪(위모연구작)

획이 두툼하고 힘찬 것처럼 보이나 표시(○)한 획은 추사답지 않은 획으로 음률에 맞춰 춤추는 듯한 생동감 넘치는 획이 아니다. 멈칫멈칫 운필했고 끝마무리 획이 형언하기 어려울 정도로 보기 싫고 허약하다. '침 梣' 자의 표시(○)한 끝마무리 획은 멈칫, 또 멈칫 그어 빼며 마무리했으나, 힘이 빠진 듯 약하고 보기 흉하게 운필되어 '괴怪' 하게 보인다. '계 溪' 자 역시 표시(○)한 부분의 끝부분 획이 멈칫멈칫하면서 운필되어 약하고 보기 흉하여, 마치 썩어 흐늘거리며 문드러진 나뭇가지 끝과 같이 운필되었다. 추사 진작 〈명월매화〉(도 67) 본문 '호공好共'의 '공共' 자에 표시(○)한 '一' 획과 비교해 보면 그 획의 차이를 확연히 알 수 있다. 제발題跋 행서에도 표시(○)한 획과 작자, 행획에 적지 않은 의문이 생긴다.

도208 〈침계〉 42.8×122.7cm, 간송미술관 소장

맺는글

지금까지 미약하나마 추사 서도와 추사의 작품들을 살펴보았다. 제1장 '고서화 감상의 바른길'을 통하여 고서화를 감상하는 올바른 태도와 방법을 제시하였고, '제2장 추사 서도의 이해'에서 지금까지 추사 연구의 잘못된 점과 그 원인들을 지적하고, 총체적이고 합리적으로 추사의 서도와 작품에 접근을 시도했으며 서체별 대표작들을 시기별로 나누어 설명했다. 또 '제3장부터 6장까지 추사의 작품들을 진작, 위작, 타인작, 그리고 연구작으로 나누어 도판과 함께 객관적인 설명과 감상을 곁들이고 지금까지 잘못 알려져 온 문구들의 해석과 일화들을 바로잡으려 노력했다. 특히 제3장인 ' 진작 ' 부분에서 관기 (연대)가 없는 작품들을 필자의 감상을 기반으로 시기별로 정리하려 노력했다. 성심을 다하여 좋은 글과 설명을 하려고 노력했으나 막상 다시 보니 마음에 들지 않고 부족한 부분들이 눈에 많이 띄인다. 이러한 부분들은 앞으로 필자에게 힘이 남아 있는 한 계속 보강하고 수정해 나가려 한다. 또 필자가 못한 부분들을 후학들이 해주기를 간절히 바라며, 그러한 작업들을 함에 이 졸고가 조금의 도움이라도 될 수 있기를 바란다.

앞글(제1장 고서화 감상의 바른길)에서 설명했듯이 도자기를 비롯한 다른 재료(돌, 철, 흙, 나무 등) 들로 만들어진 작품 등은 현대 과학 기기들을 이용한 성분 분석 등을 통하여, 그 진위 여부를 충분히 가릴 수 있다. 또 이러한 도자기류를 비롯한 작품들은 작가들의 심오한 철학과 사상이 담겨져 있는 서화와 달리 그 장식적인 혹은 실용적인 기능에 그 목적을 둔 장인기술인적 성격이 강하다는 점과 또 서화와 다르게 그 특정 작가가 정해져 있지 않다. 이 또한 서화 작품과 비교해 볼 때 큰 차이점 중의 하나이고 이러한 점으로 미루어보아 서화, 특히 고서화의 감정이 더욱 복잡하고 어렵다는 것이 쉽게 이해가 될 것이다.

다시 한번 강조하건데, 고서화(글씨뿐 아니라 특히 그림에 있어서) 작품을 감상하는 데 있어 작가 자신의 '친필관서(서도)'가 가장 중요한 진위 판별의 기준이 된다는 것은 아무리 강조해도 지나침이 없다. 그림과 도인은 완전하게 임모와 모각이 가능하기 때문이다. 따라서 그림의 필선과 필치, 양식보다도 그림 위의 작가 자신의 화제나 관서의 필획, 작자, 배

자, 행획 등의 비교 분석을 통해 그 작품의 진, 위를 가려야 함은 그 이론의 여지가 없다. 따라서 그림에 있어서 작가 자신의 친필 화제나 관서가 없는 작품들은 잘해야 전칭작품으로 여겨지게 될 수밖에 없다. 이 점으로 비추어보아도 서도書道가 모든 고서화 작품의 절대적인 감평의 기준이 될 수밖에 없다는 점이 입증된다.

현재 시중에 유통되고 있는 추사의 작품들 경우는 두말할 나위도 없이 뒤죽박죽 엉망진창인 상황이다. 《완당평전》에서 이 책의 저자 유홍준이 밝히고 있듯 "시중에 나도는 추사 글씨의 9할이 가짜라는 말이 있을 정도"라는 말이 결코 과장이 아니다. 그렇다면 어떻게 우리나라의 고서화, 특히 추사 작품을 포함한 전반적인 문화 시장의 현실이 이 지경에 이르렀는가? 앞에서 잠깐 언급했듯이 상도의商道意가 무너질 대로 무너진 미술 시장 상인들의 몰지각적인 행위들과 특히 더 기막힌 상황은 학자적 양심을 팔아먹고 사는 학자들이 판을 치고 있기 때문이다. 필자가 선대先代, 모운茅雲 이강호李康灝, 이래로 거의 평생을 고서화에 빠져 작품들을 구입하여 모으고 서화계에 몸담고 있었으나, 학자다운 학자를 본 적이 드물다 해도 과언이 아니리라. 이러한 상황을 개탄치 않을 수 없다. 지금의 상황은 예전보다도 못하니 더 말할 수 없다. 이 졸고를 맺으며 조선시대 선조 · 인조 代의 대학자이자 대문장가인 계곡谿谷 장유張維(문충공)의 글과 일제 말기의 독립 사상가이자 대학자인 단재丹齋 신채호申采浩의 글로 필자의 학자다운 학자의 출현을 기다리는 마음을 대신하며

이 졸고를 맺는다.

"(중략) 우리나라는 학자가 없다. 악착포속齷齪抱束하여 지기志氣
라고는 도무지 없다. 오직 정주程朱의 학學이 세상에 귀중함을 들
은 까닭에 입으로 말하고 외양으로 높일 뿐이니 다른 학學만이 없
을 뿐 아니라 정학正學에 있어선들 얻음이 있은 적이 있었는가."

　　– 계곡 장유 (문충공), 정인보 〈오백년간 조선의 얼〉 序 中, 〈동아일보〉,
1935. 1 ; 〈조선사연구〉, 1946

"(중략) 무애생無涯生이 말하노니, 어찌하여야 진정한 애국자인가.
그 입으로만 애국, 애국하면 진정한 애국자인가. 그 붓으로만 애
국, 애국하면 진정한 애국자인가. 무릇 애국자는 반드시 그 뼈, 그
피, 그 살갗, 그 얼굴, 그 모발이 오직 애국심의 조직물일 뿐인고
로, 누워서도 생각느니 나라이며, 앉아서도 생각느니 나라이며,
그 노래하는 것도 나라이며, 그 휘파람 부는 것도 나라이며, 그 웃
는 것도 나라이며, 그 우는 것도 나라인지라. 자나 깨나 행동에도
나라와 더불어 함께 하고, 슬픔, 기쁨, 근심, 즐거움을 나라 아니
면 짓지 아니하여, 일신一身은 희생에 부치고 백골白骨은 진토塵土
가 되더라도 한 조각 나라를 위하는 정신은 우주宇宙를 가득 채우
며 일월日月을 위로 꿰뚫으니, 그 마음은 희디 희고 그 피는 붉디

붉으며, 그 신념은 사계절의 변함없는 순환 같고, 그 정열은 태양의 폭발과 같은고로, 붓을 떨쳐 한 소리 부르짖으면 무심無心한 돌이라도 벌떡 일어서며, 검劍을 지팡이 삼아 한 소리 외치면 오래 묵은 해골도 살아 뛰나니 비록 마귀의 아들이며 마귀의 손자며 마귀의 도당이 한꺼번에 쏟아져 오더라도, 끝내는 애국자의 안전眼前에 한 자락 백기白旗를 세우리라. 위대하도다 애국자여, 거룩하도다 애국자여. 대개 애국자는 이와 같거늘, 혹 심심소일의 한가로운 마음으로 몽당붓을 희롱하며, 명예名譽 낚으려는 호계好計로 짧은 혀 수다스레 놀려대며, 스스로 이름하되 내가 진정한 애국자라 하나니, 위선자여, 나는 더 말하지 않겠노라."

– 단재 신채호, 〈伊太利建國三傑傳〉 결론 中, 광무光武 11년, 1907

2005년 6월

雪白之性軒 主人

408

후기

이 책이 처음 기획된 게 2003년 초였으니 벌써 2년이 넘는 시간이 흘렀습니다. 제 게으름으로 인해 본원고의 정리가 지연되었고, 감히 부친의 원고에 여러모로 많이 부족한 제가 가필을 했다는 것이 한편으로는 매우 큰 부담과 걱정으로 제 마음을 짓누르고 있지만 또 다른 한편으로는 말로 표현하기 힘든 그 어떠한 가슴 벅참도 느끼고 있습니다.

미술사라는 학문을 공부하면서 저는 '예술이란 무엇인가?' 그리고 '예술은 어떠한 형태로 되어야 하는가?' 라는 두 가지 근본적인 질문들을 가지고 있었고, 지금도 끊임없이 제 자신에게 묻고 있습니다. 비단 이 두 질문이 저에게만 해당되지는 않을 거라 생각됩니다. 예술이 언제 어떻게 시작되었는지 그 누구도 정확히 알지 못하지만, 예술은 그 시작부터 지금까지 끊임없이 그 형태, 재료, 매체의 사용, 기술(테크닉) 등이 그 당시 사회를 지탱하고 있는 사상, 철학과 맞물리며 변화하여 왔습니다. 사실 이 세상에 존재하고 있는 모든 것들은 철학 위에 서있고, 우리 모두는 각자 자신의 사상을 가지고 있는 잠정적인

철학자입니다. 모든 학문의 분야에 있어 교육시스템의 마지막 학위가 철학박사학위(Philosophy Doctor)인 것은 결코 우연이 아닙니다. 현재와 같은 근대 교육시스템은 18세기 독일에서 만들어졌습니다. 이 점만 보아도 이 당시 교육제도의 입안자들은 이러한 근본적인 개념을 잊지 않고 있었다는 것을 알 수 있습니다.

그렇다면 현대사회에서 예술을 포함한 모든 요소들을 떠받치고 있는 사상, 철학은 무엇일까요? 제 생각에 현대 예술분야를 포함한 모든 분야의 근저에는 물질적인 면, 외형적인 면을 중시하는 '자본주의'라는 사상, 철학이 자리하고 있다고 생각하고 있습니다. 이 세상에 존재하는 모든 것들과 마찬가지로 '자본주의'의 정의를 정확하게 내릴 수는 없지만, 일반적으로 '자본주의'의 궁극적인 목적은 '자유시장 경제체제를 통한 이윤의 창출이다'라고 말할 수 있습니다. 물론 이 자본주의 사상, 철학이 현대 사회의 발전에 분명히 기인한 바가 있습니다. 하지만 시간이 지남에 따라 그러한 순기능들보다 '인간성, 도덕성 상실'을 통한 '돈이면 다 된다'는 '황금(물질)만능주의'가 현대 사회에 만연해 있음을 절실히 느끼고 있습니다.

앞에서 살펴본 것과 같이 추사의 작품을 비롯한 많은 예술가들의 위작들이 유통되고 있는 현실도 그 근저에는 이러한 자본주의(변질된 자본주의, Distorted Capitalism)가 만들어낸 '황금(물질)만능주의'사

상이 있다고 생각되어집니다. 그 겉모습은 위작이나 진품이나 큰 차이가 없게 보일 수도 있습니다. 오히려 진품보다 예술적인 면으로 볼 때 더 낫다고 평가를 받는 위작들도 있는 것으로 알고 있습니다. 그렇다면 왜 위작과 진작을 가려내는 작업이 중요한가라는 생각이 듭니다. 우리가 어떤 예술가의 작품을 가지기를 원할 때 단지 그 작품의 외형적인 면만을 보고 소유하기를 원하는 것은 아니라고 생각합니다. 그 작품의 외형적인 면보다 오히려 그 작품 속에 담겨있는 그 예술가의 사상, 철학, 예술 혼 등에 감동, 감명을 받아 그 작가를 좋아하고 존경하게 되고 그러한 이유로 그 예술가의 작품을 소유하기를 원하는 게 아닐까요? 그렇다면 단지 물질적인 욕심 때문에 만들어진 위작들에 그러한 사상, 철학이나 작가의 예술 혼이 담겨있다고 할 수 있겠습니까?

올바른 연구를 위하여 미술사학자에게 가장 기본적으로 필요한 덕목은 현존하고 있는 수많은 작품들과 자료들에서 진작들을 선별할 수 있는 감식안을 가지는 것이라 할 수 있습니다. 다른 분야에서보다도 한국미술을 포함한 동양미술사를 공부함에 있어 이러한 작품 선별 능력을 가지기 위해서는 서예, 서도를 익히고 그 일가를 이루어야 함은 당연한 귀결이라 할 수 있습니다. 이러한 감식안을 갖추지 못하고 어떻게 제대로 된 미술사학 연구를 한다고 할 수 있겠습니까? 그리고 이제는 현재 우리의 모습들을 돌아보는 시간을 가지고 다시 올바른 '정신문화'를 살리려는 노력이 필요한 때가 아닌가 싶습니다.

주사위는 던져졌습니다. 이제는 겸허히 냉철한 독자들의 평가를 기다리며 졸필을 놓으려 합니다.

2008년 7월

李庸銖 拜上

부 록

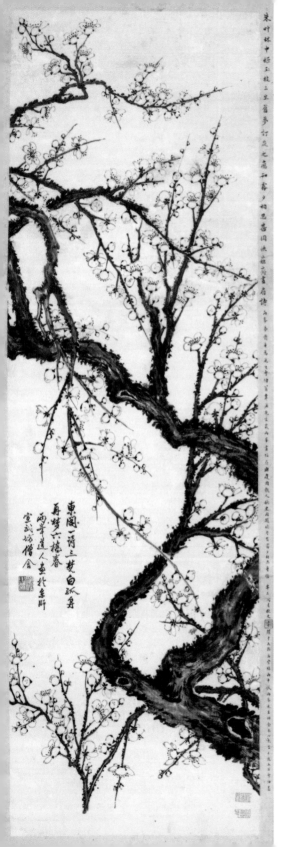

1 | 양봉 나빙(1733~1799)의 매화그림으로 풀어 본 한 중 관계

시카고박물관 동양미술학부 이용수

 연전 한국 중국간의 고구려를 둘러싼 첨예한 대립이 한창이다. 이런 와중에 과거 중국 연경 학계와 조선 학자들간의 문화적 교유를 보여주는 그림이 발견되었다. 시카고박물관The Art Institute of Chicago 소장의 나양봉(양봉兩峰 나빙羅聘, 1733~1799) 필 매화그림이 그것이다.

 이 그림에 더욱 관심과 눈길이 가는 이유는 그림 오른편 가장자리, 표구된 부분(마운트) 안에 추사 김정희(1786~1856)의 자작시와 설명 등이 친필로 적혀있다는 점이다. 이 그림을 바라보며 필자는 현재까지 중국에서 건너왔다고 보고된 채 박물관 수장고에서 오랜 시간 묻혀있던 이 그림에 대한 애틋함과 이 그림이 어떻게 미대륙의 한복판에 위치해 있는 시카고박물

관에까지 오게되었는지 그 경로가 궁금해졌다.

어째서 추사가 이 그림에 이와같은 자작시와 글을 남기신 것일까? 그림으로 다시 눈길을 옮기니, 양주팔괴揚州八怪 중 한분인 나양봉의 독특하고 호방한 필치로 좌우로 꺾이고 끊어지며 그려진 매화가지와 꽃들이 눈에 들어온다. 화면좌측 하단의 시구를 훑어보니 굉장히 눈에 익숙한 단어 '육교'가 눈에 들어온다.

시구를 살펴보자.

> 東閣一詩三楚白, 孤舟再夢六橋春
> 동각일시삼초백 고선재몽육교춘
>
> 동각[1]의 시는 삼초[2]를 밝게 비추고, 외로운 배에서 다시 꾼 꿈은 육교[3]를 따뜻하게 한다.

나양봉의 이 시구는 기나 긴 추운 겨울이 지나고 넓은 대지에 따뜻한 봄이 온 기쁨을 비유적으로 표현한 것이다.

> 兩峰道人畵於京師宣武坊僧舍
> 양봉도인화어경사 선무방승사
>
> 양봉도인(나빙의 호)이 경사[4]에 있는 선무방승사에서 그렸다.

아니 '육교'라면 추사의 친구이자 당대 조선의 최고 수

1) 궁이름
2) 넓은 영토, 지역
3) 넓은 영토, 지역
4) 수도 – 베이징, 북경

장가였던 이조묵(1792~1840)의 호가 아니던가! 이제야 이 그림에 대한 밑그림이 그려지기 시작한다.

김정희의 시구와 글씨를 살펴보자.

> 朱草林中綠玉枝, 三生舊夢訂花之,
> 應知霧夕相思甚, 惆悵蘇齋畵扇詩
> 주초림중녹옥지, 삼생구몽정화지,
> 응지무석상사심, 추창소재화선시

> 붉은 풀숲[5] 중 파란가지[6], 삼생[7]의 오랜 꿈이 꽃으로 맺혔네.
> 안개 낀 저녁 서로 생각함이 깊음을 아니, 소재(옹방강) 그림부채의 시가 슬프고 슬프구나.

이 시구를 보며, 추사의 봄을 알리는 매화가 핀 기쁨과 소재 옹방강 선생(1733~1818)을 그리워하는 마음을 충분히 느낄 수 있다.

추사는 이 시를 쓴 후, 시 아래에 설명을 덧붙인다.

> 兩峰先生夢前身爲花之寺僧, 翁覃溪先生藏兩峰畵梅扇
> 與瘦同穀人秋史同題絕句有霧夕相思筆語
> 양봉선생몽전신위화지사승, 옹담계선생장양봉화매선.
> 여수동곡인추사동제절구유무석상사필어

양봉선생은 전생에 자신을 '화지사승'[8]이라 칭했다. 옹

5) 늦겨울, 이른봄의 풍광묘사

6) 봄이 옴을 알려준다.

7) 전생, 현생, 미래

8) 나양봉의 별호

담계 선생이 나양봉의 매화부채를 가지고 계셨다. 여수동
곡인[9] 추사가 안개 낀 저녁 서로 그리워함[생각함]을 [담
계의 시와] 같은 절구로 제한다.

이 글로 미루어, 담계 선생의 수장품 중 나양봉 필 매화
그림 부채가 있었고, 그 부채 위에 담계 자신이 시를 적어
놓았었다는 것을 알 수 있다. 또, 추사는 이 매화그림을 보
고 담계의 그 시를 생각하고, 상사심의 뜻으로 같은 절구[10]
를 사용하여 이 시를 지었음을 알 수 있다. 지금 중국 어딘
가에 나양봉의 매화그림과 '주초림중녹옥지'의 절구로 시
작되는 시구가 적힌 부채가 전한다면, 그 작품이 담계 선생
이 수장하셨었고 이 작품과 짝을 이루는 작품일 것이다.

그림에 대한 조사 중 '완당전집 권 십(10)' (pp. 40-41)과 국
역 완당전집 3권 (솔출판사 1996, pp. 177-178)에서 같은 시[제
나양봉매화정]를 발견하였고, 잘못된 글자 2자와 시구 해석
을 바로잡을 수 있었다. "증證 → 정訂", "시時 → 시詩."
또, 이 시의 원전이 이 나양봉 매화그림이라는 사실을 알
수 있다.

辛未閏月秋史正喜題于天際烏雲樓雨中試
兩峰先生師冬心先生. 手造五百斤油墨

辛未閏月秋史正喜題于天際烏雲樓雨中試兩峰先生師冬心先生手造五百斤油墨

9) 자신을 낮추는 말

10) 아마도 '주초림(나빙의 별호)중
녹옥지'가 같은 절구였을 것이다
[7언절구]

신미윤월추사김정희제우천제오운루우중식.
양봉선생사동심선생. 수조오백근유묵

신미년윤월(1811) 추사 김정희가 비오는 중 [아마도 봄을 알리는 '봄비'
였으리라] 천제오운루天際烏雲樓에서 제한다. 양봉선생의 스승은 동심
(김농) 선생이다. 수조 오백근 먹(구입가격)

　이 연도(신미년)로 미루어 이 글은 추사선생이 그의 나이 26세때[만 25
세] 비오는 날 '천제오운루天際烏雲樓'에서 쓰셨음을 알 수 있다. 또, 이
글씨들은 추사의 26세시의 글씨체를 이해하는 데 중요한 단서가 된다.
그렇다면 '천제오운루'는 어디인가?

　이 '천제오운루'의 해답을 찾기위해선 이조묵李祖默이란 인물에 관하
여 아는 것이 중요하다. 결론적으로 '천제오운루'는 이조묵 서재의 이름
일 가능성이 매우 높다. 또, 육교六橋라는 호의 사용연대도 이 그림의 수
장과 그 때를 같이했을 것이라 생각된다.

　위에서 잠깐 언급하였던 것처럼 이조묵은 조선 당대 최고의 수장가였
고 추사의 후배이자 친구로, 추사의 소개로 연경에 다녀오고 연경학계
와 많은 교유를 했다는 것은 주지의 사실이다. 그러나 이 사실을 제외한
많은 부분들이 알려지지 않았었다. 하지만 이 그림의 발견으로 이조묵
이 추사가 연경에 다녀온 바로 그해, 1810년 추사의 소개로 연경에 들어
가 옹방강을 그의 서재 보소재에서 만났고, 감격스럽게도 옹방강 자신

이 직접 모사한 '천제오운첩'을 하사받았었고, 또 많은 연경의 문사들과 묵연을 맺게 되었다는 사실을 알 수 있게 되었다. 또 돌아오는 중 이 매화그림을 비롯한 많은 고서화들을 수집하여 돌아왔음을 생각할 수 있다. 이로 인해 자신의 호를 '육교'라 짓고, '천제오운첩'으로 맺어진 담계 선생과의 묵연을 증명하기 위해 자신의 당호를 '천제오운루'라 이름 지었으리라. 나양봉의 매화그림을 손에 넣고 온 이조묵은 1811년 이른 봄 자신의 서재 (천제오운루)에 추사선생을 초대하여, 이 시와 글을 부탁하게 되었던 것이다.

평생 관직에 연연하지 않고 작품수집에 몰두하였던 이조묵은 말년에 생활이 곤궁하여지고(오세창, '근역서화징, 권오(5)', pp. 226 - 227; 국역 근역서화징- 하, p.902 시구 참조), 그의 사후 그 후손들에 의하여 그 방대한 컬렉션이 흩어졌을 것으로 생각된다. 그 과정 중 이 매화그림은 갑인년 3월 (1914) '소련산인'이라 아호를 사용하는 분의 소장품이 되었다가, 어느 때인가 시카고의 사업가 Mr. Hulburd Johnston이라는 분의 수장품이 되었고, 그 분에 의해 1957년 9월 25일 시카고박물관의 소장품이 되었다.

그렇다면 이 그림은 원래 보고되었던 것과 다르게 중국에서 들어온 그림이 아닌 한국에서 건너간 그림이다. 또한 표구된 형식이 중국 작품과 많이 다르다는 여러 동료들의 조언도 이 생각에 확신을 갖게 했다. 이 그림에 관한 조사를 하며 연경학계와 추사에 관한 교유 못지 않게, 이조묵과 연경학계 교유를 더욱 깊게 연구하는 것이 절실히 필요하다는 생

각을 가지게 되었고, 이 당시 한국(조선)과 중국 명사들의 교우를 살펴보며, 작금의 한중 관계를 다시 한번 생각하게 되었다. 나양봉의 이 그림과 이 그림을 통한 사실들이 현재의 한·중 문제를 해결할 수 있는 실마리를 넌지시 전해주고 있는 것은 아닐까?

2 | 추사 소심란素心蘭(불이선란) 연구의 제문제
강관식의 '추사 그림의 법고창신의 묘경'의 검토를 중심으로

시카고박물관 동양미술학부 이용수

I

추사의 대표작이자 추사 자신도 매우 만족하여 여러 번
의 제찬을 덧붙이신 '소심란素心蘭[1](도판 1)'에 관한 기존의
연구가 많이 있어왔다. 하지만 기존의 연구들에 많은 문제
점들이 눈에 띄어 그 문제점들을 하나하나 짚어보는 것이
필요하다는 생각이 들었다.

본고에서는 지금까지 추사의 '소심란素心蘭 불이선란'에
관한 대표적 연구라고 지칭되는 강관식의 '추사 그림의 법
고창신의 묘경 - 〈세한도〉와 〈불이선란도〉를 중심으로[2]'
논문의 검토와 그 문제점들을 제기함으로써 '소심란素心蘭
(불이선란)'에 관한 기존 연구들의 재고 필요성을 말하고자
한다.

II

1. 강관식의 논문 중 〈불이선란 (소심란素心蘭)〉 부분의 주요
 내용

도1 소심란

1) 지금까지 이 작품은 '부작난' 혹은
'불이선란'이라 불리고 있다. 현재
전하고 발견된 자료의 부족으로 이
부분에 관한 논란이 있지만, 우선
이상적의 《은송당집》과 오세창의
《근역서화징》'추사편'에 남아있는
문구 중 "지기평생존수묵 소심란우
세한송"(오세창, 《근역서화징》,
'추사편'; 《국역 근역서화징 (하)》,
시공사, 1998, p. 869; p. 886)에
근거하여 이 문구의 '소심란'을 이
작품으로 보는 것이 현재로서는 타
당하다는 견해를 밝혔다. (이영재,
이용수, 《추사진묵》, 두리미디어,
2005, pp. 171-174)

2) 정병삼 외, 《추사와 그의 시대》, 돌
베개, 2002, pp. 209-274.

강관식의 위 논문은 그 소제목에서 알 수 있듯 추사의 〈세한도歲寒圖〉와 〈불이선란不二禪蘭(소심란素心蘭)〉에 관한 두 주요부분으로 나뉘어 있다. 본 소고에서는 〈불이선란(소심란素心蘭)〉에 관한 부분에 그 중심을 두어 검토를 하려한다.

강관식은 이 논문에서 〈불이선란(소심란)〉의 편년을 추사가 1853년 봄(추사 68세), 흥선군에게 써준 〈난화일권蘭話一卷〉의 제발 중 "난초를 그리지 않은지 이십여 년이 되었다"의 '이십여 년二十餘年'과 〈불이선란(소심란)〉의 화제 중 '이십년二十年'의 의미가 〈난화일권蘭話一卷〉 '이십여 년'의 의미와 같다는 점, 또 달준이 언급된 두 편의 시고[3]의 제작시기, 추사 후손들이 편찬한 문집(완당전집)에서 〈불이선란도〉 제시 위치의 오류, 그리고 화제의 서체, 서풍과 도장 등이 추사의 만년이라 할 수 있는 1849년 8월부터 1856년 4월까지 박정진에게 보냈던 편지들을 모았다는 〈보담재왕복간〉의 글씨들, 그 중에서도 1855년 6월 3일의 편지의 글이 〈불이선란(소심란)〉 화제글과 서체, 서풍 등이 거의 같다는 점 등[4]을 언급하며, 이 묵란그림의 연대를 1855년경으로 편년하였다. 또 〈묵란도〉의 화제에 언급된 '달준達俊'이라는 인물을 추론하며, 위에서 언급했던 '달준達俊'이라는 인물이 등장하는 두 편의 시고를 비교 추론하고, 특히 '희제증달준' 시고의 내용에 근거하여 '달준達俊'이 평민

3) 〈천관산옥〉시고와 〈희제증달준〉 시
4) 이 외에도 묵란도에 찍혀있는 '추사'와 '고연재' 인장들이 간송장 〈강간 다시조인거〉, 권돈인 〈세한도〉에 동일하게 찍혀있는 점, 그리고 과천 시절 추사가 권돈인에게 보낸 편지의 내용('운구한민'과 '남호영기' 두 스님이 화엄경을 간행하려한다는 내용) 등을 이 〈묵란도〉의 편년(1855년 경)의 근거로 들고 있다.

422

출신의 서동이라 결론지었다. 그리고 〈묵란도〉의 마지막
화제 "吳小山見而豪奪, 可笑"를 "소산 오규일이 보고 억지
로 빼앗으니 우습다."라고 해석하며, 이 난초그림을 소산
오규일이 빼앗아갔다라고 결론지었다.

이 논거들을 하나하나 검토하며 이에 관한 문제점들을
지적하려 한다.

2. 강관식의 논문 중 〈불이선란(소심란)〉근거, 내용상의 문제점
먼저 이 〈묵란도〉(도판 1)의 화제 글과 추사 68세 시 (1853)
쓰여진 〈난화일권蘭話一卷〉부분 (도판 2-1, 2-2)의 글을 비교
하며 감상하여 보자. 두 글을 비교 감상하여보면 〈묵란도〉
의 화제 글은 〈난화일권〉의 화제 글에 비하여 조금 못하다
는 것을 알 수 있다. 이 부분에 관한 설명과 도판은 〈난화일
권〉 뒷부분의 수찰부분 사진을 참조하기 바란다.[5] 따라서
이 〈묵란도(소심란)〉의 편년은 본래의 편년대로 〈난화일권〉
의 연대인 1853년보다 앞선다고 볼 수 있다.[6] 따라서 '이십
년二十年'과 '이십여 년二十餘年'의 의미가 '이십여 년'으로
의미가 같다는 주장은 맞지 않는다. 따라서 추사의 제자들
과 후손들이 편찬한 〈완당전집〉의 편년 - 이 〈묵란도 (소심
란)〉의 제작시기를 1848년 12월에 제주유배에서 풀려난 후
에서 1851년 다시 북청으로 유배되기 전, 노량진에서 우거

도 2-1 〈난화일권 중〉 부분 김정희

도 2-2 〈난화일권 중〉 부분 김정희

5) 이영재, 이용수, 《추사진묵》, 두리
미디어, 2005, pp. 60~71.

6) 물론 강관식의 지적대로 《완당전집》
에 연대기적으로나 사료자체의 정
확성에 있어서도 문제점이 있다는
것은 정확한 사실이다. 하지만 정확
한 고증 없이 《완당전집》의 편집오
류를 지적하며, '이십년'과 '이십여
년' 의미의 동일을 주장하는 것은
큰 논리적 비약이 아닌가 싶다.

하던 시기의 작품으로 본 - 이 옳은 것임을 알 수 있다.[7]

이제 〈묵란도(소심란)〉 화제 글과 이글 외에 '달준達俊'이라는 인명이 언급된 시고 두 편을 살펴보자.

먼저 〈묵란도(소심란)〉의 화제 글을 추사가 쓰셨던 화제의 순서를 필치와 필획, 묵색 등을 고려하여 추측하여 순서대로 정리하여 보면 다음과 같다.

1. 不作蘭畫二十年 偶然寫出性中天
 閉門覓覓尋尋處 此是維摩不二禪
 난초를 그리지 않은 것이 스무 해인데, 우연히 그렸더니 천연의 본성이 드러났네.
 문을 닫고 찾고 또 찾은 곳, 이것이 유마거사의 선과 다르지 않네.

이 화제는 지금까지 '선'에 이르는 방법을 찾아 헤매었으나 그것은 '무념무상'의 마음 상태, 즉 '평상심'의 상태가 '선'에 이르는 길이라는 가르침을 주는 문구이다. 선에 이르는 길이 먼데 있는 것이 아니라 가까이 즉, '우리의 마음속 상념을 버리는 것에 있다'라는 뜻이다.

始爲達俊放筆 只可有一 不可有二. 仙客老人.
애초 달준達俊이를 위하여 거침없이 그렸으니[8], 단지 한 번만 있을 수 있지, 두 번은 있을 수 없다.
– 선객노인

7) 이영재, 이용수, 《추사진묵》, 두리미디어, 2005, pp. 171-174 참조.

8) '방필'의 뜻을 강관식은 '달준'이 평민 서동이라는 생각을 미리가지고 있었었던 듯, 이 가설을 뒷받침하기 위하여 '아무렇게나 그려주었다'로 해석하였으나 이는 옳지 않은 해석이라는 생각이 든다. 이 '방필'의 의미는 '아무렇게나, 격이 없게' 등의 의미가 아니라 '거침없이, 자신 있게 거리낌 없이' 등으로 해석함이 타당하다는 생각이다.

이 글로 미루어 추사와 달준의 각별한 관계를 알 수 있고, 추사의 난화 작품이 매우 귀함을 알 수 있다.

2. 若有人强要 爲口實又當以毗耶無言謝之. 曼香.
 만일 강요하는 사람이 있다면 구실을 위하여 비야리성의 유마의 무언의 사양으로 대답하겠다.

 　　　　　　　　　　　　　　　　　　　　　　　　　　　　　－ 만향

이 글 또한 함부로 난화를 치지 않은 추사의 일면을 말해주고 있다.

 以草隷奇字之法爲之 世人那得智那得好之也. 漚竟又題.
 초서와 예서의 기이함을 그 법으로 삼았으니 어찌 세인들이 만족하게 알고 만족하게 좋아하겠는가.

 　　　　　　　　　　　　　　　　　　　　　－ 구경우제(구경이 또 제하다.)

3. 吳小山見而豪奪, 可笑
 소산 오규일이 보고 좋아하며 빼앗으려 하니, 가히 우습다.

이 부분 또한 강관식과 필자의 해석에 차이가 난다. 강관식은 "소산 오규일이 보고 억지로 빼앗으니 우습다."라고 해석하고, 소산 오규일이 이 〈묵란도〉를 빼앗아 간 것을 사실화하였다. 하지만, 해석에 있어서도 '억지로'란 의미로 해석될 만한 글이 없으며, 상식적으로 생각해보아도, 오소산(오규일)이 작품을 빼앗아 간 후에 이 화제 '吳小山見而豪奪, 可笑'

를 적었다고 보아야하는데, 이는 당시 정황을 상기하여 생각하여보면 어색하기 그지없다. 빼앗기는 과정, 혹은 빼앗기기 바로 전에 이 글을 쓰셨다는 것도 쉽게 이해가 가지 않는다. 또, '가소' 라는 문구의 전통적인 해석도 '가히 우습다' 로서 필자 해석의 타당함을 말하여주고 있다.

다음으로 〈청관산옥靑冠山屋〉 시고[9]를 살펴보자. 이 시고의 제와 마지막 부분을 살펴보면,

시제〈靑冠山屋夏日漫拈〉

이 시제를 "청관산옥에서 여름날 아무렇게나 짓다"라고 해석을 했는데, 이 해석은 적당하지 않다. 이를 "여름 날 청관산옥에서 한가로이(질펀하게) 짓다"라고 해석해야 옳다.

(중략)靑冠山屋夏日漫拈, 無次聊以試腕爲達俊

이 부분의 해석을 "여름철의 천관산옥에서 운자도 없이 아무렇게나 읊어 팔을 한번 시험하며 달준에게 써주다"라고 해석을 하였으나, 이는 정확치 않은 해석이다. 이는 "여름 날 청관산옥에서 한가로이 지어 다음 (다시 짓는) 없이 부족하지만 그대로 (료, 애오라지) 달준을 위하여 (팔목으로)쓰다"라고 해석해야 적당하다. 그리고 결정적으로 이 시고는 문제작 (위작)으로 추사의 진적인 이 시고가 전하였고 그 진작을 보고 위작자가 모사를 한 것인지 모르겠으나, 지금의

9) 유홍준, 《완당평전 2》, 학고재, 2002, p.652; 동산방, 학고재, 《완당과 완당바람》, 동산방, 2002, pp. 139~140.

경우로는 이 시고의 사료로서의 가치가 없다 할 수 있다.[10]

다음 〈완당전집〉에 남아있는 시고 〈희제증달준〉을 알아
보자. 이 시고의 해석도 필자의 생각으로 어색함이 느껴지
지만, 기존의 해석을 따른다고 하여도 강관식의 논거는 미
약하다 할 수 있다. 이 시고는 제목대로 "장난으로 지어 달
준에게 주다" 등으로 그 풀이가 가능한 바 이 시고의 내용
을 그대로 받아들이기에는 문제가 있다는 생각이 든다. 이
시고에서 '봉두'를 '쑥대머리'로 풀이하며, 소외양간과 돼
지우리 옆에 쑥대머리를 하고 앉아 있는 모습을 유추하여,
'달준'을 평민 출신의 서동으로 단정 지었으나, 필자의 생
각으로 이는 앞서 지적한 대로 추사가 희롱삼아 (장난삼아)
지은 시구로 아마도 달준이라는 인물의 머리가 무척 큰 것
을 빗대어 '봉두'로 표현한 것이 아닌가하는 생각이 든다.
이 시고에 관한 심도 있는 재해석이 필요한 것 같다.

또 강관식은 이 〈묵란도(소심란)〉 화제글과 보담재왕복간
중 1855년 6월 3일 수찰(도판 3)이 그 필치가 거의 같다는 이
유를 들며 이 〈묵란도(소심란)〉의 편년을 같은 시기로 보고
있으나 두 글이 차이가 난다는 점을 앞에서 도판을 들어 설
명을 했다. 이 외에 이 보담재왕복간 수찰(도판 3)을 살펴보
니 문제가 있는 작품으로 보인다. 이 작품의 작자와 배자가
그럴싸하고 율동감 있는 획들로 씌어져있으나 추사의 글들
과는 큰 차이가 남을 알 수 있다. 표시(○)한 글들의 획들을

도 3 〈1855년 6월 3일 보담재왕복간 수
찰〉 위작

10) 이영재, 이용수, 《추사진묵–추사
작품의 진위의 예술혼》, 두리미디
어, 2005, pp. 258–259 참조.
덧붙여 (이 시고의 사료적 가치를
인정한다고 하더라도) 강관식은
이 시고의 내용을 근거로 이 당시
천관산옥에서 달준이 직접 추사
를 모셨었고, 이에 추사가 이 시
를 지어 직접 '달준'에게 주었다
고 주장했으나 이는 근거가 없는
주장이다. '시완위달준'의 의미
는 '써 직접 주다'라는 의미라기
보다 '써 (우편 등으로) 보내주다'
라는 뜻으로 보는 것이 더욱 타당
할 것 같다.

살펴보면, 거의가 죽은 획死劃들로 추사의 획들과는 큰 차
이가 있음을 알 수 있다. 쉬운 예로 이 위작에 씌어진 표시
(○)한 '야也' 자를 추사 43세 시 편지로 생각되는 〈가친서
제〉(도판 4)와 추사 50세 시 글로 생각되는 〈답지동〉(도판 5)
의 '야也' 자와 비교하며 살펴보면 그 작자, 획, 그리고 생
동감에 있어 극명한 차이를 쉽게 알 수 있다. 즉, 대부분 위
작 '야' 와 같이 마지막 획을 죽 그어 작자하지 않았으며, 매
우 드물게 〈답지동〉(도판 5)에서 볼 수 있듯 이와 같이 작자
하였어도 그은 획의 시작과 끝이 뭉개지고 죽지 않고 살아
있음을 볼 수 있다.

마지막으로 강관식은 1855년경 추사가 권돈인에게 보낸
수찰의 내용 중 운구한민과 남호영기 두 분 스님이 대원을
발하여 〈화엄경華嚴經〉을 간행하려 하고 있어 그 뜻이 가
상하다는 내용을 지적하고 다음해 봉은사 판전을 신축하
고 이 화엄경을 봉안한 것을 근거로 역시 이 〈묵난도(소심
란素心蘭)〉의 편년을 1855년으로 보고 있다. 하지만 이 편지
의 내용 "당시 두 스님께서 화엄경을 간행하려 하고 있다"
로 미루어 아직 간행이 시작되지 않았음을 알 수 있고, 당
시의 상황으로 미루어 화엄경 간행과 판전의 축수작업이
시작되고 완성됨까지 족히 수 년(4~5년)은 걸릴 것으로 생
각되는 바, 필자의 편년대로 추사 60대 중반(1849~1851)으
로 보는 것이 타탕하다고 생각된다.

도 4 〈추사 43시 시 수찰 '가친서제'〉
김정희

도 5 〈추사 50세 시 수찰 '답지동'〉
김정희

III

이상으로 강관식의 논문을 중심으로 기존의 〈묵란도
(불이선란)〉에 관한 연구를 검토해보고 그 문제점들을 지
적했다.

따라서 이 추사의 〈묵란도〉는 제주유배에서 풀리고 얼
마 후, 추사 60대 중반에 그리신 작품으로 보는 것이 타당
하다고 생각된다. 화제 및 관서의 필획과 특히 '구경우제漚
竟又題' 라는 관서가 또 이를 증명해준다.

세간에 '부작난不作蘭' 혹은 '불이선란不二禪蘭' 이라 불
리어지고 있는데 이는 모두 잘못된 명칭이라고 생각된다.
이 작품은 '소심란素心蘭' 이라 불리어져야 한다. 그 이유를
설명하면 다음과 같다.

《근역서화징槿域書畵徵》 추사편을 자세히 살펴보면 추사
의 고제인 우선 이상적이 그의 문집 〈은송당집恩誦堂集〉에
이러한 시구를 남긴 것을 알 수 있다.

> (중략) 知己平生存手墨 素心蘭又歲寒松[21]

> 평생 나를 알아주신 수묵이 있으니 '소심란' 과 '세한송'
> 이라.

11) 오세창 편저,《국역 근역서화징 하》,
시공사, 1999, p. 869; pp. 885-
886.
이 《국역 근역서화징》의 해석이
잘못되었다. 이 부분을 "...그 본
디 마음은 난초요 또 세한송이다"
로 풀이했으나, 이 부분을 "평생
나를 알아주신 수묵이 있으니 '소
심란' 과 '세한송' 이다"라 풀이해
야 마땅하다.

추사께서 돌아가시자 이상적이 눈물을 흘리며 지은 시로 진실된 사제간의 관계를 보여주어 현대에 시사하는 바도 크다 할 수 있다. 또 '소심란'의 의미를 알아보면 '빈마음의 난, 무념 난' 등으로 그 풀이가 가능한 바, '우연히 그렸더니 천연의 본성이 드러났네'라는 화제와도 부합됨을 알 수 있다. 따라서 '吳小山見而豪奪 可笑'라는 문구의 해석도 '오소산이 보고 좋아하며 빼앗으려 하니 가히 우습다'가 되어야 할 것이다. 따라서 이 난초를 소산 오규일이 빼앗아갔다는 일화도 잘 못된 것임을 알 수 있다. '始爲達俊放筆 只可有一不可有二. 仙客老人'이라 제하신 것으로 보아 이 작품은 달준에게 작품해 주었는데 이로써 달준이라는 인물을 다른 뚜렷한 사료가 나오기 전까지 우선藕船 이상적李尙迪으로 보는 것이 마땅하다고 생각한다.

또 '병거사病居士', '거사居士'라 관서된 간송미술관 소장 〈난맹첩〉(《추사정혼》 도 177, 도 178)을 이 〈소심란〉과 비교하였는데 이는 적당하지 않다. '병거사'나 '거사'의 호는 추사가 아닌 평생지기이자 제자인 이재 권돈인의 호이다.[12] 이재 권돈인도 추사 못지않게 불가의 교리와 경전에 밝으셨고 불심이 깊었던 바 '병거사'나 '거사'의 호를 사용하셨다는데 별 문제점이 보이지 않는다. 책의 전문을 보고 더욱 깊은 연구가 필요하다고 생각되지만, 추사가 〈난맹첩〉[13]을 '명훈茗薰'이라는 기녀에게 그려주었다는 것은

12) 이영재, 이용수, 《추사진묵-추사 작품의 진위와 예술혼》, 두리미디어, 2005, pp. 72-78; pp. 278-279.
'병거사'의 의미는 "매우 불심이 깊은 거사" 등의 풀이가 타당하다는 이영재 선생님의 지적으로, 강관식의 "조선의 유마거사"의 해석도 가능하게 생각된다. 따라서 필자의 자의적 해석 "병중거사"는 잘못되었음을 밝히며, 다음 쇄에서 오류를 시정할 것이다.

13) 이 〈난맹첩〉은 추사가 '명훈茗薰'이라는 기생에게 주었다고 전하는데, 이 '명훈'이라는 인물에 관하여도 더욱 깊은 연구가 필요하다고 생각된다.

쉽게 이해가 가지 않는다.[14] 이 난맹첩의 화제 글씨들을 〈완염합벽〉의 권돈인 글씨와 추사 글, 그리고 추사의 43세(도판 4), 50세 시 편지글(도판 5)과 비해보아도 그 획의 차이를 확연히 느낄 수 있다. 여타 다른 권돈인, 추사의 진작들과도 비교하여 보기를 바란다.

14) 2006년 국립중앙박물관에서 발행한 전시도록 《추사 김정희 학예일치의 경지》의 뒷부분(전시도록 pp. 363~366 참조)을 살펴보면, 국립중앙박물관 소장품인 〈완당소독阮堂小牘〉 첩 등을 통한 '명훈茗薰'에 관한 추론이 실려있다. 의미가 있는 자료의 발견이라 생각되지만 문제점들이 눈에 띈다. 대표적으로 이 〈완당소독〉 간찰첩은 추사의 편지글만이 아닌 추사의 편지와 이재 권돈인의 편지가 섞여있다. 추사의 편지보다 오히려 이재의 편지가 훨씬 많다. 이 첩 안에 5장의 피봉(편지봉투)이 전하는데, 이 피봉들에서의 '명훈茗薰'의 표기가 '명훈茗薰(茗薰)', '명훈命勳'으로 다르게 써이있다. 자세히 살펴보니 '명훈茗薰(茗薰)'이라 써어있는 글은 이재 권돈인의 글씨이고, 추사는 '명훈命勳'이라 적었다. 다음 권에서 이 〈완당소독〉에 관한 자세한 설명을 전 도판과 함께 수록하기로 한다. 따라서 〈난맹첩〉(간송미술관)에 수록된 글 '거사사중명훈居士寫贈茗薰('거사居士'가 '명훈茗薰'에게 그려주다') 라는 글을 근거로 이 〈난맹첩〉을 추사의 작품으로 보는 것은 잘못된 것임을 알 수 있다.(《추사정혼》 도 177, 도 178 설명 참조)

3 | 함부로 '추사'를 논하지 말라
간송미술관 '추사 150주기 기념전'에 부쳐

시카고박물관 동양미술학부 이용수

현재 추사 서거 150주년을 기념하는 '추사 김정희'의 학문과 예술에 관한 특별전시들이 국립중앙박물관을 비롯하여 간송미술관, 서예박물관 등의 여러 기관들에서 전시 중 이거나 전시 될 예정이다. 또, 유홍준(현 문화재청장)은 자신의 이전 저서인 세 권의 《완당평전(학고재)》을 한 권으로 줄인 《김정희(학고재)》를 출간하는 등 추사 선생의 학문과 예술세계에 관한 재조명 작업들이 한창이다.

특히 국립박물관의 '추사 김정희' 특별전시는 국립중앙박물관이 추사 김정희 선생에 관하여 기획한 최초의 전시라는 점에서 사뭇 중요한 의미를 지닌다. 하지만 출품된 작품들 중 몇몇 문제작들이 눈에 띄어 아쉬움이 남는다. 작품들을 선별함에 있어서 좀 더 신중한 연구와 검토가 필요하지 않았나 생각된다. 이 후 다른 기관들도 추사 작품의 선정에 있어 좀 더 신중을 기해 올바른 추사 선생의 학문과 정신을 국민들에게 전하여주기를 바란다.

간송미술관 주관의 '추사 150주기 기념전'은 그 문제가 심각하다. 그들이 내세운 대표작 중 하나인 난맹첩(도 2)은 추사의 작품이 아닌 이재

권돈인 50대 초반의 작품으로 권돈인 작품 중에서도 뛰어난 작품이라 할 수 없다. 관서도 '명선(도 1)'에서와 같이 '거사居士'로 씌어져 있어 이는 추사 작품이 아닌 권돈인의 작품이 분명하다. (이영재, 이용수 저,《추사 진묵 - 추사 작품의 진위와 예술혼》, pp. 278 - 279 참조) 또, '계산무진(도 3)'은 그 필획이 추사의 획이 아니다. 특히 '계谿' 자의 필획과 '산山' 자의 필획을 보면, 그 처음 붓을 댄 부분의 획과 그 마무리 획이 제대로 운필이 되지않아 지저분하기 그지없다. 어찌 이것이 추사의 작품이라는 말인가? 자신들의 소장품인 '호고연경' 대련과 '유애차장' 대련문구 등의 바른 해석도 하지 못했던 자들이 어찌 감히 추사 작품의 진위를 논한다는 말인가?

올바른 연구를 위하여 미술사학자에게 가장 기본적으로 필요한 덕목은 현존하는 수많은 자료들에서 진작들을 선별 할 수 있는 감식안을 가지는 것이라 할 수 있다. 다른 분야에서 보다도 한국미술을 포함한 동양미술사를 공부하기 위해서는 일정한 수준의 아니 '서도'에 일가를 이루어야 한다. 최완수 실장을 비롯한 간송미술관 관련 학자들 뿐 아니라 대한민국 내 모든 미술사학자들에게 묻는다. 당신은 진정 '서도'에 일가를 이루었는가?

이러한 일련의 행사들을 바라보던 중 필자에게 '사이비似而非'라는 한 단어가 머리속에 떠올랐다. '사이비似而非' 단어의 의미를 사전에서 찾아보면 다음과 같다. '겉으로는 그것과 같아 보이나 실제로는 전혀 다

르거나 아닌 것을 이르는 말'

이 단어의 유례는 아래의 일화에서 찾을 수 있다.

　"《맹자孟子》의 〈진심편盡心篇〉과 《논어論語》의 〈양화편陽貨篇〉에 나오는 말이다. 어느 날 맹자에게 제자 만장萬章이 찾아와 "한 마을 사람들이 향원(鄕原, 사이비 군자)을 모두 훌륭한 사람이라고 칭찬하면 그가 어디를 가더라도 훌륭한 사람일 터인데 유독 공자만 그를 '덕을 해치는 사람'이라고 하셨는데 이유가 무엇인지요."라고 물었다. 맹자는 그를 비난하려고 하여도 비난할 것이 없고, 일반 풍속에 어긋남도 없다. 집에 있으면 성실한 척하고 세상에서는 청렴결백한 것 같아 모두 그를 따르며, 스스로 옳다고 생각하지만 요堯와 순舜과 같은 도道에 함께 들어갈 수 없기 때문에 '덕을 해치는 사람'이라 한 것이다.

　공자가 말하기를 '나는 사이비한 것을 미워한다. 孔子曰 惡似而非者'라고 하셨다. "사이비는, 외모는 그럴듯하지만 본질은 전혀 다른, 즉 겉과 속이 전혀 다른 것을 의미하며, 선량해 보이지만 실은 질이 좋지 못하다." 공자가 사이비를 미워하는 이유는 여러 가지이다. 말만 잘하는 것을 미워하는 이유는 신의를 어지럽힐까 두려워서이고, 정鄭나라의 음란한 음악을 미워하는 이유는 아악雅樂을 더럽힐까 두려워서이고, 자줏빛을 미워하는 이유는 붉은빛을 어지럽힐까 두려워서이다.

　이처럼 공자는 인의에 뿌리를 내리지 못하고 겉만 번지르르하고 처세술에 능한 사이비를 '덕을 해치는 사람'으로 보았기 때문에 미워한 것이다. 원리 원칙과 상식이 통하지 않는 사회일수록 사이비가 활개를 치는 법이다. 그들은 대부분 올바른 길을 걷지 않고 시류에 일시적으로

영합하며, 자신의 본분을 망각하거나 말로 사람을 혼란시키는 사회의 암적인 존재들이다. 원말은 사시이비似是而非 또는 사이비자似而非者 이다."

옛 말에 '적재적소適材適所' 라는 말이있다. '적당하고 알맞은 인재를 알맞는 어울리는 곳에 둔다' 라는 의미이다. 그렇다면, 과연 우리의 현실은 그렇다고 할 수 있을까? 만일 그렇지않다면 위의 공자님 말씀대로 지금 우리의 사회가 '수 많은 사이비들이 활개치고 있는 원리 원칙과 상식이 통하지 않는 사회' 는 아닐까? 선택은 우리의 손에 달려있다. 과연 우리는 우리의 자식과 자녀들에게 어떠한 사회를 물려줄 것인가?

4 | 구전편 區田編

　이 작품은 추사 60대 중후기 작품이다. 실학적 정신을 바탕으로 민생을 위하여 농경의 중요한 신기술이라 사료되어 정성들여 필사하신 것으로 필자는 보고 있다. 필자가 농경에 대하여 많은 지식을 가지고 있지 못하기 때문에 어느 나라 어느 시대 누구의 논설論說인지 알 수는 없으나 추사 서화 예술을 연구해온 학도로서 그 필치에 넋을 잃고 본 책서冊書로서 특별히 기고한다.

　붓을 꼿꼿이 세워 운필하여 행획行劃하였으나 어느 곳 하나 흔들리고 흐트러진 작자作字와 배자配字를 찾아 볼 수 없다. 지금까지 수많은 추사의 작품을 보아왔고 수집하여 왔지만 이 〈구전편〉 해서와 같이 징과 망치로 큰 비돌에 쪼아 새기듯 매우 다른 느낌과 멋을 보여주는 글자들을 보지 못하였다. 용이 여의주를 얻어 입에 물고 이 세상 저 세상을 마음대로 오고가며 이 세상 모든 천변만태의 삼라만상을 속속들이 파고들어 즐기며 일월성신 은하수 등 무한한 우주를 가슴에 품었던 무한불능의 서화술인書畵術人이 바로 우리 대한의 나라 추사秋史 김정희金正喜임을 알겠다.

　추사의 해자楷字를 연구하고 습득하는 데 이 이상의 법첩法帖이 없다.

추사가 정성들여 직접 쓴 해자가 이 첩帖처럼 많기가 어려우니 소해
자小楷字이지만 추사 해서楷書의 획劃, 행획行劃, 작자作字, 배자配字를
연구하는 데 절대 필수적이며 서예 공부를 원하는 후학들에게 다시없는
첩경이요 금자탑적인 법첩이라 생각한다.

種植等漆繪圖膽列於左

開做區田

田一畝闊十五步每步五尺計七丈五尺每
行闊一尺五寸該分五十行長一十六步計八
丈每一行寬一尺五寸該分五十三行長闊總
算通共二千六百五十區空一行種一行隔一
區種一區可種六百五十區不種菊地應盡地
力每區挖鬆深一尺四方各一尺五寸

區田編

湯有七年之旱伊尹制為區田教民糞種員水
澆襖歲不為災其洗不論田之美惡不計地之
多寡不頂牛犁之本不用傭工之費但竭一家
婦子之刀每區一尺五寸之地可收穀七八升
大旱減收亦得三四升積算每畝六百五十區
可得穀五十餘石大旱減收亦得穀二十餘石
一畝收得便可養活一家芙田多有力之家播

土相宜先用大糞爲要

揀留苗秧

苗出之時要看疎密初種不可太密苗出時相
太一寸半留一株區之邊上多畱一株每行十
一株每區得一百二十株只頂看粗壯好苗約
佔揀畱不必逐株細數總不要貪多收成時自
胅獲利

耘鋤野艸

不致臥倒未穟無傷損矣
區埂該高二寸畱出水道以洩雨水壅之漸
卒

不必擇地

凡高原平坂邨坡及宅圃空塲隙地無論成畝
不成畝但以一尺五寸爲區地雖奇零尖斜横
曲無不可作其區當於暇時慢慢掘下看地之
大小爲區之多寡

種旱穀之外量種區田一二畝設遇大旱區田
乃還有收終可免於饑寒至貧難無池之民水
邊荊棘地山畔荒原隨處便可開做一家五口只
種一畝便可足食家口多者隨敷加增少者兩
戶三戶合種一畝或分區各種男子借以力作
婦人童稚可以分工盖以人力盡地利補天工
不論兩澤之有無兩畫收耕播不費大家之補
助而其慶豐登眞御旱濟時之良法也其開區

量下籽種

區田做就每區挖鬆深約一尺起出鬆土約一
寸用熟糞一升與區土合勻將籽種均勻撒在
上面把手在糞土上搂實使土與籽種相粘然
後將起出之鬆土覆上鋪平空一行種一行隔
一區種一區旣緩地力又可行空隔處澆水潤
爲簡便

每畝該用熟糞六石五斗要知造糞法須與

澆灌以時
澆灌之法總無一定要看土之乾濕乾則量澆
使其潤而不枯濕則傅澆不致單長苗根量不
結實田以近水為上而不能處處近水則取水
之法在因地制宜或引泉流溪澗或置池塘水
庫或鑿井或挑貟太約旱天亦不過澆灌五六
次

隨時可種雜物

禾苗留足之後俟當鋤之時製小鐵鋤一把寬
一寸長四寸鋤去草如鋤過八遍艸盡土鬆結
子�饒滿禾穗長大如鋤用力勤鋤即導常種法

收成猶多况區田乎

結穟壅主
區田禾穟長大所結顆粒必重定要下隆恐遇
大風搖擺一經卧倒便傷禾穟頂指苗出有尺
許長時即用土壅根漸長漸壅縱遇大風搖擺

作為種子如法如糞加力如此三年則穀大如
麥之矢

糞壤泆
凡人家於秋牧塲上所有穰積等物並須收貯
一處每日帚牲畜脚下三寸厚經踐踏便溺
成糞平朝收聚於置堆積之每日如前泆至春
可得糞若干畝

艸糞者於草木蓊盛時芟倒就地內捲釁醲爛

不用半科
器具只用鍬钁壅劃及大小鐵鋤貧難之人最
為便易

平時積糞
凡田不論美惡總須糞以肥之况區田既不擇
地未必皆屬沃土糞壤最為要緊積糞之泆多
端總在隨地隨時預為漚罨窖熟以備臨時之

用另詳載舊説於後

以之造糞勝於他物

一切房屋小灰等類總為灰糞

又凡大路塵土動極揚起與牲口便溺相雜時以新土墊道換出決坎作糞勝於生土數倍是為塵糞

用糞之法貴適平中若驟用生糞及希糞過多糞力峻熟反為害矣南方治田之家常於田頭置磚檻窖熟而後酌用之不得過多

正月種春大麥二三月種山藥芋子二四月種粟及大小豆八月種二麥豌豆此就一處地性時節言之他可類推總之不可貪多

養種法

凡五穀豆果蔬菜之有種猶人之有父也地則母貪母要肥父要壯必先仔細揀種所種之物或穀栽豆顆顆粒粒要精選肥實光潤者方堪作種下次即用所結之子又揀上上極大者

區田式

白春種穀黑者田塍田塍卽空行隔區也

也農夫不知乃以其耘鋤之艸棄置他處殊不知和泥渥瀝深埋禾苗根下漚罨既久則草腐而土肥美南方三月草長則刈以踏稻田歲歲如此地力常盛

火糞春農書云種穀必先治田積瀼薄葉敗葉剗雜枯朽根葉遍鋪而燒之則土煖而壅及初春再三耕耙而以窖糞之鼠能肥壤

又凡退下一切禽獸羽毛新肥之物最為肥澤

5 | 양백기사품십이칙 揚伯夔詞品十二則

추사 60대 중반 해서책楷書册 작품으로 매우 독특하고 보기 드문 작품이다. 현판탁본 〈소요암〉(도 10) 작품과 같은 필획 동일한 작자로 씌어져 있다. 책서 글씨이기에 작품이 작은 글자의 획으로 이루어져 있는 것이 아쉽지만, 글자의 수가 많아 당시 추사 만년의 글씨체와 필획을 이해하는 데 없어서는 안 될 매우 중요한 자료라고 할 수 있다.

6 | 난맹첩蘭盟帖 중 난화와 (이하응 작)난맹첩蘭盟帖 발문(이하응 작)

석파 홍선대원군의 진품이다. 대원군 진작 난초 작품이 매우 귀하고 위모작이 많으므로 특별히 기술한다. 유홍준이 《완당평전》에서 "〈난맹첩〉을 보고 그대로 그린 듯하다" 지적한 대로, 지금 그 소재를 알 수 없고 또 추사의 난첩을 보고 이재가 이를 모사해 그렸고 홍선대원군 역시 그대로 모사해 그렸는지는 알 수 없으나 필자 역시 난화 구도로 보아 같은 생각이다. 뒤에 석파 난은 성란盛蘭(무성한 난)을 자체로 했기에, 이 난은 간소한 구도로 보아 대원군 초기, 그의 나이 30대 중후반 작품으로 보아야 한다. 〈난맹첩 발문〉의 행서 제발 관서로 보아 대원군 진품이 확실함을 알 수 있다. 작가 자신의 친필관서가 모든 작품들의 진위를 가리는 척도라는 것을 다시 말해 준다. 아래의 대원군 위작품과 비교하며 감상하여보기 바란다.

〈난맹첩〉 중 〈난화〉 이하응. 규격·소장처 미상

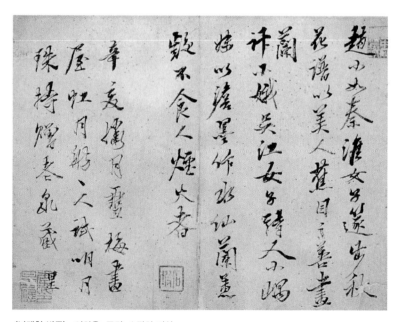

〈난맹첩 발문〉 이하응. 규격·소장처 미상

| 묵란 墨蘭

《완당평전》에서는 흥선대원군의 작품으로 보고 있는데, 흥선대원군의 작품으로 보기에는 난화나 괴석, 관서 획이 약하다. 위 진품 이하응작 〈난맹첩〉과 비교해 보아도 확연하다. 관서에 '석파노인사우노안당중石坡老人寫于老安堂中'이라 이중으로 관서한 점도 위작임을 명백하게 보여주고 있다. '노안당老安堂'은 흥선대원군의 당호로서 관식款識되는데 일반인이나 흔히 쓰는 식의 관서를 한 것은 한마디로 촌스러운 관식이다. 추사의 수제자라 해도 손색없는 대원군으로서는 있을 수 없는 위작이다. 또, 획이 너무 약하고 작자, 배자 특히, 행획이 약해 대원군 작품의 느낌이 들지 않는다. 어느 위작자인지 모르나 난화나 글씨 모두 기가 막히게 잘 그리고 잘 썼다. 그 재능이 매우 아깝다. 위작 중 최고로 뛰어난 위작이니 추사 서도에 기본을 둔 감상이 아니고서는 도저히 가려낼 수 없을 정도이다. 단정할 수는 없으나 혹시 대원군의 청지기였던 방윤명方允明의 난초가 아닌지 생각된다.

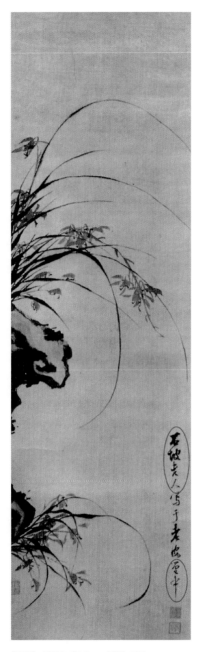

〈묵란〉 93.7×27.6cm. 개인 소장

7 | The Final Exit to Reach for the Art

Through the art theory studies of Clement Greenberg (1909~1994) in the West and Chung-Hee Kim (1786~1856) in the East

Lee, Yong-Su

Academic Researcher on Korean art

Department of Asian and Ancient Art

The Art Institute of Chicago

大抵此事 直一小技曲藝 其專心下工 無異聖門格致
之學. 所以君子一舉手一舉足 無德非道 若如是 又
何論於玩物之戒. 不如是 卽 不過俗師魔界

Even though it is a small technique to make paint-
ings and calligraphies, it is not so different to create
art works with all our heart from the study to reach
the truth. That is, if there is no virtue and truth in all
gentlemen's behaviors, how can we discuss right or
wrong of the things we love? This is just a mundane
teacher in the world of evil.[1]

- Chung-Hee Kim, Ran-Hwa-Il-Kwon, 1850s

"···Kitsch, using for raw material the debased and
academicized simulacra of genuine culture, wel-
comes and cultivates this insensibility. It is the
source of its profits. Kitsch is mechanical and oper-
ates by formulas. Kitsch is vicarious experience and
faked sensations. Kitsch changes according to style,
but remains always the same. Kitsch is the epitome
of all that is spurious in the life of our times. Kitsch
pretends to demand nothing of its customers except
their money? not even their time···[2] ···the true and
most important function of the avant-garde was ··· to

1) Young-Jae Lee and Yong Su
Lee, The Genuine Works of
Chung-Hee Kim (Seoul: Turi
Midio, 2005), 19 -20.

2) Clement Greenberg, "Avant-
Garde and Kitsch," Art in
Theory 1900 - 2000 (MA,
Oxford, Victoria: Blackwell
Publishing Co, 2003), 543.
Originally appeared in the
Patisan Review (1939)

find a path along which it would be possible to keep culture moving in the midst of ideological confusion and violence ⋯ And this, precisely, is what justified the avant-garde's methods and makes them necessary.[3] ⋯ it is true that once the avant-garde had succeeded in "detaching" itself from society, it proceeded to turn around and repudiate revolutionary politics as well as bourgeois. The revolution was left inside society, a part of that welter of ideological struggle⋯"

- Clement Greenberg, "Avant-Garde and Kitsch", 1939

I

Art has changed ceaselessly in a variety of forms, including media, techniques, and many others from the beginning. None of us know exactly 'when and how art began.' Art was gradually developed in forms and techniques with the philosophies of societies at the time. Generally, the quality of art reached its peak during the Renaissance period in terms of the expression of ideal beauty and three- dimensionality, and started to decline from Mannerism in the Western history of art. After the outbreak of the industrial revolution in the eighteenth century our societies experienced dramatic changes in technological advances, and changing

life patterns. Thereafter our cultural patterns including art entered, what we now call, the post-modern era. Even though it is impossible to judge clearly which art form is developed or declined, art has been modified with the cycle - up and down and rise and fall in general.

After the emergence of the totally new concept of art, 'Ready-Made' by Marcel Duchamp (1913), the forms of art have greatly changed not only in Western countries but also in Asia. Under post-modern culture, everything can be a work of art and anyone can also be an artist. Because art has become too abstract (meaningless abstract), the general public[4] can not understand the meaning of the works by so-called "artists." It is even very difficult for art historians and art critics to understand this new form of art as well. Art is gradually getting separated from the general public at present. So the questions are 'What is Art?' and 'What should Art be?'

I will explore and trace the main concept of

[3] Clement Greenberg, "Avant-Garde and Kitsch," 36-38. James D. Herbert, "The Political Origins of Abstract-Expressionist Art Criticism: The Early Theoretical and Critical Writings of Clement Greenberg and Harold Rosenberg," Stanford, California; Stanford Honors Essay in Humanities, No. 28, 3-5.

[4] The notion of "general publics" in this paper is followed by the notion of that by Kant. General public means the whole range of people, not limited.

Modern Art, focusing on the concept of Greenberg' s Modernism and his scholarship of Avant-Garde art and the core thoughts of Asian scholarly art focusing on Korean scholar based artist, Chung-Hee Kim and his art theory. I will then examine how Greenberg and Kim applied their theories to practical art works. Through out this study I will also demonstrate the positions of Greenberg and Kim and their respective views of the theories of art. Finally I will re-evaluate their concepts and try to describe what art should mean and what it constitutes.

This is only one way to understand art, however, since Chung-Hee Kim and his theory of art well represent the core concept of Asian scholarly art which was very influential until early Twentieth century in Korea. Greenberg was also the most influential art critic and his theory of art was also very pervasive in Western thought of the modern era. The comparison of these two art theories can prompt us to re-think and re-consider our present views of art sincerely.

II

Chung-Hee Kim's Art Theory in the Tradition of Asian Literati Art

In Asia, art was regarded as "You-Ki-Hwal-Dong (an extracurricular activity or practice for bracing one's mind to be a virtuous person)" and as a way of "Su-Ki(修己) or Su-Sim (修心)." This is a way of "self-criticism or self-education" which is used to reach one's goals and ideals, to be a virtuous man or gentleman especially as it related to scholars.(君子) I will examine the core thought of Asian scholarly art through the study of the Korean scholar and artist, Chung-Hee Kim and his works.

Chung-Hee Kim is known as a great Korean scholar - artist of the eighteenth and nineteenth century, especially with respect to calligraphy. He is well recognized by the art community and the general public in Korea. Chung-Hee Kim, like other Asian scholars, did not publicly air his views on the theory of art. Like most Asian scholars, he rarely talked about art theories directly. Even Asian scholars and artists have not said the "beauty." There are few quotes from Chung-Hee Kim regarding his stance on art theory. Traditionally art practices in Asia including Korea have been

more focused on the creation of art as a means to becoming a virtu-ous person by bracing one's mind and there has been limited focus on defining art theory.

Chung-Hee Kim insists "Seo-Kweon-Ki(書卷氣)" and "Mun-Ja-Hwang(文字香)" are essentially to practicing art. This simply means works of art should be based on the artist's philosophy and scholarship. It could be connected with "self-criticism," and it also equated with "creativity and uniqueness." This could be also con-nected to the concept of "avant-garde art" by Clement Greenberg. In calligraphy, one of Chung-Hee Kim's predominant artistic forms was that he explored and mastered all pre-masters' calligra-phy style before creating his own style. In the process he gradually developed his own style. His calligraphy is very different from the traditional style, making his style so unique. This explains why almost people including scholars call Chung-Hee Kim's artistic style unconventional and exceptional. Many scholars simply note that Chung-Hee Kim went against the tradition. However, his pro-cedure of creating his own artistic style while studying and master-ing traditional artistic styles was surely based on tradition. Arguably the same could be said about the aspect of avant-garde art in Greenberg's terms. Chung-Hee Kim did not want to stay in

the realm of tradition. He always tried to develop his style.

For another aspect of Asian scholarly art, I would like to cite a quote by Hee-Meng Kang (1423-1483). Kang was also a scholar-official and an artist during the Cho-sun Dynasty in Korea. If we look at his citation we can get a better comprehension of his views on art.

論畫說曰 凡人之技藝 雖同 而用心則異. 君子之於藝 寓意而己, 小人之於藝 留意而己. 留意於藝者 工師隸匠 賣技食力者之所爲也. 寓意於藝者 如高人雅士 心深妙理者之所爲也. 豈可留意於彼而累其心哉.

According to 'Ron-Hwa-Sul,(Theory of Painting)' art technique is all the same to the people, however, it is very different in its use. A virtuous man always sticks his artistic technique into his body and soul, but a little man sticks his skill into his body temporally and then he sells his skill for making profit. A little man's art is to sell his artistic skill for making money after studying art from his master, while a virtuous man's art is just like a beautiful upright scholar to study profound truth and philosophy deeply for the world. How can I sell my artistic skill for making money?[5]

5) Young-Jae Lee and Yong Su Lee, The Genuine Works of Chung-Hee Kim (Seoul: Turi Midio, 2005), 19.

Chung-Hee Kim's thoughts are not so different from the quote above, if we look at the citation in the introduction. As we can see Asian scholars have not created their art works for any profit-making purposes. This notion is also the same as the concept of avant-grade art.

In Asia, scholars do not describe their subject matters as looking as real. They try to get the essentially parts from their subjects which represent the subjects. That is the reason why almost all scholarly paintings are quite abstract yet still recognizable and understandable. (This is the only difference between the two different cultures.) And the status of scholars is almost the same as that of elites. All of them are well educated people and are considered among society's elites.

It has been very difficult to study Chung-Hee Kim and his works because there have not been reliable books about Chung-Hee Kim and his works until now. Too many inauthentic works are regarded as Chung-Hee Kim's works and many people in Korea and people in any other countries have studied on his inauthentic works.[6] The other reason is that his world of scholarship and philosophy of art is too broad and deep. He mastered many subjects:

classic literature, history, philosophy, poetry, calligraphy, and painting. He also mastered some religious philosophy and theory in Confucianism, Buddhism, Daoism and others. However, I do not wish to explore these in much detail in this paper.

<center>III</center>

Clement Greenberg: His Life and theory in Art

When reviewing or discussing twentieth century art we can not but say and study on Clement Greenberg and his theory of art to get an intrinsic understanding of art in the modern period. His first article, "Avant-Garde and Kitsch," appeared in Partisan Review in the fall of 1939 and another article, "Towards a Newer Laocoon," also appeared in Partisan Review in the following year. Moreover, Greenberg published his several art reviews and articles in the Nation from 1941 to 1949.

Greenberg judged and evaluated all types of art works using his own theory of art? "Avant-Garde and

6) Young-Jae Lee and Yong Su Lee, The Genuine Works of Chung-Hee Kim (Seoul: Turi Midio, 2005).

Kitsch." There have been many debates and discussions regarding Greenberg' s art theories and views which occurred among art critics and art historians and are still going on even today. It is very difficult to say Greenberg' s art theories are absolutely right but it seems to me his theories and thoughts on art are valuable to review and study. Greenberg' s main theory on art is based on the theory of avant-garde art. His main effort is to define avant-garde art and to differentiate avant-garde from the notion of Kitsch. He had maintained his point of view of avant-garde until his death in 1994, even though he slightly modified his theory around 1953.[7]Greenberg' s main effort for establishing the notion of avant-garde art became a catalyst for the growth of Abstract-Expressionism as a predominant style of art in the modern history of art (1950s).

1. Brief Life History of Clement Greenberg and his theory of
 Avant-Garde Art

I will divide Greenberg' s career as an art critic into two parts? a political art critic and an apolitical art critic and will review his main theory of art ? "avant-garde art."

As an Art Critic with social and political views
(1939 -1950s)

Clement Greenberg, the one of the best known art theorists in our era, was born in the Bronx, in New York, 1909. His family was originally from a Lithuanian-Jewish origin in north-eastern Poland and he could spoke and understood five languages including English, Yiddish, German, French, and Italian.

Greenberg posits an idea of modern art in arguably his the most influential paper, 'Avant-garde and Kitsch (1939).' In this paper, Greenberg tries to differentiate the notion of avant-garde from the notion of Kitsch. According to him avant-garde is higher art form than kitsch. And, in other words, avant-garde is a product of society' s Elites, while kitsch is a product of the mass and average peoples based on industrialization (capitalization). His views were based on a Socialism and Marxism influenced by his parents.[8] I believe Greenberg wrote his article, "Avant-Garde and Kitsch," based on the Socialist concept, even though some scholars such as Serge Guilbaut argues that

7) Clement Greenberg, "The Plight of Culture," in Art and Culture (Boston: Beacon Press, 1961), 22-33.

8) But others such as Serge Guilbaut argues that even though Greenberg' s thought was based on Marxism Greenberg started to depart from this period. (1939) Serge Guilbaut, "The New Adventure of the Avant-Garde in America," October 15, 1980, 66.

Greenberg started to depart from Marxism at this time in 1939.[9] Guilbaut insists that many elites during this period (1930s) including Greenberg were very disappointed with Marxism seeing what they deem to be several irrational events in the Soviet Union such as the People's Front in 1935 and the public trials (Judicia Populi) from 1934 - 1938. At this they changed their thought from Marxism to Trotskyism. This is true and I agree with this idea, but my point is that even though Greenberg changed his thought to Trotskyism he kept his social political interests in mind.[10]

It seems to me that the difference between elite and average people is not social and economic status but educational and philosophical status. Greenberg tries to distinguish the elite culture from the mass culture. In the process of this the form of avant-garde art becomes rather abstract (meaningful abstract). Avant-garde artists try to catch the essence of subject matters in the way of self-criticism to get to the flatness, final goal of avant-garde art, and they did not just portray realistic figures a way of conceptualization (philosophical way).

Greenberg argues that the elements of flatness disappeared by the Renaissance artists. Renaissance artists used the techniques of

chiaroscuro and shaded modeling, then they aban-
doned the elements of flatness ? two dimensional
aspects such as primary colors and clear contour
lines.[11] But, in nineteenth century, the aspects of
Renaissance art started to be broken by Courbet.
According to Greenberg, Courbet was the first avant-
garde artist in terms of "a new flatness." Courbet tried
to reduce his art to portray scenes by describing only
what the eye could see as a machine departed from our
imagination and from official bourgeois art.[12] This
avant-grade movement influenced to impressionist and
post-impressionist artists such as Cezanne, Manet,
Monet, and others. These artists did not portray the
nature as looking as real or followed by the realistic
tradition and their imagination. They were interested in
color vibration ? their individual interest and a kind of
"creativity or innovation." This beginning of the
avant-garde movement was succeeded to Fauvist artist
such as Matisse and finally, the base of avant-garde art
was molded by the cubist artists such as Picasso and
Braque ? Collage, "Flatness."[13] Greenberg insists that
cubist artists succeeded in fully describing three-

9) I mostly agree with him, but I
believe there are some Marxist
ideas in Greenberg' s writings
such as "Avant-Garde and
Kitsch (1939)," and "Towards a
newer Laocoon (1940)." But it
is true that after this period
Greenberg moved to
'Trotskyism' rather than
'Marxism' by arguing that
artists should be separated from
all constraints to reach
individual' s freedom and free
of thought. And after all
Greenberg insists of 'Art for
Art Sake,' in other words,
'Purity in Art or Pure Art Form
-Flatness.'

10) Serge Guilbaut, "The New
Adventures of the Avant-
Garde art in America,"
October (Winter, 1980), 155-
156.

11) Clement Greenberg, "Avant-
Garde and Kitsch," Art in
Theory 1900 - 2000 (MA,
Oxford, Victoria: Blackwell
Publishing Co, 2003), 566.

12) Clement Greenberg, "Towards
a Newer Laocoon," Art in
Theory 1900 - 2000, (MA,
Oxford, Victoria: Blackwell
Publishing Co, 2003), 564.

13) Ibid, 564-567.

dimensionality by using two-dimensionality (flatness).

Avant-Garde Art and 'Flatness'

What is 'avant-garde art?' and what is 'flatness?' And then what is the relationship between 'avant-garde art' and 'flatness'?

If we look at this Greenberg's citation we can get a better understanding of his notion of "flatness and avant-grade art."

"The arts, then, have been hunted back to their mediums, and there they have been isolated, concentrated, and defined. It is very virtue of its medium that each art is unique and strictly itself. To restore the identity of art the opacity of its medium must be emphasized. For the visual arts the medium is discovered to be physical; hence pure painting and pure sculpture seek above all else to affect the spectator physically⋯ The history of avant-garde painting is that of a progressive surrender to the resistance of its medium; which resistance consists chiefly in the flat picture plane's denial of efforts to 'hole through' it for realistic perspectival space⋯" [14]

In my view, there are two main criteria for Greenberg's definition of avant-garde art. These are 'Originality (Creativity)' and 'Flatness.' Avant-garde artists should achieve their 'originality' through 'self-criticism' because originality is the most important

point of distinction from kitsch. Through the process of 'self-criticism' and through creating one's own 'originality or creativity' one should achieve the final goal of avant-garde art ? 'flatness.' Flatness could also mean the 'truth' in Greenberg's theory in art. And therefore 'autonomous or absolute freedom of art' should exist as a pre-condition, departing from all ideologies, and social and political conditions to reach 'purity of art' or 'pure art form.'

As we can see 'avant-garde art' is ongoing process of a developing art form in the realm of 'flatness.' This also means avant-garde art is a kind of revolutionary and challenging artistic action from the past academism and mass, commercial art. If so, why dose Greenberg regard the flatness as a goal of avant-garde art? The answer is somewhat ambiguous to me. However, I propose that to answer this question we should analyze Greenberg's judgment on Courbet's paintings. Greenberg considers Courbet as the first avant-garde artist. According to Greenberg, Courbet's painting starts to show the notion of new flatness he

14) Ibid, 566.

obsessed. Greenberg, hence, naturally becomes to focus much more on the aspect of flatness as an evolutionary form of art. Recovering the aspect of flatness, according to Greenberg, is fundamentally to recover the originality of art form which was a predominant in our classical art such as Gothic and Byzantine art? back to the tradition or traditional art form.

As an Art Critic (1950s - 1994)

After the form of avant-garde art was completed by the cubist artists, it was followed by the Abstract-Expressionist artists such as Jackson Pollock, Barnett Newman, Mark Rothko, and so forth.[15]

As I mentioned briefly in my introduction, Greenberg modified his notion of avant -garde art in his article, "The Plight of Culture." As American economic conditions improved, the high-middle class was booming especially from 1940 to 1945. In his original version of "avant-garde and kitsch", he used a way of dichotomy such as avant-garde versus kitsch, and the Elite versus the masses. However, because of the emergence of the new social class - middle class - this theory could not be maintained. Greenberg was forced to develop and to extend his theory of art. In that article, Greenberg replaces the terminology 'avant-garde' by

'highbrow art or culture,' and 'kitsch' was replaced by 'lowbrow art.' And he adds the new terminology, 'middlebrow.'

The middlebrow was the new social class and culture after the Second World War and represented a somewhat ambiguous position between social classes. According to Greenberg, the middlebrow culture threatened the status of the highbrow. It makes the highbrow culture mediocre and in the process the middlebrow replaces the standard of the highbrow culture with the standard of the market place - the aspect of kitsch.[16] I do not wish to go further on this issue but mention that Greenberg warned of the hazard of the middlebrow culture at the time and tried to make an effort to sustain the highbrow culture (avant-garde culture) as a high cultural form.(Elite culture)

From this period (1953s) to his death in 1994 Greenberg had worked as an apolitical art critic physically. But I would like to point out that even though Greenberg modified his original notion of avant-garde

15) Clement Greenberg, "The Decline of Cubism," Art in Theory 1900 - 2000 (MA, Oxford, Victoria: Blackwell Publishing Co, 2003), 577-580.

16) James D. Herbert, "The Political Origins of Abstract - Expressionist Art Criticism : The Early Theoretical and Critical Writings of Clement Greenberg and Harold Rosenberg," Stanford, California; Stanford Honors Essay in Humanities, No. 28, 13.

he continued to maintain his notion of avant-garde as a high art and cultural form.

2. The Relationship between Greenberg's Art Theory and the artists in his realm - Application of his theory of art to art in practice

As mentioned above, I have described the main concept of Greenberg's avant-garde art and its brief history based on several of his writings. I will now examine how Greenberg applied his theory of art to practical art works.

Greenberg pointed out that the first revolution in the history of Western art is Renaissance art in terms of the expression of three-dimensionality. During the Renaissance period artists such as Giotto, Leonardo, Raphael, Michelangelo, and others successfully replaced traditional two-dimensional expression (flatness) by three-dimensional way.[17] But, according to Greenberg, in the process of thess artists lost the original character of the medium by focusing only on creating three-dimensional illusions. He felt this was very problematic and a new artistic movement to solve this problem started in the nineteenth century.[18]

As I describe above, Greenberg regarded Courbet as the first avant - garde artist in terms of a new way of expression - 'flatness.' This movement influenced to impressionism. Impressionist artists such as Manet, Monet, and Cezanne consider that the color is the original character in painting They did not glaze to create any illusion and tried to expose the color itself on the canvas. The painting style was developed by the post - impressionist artists in terms of flatness and their use of pure colors on the picture plane. Fauvist artist Matisse used simple and bright colors such as red, yellow, green, and others to achieve flatness. Finally the cubist artist through out Cezanne succeeds in the expression of two -dimensionality - the originality of painting - on the flat picture plane by using a collage technique. The flatness reached a peak during the Cubist art period but avant-garde art did not stagnate. One of the main characteristics of avant-garde art is to develop gradually and ceaselessly. Greenberg considered an abstract expressionist art as a developed art form in terms of its painterly style. It seems to me Greenberg was influenced by the theory of Heinrich

17) Clement Greenberg, "Abstract Art," Clement Greenberg (1944), vol. 1, 199-200.

18) Ibid, 201.

Wolfflin. Wolfflin in his book, "Principles of Art History," argues that linear style such as the style in Renaissance moved to a painterly style in Baroque. Finally, abstract expressionist art became a predominant avant-garde art form in the middle of the twentieth century.

3. Limits of Greenberg' s art theory

Even though Greenberg was the most influential art critic in modern era his theory of art was challenged by many other artists, art historians, and art critics. I would like to point out two problems with his theory of art.

Greenberg in his article "Towards a Newer Laocoon," insists the autonomy art is separated from all social, political aspects for purity, pure art form. However, I am dubious as to whether this is possible. I think art reflects a certain meaning or circumstances in any rate related to society at the time, because art works are the product of society. And as he insists on the autonomy of art he denies all contents and meanings of art - any story telling, theatricality by using Kant' s theory. It seems to me that this is problematic and that he applies Kant' s theory in an incorrect manner. Kant

admits art work has some contents and meaning in it. For this matter Greenberg separates the theme of art from the meaning. According to Greenberg art could exist without the theme though the content and meaning in it. This is somewhat ambiguous to me. And I believe this is ironic as he denies the masses, in other words the general public, even though his theory is based on the socialist concept. As previously mentioned he was disappointed with the reaction of the masses during the socialist movement around the 1930s.

The other problem is that Greenberg changes his attitude to support bourgeois for which in return, he got some financial support from them. I can understand that it is his decision to maintain avant-garde art and culture during a period when avant-garde artists were severely suffering from their financial hardship, but my point is that avant-garde artists could get other positions such as teacher, worker, etc. to solve their economic problem. In Asia, elites such as scholars and scholar officials create art as an extracurricular activity. They do not wish to make money for their artistic activity to maintain the purity in art.

Even though Greenberg's art theory has some weak points,

his idea is meaningful and valuable, and by criticizing his idea of
art we could move to post-modern era in the history of art.

IV

Until now I have traced and examined Greenberg' s theory of
art focusing more on his concept of avant-garde art and Chung-
Hee Kim' s scholarship in art and have examined their applications
to the practical art works.

Even though Greenberg somewhat modified his original con-
cept of avant-garde art he continuously maintained his basic notion
of avant-garde and made efforts to support that theme until his
death. In my view, I believe the main purpose of Greenberg' s the-
ory is to make the world of avant-garde a high cultural form.

After the appearance of the totally new concept of art,
'Ready-Made' by Marcel Duchamp (1913) in the history of art, the
form of art has greatly changed, somewhat in the wrong direction
in my view. Under post-modern culture, everything can be a work
of art and everybody can be an artist also. Because art has become

too abstract, "meaningless abstract," the general public can not understand the meaning of the works by so-called "artists." It is even very difficult for art historians and art critics to understand this new form of art as well.

'What is Art?' and 'What should Art be?' I believe art is another form of language (a means of communication) between the artists and the viewers. If we want to communicate with each other, art should be a certain recognizable form. I think this is the basic condition for the genuine interaction between artist and beholder. Artists want to try to say something through their art works even though most modern and post-modern artists say that self-education or self-satisfaction is more important than the viewers' satisfaction. It would appear that a logical flaw in their statement above if then they do not have to locate their works on the public spaces such as galleries or museums, etc. I believe art should be shared by everybody - not only art related people or a certain limited audience. And I also believe art should be based on the "correct" philosophy. In fact, everything in our universe is based on a certain philosophy. And then 'what is the philosophy now?', 'What kind of thought is supporting everything including art now?' I might say 'capitalism', simply 'money', is the main

philosophy or main thought at present. My point is that everything including art is polluted by capitalism ? distorted capitalism. (Money) Most contemporary artists are seeking new or strange ways to attract art related people and general public, and artists are trying to attain fame and only want to achieve financial success to do so.

I have researched many definitions and meanings of art in dictionaries and encyclopedias and found one common simple definition (meaning). This is that 'art is an extracurricular activity.' As I see it this means we should not create art as a means to a livelihood for making money. This is connected with 'the purity in art or the pure art form.' If this is true then what is the right philosophy? I would argue that we should seek 'morality' in every field of our universe including in the realm of art, and 'Morality' could be the right philosophy. Everything including Art in our universe should be based on 'Morality.'

Ultimately, though, there are not absolute answers for the two fundamental questions above ? namely, 'What is Art?' and 'What should art be?'

To answer these questions Greenberg and Chung-Hee Kim, a Korean scholar as well as an artist, shed some light. We need sincere 'self-criticism' to create our own originality of art. 'Self-Criticism' means our true artistic anguish and deliberation for the art. Most post-modern artists simply try to follow the way of former masters without deep thought and criticism.

I would like to urge that now it is the time to re-consider and to think about the meaning and the value of art.

Books

1. Clement Greenberg (edited by Robert C. Morgan), *Clement Greenberg: Late Writings* (Minneapolis/London: University of Minnesota Press, 2003)

2. Clement Greenberg, *Homemade Esthetics: Observations on Art and Taste* (New York/Oxford: Oxford University Press, 1999)

3. James D. Herbert, *"The Political Origins of Abstract-Expressionist Art Criticism: The Early Theoretical and Critical Writings of Clement Greenberg and Harold Rosenberg,"* Stanford, California; Stanford Honors Essay in Humanities, No. 28

4. Florence Rubenfeld, *Clement Greenberg: A Life* (New York; Scribner, 1997)

5. Donald B. Kuspit, *Clement Greenberg: Art Critic* (Madison: University of Wisconsin Press, 1979)

6. Clement Greenberg (edited by Janice Van Horne), *The Harold Letters 1928 ~ 1943; The Making of An American Intellectual* (New York: Counterpoint, 2002)

7. Thierry De Duve (Translated by Brian Holmes), *Clement Greenberg Between The Lines: Including A Previously Unpublished Debate With Clement Greenberg* (Paris: Editions Dis Voir, 1996)

Books for Asian Art

1. Oh, Se-Chang (Editor), *Kyun-Yeck-So-Hwa-Jing*(Seoul: Dae-Dong Publishing Co. 1928)

 Oh, Se-Chang (Editor), *Kyun-Yeck-So-Hwa-Jing (Vol. 1 - 3)* (Seoul: Sigongsa., 1998)

2. Chung-Hee Kim, *Wan-Dang-Jeon-Jip (Korean version, Vol. 1 - 10)* (Seoul: Sol Publishing Co., 1996)

3. Young-Jae Lee and Yong Su Lee, *The Genuine Works of Chung-Hee Kim* (Seoul: Turi Midio, 2005)

4. Kang-Ho Lee, *Korean Classical Paintings and Calligraphies* (Seoul: Sam-Hwa Publishing Co., 1979)

5. Young-Jae Lee, *The Genuine Works of Chung-Hee Kim* (Seoul: Sung-Jin Publishing Co., 1988)

6. Ki-Baek Lee, *A New History of Korea* (Seoul: Il-Ji Publishing Co. & Harvard University Press, 1984)

Articles

참고문헌

국립중앙박물관, 《추사 김정희 - 학예 일치의 경지》, 통천문화사, 2006

김정희. 《완당선생 전집》 상. 하, 신성문화사, 1972

《두산세계대백과사전》, 두산동아, 2001

문화재관리국. 《완당난화》, 문화재관리국 장서각, 1974

문화공보부, 문화재관리국. 《추사유묵도록》, 문화재관리국, 1977

서울대 박물관. 《근역서휘. 근역화휘 명품선》, 돌베개, 2002

오세창. 《근역서화징》, 대동인쇄주식회사, 1928

유홍준. 《완당평전》 I, II, III, 학고재, 2002

유홍준 외. 《완당과 완당바람 - 추사 김정희와 그의 친구들》, 동산방, 학고재, 2002

이강호. 《고서화》, 삼화인쇄주식회사, 1978

이영재. 《완당진묵 제1집》, 우성인쇄주식회사, 1981

이영재, 《추사진묵》, 우성인쇄주식회사, 1989

이영재, 이용수, 《추사진묵 - 추사작품의 진위와 예술혼》, 두리미디어, 2005

최완수 외. 《간송문화 2-서예 I 완당》, 한국민족미술연구소, 1972

최완수 외. 《간송문화 3-서예 II 완당(2)》, 한국민족미술연구소, 1972

최완수 외. 《간송문화 24-서화 I 추사묵연》, 한국민족미술연구소, 1983

Yong-Su Lee, *Art Museums - Their History, Present Situation and Vision: The Case of the Republic of Korea*(Chicaco: The Art Institute of Chicago, 2007)

도판목록

5장 타인작

찾아보기

퇴우이선생진적첩의 제 고찰

退尤二先生眞蹟帖의 諸 考察

《退尤二先生眞蹟帖》을 통해 본
퇴계退溪 이황李滉의 사상과 진적첩의 가치

시카고박물관 동양미술학부 이용수

目次

1_서序

　《퇴우이선생진적첩退尤二先生眞蹟帖》은 퇴계退溪 이황李滉
(1501~1570)의 친필저술인 〈회암서절요晦庵書節要 서서序〉와 이 서
문을 접하고 감상하였던 우암尤庵 송시열宋時烈(1607~1689)의 두
편의 발문, 그리고 겸재謙齋 정선鄭敾(1676~1759)의 진경眞景(실경
實景)에 바탕을 둔 네 폭의 기록화 등이 담겨있는 작품으로 1975
년 보물寶物 585호로 지정된 작품이다.

　잘 알려진 바와 같이 퇴계 이황은 율곡栗谷 이이李珥(1536~
1584)와 더불어 조선시대 성리학의 두 거봉으로 숭앙받는 인물이
다. 퇴계의 당대 위치와 평가에 관하여는 왕조실록[선조수정宣祖
修正 3년 12월 1일(갑오甲午)]에 실려있는 이황의 졸卒기를 살펴보
면, 그 대강을 미루어 알 수 있다.[1]

　　朔甲午/崇政大夫判中樞府事李滉卒. 命贈領議政, 賜賻葬祭如
　　禮. 滉旣歸鄕里, 屢上章, 引年乞致仕, 不許. 至是有疾, 戒子寯
　　曰, 我死, 該曹必循例, 請用禮葬, 汝須稱遺令, 陳疏固辭. 且墓道
　　勿用碑碣, 只以小石, 題其面曰, 退陶晩隱眞城李公之墓 以嘗所
　　自製銘文, 刻其後可也. 數日而卒, 寯再上疏辭禮葬, 不許. 滉, 字
　　景浩, 其先眞城人. 叔父塤, 兄瀣, 皆聞人. 滉天資粹美, 材識穎
　　悟, 幼而喪考, 自力爲學, 文章夙成, 弱冠遊國庠. 時經己卯之禍,
　　士習浮薄, 滉以禮法自律, 不恤人譏笑, 雅意恬靜. 雖爲母老, 由

1) 국사편찬위원회國史編纂委員
會《조선왕조실록朝鮮王朝實錄》
선조수정실록宣祖修正實錄 4권,
3년(1570 경오년庚午年 /명 융경
隆慶 4년) 12월 1일(갑오甲午) 1번
째 기사 참조.
http://sillok.history.go.kr/ 참조.

科第入仕, 通顯非所樂也. 乙巳之難, 幾陷不測, 且見權奸濁亂,
力求外補以出, 旣而兄瀣忤權倖冤死, 自是, 決意退藏, 拜官多不
就. 專精性理之學, 得朱子全書, 讀而喜之, 一遵其訓. 以眞知 實
踐爲務, 諸家衆說之同異 得失, 皆旁通曲暢, 而折衷於朱子, 義
理精微, 洞見大原. 道成德立, 愈執謙虛, 從遊講學者, 四方而至,
達官 貴人, 亦傾心向慕, 多以講學 飭躬爲事, 士風爲之丕變. 明
廟嘉其恬退, 累進爵徵召, 皆不起. 家居禮安之退溪, 仍以寓號.
晚年築室陶山, 有山水之勝, 改號陶叟. 安於貧約, 味於淡泊, 利
勢紛華視之如浮雲. 然平居不務矜持, 若無甚異於人, 而於進退
辭受之節, 不敢分毫蹉過. 其僑居漢城, 隔家有栗樹, 數枝過墻,
子熟落庭, 恐家?取啖, 每自手拾, 投之墻外, 其介潔如此. 上之初
服, 朝野?望皆以爲, 非滉不能成就聖德. 上亦眷注特異, 滉自以
年已老, 才智不足當大事, 又見世衰俗澆, 上下無可恃, 儒者難以
有爲, 懇辭寵祿, 必退乃已. 上聞其卒嗟悼, 贈祭加厚, 太學生及
弟子會葬者數百人. 滉謙讓不敢當作者, 無特著書, 而因論學酬
應, 始筆之書, 發揮聖訓, 辨斥異端, 正大明白, 學者信服. 每痛中
原道學失傳, 陸'王諸子頗僻之說大行, 常極言竭論, 以斥其非.
我國近代亦有花潭徐氏之學, 有認氣爲理之病, 學者多傳述, 滉
爲著說以明之. 所編輯有 理學通錄 朱子節要 及 文集 行于世,
世稱退溪先生. 論者以爲, 滉爲世儒宗, 趙光祖之後, 無與爲比,
滉才調器局, 雖不及光祖, 至深究義理, 以盡精微, 則非光祖之所
及矣.

숭정대부崇政大夫 판중추부사判中樞府事 이황李滉이 졸卒하였다.
그에게 영의정領議政을 추증하도록 명하고 부의賻儀[2]와 장제葬祭[3]
를 예禮로 내렸다. 이황이 향리에 돌아가 누차 상소하여 연로하므로
치사致仕[4]할 것을 빌었으나 허락하지 않았다. 이때 병이 들었는데 아
들 준寯에게 경계하기를, "내가 죽으면 해조該曹[5]에서 틀림없이 관
례에 따라 예장禮葬을 하도록 청할 것인데, 너는 모름지기 나의 유령

2) 상가(喪家)에 부조로 보내는 돈
이나 물품. 또는 그런 일.

3) 장례와 제사

4) 관직을 내놓고 물러남.

5) 해당 관청.

遺命이라 칭하고 상소를 올려 끝까지 사양하라. 그리고 묘도墓道에
도 비갈碑碣을 세우지 말고 작은 돌의 전면에 '퇴도만은진성이공지
묘退陶晚隱眞城李公之墓'라고 쓰고 그 후면에 내가 지어둔 명문
銘文을 새기라." 하였다. 그로부터 며칠 후 죽었는데 준이 두 번이나
상소하여 예장을 사양하였으나, 허락하지 않았다. 이황의 자字는 경
호景浩이고 선대는 진성인眞城人이며, 숙부 우隅와 형인 해瀣도 다
명망이 높았다. 이황은 타고 난 바탕이 수미粹美하고 재주와 식견이
영오穎悟[6]하였다. 어려서 아버지를 여의고 자력으로 학문을 하였는
데, 문장文章이 일찍 성취되었고 약관에 국상國庠[7]에 들어갔다. 당
시는 기묘사화를 겪은 후라서 사습士習이 부박浮薄하였으나, 이황은
예법禮法으로 자신을 지키면서 남의 조롱이나 비웃음 따위는 아랑곳
하지 않고 고상한 뜻과 차분한 마음을 가졌다. 비록 늙은 어머니를
위하여 과거를 통해 벼슬을 하기는 하였으나 통현通顯[8]되기를 좋아
하지는 않았다. 을사년 난리에 거의 불측한 화에 빠질 뻔하고 권간權
奸[9]들이 조정을 어지럽히는 꼴을 보고는 되도록 외직에 보임되어 나
가고자 하였고 얼마 후 형 해가 권간을 거슬러 억울한 죽음을 당하자
그때부터는 물러가 숨을 뜻을 굳히고 벼슬에 임명되어도 대부분 나가
지 않았었다. 오로지 성리性理의 학문에 전념하다가 《주자전서朱子
全書》를 읽고서는 그것을 좋아하여 한결같이 그 교훈대로 따랐다. 진
지眞知와 실천實踐을 위주로 하여 제가諸家 학설의 동이득실同異
得失에 대해 널리 통달하고 주자의 학설에 의거하여 절충하였으므로
의리義理에 있어서는 소견이 정미精微하고 도道의 대원大源에 대하
여 환히 통찰하고 있었다. 도가 이루어지고 덕이 확립되자 더욱 더 겸
허하였으므로 그에게 배우려는 학자들이 사방에서 모여들었고 달관達
官・귀인貴人들도 마음을 다해 향모向慕하였는데, 학문 강론과 몸
단속을 위주하여 사풍士風이 크게 변화되었다. 명종明宗은 그의 염
퇴[10]恬退한 태도를 가상히 여겨 누차 관작을 높여 징소徵召하였으나,
모두 나오지 않고 예안禮安의 퇴계退溪에 살면서 이 지명에 따라 호

6) 남보다 뛰어나게 영리하고 슬
기로움.

7) 성균관의 별칭.

8) 지위와 명망이 높아 세상에 널
리 알려짐을 일컫거나 지위가 높
은 벼슬자리.

9) 권력과 세력을 가진 간사한 신하.

10) 관직에 근무하다가 명예나 이
권利權에 뜻이 없어 벼슬을 내놓
고 물러나는 것으로 청렴결백하
고 고절高節한 사대부가 이를 통
해 도道를 함양하는 것을 말함.

號를 삼았었다. 늘그막에는 산수山水가 좋은 도산陶山에 집을 짓고 호를 도수陶叟로 고치기도 하였다. 빈약貧約을 편안하게 여기고 담박淡泊을 좋아했으며 이익이나 세력, 분한 영화 따위는 뜬구름 보듯 하였다. 그러나 보통 때는 별다르게 내세우는 바가 없어 일반 사람과 크게 다른 점이 없어 보였지만, 진퇴進退 · 사수辭受 문제에 있어서는 털끝만큼도 잘못이 없었다. 그가 서울에서 세들어 있을 때 이웃집의 밤나무 가지가 담장을 넘어 뻗쳐 있었으므로 밤이 익으면 알밤이 뜰에 떨어졌는데, 가동家僮이 그걸 주워 먹을까봐 언제나 손수 주워 담 너머로 던졌을 정도로 개결한 성품이었다. 주상의 초정初政[11]에 조야朝野[12]가 모두 부푼 기대에 이황이 아니면 성덕聖德을 성취시킬 수 없을 것이라고 여겼고 상 역시 그에 대한 사랑이 남달랐는데, 이황은 이미 늙었고 재지才智가 큰일을 담당하기에는 부족하며, 또 세상이 쇠퇴하고 풍속도 야박하여 위아래에 믿을 만한 사람이 없어 유자儒者가 무엇을 하기에는 어렵겠다고 여겨 총록寵祿을 굳이 사양하고 기어이 물러가고야 말았었다. 상은 그의 죽음을 듣고 슬퍼하여 제례祭禮를 더욱 후하게 내렸으며, 장례에 모인 태학생太學生과 제자들이 수백 명에 달하였다. 이황은 겸양하는 뜻에서 감히 작자作者로 자처하지 않아 특별한 저서著書는 없었으나, 학문을 강론하고 수응酬應한 것을 붓으로 쓰기 시작하여 성훈聖訓을 밝히고 이단異端을 분별했는데, 논리가 정연하고 명백하여 학자들이 믿고 따랐다. 매양 중국에 도학道學이 전통을 잃어 육구연陸九淵 · 왕수인王守仁 등의 치우친 학설들이 성행하고 있는 것을 슬프게 여겨 그 그름을 배격하기에 극언極言 · 갈론渴論을 아끼지 않았고, 우리나라도 근대에 화담花潭 서경덕徐敬德[13](1489~1546)의 학설이 기氣를 이理로 오인한 병통이 있었는데도 그를 전술傳述하는 학자들이 많아 이황은 그 점을 밝히는 저술도 썼다. 그가 편집한 책으로는 《이학통록理學通錄》· 《주서절요朱書節要》가 있고, 그의 문집文集이 세상에 전해지는데, 세상에서는 그를 퇴계 선생退溪先生이라 한다. 논자들에 의하면, 이

황은 이 세상의 유종儒宗으로서 조광조趙光祖 이후 그와 겨룰 자가 없으니, 이황이 재주나 기국器局[14]에 있어서는 조광조에 미치지 못하지만 의리義理를 깊이 파고들어 정미精微한 경지까지 이른 것은 조광조가 미치지 못한다고 한다.

겸재謙齋 정선鄭敾(1676~1759) 역시 모르는 이가 없을 정도로 잘 알려진 화성畵聖이라 일컬어지고 있는 조선 후기의 대표적인 화가이며 또한 문인이었다.[15] 특히 겸재는 한국적 산수화인 진경산수의 지평을 열었으며 또 그 진경산수 완성의 경지를 이루어낸 인물이라 할 수 있다. 겸재는 당대에 일찍이 화명을 얻었으며, 그에 관한 기록 또한 그 수가 적지 않다.[16] 겸재 정선과 그의 작품에 관한 연구는 과거부터 지금까지 일일이 그 수를 헤아릴 수 없을 정도로 방대하다.[17] 이러한 점들이 당대와 현재의 그와 그의 작품에 관한 위상과 평가를 잘 보여준다 할 수 있다.

이러한 평가를 받고 있는 두 거장의 철학哲學과 혼魂이 고스란히 담겨있는 작품들이 이 《퇴우이선생진적첩退尤二先生眞蹟帖》에 전하고 있는 것이다. 지금까지 이 진적첩眞蹟帖에 담겨있는 작품들에 관한 기존의 많은 연구들이 있어왔다.[18] 하지만, 이 진적첩에 담겨있는 작품들에 관한 부분적인 연구들만이 이루어졌을 뿐 첩 전체의 내용과 내력來歷(Acquisition History or Collection History), 그리고 이 진적첩의 가치 등을 모두 아우르는 연구는 이루어지지 않았다.[19] 이에 이 《퇴우이선생진적첩退尤二先生眞蹟帖》

14) 기량器量.

15) 정선의 신분에 관하여 그가 도화서 화원이었다는 것을 근거로 중인이었다는 주장도 있으나 그의 집안은 본래 사대부출신으로 중인이라 하기 힘들다.

16) 오세창 편, 《근역서화징槿域書畵徵》 정선鄭敾 편 참조.

17) 이 논저 각주 16 참조.

18) 이 첩에 담겨있는 〈회암서절요晦庵書節要 서序〉에 나타난 퇴계退溪 이황李滉의 사상과 겸재謙齋 정선鄭敾과 그의 산수화들에 관한 기존의 연구들을 살펴보면, 그 수가 방대하여 일일이 열거하기 어렵다. 그 목록들을 하나하나 밝히는 대신 한국미술연구소편 《미술사논총》 창간호(1995년 6월)의 별책부록인 《한국미술사논저목록》과 안동대학교, 단국대학교, 특히 경북대학교 퇴계연구소退溪硏究所 간刊 《퇴계학연구논총 1~10권》 (논총 제10권 연보 및 자료집)〈http://www-2.kyungpook.ac.kr/~toegye/statr.htm〉그리고 미술사연구회 〈http://www.hongik.ac.kr/~misa/misahome.html〉의 미술사논문검색 등에 실린 관련자료들을 참조하기 바란다.

19) 비록 겸재의 산수 연구에 그 중심을 두고 있지만, 기존의 연구 중 《퇴우이선생진적첩退尤二先生眞蹟帖》에 관하여 전반적으로 다루고 있는 대표적인 연구로 최완수, 《겸재謙齋 정선鄭敾 진경산수화眞景山水畵》(범우사汎友社, 1993/2000)를 들 수 있다.

에 관한 전반적인 연구가 필요하다는 생각이 들었다.

본고에서는 《퇴우이선생진적첩退尤二先生眞蹟帖》 자체의 연구에 그 중심을 두어 설명을 하려 한다. 먼저 진적첩의 구성과 첩에 담긴 모든 발문들의 내용과 내력을 살펴 이 첩의 연원淵源과 지금까지 전해지게 된 역사를 밝히고, 첩에 담긴 퇴계의 친필수고본親筆手稿本인 〈회암서절요晦庵書節要 서序〉의 전반적인 내용 확인을 통하여 퇴계 사상의 단면을 알아보려 한다. 또한, 이 첩에 담긴 겸재의 네 폭 산수화와 발문, 사천 이병연의 제시를 살피고, 각각의 작품에 담겨있는 의미와 퇴계의 수고원고와 겸재의 산수 그리고 겸재의 산수와 여러 발문들과의 관계를 밝혀, 이 《퇴우이선생진적첩退尤二先生眞蹟帖》의 가치와 역사적 의미를 증명하려 한다.

2_《퇴우이선생진적첩退尤二先生眞蹟帖》

1 | 진적첩眞蹟帖의 구성

《퇴우이선생진적첩退尤二先生眞蹟帖》은 총 16면(앞뒤 표지 포함)으로 이루어져 있으며 앞표지에 '퇴우이선생진적退尤二先生眞蹟'이라는 겸재의 차자次子 정만수鄭萬遂(1701~1784)의 표제表題와 '부화附畵 계상정거溪上靜居 무봉산중舞鳳山中 풍계유택楓溪遺宅 인곡정사仁谷精舍'라는 역시 정만수의 글이 씌어있다. 표지를 열면 두면에 걸쳐 퇴계가 회암서절요晦庵書節要 서序[20]를 짓고 있는 모습을 그린 겸재의 '계상정거도'가 위치해 있고, 뒷면 4면에 걸쳐 퇴계의 친필수고본인 '회암서절요 서'가 있으며, 다음 두 면에 두 번에 걸친 우암 송시열의 친필발문과 이 퇴계의 친필수고본의 연원으로부터 자신의 집 인곡仁谷에 전해지게 된 내력을 상세히 적어놓은 겸재 차자 정만수의 부기附記가 있다. 이 뒤 총 4면에 걸쳐 겸재 자신이 이 수고본의 내력을 전하는 3편의 그림(무봉산중舞鳳山中, 풍계유택楓溪遺宅, 인곡정사仁谷精舍)을 그려 넣었고 이와 더불어 관아재觀我齋 조영석趙榮祏(1686~1761)과 함께 겸재의 지기知己였던 사천槎川(사로槎老) 이병연李秉淵(1671~1751)의 제시題詩를 받아 첨부하였다. 그리고 고산鼓山 임헌회任憲晦(1811~1876)의 발문, 구룡산인九龍山人 김용진金容鎭

20) 흔히 '주자서절요朱子書節要 서序'라 불리어지고 있는데 이는 정확하지 않다. 이 퇴계선생의 친필수고본親筆手稿本 서序와 퇴계가 엮은 편저는 '회암서절요晦庵書節要 서序'와 '회암서절요晦庵書節要'라 불리어져야 한다. 이에 관한 설명은 다음 장 '회암서절요 서'편에서 하기로 한다.

| 도 1 |

21) 본관 전주. 효령대군 18대손. 학자이자 서화감식가이다. 전 충남대학교 총장 동교東喬 민태식閔泰植(1903~1981), 학자이자 정치가인 윤석오尹錫五(1912~1980), 한학자 조국원趙國元, 전 성균관장 취암醉巖 이재서 李載瑞, 전 가톨릭대학교 의과대학 교수·전 여의도 성모병원장 간산干山 정환국鄭煥國(1922~1999) 등과 평생 교유하였다. 고서화 감식에 명망이 높아 1943년 위당爲堂(담원薝園) 정인보鄭寅普(1893 ~1950)가 그 정취를 극히 찬양하여 '모운茅雲' 이라는 호와 10폭 대작 병장을 서봉하였다. 이 병장이 지금까지 모암문고茅岩文庫에 전한다. 이강호,《고서화古書畫》(삼화인쇄주식회사, 1978) Yong-Su Lee, *Art Museums – Their History, Present Situation and Vision: The Case of the Republic of Korea*(Chicago: The Art Institute of Chicago, 2007), p. 60.

22) 문화재청《퇴우이선생진적첩退尤二先生眞蹟帖》자료설명 참조: 이동환,《퇴우이선생진적退尤二先生眞蹟》조사보고(문화재관리국장서각《국학자료, 21》, 1975), pp. 13~15.

23) 이 부기의 해제는 Ⅳ장의 내용을 참조하기 바란다.

(1878~1968), 그리고 모운茅雲 이강호李康灝[21](1899~1980)의 발문별지가 다음 두 면에 전하고 있다. 진적첩 네 면에 걸친 퇴계의 친필수고본 〈회암서요 서〉와 우암의 두 번에 걸친 발문, 모운 이강호의 발문별지를 제외한 겸재의 4폭 진경산수 기록화를 포함한 모든 작품들은 진적첩 내 원본면에 작품되어 있다.

첩의 겉표지는 종이를 매우 두텁게 만들었으며 속지는 닥나무로 만들어진 종이로 되어있어 전형적인 조선시대 첩의 양식을 보여주고 있다.(도 1) 아무런 수리의 흔적이나 변형된 부분을 찾아볼 수 없고 그 원형의 모습을 잘 간직하고 있는 작품이다.[22]

2 | 진적첩眞蹟帖의 내력

이 진적첩의 연원과 그 내력에 관하여는 정만수의 부기(발문)내용을 살펴봐야 한다.[23] 이 정만수 부기발문의 내용을 시작으로 첩

내의 다른 발문기록 등을 근거로 이 첩의 연원과 현재 모암문고茅巖文庫에 수장, 보관되기까지의 경로를 추적하여 보자.

정만수 부기발문에 의하면, 퇴계가 무오년(1558) 그의 나이 58세시에 친서한 수고본 〈회암서절요晦庵書節要 서序〉를 선생의 장손인 몽재蒙齋 이안도李安道(1541~1584)가 소장하고 있었고, 이안도는 이 할아버지의 묵보墨寶를 외손자인 정랑正郞 홍유형洪有炯에게 전하여 주었다. 홍유형은 이 묵보를 다시 사위인 박자진朴自振(1625~1694)에게 물려주었는데, 박자진이 바로 다른 이가 아닌 겸재謙齋 정선鄭敾(1676~1759)의 외조부이다. 겸재의 외조부인 박자진은 이 퇴계의 친필 〈회암서절요 서〉 수고본手稿本을 당대의 대학자인 우암尤庵 송시열宋時烈(1607~1689)에게 숭정갑인년崇禎甲寅年(1674)과 임술년壬戌年(1683) 9년의 시차를 두고 두번씩이나 찾아가 발문을 받는다. 이 묵보는 박자진의 증손曾孫인 박종상朴宗祥(1680~1745)에게까지 전하여지게 되고, 이에 겸재의 차자 정만수는 자신의 진외가 재종형인 박종상에게 찾아가 성심으로 퇴계의 묵보를 얻기를 간청하게 되었고 이 만수의 성심을 안 종상은 이에 이 퇴계의 친필수고본과 우암의 발문, 두 대선생의 묵적을 정만수에게 건네주게 된 것이다. 이리하여 이 두 대선생의 심오한 철학과 혼이 고스란히 담겨있는 묵적이 겸재의 집인 인곡仁谷에 전하여지게 되었고, 겸재는 이 묵보를 가보로 후세에 전하기 위하여 첩으로 꾸미고, 묵보를 구해온 자신의 차자 만수로 하여금 표제와 이 묵보의 내력을 적게 하고 자신의 진경산수 기록화 4폭을 지기인 사천槎川(사로槎老) 이병연李秉

淵의 시와 첨부하였던 것이다. 이후 이 《퇴우이선생진적첩退尤二先生眞蹟帖》은 겸재의 집안 인곡에서 나와 고산鼓山 임헌회任憲晦(1811~1876)의 수중으로 들어가게 되었고, 이 후 동교東喬 민태식閔泰植(1903~1981)[24]의 수장품이 되었다. 이 진적첩을 구한 민태식은 지기였던 모운茅雲 이강호李康灝(1899~1980)와 더불어 여러 차례 이 첩과 퇴계의 〈회암서절요晦庵書節要 서序〉를 완상玩賞하신 후 이 연구를 정리하여 논문을 쓰셨으니 이 논문이 바로 "퇴계退溪의 회암서절요晦庵書節要와 일본의 근대문교에 끼친 영향─〈퇴계退溪의 친필親筆 회암서절요晦庵書節要 서문序文 친필초고본親筆草稿本을 얻고서〉[25](한국중국학회, 1968)"이다. 비록 40년 전에 씌어진 글이지만 〈회암서절요서〉에 관한 연구 뿐 아니라 퇴계선생의 사상과 일본에 미친 영향을 잘 정리한 글로 일독一讀을 권한다. 다음 장에서 설명하겠지만 《퇴우이선생진적첩退尤二先生眞蹟帖》내內 〈회암서절요 서〉 상단의 덧붙여진 잔글씨(소서小書)가 민태식이 연구하며 기록한 친필소서이다. 이 작품에 관한 내용은 아니지만 두 분 동교 민태식과 모운 이강호의 완상기록이 몇 점 전하고 있는데 그 중 한편을 살펴보자.(도 2)

나의 벗 이李 모운茅雲은 본시 성품이 옛 분들의 서화작품을 사랑하고 완상하기를 좋아하니 그저 혼자 보고 지나가는 일 없이 나와 더불어 기꺼이 완상하기를 좋아하여 이 글을 쓴다. 지난날 내가 현정회에 있을 때 방문하여 내보인 팔폭병 중 한 폭이 빠져있는 것을 보고, 고필이며 필법이 맑게 빼어나고 아름답고 강건하여 세인 모두 빠진 한 폭을 또한 착각하고 본 것이 아님을 꿰뚫었으니 내가 대단히 민망하

24) 본관 여흥. 철학자이자 서예가. 고향에서 한학을 배운 뒤 경성제국대학 법문학부 철학과 졸업(1933), 연희전문학교 교수(1941), 개성박물관 관장(1943), 서울대학교 교수(1945), 충남대학교 총장(1945), 성균관대학교 유학대학 초대학장(1968), 이후 동방연서회 회장, 현정회 고문, 사문학회 회장, 동양문화연구소 소장 등을 역임했다.

25) 민태식, "퇴계退溪의 회암서절요晦庵書節要와 일본의 근대문교에 끼친 영향─퇴계退溪의 친필親筆 회암서절요晦庵書節要 서문序文 친필초고본親筆草稿本을 얻고서", 《중국학보 9권》(한국중국학회, 1968), pp. 47~63.

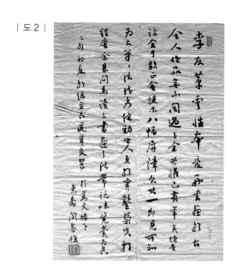

| 도 2 |

였다. 고서화의 법을 이렇게 항상 완상하는 맛과 항상 보고 감상함이
귀한 것이다.

- 을묘(1975) 초여름 신록에 바야흐로 앞마당의 풀잎이 서로 사귀어 춤추듯 하
 며 자라고 자라나는 만장루萬丈樓 아래에서 동교 민태식

이 글로 미루어 두 분 교우의 정도를 미루어 알 수 있다. 이렇
듯 소중히 간직하던 가보家寶를 1973년 지기 모운 이강호의 손
자(용수庸銖)가 태어난 것을 축하하기 위하여 전하여주게 된다. 태
어난 손자와 자子를 기념하여 구입한 이《퇴우이선생진적첩退尤
二先生眞蹟帖》을 성심으로 수장 보관하여 현재에까지 이르고 있
는 것이다. 이상에서 보여지듯 이 진적첩眞蹟帖에는 퇴계退溪와
우암尤庵 두二 선생先生을 비롯한 많은 문인들의 철학哲學과 예
술혼藝術魂, 그리고 조선朝鮮 450년의 역사가 고스란히 간직되어
있는 것이다.

3_〈회암서절요晦庵書節要 서序〉를 통해 본 퇴계退溪 이황李滉(1501~1570)의 사상

1 | 〈회암서절요晦庵書節要 서序〉

〈회암서절요晦庵書節要 서序〉는 퇴계退溪 58세시 무오년戊午年(1558)에 씌어진 친필수고본이다. 수고본 서문의 마지막 부분을 살펴보면, "가정무오하사월근서嘉靖戊午夏四月謹序"라 씌어있다. 그러나 《퇴계집退溪集》과 《퇴계전서退溪全書》 등에 수록되어 있는 〈퇴계연보退溪年譜〉에 따르면 〈주자서절요朱子書節要 편차編次와 서序〉가 병진년丙辰年(1556) 선생 56세시에 완성되었다고 오기誤記되어 있어 그 혼란을 주고 있다.[26] 이 부분의 잘못을 잘 밝히고 있는 논문이 앞에서 언급한 민태식의 논문이다.[27]

그 논지를 살펴보면, 〈퇴계연보退溪年譜〉에 따르면 〈주자서절요朱子書節要 편차編次와 서序〉가 병진년丙辰年(1556) 선생 56세시에 완성되었다 기록되어있는데, 살펴본 〈퇴계연보退溪年譜〉의 퇴계 56세조 상단에 "謹按先生所著節要末段年月, 序文之成在戊午夏四月"이라 부기附記(주해註解)되어 있는 점과 간행본《주자서절요朱子書節要》책자 내內 퇴계의 '주자서절요朱子書節要 서序' 끝부분에 고봉高峰 기대승奇大升(1527~1572)의 발문(도 3-1, 3-2)[28]이

26) 성균관대학교 대동문화연구원 간 《퇴계전서退溪全書 下》(동국문화사, 1958), p. 582. 국제퇴계학회 간 《퇴계선생과 도산서원》(한국출판사, 1991), p. 37. 장기근 해석, 《퇴계집》(홍신문화사, 2003), p. 459. 장기근 역저, 《퇴계집》(명문당, 2003), pp. 703~704. 등등. 민태식의 논문 "퇴계退溪의 회암서절요晦庵書節要와 일본의 근대문교에 끼친 영향-퇴계退溪의 친필親筆 회암서절요晦庵書節要 서문序文 친필초고본親筆草稿本을 얻고서"에 의하면 대조하여 살펴본 《퇴계연보退溪年譜》의 퇴계 56세 조 상단에 "謹按先生所著節要末段年月, 序文之成在戊午夏四月"이라 부기附記되어있다" 하셨는데 현행 책들에 수록된 연보에는 이러한 언급이 전혀 없다. 원본에 대한 부가 설명이 되어있지 않아 원전이 어떤 것인지 알 수 없으나 이에 대한 시정이 필요하다 생각된다.

27) 민태식, "퇴계退溪의 회암서절요晦庵書節要와 일본의 근대문교에 끼친 영향-퇴계退溪의 친필親筆 회암서절요晦庵書節要 서문序文 친필초고본親筆草稿本을 얻고서", 《중국학보 9권》(한국중국학회, 1968), pp. 47~48. 원 논고의 주 부분에 오타가 있다.(㉮ 戊午 明宗十三年(1556), p. 47 → (1558); ㉯ 3년 뒤 → 2년 뒤, p. 47)

28) 이황 편 《주자서절요朱子書節要》(전주부全州府, 1611) - 국회도서관 자료
퇴계학연구원 편《국역 주자서절요朱子書節要 1》(심산문화사, 2001), p. 13, p. 二 참조.

전하는데 이 발문 역시 서문이 완성된 때를 嘉靖戊午年(1558) 선생 58세시라 전하고 있어 이 친필수고본 〈회암서절요晦庵書節要 서序〉의 내용과 일치함을 보여주고 있어 이 연보의 내용이 잘못되었다는 점을 밝혔다. 고봉의 발문은 이외에도 더욱 중요한 사실을 말하여준다. 고봉의 발문 내용을 살펴보자.

先生此序成於嘉靖戊午, 是時 先生年五十八矣, 手自淨寫 藏之巾笥未嘗出以示人, 蓋其微意, 不欲以簒述自居也, 後因學者 求觀節要, 則侵以流布, 至有入榟 以廣基傳者乃更名朱子書節要, 倂刻目錄及註解, 而序則終不出焉, 先生旣沒, 門下諸人始得見其手稿, 咸謂 先生輯錄之意不可 使無傳, 遂謄刻以實卷首云
隆慶六年九月日 後學高峯 奇大升謹識

퇴계선생의 이 서문은 가정무오년에 이루어졌고, 이 시기는 선생이 58세때이다. 자필로 깨끗이 써서 건사巾笥[29]에 수장하여 두고 다른 사람에게는 보이지 아니하였다는 것을 밝힌 것이니 선생이 이 절요를 세상에 공개하지 아니할 뜻을 보인 것이거늘, 이에 반하여 후학들은 선생이 찬술한 절요를 중히 여겼을 뿐 아니라 반드시 간행에 부칠 것까지 합도合圖[30]하였고, 다음에 서명을 주자서절요朱子書節要라고 변경하는 동시에 목록과 주해도 아울러 각하였으나 선생의 자필초고본自筆草稿本인 서문序文만은 구하지 못하였다가 선생이 몰한 후에 비로소 문하 제인이 그 수고본을 얻어서 선생의 집록한 뜻을 바르게 전한 것이며, 다시 등각하여 책머리에 옮기게 된 것이다.[31]

- 민태식 주해

이 내용을 보면, 비록 퇴계 생존시에 《주자서절요朱子書節要》

29) 비단을 발라 만든 조그마한 상자. 책을 넣어두는 상자.

30) 합하여 도모하다.

31) 민태식 동 논고와 퇴계학연구원 편《국역 주자서절요朱子書節要 1》(심산문화사, 2001), p. 5; p. 二 참조.

| 도 3-1 |

| 도 3-2 |

朱子書節要一

時事尙處

之難理然而區區發端實有賴於此書故不敢
以人之指目而自隱樂以告同志且以俟後來
於無窮云嘉靖戊午夏四月日後學眞城李滉
謹序

先生此序成於嘉靖戊午是時　先生年五
十八矣手自淨寫藏之巾笥未嘗出以示人
蓋其微意不欲以慕述自居也後因學者求
觀節要則浸以流布至有入榟以廣其傳音
乃更名朱子書節要併刻目錄及註解而序
則終不出焉　先生旣沒門下諸人始得見
其手稿咸謂　先生輯錄之意不可使無傳
遂膳刻以實卷首云隆慶六年九月日後學
高峯奇大升謹識

책이 간행되었으나 서문序文이 존재하지 않았고, 선생이 돌아가신 후 자필초고본自筆草稿本 서문이 발견되어 비로소 선생의 서문을 넣고 그 뜻을 올바르게 전하게 되었다는 것이다. 이에 관한 설명은 규장각奎章閣《주자서절요朱子書節要》해제[32]를 살펴보면 더욱 쉽게 이해가 간다.

(1) 규(奎) 1276, 2270~2272, 2278~2283, 2287~2290, 2294, 2297~2300, 2989, 3016, 3540, 3945 주희(朱熹) 찬, 이황(李滉) 편, 1611년(광해군 3),20권 10책, 목판본, 33,6×21.6㎝.

(2) 규중(奎中) 2468주희(朱熹) 찬, 이황(李滉) 편, 1611년(광해군 3),16책(영본零本), 목판본, 33,8×22㎝.

(3) 규(奎) 703, 4172주희(朱熹) 찬, 이황(李滉) 편, 1743년(영조 19). 20권 10책, 활자본(임진자壬辰字), 28.5×20.3㎝.

(4) 규(奎) 2962, 2963, 3375주희(朱熹) 찬, 이황(李滉) 편, 1743년(영조 19). 20권 10책, 목판본, 33×21.8㎝.

(5) 고(古) 1344-4주희(朱熹) 찬, 이황(李滉) 편, 간년미상. 20권 10책, 목판본, 33×22㎝.

(6) 일사(一蓑) 고(古) 181.1-Y56j.19-20주희(朱熹) 찬, 이황(李滉) 편, 간년미상. 1책(영본零本), 목판본, 33.4×22㎝.

이황李滉(1501~1570)이 《주자대전朱子大全》에서 주희의 서간문을 편집한 책이다. 이황이 편집할 당시와 황준량黃俊良(1517~1563)이 간행할 때까지는 《회암서절요晦菴書節要》라고 하였다. 이황은 1543년(중종 38) 이후에 처음으로 《주자대전朱子大全》을 접하였으나 100권이 넘는 거질이어서 요령을 얻기 어려워

32) 서울대 규장각奎章閣 《주자서절요朱子書節要》 해제를 살펴보니, 유탁일, "《주자서절요朱子書節要》의 편찬간행과 그 후향(1998)", 《국역 주자서절요朱子書節要 1)(퇴계학연구원, 2001), pp. v~xxii 논고를 정리해놓은 것으로 보인다. 이 유탁일의 논고는 주자서절요朱子書節要의 편찬간행에 관한 매우 상세한 설명을 해 놓았으나 각주 (17)에서 미미한 실수가 보인다. "1558년 퇴계가 쓴 자필수고 서문이 발견되었다."하고 그 근거로 고봉의 부기(후식) 부분을 들었으나, 엄밀히 말하면 이는 옳지 않다. 고봉 부기(후식)와 무엇보다 모암문고 소장 《퇴우이선생진적첩退尤二先生眞蹟帖》 내 〈회암서절요晦庵書節要 서序〉를 들었어야 옳다.; 서울대 규장각 주해는 이 논고를 정리하다 이 부분에서 미미한 잘못된 설명이 눈에 띄는데, 이 논고 각주 (34)를 참조하기 바란다.

"학문을 하는 데에는 반드시 발단흥기지처發端興起之處가 있는 것이다. 따라서 그것은 문인門人과 지구知舊들 간에 왕복한 서찰로부터 시작해야 한다"라고 하였다. 그리하여 《주자대전》 가운데 1,700여 편의 서찰 중 1,008편을 뽑고 번잡한 것은 산거刪去³³⁾하고 요지를 선취하여 20권으로 만든 것이다. 문인 이담李湛(1510~1557)에게 보낸 편지 〈답이중구答李仲久〉(1563년, 명종 18)를 통해 편집목적과 의도를 살펴볼 수 있다. 내용을 정리하면 다음과 같다.

1. 세상사람과 함께 보기 위한 것이 아니라 노경老境의 단핍短乏에 대처하여 성람省覽하기 위해 만들었다.
2. 긴수작처緊酬酌處, 인사말, 평소의 정회情懷를 말한 것, 산수山水를 유완遊玩한 일, 시속時俗을 말한 것 등의 한수작처閒酬酌處를 함께 편집하여 수록하였다. 이는 완독玩讀하고 음미하는 사람이 주희의 풍모를 심신안한心身安閒하고 우유일락優遊逸樂하는 가운데서 직접 보듯이 하고, 그 말의 지취旨趣를 기침하고 담소하는 모습에서 직접 살펴보듯 하자는 의도이다. 《주자서절요》는 여러 차례 간행되어 여러 판본이 존재한다. 판본을 정리하면 다음과 같다.

 (1) 초간본(初刊本)인 성주간본(星州刊本)으로서 1561년(명종 16) 황준량(黃俊良)이 성주목사(星州牧使)로 있으면서 간행한 것이다. 영천(永川) 임고서원(臨皐書院)의 활자(活字)를 차용(借用)하여 인행(印行)한 활자본(活字本)이다.

33) 깎아 없애다

(2) 해주본(海州本)·평양본(平壤本)으로서 활자본이다. 기대승(奇大升1527~1572)의 발문을 통해 확인되는 것이므로 동일한 활자로 간행하였는지는 알 수 없다. 1564년 유중영(柳中郢 1515~1573)이 황해도관찰사(黃海道觀察使)로 있으면서 활자(活字)로 간행하였으나 유포된 것은 소량이다.

(3) 정주본(定州本)으로서 목판본이다. 유중영(柳中郢)이 1567년 (定州牧使)로 부임하여 난해어(難解語)에 주해(註語)를 붙이고, 目錄 1권과 知舊와 門人의 姓名과 사실(事實)을 기재하여 간행한 것이다. 이로써 완정(完整)된 《주자서절요》의 모습을 갖추게 되었다. 기대승의 발문이 첨부되었고 이후의 간행본에 실렸다.

(4) 천곡서원본(川谷書院本)이다. 처음으로 이황(李滉)의 자서(自序)를 붙여 1575년에 간행한 것이다. 기존 간행본에는 自序가 없는데, 1558년에 서문이 발견[34]되면서 비로소 첨부된 것이다. 1572년(선조 5)에 기대승(奇大升 1527~1572)이 自序에 대한 跋文을 썼다. 日本에서 간행된 명력본(明曆本)의 저본이기도 하다.

(5) 전주본(全州本)에는 "萬曆三十九年仲秋重刊于全州府"라는 간기가 있다. 《우복선생별집(愚伏先生別集)》권4 부록연보(附錄年譜)《동춘당집(同春堂集)》한국문집총간 107, p.427 및 《우복선생연보(愚伏先生年譜)》〈古 4655-100〉권1 p.19)에 의하면, 1611년(광해군 3) 정경세(鄭經世 1563~1632)가 금산(錦山)에서 간행(錦山本)하였다고 하였는데, 본문의 각 편말(篇末)에 간혹 '별고(別考)'를 첨부하여 주해(註解)의 오류를 바로 잡았다고 지적하였다. 이는 유성룡(柳成龍 1542~1607)에게 받은 필사본을 전라감사로 있으면서 간행한 것이다. 전주본의 만력 39년은 1611년에 해당하므로 錦山本(현재 羅州)과의 관계가 현재로선 불분명하다. 금산본을 규장각에서는 확인할 수 없으나 '別考'가 보이는 것으로 보아 두 판본의 상관관계를 시사한다 하겠다. 全州刊本은 기해제된 〈奎3540〉과 〈1〉〈奎 1276〉·〈奎 3016〉·〈奎 3945〉, 〈2〉〈奎中

34) 설명이 상세히 잘 정리되어 있으나 이 부분은 설명에 잘못이 있다. 퇴계의 친필수고본(자필초고본)이 1558년(무오)에 발견된 것이 아니라 이 해는 퇴계가 이 서를 지은 시기라야 옳다. 고봉의 발문 내용대로 퇴계 사후(1570년) 이 초고본이 발견되어 이후 간행된 《주자서절요朱子書節要》에 서문이 실리게 되었다 함이 정확하다.

2468〉, 〈6〉〈一蓑 古 181.1 -Y56j. 19-20〉이 해당된다. 〈奎 1276〉 1612년(광해군 4) 강화사고(江華史庫)에 내린다는 내사기(內賜記)와 선사지기(宣賜之記)가 찍혀 있다. 6책(권1-4, 11-18)만 남아 있다. 〈奎 3016〉 시강원(侍講院), 춘방장(春坊藏)이 찍혀 있다. 〈奎 3945〉 1612년에 오대산사고(五臺山史庫)에 내린다는 內賜記와 宣賜之記가 찍혀 있다. 〈奎中 2468〉 상고(廂庫)라는 인장이 찍혀 있다. 20권 20책으로 장정한 것이 특징이고, 이 가운데 권1, 10, 11, 13이 결권이다. 〈一蓑 古 181.1-Y56j.19-20〉 경성대학도서(京城大學圖書)란 인장이 찍혀 있다.

(6) 계해도산서원간본(癸亥陶山書院刊本)이다. "上之十九年癸亥秋陶山書院刊"이란 간기가 있어 1743년(영조 19)에 간행되었음을 알 수 있다. 〈1〉〈奎 2989〉, 〈3〉〈奎 4172〉, 〈4〉〈奎 2962〉·〈奎 2963〉·〈奎 3375〉, 〈5〉〈古 1344-4〉 등이 이 판본에 해당한다. 〈奎 4172〉侍講院 인장이 찍혀 있다. 卷1에 17쪽은 필사하여 보충하였다. 〈奎 2962〉제9~10책이 결책되어 있고, 구결이 달려 있다. 〈奎 3375〉《규장각도서한국본종합목록(奎章閣圖書韓國本綜合目錄)》에서는 재실도서지장(帝室圖書之章)이 찍혀 있다고 하였으나, 학부도서(學部圖書) 인장이며 弘齋, 震章, 侍講院, 編輯局保管 등이 찍혀 있다. 전체적으로 좀이 슨 부분이 많고, 부분적으로 구결이 달려 있다. 〈奎 2962〉에는 摛文院, 弘齋, 震章, 侍講院 등이 찍혀 있다. 구결이 달려 있고, 3책(권7-12)이 결락되어 있다. 〈奎 2963〉에는 弘齋, 震章, 侍講院 등이 찍혀 있다. 〈5〉〈古 1344-4〉풍산세가豊山世家 및 판독이 안 된 원형의 인장이 찍혀 있다.

(7) 敎書館本으로서 壬辰字로 간행한 것이다. "上之十九年癸亥秋陶山書院刊"이란 刊記가 있는 것으로 보아 癸亥陶山書院刊本을 저본으로 간행된 것으로 추정된다. 규장각 소장《주자서절요》의 대부분을 차지한다. 壬辰字는 1772년(영조 48) 東宮으로 있던 정조에 의해 주조되었고 교서관에 보관되어 필요할 때마다 사용하였으며, 현재 국립중앙박물관에 간직되어 있다. 이판본의 간행시기는 정확하지는 않지만,

1772년을 상한년으로 설정할 수 있다. 〈1〉〈奎 1276〉·〈奎 3016〉·〈奎 3945〉·〈奎 2989〉을 제외한 것과, 〈3〉의 〈奎 703〉이 이 판본에 해당한다. 〈3〉〈奎 703〉에 帝室圖書之章이 찍혀 있고, 그외의 책에는 특별한 서지사항이 없다.

(8) 甲辰陶山書院刊本이다. 1904년(광무 8)에 간행된 것이다.

(9) 그외 日本에서 간행된 明曆本(1656), 寬文本(1671), 寶永本(1709), 明治本(1871) 등이 있다. 대전의 학민출판사에서 영인한 것이 있다. 내용 목록과 두주에 대한 교감기 등에서 대해서는 《朱子書節要》〈奎 3540〉본의 해제 참조.[35]

이상의 기록들과 그 내용들을 종합해보면, 퇴계가 자필自筆로 깨끗이 정사한 초고본草稿本이 다름 아닌 이 《퇴우이선생진적첩退尤二先生眞蹟帖》에 수록되어 있는 〈회암서절요晦庵書節要 서序〉임을 알 수 있다. 《회암서절요晦菴書節要》와 《주자서절요朱子書節要》의 명칭에 관하여 현재의 상황을 살펴보면, 이 두 제題가 동일하게 혼용되어 사용되고 있는데 이는 옳지 않다. "이황이 편집할 당시와 황준량黃俊良(1517~1563)이 간행할 때까지는 《회암서절요晦菴書節要》[36]라고 하였다"하고, 퇴계가 문인 이담李湛(1510~1557)에게 보낸 편지 〈답이중구答李仲久〉(도 4-1, 4-2) (1563, 명종 18)를 살펴보면 "세상 사람과 함께 보기 위한 것이 아니라 노경老境의 단핍短乏에 대처하여 성람省覽하기 위해 만들었다. 긴수작처緊酬酢處, 인사말, 평소의 정회情懷를 말한 것, 산수山水를 유완遊玩한 일, 시속時俗을 말한 것 등의 한수작처閒酬酢處를 함께 편집하여 수록하였다. 이는 완독玩讀하고 음미하는 사람이

35) 서울대학교 규장각, 《주자서절요朱子書節要》 해제편 참조. http://kyujanggak.snu.ac.kr/

36) 이우성 편 《도산서원陶山書院》(한길사, 2001), pp. 62~63 도판 참조.

|도4-1|

晦菴書節要李先生答奇明彥書

看來書節要案示病處甚荷不外此書當初不
與與四方共之只為老境精力短乏須此節約
之功以便於省覽耳中間被黃仲擧苦要印
意仲擧亦以止為兩家子弟之汗懷
看不能堅執初意然亦為破人俗戒以至傳入都中恩之
遮腫無叉柰何柰何其印為其處不案其為之
酢也然求惟素何柰何當先取而其間或有不緊而

吾身與吾心者不當爲此

見汉云此固然矣然而必欲盡如此說涉其
覺又隨於一偏之病也夫義理固有精深處其
獨無粗後處乎是載者其爲事固有緊關其
乎吾儒之學與異端不同正在此處惟孔門諸
子識得此意故論語所記有精深處有粗後處
先矢若在人與在物者其可以不切而可遺之
有在人在物而似不切於身心者試略數之如井
子之讀栗康子之讀變伯王使人原壞奚俟封

人請見孺悲欲見互鄉見師冕見若此之類謂
之非精深可也謂之闊酢可也謂之不切
於身心亦可也然何莫非道也均精深者皆不外此
其至而言之則所謂精深者聚切者皆不外此
故或問於龜山曰論語二十篇何者爲要不外此
山曰皆先者固已不勝其多矣其或被此往復而
兩酢酢似不切之語間取而兼存之使玩味
開酢酢似不切之語間取而兼存之使玩味
隣亦有道寒喧敘情素玩山遊水傷時閒俗言
之者如親見先生於燕閒優逸之際親聆音旨
於磨欬談笑之餘則其得之通者氣像於風
神采之閒者未必不更深於章孫精深不屑
察者之德孤而無得於平易之義如此其至重其我故情
求乃知師友之義所以相周旋欹欸較之言若以爲非
深情深故有許多相周旋欹欸較之言若古人師
友之道是其重且大孕寧得南時甫畢卿
要中答呂伯恭書數日來擾擾益清每聽之未
書不懷高風也一叚云若此歇後語取之何用
滉答說今不能記得其大善若日作歇後看則

|도4-2|

歇後作非歇後者則非歇後云大抵人之所
見不同兩好亦異滉平日極愛此等處每夏夏
綠樹交條輝葉滿耳未暮不懷仰兩先生
風亦如庭章一闋物每見之觀思源委一般海
思也今自世俗同如此學者之固無怪其知
好者亦不能皆同然則韓文公之固始奏
遂而異序卒爛慢而同歸者實亦非易事也滉
所以爲此語者非自是已病而求樂石以自治耳惟高明諒
已乃自發已病而求樂石以自治耳惟高明諒
察而鍼海之幸甚幸甚嘉靖癸亥二月望滉拜

주희의 풍모를 심신안한心身安閒하고 우유일락優遊逸樂하는 가운데서 직접 보듯이 하고, 그 말의 지취旨趣를 기침하고 담소하는 모습에서 직접 살펴보듯 하자는 의도이다."[37]라는 기록으로 미루어 퇴계가 직접 편집한 《회암서절요晦菴書節要》 서書와 선생 사후 그 제자들에 의하여 간행된 《주자서절요朱子書節要》 서書는 구분되어야 한다. 따라서 마땅히 《퇴우이선생진적첩退尤二先生 眞蹟帖》에 담겨있는 퇴계의 친필수고본은 선생이 직접 적어놓으신 대로 〈회암서절요晦庵書節要 서序〉라 불리어져야 한다.

이제 이 〈회암서절요晦庵書節要 서序〉(도 5-1, 도 5-2)의 내용을 살펴보자.[38]

회암서절요晦庵書節要 서序. 晦菴 朱夫子는 亞聖의 자질로 태어나 河洛의 계통을 이었는데 도는 우뚝하고 덕은 높으며, 사업은 넓어서 공로가 높다. 또 그가 經傳의 지취(뜻)를 발휘하여 천하 후세를 가르친 것은 실로 귀신에게 물어도 의심이 없고 백세에 성인을 기다려도 의혹됨이 없을 것이다. 부자께서 별세한 뒤에 두 왕씨王氏와 여씨 余氏가 부자께서 평소에 저술한 시문들을 모아 한 책을 만들고 주자대전朱子大全이라고 이름붙이니 총 약간 권이 되었다. 그 중에 공경대부와 문인 및 아는 친구들과 왕복한 서찰이 자그마치 48권에 이르렀다. 그러나 이 책은 우리나라에 유행하는 것이 아주 없거나 겨우 조금 있었을 뿐이므로 얻어 본 선비는 적었다.
嘉靖 계묘년(1543)에 우리 中宗大王께서 교서관에 명하여 인쇄해서 반포하게 하였다. 이에 신 황황滉은 비로소 이런 책이 있는 줄을 알고 구하여 얻었으나 아직도 그것이 어떤 종류의 책인 줄은 알지 못하였다. 잇따라 병 때문에 관직을 버리고 계상溪上으로 돌아와 날마다 문을 닫고 조용히 거처하며 읽어보았다. 이로부터 점점 그 말에 맛이 있음과 그 뜻이 무궁한 것을 깨달았는데, 그 서찰에 있어서는 더욱 느끼

37) 퇴계학연구원 편 《국역 주자서절요朱子書節要 1》(심산문화사, 2001), p. viii, xii: p. 五 참조. 이 책(1권~4권)에는 이외에도 황준량 발문, 기대승 발문 등 많은 자료들이 실려 있으니 꼭 참조하기 바란다.

38) 민태식의 동同 논문에 의하면 퇴계의 친필수고본인 〈회암서절요晦庵書節要 서序〉와 사후 간행된 〈주자서절요朱子書節要 서序〉를 비교하며 살펴보니, 13곳에서 미미한 차이가 보이나 전반적인 내용은 같다하였다. 이 차이가 보이는 부분을 상세히 기록한 것이 수고본 상단의 덧붙은 부분으로 이는 앞서 언급한대로 민태식의 친필소서이다. 참조하여 보기 바란다.

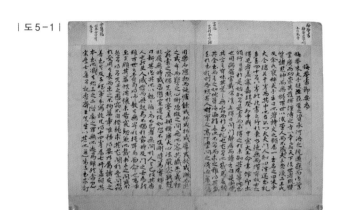

| 도5-1 |

| 도5-2 |

는 바가 있었다. 대체로 그 책 전체를 두고 논한다면 지우가 넓고 바다가 깊은 것과 같이 없는 것이 없으나, 구해 보아도 그 요점을 알기 어렵다. 그러나 서찰에 있어서는 각기 사람들의 재품材稟[39]의 고하와 학문의 얕고 깊음에 따라 증세를 살펴 약을 쓰며 사물에 따라 저울로 다는 듯이 알맞게 하였다. 혹은 억제시키거나 앙양시키며 혹은 인도하거나 구원하며 또는 격려하여 진취시키기도 하고 배척하여 경계시키기도 하였다. 그리하여 심술의 은미한 사이에 작은 惡이라도 용납될 수 없게 하였고, 의리를 캐내고 찾을 때에는 조그마한 차이점도 면

39) 재주와 품성.

저 비춰 주었다. 그리하여 그 규모가 광대하고 심법이 엄밀하며, 마치 위험한 낭떠러지에 선 듯, 여린 살얼음을 밟듯 조심하면서 혹시라도 쉬는 때가 없게 하였다. 악을 징계하여 막고 허물 고치기를 미치지 못하는 듯이 두려워하며, 강건하고 독실하여 그 빛이 날마다 덕을 새롭게 하였다. 그리고 힘쓰고 따르면서 그치지 않는 것은 남과 자신이 간격이 없어야 하는 것이므로, 그가 남에게 고해 주면 능히 남으로 하여금 감동되어 흥기토록 하였다.

당시 문하에 있던 선비들만 그랬을 뿐 아니라 비록 백세의 먼 훗일이라도 그 가르침을 듣는 자는, 귀에 대고 말하며 직접 대해 명하는 것과 다름이 없으니, 아! 지극하도다. 그런데 돌아보면 책의 규모가 광대하여 다 살펴보기가 쉽지 않고 등제된 제자들의 문답에도 혹 득실이 있음을 면치 못하였다. 이에 나 황의 어리석음으로 스스로를 헤아리지 못하고, 그 중에서 더욱 학문에 관계되고 쓰임에 절실한 것을 찾아 표시하였는데 편篇이나 장章에 구애되지 않고 오직 요점을 얻기에 힘썼다. 마침내 여러 벗 중에서 글씨를 잘 쓰는 자와 자질들에게 부탁하여 책을 나누어 필사하게 하였다. 이를 마치니 모두 14권 7책이 되었는데 본래의 책에 비교하여 감해진 것이 거의 3분의 2나 되었으니 외람되고 망령된 죄는 피할 수가 없을 것이다.

그러나 일찍이 송학사집宋學士集을 보니 그 기록에 "노재魯齋[40] 왕선생王先生이 그가 뽑은 주자의 글을 가지고 북산北山 하선생河先生에게 교정을 구하였다"고 하였다. 그렇다면 옛사람이 벌써 이 일을 했던 것이며, 그 뽑고 교정한 것이 정밀하여 전해실만 한 것인데도 당시의 송공도 얻어볼 수 없음을 오히려 한탄하였다. 더구나 지금 이 나라에서 수백 년 뒤에 태어났는데도 어찌 그것을 구해보고 좀 더 간략하게해서 공부하도록 하지 않을 수 있겠는가? 혹자가 말하기를 "聖經과 賢傳은 어느 것인들 실학이 아니겠는가? 또한 지금 여러 집주集註의 학설로서 집집마다 전하고 사람마다 읽는 것이 모두 지극한 가르침이다. 그런데 그대 홀로 부자의 서찰에만 알뜰하니 어찌 그 숭상하는 바가 한쪽에 치우치고 넓지 못한가?" 하였다. 나는 대답하였다. 자

40) 宋나라 王栢의 호, 자는 회지會之이며 저서에 독역기讀易記 등 다수가 있다. 宋史 438권.

네가 말이 그럴듯하나 그렇지 않다. 대체로 사람이 학문을 함에는 단서를 발견하고 흥기되는 곳이 있어야만 이로 인해 진보될 수 있는 것이다. 또한 천하의 영재가 적지 않으며, 성현의 글을 읽고 부자의 학설을 외우기에 힘쓰지 않는 것은 아니다. 그러나 마침내 이러한 학문에 힘쓰는 자가 없으니 이는 다름이 아니라 그 단서를 발견하여 그 마음을 진작시키는 일이 없기 때문이다. 지금 이 서찰에 있는 말은 그 당시의 사우들 사이에 좋은 비결을 강론하여 밝히고 공부에 힘쓸 것을 요구하는 것이었다. 그러니 저들과 같이 범연하게 논한 것과는 다르고 어느 것이나 사람의 뜻을 발견하고 사람의 마음을 진작시키지 않는 것이 없다.

옛날 성인의 가르침에 예禮·악樂·시詩·서書가 모두 있다. 그런데 정자程子[41]와 주자는 이를 칭송하고 기술함에 있어 마침내 논어論語를 가장 학문에 절실한 것으로 삼았으니 그 뜻은 역시 이 때문이었다. 아! 논어 한가지의 한 책으로도 도道에 들어갈 수가 있다. 지금 사람들은 여기에 있어 학설을 외우고 (입으로만) 떠들기에 힘쓸 뿐 도道(를)구하기에 마음을 쓰지 않으니 이것은 이익의 꾀임에 빠진 때문이다. 그런데 이 글에는 논어의 뜻은 있지만 꾀임에 빠지는 해독은 없다. 그렇다면 앞으로 배우는 자로 하여금 느끼고 흥기되게 하여, 참으로 알고 실천하도록 하는 데는 이 글을 버리고 어떻게 할 것인가? 부자의 말씀에 이르기를 "학자가 진보되지 못하는 것은 들어갈 곳이 없어 그 맛을 즐길만한 것임을 알지 못하기 때문이다."라고 하였다. 들어갈 곳이 없다는 때문이다. 지금 이 글을 읽는 자로 하여금 진실로 마음을 비우고 뜻을 겸손하게 하며 번거로움을 참고 깨달으려고 하지 않기 때문이다. 지금 이 글을 읽는 자로 하여금 진실로 마음을 비우고 뜻을 겸손하게 하며 번거로움을 견디고 깨닫게 하기를, 부자의 가르침처럼 한다면 자연히 들어갈 곳을 알게 될 것이다. 그 들어갈 곳을 얻게 된 뒤이면 그 맛의 즐길만한 것임을 아는 것이 맛난 음식이 입을 기쁘게 하는 것과 같을 뿐만 아닐 것이다. 또 이른바 규모를 크게 하고 심법을 엄하게 하는 것에도 거의 힘쓸 수 있을 것이다. 이로 말미

[41] 중국 송나라의 유학자 정호程顥와 정이程頤 형제를 높여 이르는 말.

암아 널리 통하여 곧바로 올라간다면 이락伊洛[42]에 소급되고 수사洙
泗[43]에 달하게 되어 어디로 가나 불가함이 없게 될 것이다. 그렇다면
아까 말한 성경과 현전이 사실은 모두 우리의 학문인 것이다. 어찌 이
한 책만을 치우쳐 승상한다 할 수 있겠는가? 황은 나이 늙었고 병들
어 궁벽한 산중에 있으면서 전에 배우지 못한 것을 슬퍼하고 성인의
여운을 깨닫기 어려움을 개탄하였다. 그런데 구구하게 단서를 발견하
였던 것은 실로 이 글에 힘입었음이 있었다. 그래서 감히 남이 지목하
는데도 숨기지 못하고 즐거이 동지들에게 고하며 또한 무궁한 후세에
공론을 기다린다.

- 가정嘉靖 무오년戊午年(1558) 4월
(후학 진성 이황) 삼가 씀[44]

이상에서 알 수 있듯이 《퇴우이선생진적첩退尤二先生眞蹟帖》은
고려말高麗末 성리학이 처음 유입되었던 때를 시작으로 주자학
이라는 조선성리학을 집대성하고 학문적으로 완성시킨 퇴계 이
황 선생의 오롯한 철학哲學과 혼魂이 담겨있는 그 무엇과도 바
꿀 수 없는 우리의 소중한 정신적 유산이라 할 수 있다.[45]

2 | 우암尤庵 송시열宋時烈(1607~1689) 발문 2편

이 논고의 《퇴우이선생진적첩退尤二先生眞蹟帖》의 내력편에서
언급한대로, 정만수 부기발문附記跋文의 내용을 살펴보면, 퇴계
가 무오년戊午年(1558) 그의 나이 58세시에 친서한 수고본 〈회암
서절요晦庵書節要 서序〉를 선생의 장손인 몽재蒙齋 이안도李安道

42) 두 선생 정자程子가 이수伊水
와 낙수 洛水에서 학문을 강론하
였다. 낙수는 정자의 고향으로 알
려져 있다.

43) 산동성山東省에 있는 수수洙
水와 사수泗水를 일컫는 것으로
이곳에서 공자가 도道를 강론하
였다 전한다.

44) 퇴계학연구원 편《국역 주자
서절요朱子書節要 1》(심산문화
사, 2001), p. 1~6; pp. 一~二
참조. 김시황, 윤무학 편, 《퇴계
학논총 제 10 권》'주자서절요서'
(장순범 역)
위 글을 참조하였고 《퇴계학논총
제 10 권》내 오자를 바로잡고(위
논문 각주 (5) '洛水'를 '洛水'로)
글의 부분을 수정하여 실었다. 이
원문과 달리 제자들에 의하여 선
생사후에 간행된 《주자서절요朱子
書節要 서序》에는 "가정嘉靖 무오
년戊午年(1558년) 4월에 '후학 진
성 이황' 삼가 씀"이라 씌어있다.

45) 두 웨이밍(杜維明, 하버드대
학교 동양철학과 교수), "주자의
이철학에 대한 퇴계의 독창적 해
석"《도산서원陶山書院》(한길사,
2001), pp. 178~191.

(1541~1584)가 소장하고 있었고, 이안도는 이 할아버지의 묵보墨
寶를 외손자인 정랑正郎 홍유형洪有炯에게 전하여주었다. 홍유형
은 다시 이 묵보를 자신의 사위인 박자진朴自振(1625~1694)에게
물려주었는데, 박자진이 바로 겸재謙齋 정선鄭敾(1676~1759)의
외조부이다. 겸재의 외조부인 박자진은 이 퇴계의 친필 〈회암서
절요 서〉 수고본手稿本을 당대의 대학자인 우암尤庵 송시열宋時
烈(1607~1689)에게 숭정갑인년崇禎甲寅年(1674)과 임술년壬戌年
(1683) 9년의 시차를 두고 두 번씩이나 찾아가 발문을 받았는데
이것이 바로 그 우암尤庵의 친필발문(도 6)인 것이다. 발문의 내
용은 다음과 같다.

> 이 절요서와 목록을 영인본으로만 보아오다 지금 박진사 자진 씨가
> 퇴계선생절요서 초본 진적을 내가 머물고 있는 무봉산 중으로 가지고
> 와 보이니, 내 소말대죄하고 있는 중에 뜻밖에 선생의 초본을 보게 되
> 니 만져보고 또 조심스럽게 만져보고 보고 또 보고 하루해가 다 기울
> 었는데도 만지고 또 만져 종이가 부풀어 종이 털이 일어나도록 보아
> 도 차마 손에서 놓지못하네. 참 좋다. 내 무봉에 오기를 잘했네. 박진
> 사 말을 들어보니 박진사의 외숙인 정랑 벼슬을 한 홍유형 씨로부터
> (이 진적을) 얻었으며, 홍정랑 유형 씨는 퇴도(퇴계)선생의 외현손이 된
> 다 한다.
>
> — 숭정알봉[46] 섭제격[47] (갑인1674년) 중추일
> 후학 은진송 시열 경서
>
> 구년 뒤 임술(1683) 지월 7일 이곳 무봉산 중에서 다시 또 보았으나

46) 알봉閼逢, 고갑자 십간十干의
첫째 갑甲.

47) 섭제격攝提格, 고갑자 십간十
干 중 인寅.

좀 먹은 곳이 없이 깨끗하니 박진사 보장(보관)의 지극 정성스러움에
놀랐도다.

- 시열 재서

4_겸재謙齋 정선鄭敾(1676~1759)의 기록화와 발문

1 | 기록화

(1) 〈계상정거溪上靜居〉

이 논고 앞부분에서 언급했듯 〈계상정거溪上靜居〉(도 7)는 겸재謙齋 71세시 숭정병인년崇禎丙寅年(1746)에 《퇴우이선생진적첩退尤二先生眞蹟帖》에 그려 넣으신 네 폭의 진경에 바탕을 둔 산수화 중 한 폭으로 현재 통용되고 있는 대한민국 1000원권 화폐 뒷면의 도안으로 사용되고 있다.

진적첩眞蹟帖 총 16면(앞뒤 표지 포함) 중 2~3면에 걸쳐 그려져 있는 작품으로 이루어져 있으며 퇴계가 〈회암서절요晦庵書節要 서序〉를 짓고 있는 모습을 진경산수화의 연원을 열고 완성했던

| 도 7 |

화성의 필력으로 화첩의 두 면에 꽉 찬 구도로 그려냈다. 그림의 구도와 구성을 퇴계가 그의 저술 《도산기陶山記》[48]에 남긴 기록들을 살펴보며 비교하여 보자.

영지산 한 가닥이 동으로 뻗어 도산이 되었는데, 어떤 사람은 "이 산이 두 번(째로) 이루어졌으므로 도산이 되었다."하고 어떤 사람은 "이 산 속에 예전에 도자기 가마가 있었으므로 그러한 사실로 도산이라 한다." 하였다. 산이 그렇게 높고 크지 않으며 그 골짜기가 횅하게 비었고 지세가 뛰어나고 위치가 편벽되지 않으니 그 옆의 봉우리와 계곡들이 모두 손잡고 절하면서 이 산을 둘러 안은 것 같다."[49]하였고 또 그 산세를 설명하였는데 기록을 보면 다음과 같다.

"산의 왼쪽 산을 동취병이라 하고 오른쪽 산을 서취병이라 한다. 동취병은 청량산에서 나와 산 북쪽에 이르러서 벌려선 산들이 아련히 보이고 서병은 영지산에서 나와 산 서쪽에 이르러 봉우리들이 우뚝우뚝 높이 솟았다. 이 두 병이 서로 바라보며 남쪽으로 구불구불 내려가서 8~9리쯤 가다가 동병은 서로 달리고 서병은 동으로 달려 남쪽의 넓은 들판의 아득한 밖에서 합하였다."[50] 하였다.

그림을 찬찬히 보니 과연 퇴계의 설명대로 동취병, 서취병이 마주 바라보며 남쪽의 낙천洛川(낙동강)으로 아득하게 합하여짐을 볼 수 있다. 다시 퇴계가 이 지역의 물水과 탁영담濯纓潭, 천연대天然臺, 반타석盤陀石, 천광운영대天光雲影臺에 관하여 설명한 기록을 살펴보자.

"산 뒤에 있는 물을 퇴계退溪라 하고 산 남南에 있는 물을 낙천洛川(낙동강)이라 한다. 퇴계는 산 북쪽을 따라 낙천으로 들어가서 산 동쪽

48) 〈퇴계연보〉에 의하면 신유년(1561년) 퇴계 나이 61세시에 《도산기陶山記》를 지으셨다 전하고, 판각본으로의 발간은 그로부터 11년 후 1572년에 이루어졌다.

49) 국제퇴계학회 간 《퇴계선생과 도산서원》(한국출판사, 1991), pp. 66~67; 윤천근, 김복영, 《퇴계선생과 도산서원》(지식산업사, 1999), pp. 34~35.

50) 상동서 pp. 66~67.

으로 흐르고 낙천은 동병에서 나와 서쪽 산기슭 아래에 이르러 넓고 깊게 고여서 몇 리를 거슬러 올라가면 깊이가 배를 띄울만 한데 금 같은 모래와 옥 같은 조약돌이 맑게 빛나며 검푸르고 차디찬 증담이 이른바 탁영담濯纓潭이다. (중략) 여기서(곡구암谷口巖) 동으로 몇 걸음 나아가면 산기슭이 끊어지고 탁영담이 가로 놓여있는데 그 위에 큰 돌을 깎아 세운 듯 서서 여러 층으로 포개진 것이 십여 길이 되는데 그 위를 쌓아 대臺를 만드니 우거진 솔은 해를 가리며 위로는 하늘과 밑으로 물에서 새와 고기가 날고뛰며 좌우의 푸른 병풍처럼 둘러싸인 산이 물에 비쳐 그림자가 흔들거려 강산의 아름다운 경치를 한눈에 모두 볼 수 있으니 천연대天然臺라 한다. 그 서쪽 기슭에 또한 대를 쌓아서 천광운영대天光雲影臺라 하니 그 경치가 천연대天然臺에 못지않았다. 반타석盤陀石은 탁영담 가운데 있다. 그 모양이 편편하여 배를 매고 술잔을 전할 만하며 매양 큰 홍수 때에는 물속에 잠기었다가 물이 빠지고 맑은 뒤에야 비로소 나타난다."[51]하였다.

다시 한 번 이 퇴계의 기록들을 떠올리며 이 그림을 찬찬히 완상玩賞하여 보기 바란다. 어느 곳 하나 퇴계의 설명과 겸재의 그림이 부합되지 않는 곳이 없다. 확실히 겸재는 도산서원을 수차례 방문하여 실사하였었을 것이고 또한 퇴계의 이 《도산기陶山記》의 내용을 정확히 알고 이 그림을 그렸던 것이다. 겸재의 나이 58세~64세시(1734~1740)에 경상북도 하양현감河陽縣監과 청하현감淸河縣監을 지냈었던 그가 퇴계 선생이 그의 서재에서 〈회암서절요晦庵書節要 서序〉를 짓는 모습을 그리는 것이 진경산수의 화성인 겸재에게 그리 어려운 일은 아니었을 것이다. 그야말로 겸재 71세시의 완숙한 필치로 거침없이 그렸으나 어느 한곳의 미흡한 곳을 찾아볼 수 없다. 그림에 관한 이론理論과 실기實

51) 상동서 pp. 69~70.

技를 겸하고, 퇴계 선생의 말씀처럼 도道에 이른 경지가 아니고는 이런 그림을 그릴 수 없다.

이러한 이 〈계상정거溪上靜居〉도圖에 관한 잡음雜音이 들리고 있다. 하나는 그림 내內 서당의 이름(명칭)에 관한 잡음이다. 하지만 이 논란은 사실 무의미하다. 필자가 《도산기陶山記》와 〈퇴계연보〉의 기록들을 살펴보니,

계상은 지나치게 한적하여 회포를 시원히 함에는 적당하지 않아 산 남쪽(도산)에 땅을 얻었다. (중략) 정사년(1557)에서 신유년(1561)까지 5년 만에 당사 두 채가 되어 거처할만 하였다. 당은 세 칸인데 가운데 한 칸은 완락재玩樂齋니 주선생의 명당실기에 "완상하여 즐기니 족히 평생토록 지내도 싫지 않겠다."라고 하는 말에서 따온 것이고 동쪽 한 칸은 암서헌岩栖軒이라 하였으니 주선생의 운곡시에 "자신은 오래도록 가지지 못했으나 바위틈에 깃들어 조그만 효험이라도 바란다."는 말을 따온 것이다. 또 합하여 도산서당陶山書堂이라 현판을 달았다. 정사는 모두 여덟 칸이니 시습재時習齋, 지숙료止宿寮, 관란헌觀瀾軒이니 합쳐서 농운정사隴雲精舍라고 현판을 달았다."[52]라 기록 되어 있다.

세간에 "정사년(1557)에서 신유년(1561)까지 5년 만에 당사 두 채가 되어 거처할만 하였다."라는 기록으로 도산서당이 1561년 완성되었다 하여, "퇴계가 무오년(1558) 〈회암서절요晦庵書節要서序〉를 짓고 있는 계상정거 내의 정경은 위 기록으로 말미암아 도산서당의 정경이 아니라 계상서당의 정경이 아닌가?"라는 의문을 제기했다. 앞에서 언급했듯 이 논란은 사실 의미가 없다. '도산서당' 이나 '계상서당' 두 곳 중의 한 곳이면 어떠한가? 퇴

52) 퇴계의 《도산기陶山記》와 〈퇴계연보〉는 앞에서 언급한 서적들 외에 수많은 간행본들이 있다. 자신에게 맞는 아무 한 책을 골라 읽어 살펴보기를 바란다.

계 선생의 고고한 정신세계와 모습이 화성 겸재의 완숙한 필치로 구현되어 있는 점이 더욱 중요한 것이 아닌가? 어쨌든 이러한 의문에 답을 퇴계 선생의 어투를 빌어 답하겠다. 그대의 말이 그럴듯하나 사실은 그렇지 않다. 앞서 밝힌 《도산기陶山記》의 기록에 "정사년에서 기유년 5년만에 당사 두 채가 지어졌다." 하였다. 대저 이 당사堂舍 두 채의 의미는 완락재와 암서헌 두 칸으로 이루어진 작은 퇴계의 거처와 모두 여덟 칸으로 이루어진 시습재時習齋, 지숙료止宿寮, 관란헌觀瀾軒을 합한 농운정사隴雲精舍 (교육과 제자들을 위한 건물)를 이름이다. 공사가 정사년(1557)에 시작되었고 〈회암서절요晦庵書節要 서序〉가 무오년(1558)에 씌어졌으니 1년 이상의 간격이 있다. 이 기간 안에 두 칸 작은 건물의 신축이 충분히 가능하였을 것이라 생각된다. 퇴계의 거처인 완락재가 먼저 지어졌다는 사실은 《퇴계집》 내의 〈언행록 중 이덕홍의 기록〉에서 알 수 있다.[53]

그리고 또 그림을 살펴보면, 〈계상정거〉도 좌측 상단에 두개의 건물이 아련하게 보인다. 표암 강세황이 그렸다는 〈도산서원도〉(보물 522호)와 비교하여 보니 왼편의 건물은 농암聾巖 이현보李賢輔(1467~1555) 선생의 신위神位를 봉안奉安하고 있는 사당이 속해있는 분강서원汾江書院[54]이고 오른쪽의 작은 건물은 농암 이현보가 하루하루 늙어 가시는 아버님을 아쉬워하며 "하루하루를 아낀다."는 의미로 지었다는 애일당愛日堂[55]이다. 분강서원은 무오년(1558) 당시 존재하지 않았고 광해군 4~5년(1612년 혹은 1613년) 향현사鄕賢祠라 창건되었고 숙종26년(1700)에 서원으로

53) 《퇴계집》 내의 〈언행록〉 중 이덕홍의 기록 참조.
장기근 역 《퇴계집》(명문당, 2003), pp. 603~605.

54) 분강서원은 광해군 4~5년 (1612년 혹은 1613년) 향현사鄕賢祠라 창건되었고 숙종26년(1700년)에 서원으로 개편되었다 전하는데 원래는 안동군安東郡 도산면陶山面 분천동汾川洞에 위치하였으나 안동댐 수몰로 1975년 현재의 위치로 이건移建하였다. 서원의 기원에 관한 좀 더 정확한 연구가 필요하다.

55) 애일당 역시 안동군安東郡 도산면陶山面 분천동汾川洞에 위치하였으나 안동댐 수몰로 1975년 원래의 위치에서 서쪽으로 1km쯤 떨어진 영지산靈芝山(436m) 남쪽 기슭으로 이건하여 보존하고 있다.

개편되었다 전하므로 이 또한 이 정경이 계상서당(계상초옥)이 아님을 보여주는 것이다. 또 퇴계 자신의 기록을 보면, "처음 내가 계상에 자리를 잡고 시내 옆에 두어 칸의 초가집을 얽어 책을 간직하고 옹졸한 성품을 기르는 처소로 삼았었는데 (중략)"[56] 계상서당은 초가집이었다는 것을 알 수 있다. 그러하니 이것은 그렇지 않다. 더 많은 이유들을 찾을 수 있겠으나 이상의 설명으로도 어느 정도 이 정경이 도산서당의 모습을 그린 것임을 보여준다 할 수 있다. 또 다른 각도로 비추어 보면, 무오년(1558)에 도산서당이 지어지지 않았다 가정해보자. 겸재가 이 그림을 그린 때가 1746년으로 거의 200년의 시간이 흐른 뒤이고 당시는 완전한 도산서원의 모습을 갖추었을 때이다. 이 정경이 아무리 무오년(1558) 당시의 정경을 묘사한 것이라 하나 겸재는 우리가 잘 알고 있듯 진경산수(실경산수)의 창시자이자 완성자이다. 이러한 그가 어찌 본 적도 없고 볼 수도 없었던 계상서당의 모습을 상상하여 그릴 수 있었다는 말인가? 완락재에서 자신의 소박한 서기書几(독서대)를 앞에 놓고 엄숙하고 단아한 모습으로 〈회암서절요 서〉를 짓고 계시는 모습을 상상하여 그려 넣은 것만으로도 진경산수의 대가였던 겸재로서는 대단한 일이라 할 수 있다.(첩내의 〈무봉산중〉도 역시 마찬가지라 할 수 있다.) 이것이 필자가 이 그림들을 진경산수(실경산수)에 근간을 둔 기록화라 명하였던 이유이다. 이러한 점으로 보더라도 이 〈계상정거〉도 내의 퇴계가 거처하고 있는 건물은 계상서당이 될 수 없다. 겸재도 이러한 여러 상황들을 인식했었던 듯 화제를 '계상정거溪上靜居'라 하였다. 이 '계

56) 송재소, "퇴계의 은거와 '도산잡영'」,《도산서원陶山書院》(한길사, 2001), pp. 266~267.

상'의 의미는 '계당'과 '도산'을 모두 아우를 수 있는 '계상(물위, 물가)' 쯤으로 생각하여도 큰 무리가 없을 것이라 생각된다.

또 하나의 잡음은 사실 일고一考의 가치조차 없는 광견폐狂犬吠라는 표현으로밖에 설명할 수 없다. 한 인사가 《퇴우이선생진적첩退尤二先生眞蹟帖》 내內의 겸재의 4폭 진경산수 기록화를 임본위작이라 주장했다 한다. 주장의 근거를 살펴보니 주장의 근거나 논거를 찾아볼 수 없고 참 허접하기 이를 데 없다. 먼저 이 《퇴우이선생진적첩退尤二先生眞蹟帖》이 어떻게 구성되었으며 어떠한 가전내력이 있는지 전혀 모르고 있다. 임본위작이라 했는데, 만일 그렇다면 이 첩의 꾸며진 상태로 보아 원본그림들을 이 첩에서 빼어내고 임본위작 그림들로 바꾸어 첩 안에 집어넣었어야 한다. 하지만 이 진적첩은 본 논고의 앞부분 《퇴우이선생진적첩退尤二先生眞蹟帖》의 구성편에서 밝혔듯 아무런 수리나 변형된 흔적이 없는 원본 본연의 상태를 간직하고 있다.[57]

또한 이 진적첩眞蹟帖 내의 〈계상정거溪上靜居〉도 상단, 그리고 좌우 배접mount된 부분을 살펴보면 겸재의 본본本 그림의 붓선이 배접된 부분에까지 그려져 있는 부분을 볼 수 있다. 특히 좌측의 배접된 부분의 그림은 겸재가 의도적으로 낙천(낙동강)의 물줄기를 온전히 표현하였다. 이러한 부분이 〈계상정거溪上靜居〉도 뿐 아니라 다른 모든 그림 〈무봉산중舞鳳山中과 풍계유택楓溪遺宅〉도 첩의 10~11면, 그리고 〈인곡정사仁谷精舍와 사천槎川(사로槎老) 이병연李秉淵(1671~1751)의 제시題詩〉가 위치하고 있는 첩

57) 문화재청의 자료설명과 첨부한 《퇴우이선생진적첩退尤二先生眞蹟帖》 원본사진자료들을 참조하여 보기 바란다.

의 12~13면에서 보여지고 있다.(도 7, 도 8, 도 9 참조) 이러한 점들은 겸재와 겸재 차자 만수가 이 첩을 미리 꾸몄었고 그 원본첩 위에 겸재가 그렸다는 점을 더욱 견고히 입증한다 할 수 있다.

진적첩 내의 배접된 면들은 진적첩 총16면 중(앞뒤 표지포함) 10면에 나타나는데 이는 퇴계 선생의 4면에 걸친 친필수고본親筆手稿本 〈회암서절요晦庵書節要 서序〉와 두 면의 우암 선생의 발문을 꾸며 붙이는 데 따른 것이다.(우암의 발문 옆에 위치한 정만수의 부기는 원본 면에 적혀 있다.) 첩의 2~3면에 걸친 〈계상정거溪上靜居〉도와 10~11면의 〈무봉산중舞鳳山中과 풍계유택楓溪遺宅〉도 부분까지 배접이 되어있는 이유는 각 뒷면과 앞면의 장의 가장자리만 풀(접착제)을 발라 배접을 하게 되면 앞뒷면 힘의 불균형으로 종이의 상태가 변형되게 된다.[58] 이러한 점을 막기 위하여 각 앞면들과 뒷면의 가장자리 부분도 배접을 한 것이다. 다음 뒷면들에 위치한 〈인곡정사와 사로(사천)의 제시〉 그리고 다음 장의 두 면은 배접이 되어있지 않다.(도 9, 도 10 참조)

이상에서 살펴본 것과 같이 이 진적첩 내의 겸재의 진경산수 그림들이 임본위작이라는 주장은 한낱 광견폐성狂犬吠聲에 지나지 않는다.

그가 이 첩 내 산수화들과 비교하여 보라 제시한 여러 그림들도 제대로 된 것이 하나도 없다. 겸재의 그림은 진경眞景(실경實景)에 바탕을 두고 있고 따라서 장소의 때와 정경과 또 겸재의 연배에 따라 그 필치나 구도, 표현양식이 다를 수밖에 없다. 그런

58) 공책의 한 면에만 풀을 발랐을 때를 생각해보면 이해가 가리라 생각된다.

| 도 8 |

| 도 9 |

| 도 10 |

데 이 인사는 아무런 이러한 점들을 고려치 않았다. 전혀 기본이
안 된 자라고밖에 할 수 없다. 이 인사가 제시한 그림들과 《퇴우
이선생진적첩退尤二先生眞蹟帖》내의 겸재의 4폭 진경산수화들을
비교해보라. 어찌 이런 완숙한 필치와 구도의 겸재 만년의 작품
들을 이 인사처럼 수준이 낮다 할 수 있겠는가? 게다가 진적첩
내의 퇴계의 친필수고본 〈회암서절요晦庵書節要 서序〉, 우암의
두 번에 걸친 발문, 사로(사천) 이병연의 제시 등에 관한 아무런
언급도 없다. 오직 정만수의 발문에 관하여 짧게 언급하며 또 이
발문은 진작이라 한다. 이 논고를 처음부터 끝까지 찬찬히 읽어
보고 《퇴우이선생진적첩退尤二先生眞蹟帖》의 가치와 의미를 되새
겨 보기를 바란다. 이 퇴계 선생의 친필수고본 〈회암서절요晦庵
書節要 서序〉와 우암의 두 번에 걸친 발문만으로도 보물寶物이
아니라 국보國寶로 지정될 만한 가치를 지니고 있다.

필자는 이러한 일련의 작태를 보며, 두 고사성어가 떠올라 머
릿속에서 맴돌며 떠나지를 않았다. 이 두 성어로 작태를 평한다.

와부뢰명 瓦釜雷鳴[59]
일광견폐형백견폐성 一狂犬吠形百犬吠聲[60]

한 가지 더, 필자는 이전 저서와 많은 다른 글들을 통하여 올
바르고 정확한 감정을 하기위해서는 서도書道의 수준이 경지에
이르러야 한다는 점을 여러 차례 강조했었다. 이 인사의 저서
《진상眞相》에 자신의 표제 '진상'과 이 인사의 스승에게 바친다

59) 굴원屈原의 《초사楚辭》〈복거
편卜居篇〉.
60) 왕부王符의 《잠부론潛夫論》
〈현난편賢難篇〉, 필자가 '광狂' 자
한 글자를 덧붙였다.

는 글을 넣어 놓았는데 그 수준이 자신이 보기에도 민망해 할 정도의 수준이다. 이 정도의 수준으로 《퇴우이선생진적첩退尤二先生眞蹟帖》내의 겸재의 화제畫題 글들이나 아니 정만수의 책 표제 글이나 발문 글과 비슷하게라도 쓸 수 있겠는가? 이런 수준이하의 평할만한 가치도 갖추지 못한 글들을 책의 표제와 스승께 바치는 글로 사용하고 책에 싣다니, 다른 점은 몰라도 이 분의 만용과 무모함, 그리고 그 뻔뻔함은 그 평가를 해줄만하다 할 수 있다. 이러한 수준의 안목으로 평해진 이 책의 제목을 《진상眞相》이 아닌 우리가 흔히 말하는 '진상이다 혹은 진상을 뜬다.' 는 의미의 《진상》이나 《광견폐서狂犬吠書》라 칭함은 어떨지 모르겠다.

(2) 〈무봉산중舞鳳山中〉

〈무봉산중舞鳳山中〉(도 11)은 겸재謙齋 71세시 숭정병인년崇禎丙寅年(1746)에 《퇴우이선생진적첩退尤二先生眞蹟帖》에 그려 넣으신 네 폭의 진경에 바탕을 둔 산수화 중 한 폭으로, 진적첩眞蹟帖 총 16면(앞뒤 표지 포함) 중 10면에 그려져 있는 작품이다.

이 그림은 앞에서 설명한 바대로 퇴계의 친필 〈회암서절요 서〉 수고본手稿本을 자신의 장인 정랑正郞 홍유형洪有炯에게 전하여 받은 겸재의 외조부 박자진朴自振(1625~1694)은 이 퇴계의 친필 〈회암서절요 서〉 수고본手稿本을 가지고 당대의 대학자인 우암尤庵 송시열宋時烈(1607~1689)을 두 번 찾아가 뵙고 그에게 숭정

| 도 11 |

갑인년崇禎甲寅年(1674)과 壬戌年(1683) 9년의 시차를 두고 발문을 받게 된다. 당시 우암은 효종이 급서한 후 자의대비慈懿大妃의 복상服喪 문제를 둘러싼 제1차 예송禮訟승리 후 다시 1674년 효종비 인선왕후仁宣王后가 죽자 자의대비의 복상문제가 제기되어 제2차 예송이 일어나게 되었는데 대공설大功說[61]을 주장했으나 기년설을 내세운 남인에게 패배, 실각한 후 잠시 수원 무봉산舞鳳山에 머물고 계셨다.[62] 〈무봉산중舞鳳山中〉도는 이러한 당시의 상황과 이 묵보의 내력을 그림으로 잘 보여주는 작품이라 할 수 있다.

그림의 상단에 무봉산 봉우리가 우뚝 솟아있고 봉우리 좌우로 나지막한 여러 산줄기들이 뻗어있다. 오른쪽 말단의 산줄기는

61) 9개월 동안 상복을 입는 것.

62) 최완수, 《겸재謙齋 정선鄭敾 진경산수화眞景山水畵》(범우사凡友社, 1993/2000), p. 240.

먹의 농담에 변화를 주어 원근을 표시하고 있고, 중간의 우암이 거쳐했을 기와집과 봉우리 사이를 운무雲霧로 여백처리 하여 신비감을 높이고 극적느낌을 준다. 그림의 좌측하단에 우암 선생과 겸재 외조부 박자진이 만나고 있는 초옥정자가 위치해 있는데, 우암의 기와집과 이 정자 사이를 또다시 곡천谷川이 갈라놓고 있으니 정말 겸재 그림구도와 구성의 경지를 짐작할 수 있다. 화면의 오른쪽 상단부분에 '무봉산중舞鳳山中'이라 관서 되어있고 '정선'이라는 도인이 찍혀 있다.

《퇴우이선생진적첩退尤二先生眞蹟帖》내에 담겨있는 겸재 정선의 4폭 산수와 우암의 발문을 비롯하여 첩 내의 모든 발문들을 살펴보면 흥미로운 점이 발견된다. 사로(사천) 이병연의 제시를 제외한 모든 부분에서 작가 자신의 아호를 적지 않았다.[63] 이는 퇴계와 우암 두 대선생의 친필묵적이 합장되어 있기 때문에 그 존경의 의미로 아호 등을 적지 않고 자신의 본과 이름자를 적고 뒤에 '근서' 혹은 '경제'라 하였다. 이렇듯 우리의 선조들은 예禮를 배우고 익히고 그 예를 실행해 옮겼다는 것을 보여준다.

두 번에 걸친 우암의 발문을 다시 살펴보자.

이 절요서와 목록을 영인본으로만 보아오다 지금 박진사 자진 씨가 퇴계선생절요서 초본진적을 내가 머물고 있는 무봉산 중으로 가지고 와 보이니, 내 소말대죄하고 있는 중에 뜻밖에 선생의 초본을 보게 되니 만져보고 또 조심스럽게 만져보고 보고 또 보고 하루해가 다 기울었는데도 만지고 또 만져 종이가 부풀어 종이 털이 일어나도록 보아도 차마 손에서 놓지 못하네. 참 좋다. 내 무봉에 오기를 잘했네. 박진사 말을 들어보니 박진사의 외숙인 정랑 벼슬을 한 홍유형 씨로부터

63) 이병연의 제시는 퇴계나 우암 두 대선생의 묵적에 관련된 것이 아니라 지기인 겸재의 그림들과 합하여진 것이기에 아호인 '사로'를 적은 것으로 생각된다.

(이 진적을) 얻었으며, 홍정랑 유형 씨는 퇴도(퇴계)선생의 외현손이 된다 한다.

<div align="right">

- 숭정알봉[64] 섭제격[65] (갑인1674년) 중추일
후학 은진송 시열 경서

</div>

구년 뒤 임술(1683) 지월 7일 이곳 무봉산 중에서 다시 또 보았으나 좀 먹은 곳이 없이 깨끗하니 박진사 보장(보관)의 지극 정성스러움에 놀랐도다.

<div align="right">

- 시열 재서

</div>

(3) 〈풍계유택楓溪遺宅〉

〈풍계유택楓溪遺宅〉(도 12)은 겸재謙齋 71세시 숭정병인년崇禎丙寅年(1746)에 《퇴우이선생진적첩退尤二先生眞蹟帖》에 그려 넣으신 네 폭의 진경에 바탕을 둔 산수화 중 한 폭으로, 진적첩眞蹟帖 총 16면(앞뒤 표지 포함) 중 11면에 그려져 있는 작품이다.

이 그림은 청풍계淸風溪에 기거하시던 겸재의 외조부 박자진이 사시던 집의 정경을 수묵으로 그려낸 작품이다. 앞에서 수차례 설명했듯 퇴계 이황 선생을 연원으로 이 묵보가 전해지게 된 내력을 그림으로 보여주고 있다. 그의 장인 정랑 홍유형으로부터 퇴계, 우암 두 선생의 소중한 묵적을 받게 된 겸재의 외조부 박자진이 이 묵보를 자신이 기거하던 집 풍계유택楓溪遺宅에 소중히 보관하고 있음을 그의 외손 겸재가 그의 나이 71세시의 완

<div align="right">

64) 알봉閼逢, 고갑자 십간十干의 첫째 갑甲.

65) 섭제격攝提格, 고갑자 십간十干 중 인寅.

</div>

| 도12 |

숙한 필력으로 비록 작은 첩의 화면이지만 꽉 찬 구도와 구성으로 그렸다. 화면 상단에 산과 나무들로 우거진 청풍계의 정경이 펼쳐지고 그 아랫부분에 동그랗게 각종 나무들과 시냇물로 둘러싸여진 겸재의 외가 '풍계유택楓溪遺宅'의 정경이 펼쳐져 있다. 비록 집 전체의 풍광이 아닌 부분의 모습이지만 그 규모를 추정하기에 충분하다. 집 뒤편으로 산이 병풍처럼 펼쳐져 있고, 나무와 시내 그리고 운무가 집 주위를 둥글게 감싸 안은 모습이 영락없는 명당터요 마치 신선이 사는 곳이 아닐까하는 생각이 들 정도로 극적인 느낌을 준다. '청풍계淸風溪'는 지명이고 '풍계유택楓溪遺宅(단풍나무와 시내가 있는 집)'은 겸재 외가의 이름이다. 동음이의 한자를 차용하여 집 이름을 지었으니 집의 정경과 꼭 맞아

떨어지고 멋스럽다. 다른 대작들(청풍계淸風溪)에 비하여 그 격이 떨어지지 않으니 과연 주역周易에 통달했던 겸재의 그림이라 할 수 있다.

(4) 〈인곡정사仁谷精舍〉

〈인곡정사仁谷精舍〉도圖(도 13) 역시 겸재謙齋 71세시 숭정병인년崇禎丙寅年(1746)에 《퇴우이선생진적첩退尤二先生眞蹟帖》에 그려 넣으신 네 폭의 진경에 바탕을 둔 산수화 중 한 폭으로, 진적첩眞蹟帖 총 16면(앞뒤 표지 포함) 중 12면에 그려져 있는 작품이다. 13면의 사로(사천) 이병연의 7언 절구 제시와 붙어 있다. 그러나 사로(사천)의 제시가 꼭 이 한 폭 〈인곡정사仁谷精舍〉도圖만을 위한 시는 아니다. 사로(사천)의 시를 살펴보자.

> 비취색 소나무 숲과 세구멍 퉁소소리가 나는 대밭속에 퇴우이선생의 말씀(글)[66]은 아동(후생)들이 응당 서둘러[67] 배울일이요
> 망천(왕유王維의 별장이 있던 곳) 초본[68]을 위한 네 폭 그림은 다른 사람의 작품이 아니라 바로 우리나라의 마힐옹摩詰翁(중국의 화성) 겸재 정선의 작품이라네.

과연 시문詩文의 대가다운 명시이다.

이 그림은 청풍계淸風溪에 기거하시던 겸재의 외조부 박자진이 사시던 외가집 풍계유택楓溪遺宅(단풍나무와 시내가 있는 집)으로부터 퇴계와 우암 두 선생의 친필묵보를 전해받아 이 묵보를 수장하고 있는 겸재 자신의 집(인곡정사仁谷精舍)을 그린 그림으로

66) '휘호揮毫', 글씨를 쓰거나 그림을 그림 또는 그러한 작품作品. 즉 이 진적첩에 담긴 퇴계 선생의 〈회암서절요晦庵書節要 서序〉친필수고본을 지칭한다 할 수 있는데, 첩 내의 모든 묵적을 지칭할 수도 있다고 생각된다.

67) '초초草草'.

68) 망천도輞川圖, 중국 당나라의 문인화가 왕유가 망천輞川에 은거하며 자신의 별장과 주변 경치를 그린 그림이라 전해지는 그림.

〈인곡유거仁谷幽居〉도圖(간송미술관)와 그 궤를 같이하는 작품이라 할 수 있다. 다만 〈인곡정사仁谷精舍〉도圖 내에 겸재 자신의집 표현이 상세하게 되어있어 그 규모를 짐작할 수 있다. 집 뒤인곡에 우거진 노송老松이 숲을 이루고 있어 그 풍광이 빼어나다. 특히 우리 산천자연에 우거진 이리 휘어지고 저리 휘어진 노송老松의 표현을 보면 71세시 겸재의 더욱 완숙해진 그의 필치를 느낄 수 있다.

(중략) 이 초본은 퇴계 선생으로부터 나와 우암 송선생이 어루만져 감
상하고 풍계에 수장되었다가 인곡에 전해졌구나.

- 정만수 부기발문 중

2 | 발문

(1) 정만수鄭萬遂(1701~1784) 발문

나는 퇴도 이문순공의 외예인바 선생의 절요서 초본을 박형 종상 씨
로부터 얻어 우리 집에 서 수장하게 되었으니, 이는 내가 성심으로 얻
고자 한 연유로 박형이 허락하였다. 그러나 이 초본의 앞뒤로 반드시
외손으로만 전해져 온 것은 또한 이상한 일이다. 우암 송선생이 나의
외증조부의 청원으로 제발을 두 번이나 하였고, 그 아래에 아버지께
서(겸재 정선) 수묵으로 '계상정거', '무봉산중', '풍계유택', '인곡정
사' 네 폭의 그림을 작품하셨으니 이 초본은 퇴계 선생으로부터 나와
우암 송선생이 어루만져 감상하고 풍계에 수장되었다가 인곡에 전해
졌구나.

<div align="right">

- 숭정병인(1746) 후학 광산 정만수는

지산재 중에서 경서하다

</div>

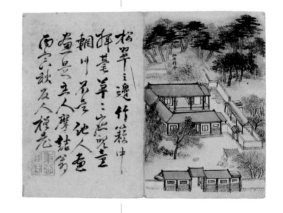

(2) 사천槎川 이병연李秉淵(1671~1751) 제시

"비취색 소나무 숲과 세구멍 퉁소소리가 나는 대밭
속에 퇴우이선생의 말씀(글, 취최)은 후생들이 응당
서둘러 배울 일이요 망천(왕유王維의 별장이 있던
곳) 초본을 위한 네 폭 그림은 다른 사람의 작품이
아니라 바로 우리나라의 마힐옹摩詰翁(중국의 화성)
겸재 정선의 작품이라네."

<div align="right">

- 병인년 가을 친구 사뢰(회) 이병연

</div>

(3) 고산鼓山 임헌회任憲晦(1811~1876) 발문

경제퇴우이선생진적후敬題退尤二先生眞蹟後

이는 퇴도 이선생 초본과 우암 송선생 발문이다. 내가 금년 늦은 봄 선영일로 아산골을 향해 가다가 독성고을에서 이 책을 얻었다. 책을 열어보니 정신이 번쩍 들 정도로 엄숙함이 느껴지고, 당황스럽게도 도산과 무봉 두 선생의 인기척, 기침소리가 들리는 듯하니, 참으로 우옹이 말한 것과 같이 이번 걸음이 헛되지 않았다. 정겸재(정선) 그림과 이사천(사로 이병연)의 시 또한 쌍절이구나. 애닳다. 이 책은 홍씨로부터 박씨로, 박씨로부터 정씨로, 정씨 후에도 또한 여러 사람들을 거쳐 돌아다니다가 나에게 오게 되었는지... 지보를 가지기 어려우며 천지 조화가 편벽되지 않은 것은 이 훗날 다른 사람들에게 흘러들어가지 않을 것이라 장담할 수 없으며, 또한 알 수 없으니, 오직 이선생의 학

문과 도리를 배워 대대세세로 바뀌지 않으면, 이 책 또한 영구히 보전
될 것이니 후인들은 힘써 노력하기를 바란다."

- 숭정오 임신(1872) 유월 일후 후학 서하 임헌회 근서

유월 염복중에 칠십 늙은이가 아니면 붓을 가까이 하지 않는 시절, 소
나기가 쏟아지는 저녁에 이 글을 쓰고 있는중 노석현, 전우, 김보현
세 제자가 마침 와 같이 감상을 하니 소나기는 그치고 개구리 소리만
청아하구나.

- 임헌회 제

(4) 구룡산인九龍山人 김용진金容鎮(1878~1968) 발문

이 책은 지극히 좋은 보물이다. 마땅히 보존하고 보장할지어다.

- 김용진 경제

(5) 모운茅雲 이강호李康灝(1899~1980) 발문(별지)

이 책은 퇴도 이선생 친필 (회암세)절요 서문원고이다. 그 어찌 소중하
고 또 지극한 보물이 아니겠는가? 우암 송선생이 어루만져 보기를 해
저물 때까지 했으나 차마 놓지를 못했다는 말씀이 또한 이 책 안에 담
겨있으며, 퇴계 선생께서 도산서원에서 (화엄세) 절요 서문을 지으시는
모습을 겸재 정선이 그린 '계상정거'가 서문 앞장에 있고, 우암 송선
생께서 무봉산 중에서 은거하실 때 정성스럽게 어루만지시고 두 번의
제발을 쓰신 모습을 역시 겸재가 그린 '무봉산중', 이 지보를 지극정
성으로 보살피며 수장해온 박진사의 '풍계유택', 마침내 겸재 자신의
집 '인곡정사', 이 모든 뜻깊은 수장의 기록을 또한 겸재 자신이 매우

존경하고 흠모하는 마음으로 그려 넣었다. 이 후 여러 사람의 손을 거쳐 고산 임선생의 수장품이 되었다. 임선생 역시 학문이 높은 분으로 '지보'를 수장하기 힘들다. 이 책에 제하고 후진(후학)들이 두 선생의 글과 도道를 공부하고 익혀 그 뜻이 바뀌고 끊어지지 않는다면 이 책 역시 영원토록 전해질 것이다라고 하셨으니, 그 어찌 도道를 알고 하는 말씀이 아니겠는가? 나 또한 후학, 후손들이 두 분 선생의 글을 읽고 두 분 선생의 도道를 배워 이 책이 영구히 보존되어 전해지도록 힘쓰고 힘써 주기를 바란다.

- 정사(1977) 여름 오월 삼일 후학 전주 이강호 경제

5_결結

이상에서 《퇴우이선생진적첩退尤二先生眞蹟帖》에 관한 전반적인 의미와 내용을 살펴보았다. 이 논고의 II장에서 이 진적첩眞蹟帖의 구성과 그 연원으로부터 현재 모암문고에 수장, 보관되기까지의 경로를 자세히 살펴보았고, III장에서 퇴계 선생의 친필수고본親筆手稿本인 〈회암서절요晦庵書節要 서序〉의 내용을 확인하고 그 의미를 살펴 퇴계 사상의 일면을 찾아보려 노력했으며 이 《퇴우이선생진적첩退尤二先生眞蹟帖》 내內에 우암 송시열 선생의 두 번에 걸친 발문이 어떠한 경로를 통하여 전하게 되었는지 내력을 알아보고 그 덧붙여진 우암 발문의 내용을 확인했다. 그리고 IV장에서 이 진적첩 내에 그려진 겸재 정선의 네 폭 진경산수 기록화에 관한 각각의 의미와 구성 또 발문, 제시와의 관계를 진적첩 내의 모든 발문 글과 제시의 내용을 확인하며 살펴보았다. 이러한 과정들을 통하여 이 진적첩眞蹟帖의 정확한 의미와 그 진정한 가치를 알아보고 발견하려 노력했다.

사실 이 《퇴우이선생진적첩退尤二先生眞蹟帖》 내에 그려진 겸재의 네 폭에 걸친 진경산수 기록화는 앞에서 설명한 퇴계 선생의 친필수고본親筆手稿本인 〈회암서절요晦庵書節要 서序〉가 전하여지는 내력을 그림으로 설명하여 전한다는 의미 그 이상의 내

용을 담고 있다. 다시 말하면 이 겸재의 네 폭 〈계상정거溪上靜居〉, 〈무봉산중舞鳳山中〉, 〈풍계유택楓溪遺宅〉, 〈인곡정사仁谷精舍〉는 퇴계의 친필 〈회암서절요晦庵書節要 서序〉가 전하여지는 과정을 그림으로 설명하고 있는 동시에 주자성리학朱子性理學이 전하여 지는 과정을 설명하고 있다 할 수 있다.

사로(사천) 이병연과 더불어 겸재 정선의 지기였던 관아재觀我齋 조영석趙榮祏(1686~1761)이 남긴 그의 저서 《관아재고觀我齋稿》[69] 권 4의 〈겸재정동구애사기묘오월謙齋鄭同句哀辭己卯五月〉[70] 편에 겸재에 관한 중요한 사실을 기록하여 놓았는데 그 기록의 부분을 발췌하여 내용을 요약하면 다음과 같다.

> "(중략) 겸재(공)는 또한 경학經學에 공부가 깊어 중용, 대학을 논하고 처음부터 끝까지 관통하여 암기하여 말하듯 하였다. 만년에는 주역周易을 좋아해서 밤과 낮으로 힘쓰고 필요한 부분을 골라 수기하였고 세세한 부분까지도 살피는 데 게을리하지 않았다. 세인들은 공이 그림에 이름이 있는 줄은 알아도 경학(학문)에 이처럼 깊이가 있는 것은 알지 못한다. (중략)" 하였다.

위의 기록에서 알 수 있듯 겸재는 학문에도 그 깊이가 깊었다 는 것을 확인할 수 있다. 겸재의 학문적 계보를 추정하여 보면 더욱 확실한 사실을 알 수 있게 된다. 앞에서 언급했던 《겸재謙齋 정선鄭敾 진경산수화眞景山水畫》(범우사汎友社, 1993/2000)를 살펴 보면 겸재 집안의 학문적 연원과 그 흐름이 잘 정리되어 있다.[71] 참조하여 보기 바란다.

69) 필사본. 4권 2책. 저자의 화관 畫觀을 포함한 한국 회화사 정립 에 필요한 귀중한 자료를 수록하 고, 조선 후기 문화 예술계의 동 향을 밝힌 일종의 미술론으로, 1984년에 발견되어 그 문헌적 가 치가 높이 평가되었다. 이 문집은 시·서·화에 모두 능해 삼절三 絶로 불리던 저자가 직접 쓴 것이 어서, 마치 서예작품을 방불하게 한다. 저자는 이 문집을 통해서 "산천초목과 인물, 그리고 고금의 의관衣冠 및 기용器用의 제도 등 에도 통달한 사람의 그림만이 참 된 그림이라 할 수 있다.(두산백과 사전)

70) 조영석, 《관아재고觀我齋稿》 (영인본), "겸재정동구애사기묘오 월謙齋鄭同句哀辭己卯五月"(한 국정신문화연구원, 1984) 참조.

앞에서 잠깐 언급했던 대로 성리학은 고려 말에 도입되어 정몽주, 길재 등을 시작으로 김종직, 김굉필, 조광조, 이언적 등을 거쳐 이황에게 귀결되어지고 이황에 의하여 조선성리학으로서의 학문적인 체계가 성립된다 할 수 있다.[72] 또한 퇴계의 주자성리학을 말하면서 농암 이현보를 말하지 않을 수 없다. 퇴계가 남긴 기록에 농암 이현보에 관한 기록이 몇 편 전하고 있음이 우연이 아님을 알 수 있다. 또 《퇴우이선생진적첩退尤二先生眞蹟帖》 내內의 겸재 그림 〈계상정거溪上靜居〉도 안에 농암과 관련된 분강서원과 애일당이 그려져 있는 것이 이와 무관하게 보이지 않는다. 따라서 《퇴우이선생진적첩退尤二先生眞蹟帖》 내內의 겸재 그림 네 폭은 단순한 퇴계 선생의 묵보가 전하여지는 과정, 내력만을 보여주는 것이 아니라 조선 성리학의 흐름을 한 눈에 보여주고 있는 그림들이라 할 수 있다.

현대와 같이 물질적인 가치와 이로움의 중요함이 점점 더 강조되어 가고 있는 현 시점에 《퇴우이선생진적첩退尤二先生眞蹟帖》 내內 퇴계의 친필 〈회암서절요晦庵書節要 서序〉 중 부분의 가르침에 심금의 떨림이 느껴지는 것은 왜일까?

"(중략) 옛날 성인의 가르침에 예禮·악樂·시詩·서書가 모두 있다. 그런데 정자程子[73]와 주자는 이를 칭송하고 기술함에 있어 마침내 논어論語를 가장 학문에 절실한 것으로 삼았으니 그 뜻은 역시 이 때문이었다. 아! 논어 한가지의 한 책으로도 도道에 들어갈 수가 있다. 지금 사람들은 여기에 있어 학설을 외우고 (입으로만) 떠들기에 힘쓸 뿐 도道(를) 구하기에 마음을 쓰지 않으니 이것은 이익의 꾀임에 빠진 때

69) 필사본. 4권 2책. 저자의 화관畫觀을 포함한 한국 회화사 정립에 필요한 귀중한 자료를 수록하고, 조선 후기 문화 예술계의 동향을 밝힌 일종의 미술론으로, 1984년에 발견되어 그 문헌적 가치가 높이 평가되었다. 이 문집은 시·서·화에 모두 능해 삼절三絶로 불리던 저자가 직접 쓴 것이어서, 마치 서예작품을 방불하게 한다. 저자는 이 문집을 통해서 "산천초목과 인물, 그리고 고금의 의관衣冠 및 기용器用의 제도 등에도 통달한 사람의 그림만이 참된 그림이라 할 수 있다.(두산백과사전)

70) 조영석, 《관아재고觀我齋稿》(영인본), "겸재정동구애사기묘오월謙齋鄭同句哀辭己卯五月"(한국정신문화연구원, 1984) 참조.

문이다. 그런데 이 글에는 논어의 뜻은 있지만 꾀임에 빠지는 해독은 없다. 그렇다면 앞으로 배우는 자로 하여금 느끼고 흥기되게 하여, 참으로 알고 실천하도록 하는 데는 이 글을 버리고 어떻게 할 것인가? (중략)"

필자의 이해로 이 부분 퇴계 선생의 가르침 중 도道란 '진리(Truth)'라는 단어와도 그 상통함이 있다고 생각된다. 그렇다면 지금의 우리는 학문을 함에 있어 퇴계 선생의 말씀대로 "이익의 꾀임에 빠져 학설을 입으로만 외우고 떠들 뿐" 도道(진리)를 구하기에는 그 마음을 쓰고 있지 않은 것은 아닐까?

요즘 이러저러한 일들로 나라 안이 시끄럽다. 무릇 한나라의 군주君主 된 자는 민심民心의 살핌에 가장 그 중점을 두어야 한다고 했다. 잘 알고 있듯 고려 말부터 조선시대에 걸쳐 우리나라에는 군주君主에게 유교의 경서들과 역사를 가르치며 토론하는 '경연經筵'이라는 제도가 있었다. 현재의 난국을 타파하는 데 있어 지난 날 우리의 역사를 훑어보는 것이 필자의 생각에 많은 도움이 되리라 생각한다. 무릇 한 나라의 역사歷史는 수천 수 만년 시간동안의 사람이 살아 온 흔적들이기 때문이다. 이 흔적들 중에는 반드시 현재의 상황에 부합되는 사례들이 있기 마련이다. 이러한 사례들을 살피고 선조들은 이러한 어려움들을 어떻게 해결하였는지 살펴보면 반드시 가장 타당한 해결의 실마리를 얻을 수 있을 거라 생각한다. 그리고 이러하다면 반드시 군주의 생각대로 이 나라를 든든한 기반위에 올려놓게 될 그 초석을 다질 수 있을 거라 생각한다.

논고의 본본 내용에서 살펴본 대로 이 《퇴우이선생진적첩退尤二先生眞蹟帖》에는 퇴계와 우암 두 대大 선생의 심오한 철학哲學과 혼魂, 그리고 그 선학의 가르침을 배워 익히고 실천하려 했던 여러 문인들의 절절하고 자신에게 엄격했던 치열한 흔적들, 그 450년의 살아있는 역사가 오롯이 담겨있는 것이다. 그리고 이 450년을 전해 내려온 철학과 혼은 앞서 말씀하신 두 선생 고산 임헌회 그리고 모운 이강호의 발문에서처럼 "우리들이(후진, 후학) 두 선생의 글과 도道를 공부하고 익혀 그 뜻이 바뀌고 끊어지지 않는다면 이 책 역시 영원토록 전해질 것이다."라고 하셨으니, 우리 모두 이 말씀에 귀 기울여 이를 배우고 행하는 데 힘써야 할 것이다.

무자초하戊子初夏 유월칠일六月七日 후학後學 전주全州
이용수李庸銖 경제敬題

出風滴滴降傾懷　潮荷昔湖鄉

詩禮古先正尚遠　跡車論山

道四望芳山碧片片　秋雲行俯

伊生休惕儒術盛淵源貞素標幹

武初六藉白茅我濯迴的鯈清越

光高射人瞻千仞壁溪然有

藤蘿道彌積尼山甚茅長巖扁

毛邦國湖湖那可攬後學歎廉之心

事誰與畫行立陽烏昜中吉舊有

在雞乘歎遠客板閣張爛火深進

窗四開譁笑歎爭屬雲端指昑況

遙疑彩下擋露氣橫練白列坐前

軒久稔宇聲胸臆演漾及尖籍垔

閣到往後出言多多閒何異查筋脈

附畫
溪上靜居
舞鳳山中
楓溪遂完
仁谷精舍

退尤二先生真蹟

晦菴書
晦菴三字刋
本作朱子

言之
言刋本作論

分爲說
刋本分下有
卷字

晦菴書節要序

右節要序與目録只見於見行印
本矢今朴進士自振氏以　先生草本
真蹟來示余於舞鳳山中余
方素襪待罪接玩移晷至於紙毛
而不忍捨噫真不負此行矣朴進士
因言得之於其外舅正郎洪公有烱
洪是　先生外玄孫云甫省
崇禎閼逢攝提格仲秋日後學恩
津宋時烈敬書

後九李壬戌五月十七日冊見於舞鳳
山中豈不魚谷菴夢菴兆兒乎
徐莊之諜也時烈再書

余於退陶李文純公為外裔而先生即吾先祖之於朴氏宗
者其所藏我先庵宋先生墨故朴先好之佗此書之前後遞傳於外裔
祥氏藏于家蓋余誠心欲得故朴先好之佗此書之前遞傳於家夫人
又次於舞鳳山中楓涇透宅仁此精舍九此幅以
其為於先生墨於於宋先生於楓涇而佛於仁此節尚為兩尾耳
全篇不為四幅而又二節尚為兩尾耳崇禎後丙寅後學光山鄭
萬遂敬書于地山齋中

舞鳳山中

楓涇逸宅

松翠之邊 竹叢中

祥基 茸茸 出四聖壹

朝川尺壺 他人壺

當是 主人摩詰家

雨雲秋友人樨老

敬題退尤二先生真蹟後

此退陶李先生與尤菴宋先生...

（草書・行書による漢文の跋文。判読困難）

崇禎于五甲六月日後學西河任憲晦謹書

六月炎天兼七十老人近筆硏時節偶得夕雨驟
至畫盧顧鈺田愚金寶鉉通來同觀雨止煇靜淸

此誠至寶也宜其保藏之
金容鎭敬題

人靜香透蘭

인적이 고요한데 향이 사무친다.